트루 스타일

# 트루 스타일

클래식 맨즈웨어의
역사와 원칙

# True Style :
# The History and Principles
# of Classic Menswear

G. 브루스 보이어 지음 | 김영훈 옮김

BW

일러두기

1. 역자 주석은 +표시와 함께 각주 처리했다.
   저자 주석은 원문을 따라 책의 말미에 따로 수록했다.
2. 본문에 등장하는 인명, 지명, 작품명 등은 기존의 표기법을 따랐다.
   전례를 찾을 수 없는 경우 국립국어원의 『외래어 표기용례집』을 참고해서 표기하거나
   경우에 따라 번역했다.

3. 이 책의 번역은 2018년 동국대학교 DG선진연구강화사업의 지원을 받았다.

## 들어가며

"나한테는 보이지 않은 것을 많이 읽어낸 모양이군."

"보이지 않은 게 아니라 보지 않은 거야, 왓슨. 자네는 무엇을 봐야
하는지 몰랐던 거고, 그래서 중요한 것을 모두 놓치고 말았어. 어떻게
해야 자네가 그걸 깨달을 수 있을지 모르겠군. 소매가 중요할 수도 있어.
엄지손톱이 무엇인가를 암시할 수도 있고. 구두끈 하나에도 굉장히
중요한 단서가 있을 수 있지."[+]

―아서 코난 도일, 「정체의 문제」, 『주석 달린 셜록 홈즈』(2013, 현대문학)

구두끈 하나에도 굉장히 중요한 단서가 있을 수 있다! 정말
맞는 말이다. 부모님이나 선생님들도 이와 같은 말을 얼마나 자
주 했는지 모른다. 면접관이 성격을 파악하기 위해 손톱이나 신
발을 은밀히 살펴보니 항상 몸가짐에 신경을 쓰라고 늘 훈계하

---

[+]  원문의 인용 중 한글 번역본이 있는 경우 참조하고 출처를 밝혔다. 그러나 번
역은 필요에 따라 수정을 가했다.

시지 않았던가. 덕분에 우리는 인사 담당자들은 모두 FBI에서 훈련받았을 거라고 생각했다.

하지만 옷차림에 주목하는 것이 면접관들만은 아니다. 부모님과 선생님, 고용주나 직장 동료들은 말할 것도 없고, 애인이나 친구, 지인들도 예외가 아니다. 그리고 무엇보다 **미래의** 애인이나 친구 그리고 지인이 될지도 모르는 사람들이 바로 우리의 옷차림에 주목한다. 모두들 한 번쯤 몸에 맞지 않는 정장을 입은 사람을 비웃거나, 닳아빠진 바지를 입은 동료를 남몰래 흉본 경험이 있을 것이다. 옷차림을 보고 데이트 상대를 판단하지 않는 사람이 있을까? 다른 사람들은 그러지 않을 거라고 생각하는 걸까?

코난 도일은 자신이 무슨 말을 하는지 잘 알고 있었다. 아주 사소한 것들, 당신이 입은 옷의 미묘한 디테일이 가장 많은 것을 말한다. 예를 들어보자. 지금 당신의 양말은 종아리를 덮고 있는가, 아니면 발목 언저리까지 내려와 정강이가 마치 털 뽑힌 닭 모가지처럼 드러나 있는가? 넥타이 색상은 점잖은가, 아니면 화려한가? 포켓 행커치프는? 포켓 행커치프는 코 푸는 용도가 아니다. 행커치프가 셔츠나 타이를 돋보이게 하는가, 아니면 상충하고 있는가? 아니, 포켓에 꽂혀 있긴 한가?

복장이나 차림새, 태도나 매너가 중요해야 하는지와 같은 도의적 질문은 잠시 잊도록 하자. 왜냐하면 그런 것들이 중요하

다는 것이 바로 현실이기 때문이다. 타인을 외모로 판단하지 않는 사람이야말로 얄팍한 사람이라는 오스카 와일드의 말의 진위 여부는 다른 사람들 보고 판단하라고 하자. 우리의 행동이나 외모가 주목받고 있고, 이것들이 우리에 대해 많은 것을 말하고 있다는 것을 아는 것만으로 일단은 충분하다.

셜록 홈즈가 주목한 것처럼 옷차림에서 액세서리는 그 사람의 품격과 사회적 지위를 보여주기 때문에 매우 중요하다. 액세서리는 아무런 기능도, 실용적 목적도 없다. 단지 그 사람의 지위를 상징하거나 열망을 드러낼 뿐이다. 역사적으로 남녀 모두에게 장신구는 신분이나 지위의 명백한 척도였다. 나름의 취향도 있고 예법도 아는 남자라면 손목이나 가슴에 커다란 금덩어리를 매달기보다는 좀 더 미묘한 기호를 사용할 것이다.

나의 독자들에게는 지겹게 들릴지 모르지만, '옷은 말한다'고 다시 한 번 강조하지 않을 수 없다. 옷은 절대 입을 다물지 않는다. 만약 옷이 하는 말이 들리지 않는다면 그건 당신이 충분한 주의를 기울이지 않고 있고, 그에 따르는 대가를 치를 위험에 처해 있다는 뜻이다. 18세기 영국의 유명한 정치가 체스터필드 경⁺이 말했듯이, 옷은 어리석은 것이지만 옷에 대해 신경 쓰지 않는 것은 더욱 어리석다.

옷은 말을 할 뿐만 아니라 때로는 말보다 더 정직하다. 알려져 있다시피 대부분의 소통은 비언어적이다. 우리가 하는 소

통의 상당 부분은 서로에게서 파악하는 시각적 단서들에 전적으로 의존한다.

오늘날의 삶은 짧은 미팅과 빠른 식사 그리고 유비쿼터스 기술이 점령하고 있다. 우리는 어디서든 자료를 수집하고 나노세컨드 단위로 결정을 내려야 한다. 정보의 상당 부분은 시각적인 지각, 즉 보는 것에서 온다. 그리고 패션은 개인과 사회가 함께 지각하는 것이다. 옷은 말을 한다. 그렇기 때문에 옷은 스스로가 가진 막대한 가능성을 이해 가능한 메시지로 가공하는 규칙의 집합, 즉 일종의 문법을 가지고 있다. 옷은 명백한 소통의 도구이다. 이유는 알 수 없으나, 우리는 종종 옷의 문법을 당연한 것으로 여기거나 심지어 그 존재 자체를 부인하곤 한다.

대부분의 사람들이 패션 잡지나 패션 블로그를 읽지 않는다는 것은 나도 잘 알고 있다. 열의를 가지고 읽어야 하는 나조차도 사실 별로 읽지 않는다. 그런 잡지를 읽으면 내 머리에 뭔가 끔찍한 짓을 하게 되는 것 같아 꺼려진다. 그런데 얼마 전 패션잡지를 한 권 집어 든 적이 있다. 메인 기사 제목이 「새로운 세계 질서」여서 무언가 배울 게 있지 않을까 하는 생각했지만,

---

✢ 필립 체스터필드 경(1694-1773). 18세기 후반 영국의 정치가, 외교관, 문필가이다. 찰스 디킨스는 소설 『바나비 러지』에서 체스터필드 경을 위대한 작가로 묘사하기도 했다.

첫 문장을 읽고는 그냥 덮어버렸다. "직장 옷차림을 위한 새로운 규칙은 바로 규칙이 없다는 것이다"라는 주장에 웃다가 눈물이 다 날 지경이었다.

다른 분야에서도 마찬가지겠지만 패션에서 규칙은 끝이 없다. 규칙은 이따금 그냥 변하기도 하고, 때로는 느리게 혹은 상상할 수 없을 만큼 맹렬한 속도로 변하기도 한다. 눈 깜짝할 사이에 패션 제국 하나가 완전히 사라져버리기도 한다. 몇 해 전 여름, 네이비 블레이저에 흰색 진을 매치해 입는 것이 굉장히 유행했던 것을 기억할 것이다. 분명 멋진 옷차림이지만 거리에서 그렇게 차려입은 사람들의 물결을 만난다면, 길버트와 설리번의 오페레타 〈군함 피나포어〉의 합창단이 생각났을 것이다. 아무리 멋진 패션이라도 거리에서 3, 40명의 남성들이 똑같이 차려입은 것을 본 뒤라면 좀 지겨워질 수밖에 없다. 유니폼에 근본적으로 문제가 있다는 말은 결코 아니다. 단지 최신 유행을 따라가기 위한 그 노력은 가상하지만 식상한 느낌이 드는 건 어쩔 수 없다는 말이다.

패션은 끊임없이 움직인다. 패션은 뉴턴의 작용과 반작용의 법칙이 순수한 물리적 물체에 적용될 때보다 더 격렬하게 스스로에 대해 반응한다. 양극단 사이에서 끊임없이 흔들리는 헤겔의 변증법처럼 대척점을 향해 이동하는 것이야말로 패션의 작동 방식이 아닐까? 한 시즌에는 위아래 모두 스키니 회색 모

헤어가, 다음 시즌에는 오버사이즈 트위드가 유행이다. 1950년대의 회색 플란넬 슈트를 입은 남자는 화려한 피콕 혁명, 우아하면서도 댄디한 이탈리안 슈트 패션, 빈티지 리바이벌, 프레피 패션, 혹은 프레피와 빈티지 노동자 패션을 결합한 낭만적 반항과 같은 다양한 패션의 조류에 따라 변신했다. 따라서 패션은 바로 그 순간의 유행을 제외하고서는 이해하기가 매우 어렵다.

　이 책에서 나는 한 시대의 산물이지만 앞으로 수년간 혹은 수십 년간 변하지 않을 우아함을 지니고 있는 일련의 아이템, 스타일 그리고 전통을 보여주고자 한다. 그리고 이를 통해 독자들이 패션의 '순간'을 초월할 수 있게 돕고자 한다. 혁신과 전통, 그리고 개인의 취향 사이의 끊임없는 대화를 통해 여러분이 내가 생각하는 합리적 우아함을 갖추도록 돕는 것이 이 책의 목표다.

　이 책에서 소개하는 스타일은 역사적으로 서양, 특히 지난 3백여 년 동안의 영국 남성복을 기원으로 한다. 몇백 년간의 세월을 이겨내고 전 세계로 퍼져나갔다는 것만 보아도 이 스타일의 가치를 알 수 있다. 스리피스 슈트의 시초는 17세기 중반으로 거슬러 올라간다. 하지만 제임스 레이버, 펄 바인더, 세실 커닝턴, 필리스 커닝턴, 크리스토퍼 브루어드, 피터 맥닐과 같은 복식과 패션 관련 작가들은 남성 스타일에서 결정적 변화는 19세기에 접어들어 활발히 일어났다는 점에 동의할 것이다.

　19세기 초 남성복은 화려함을 버리고 단순함을 추구하기

시작한다. 오늘날 우리는 이를 '위대한 포기Great Renunciation'라고 부른다. 남성들은 실크와 새틴, 자수 코트와 하얀 가발, 은장 구두 대신 단순한 모양과 수수한 색상의 모직 슈트를 선호하기 시작했다. 한마디로 궁중 예복과 같은 옷을 벗어버리고 모던 슈트를 입기 시작했던 것이다.

위대한 포기 이전의 남성복은 오늘날과 완전히 달랐다. 18세기 초반 유럽에서는 자수가 놓인 실크, 새틴, 벨벳이 엘리트 사이에서 굉장한 인기를 끌었다. 하지만 18세기 후반 누구도 예측할 수 없는 거대한 영향력을 가진 두 혁명이 발생하면서 사람들의 복장은 완전히 달라졌다. 프랑스 혁명은 궁중예복으로 사용되던 실크와 새틴에 엄청난 타격을 주었고, 연이어 발생한 산업혁명 역시 인류사의 중요한 분수령으로서 일상의 복장에 큰 영향을 주었다.

18세기 말에 이르러 유럽인들은 새로운 유형의 복식을 따르기 시작했는데, 그 기간 동안 의복과 자유민주주의의 관계는 더욱 밀접해졌다. 역사가 데이비드 쿠차의 말을 빌리자면 저물어가는 18세기에 "자신감 넘치는 자본가 계급이 탄생했고, 이들은 궁정 중심의 사치스런 소비가 주도하던 구시대를 몰아내고 그 자리를 근면과 절약이라는 남성적 개념에 기초한 경제문화로 대체했다." 새롭게 등장한 도시의 전문가와 상공업 계층에게 새틴 브리치스⁺, 은장 구두, 하얀 가발은 전혀 쓸 데 없는 물

건이었고, 그들은 여기서 어떤 상징적 가치도 느끼지 못했다.

멋쟁이로 널리 알려진 조지 '보' 브러멜[++]은 이 변화를 잘 보여주는 대표적인 예다. 그는 상인 계급의 기본 복장으로 여겨지는 플레인 울코트와 바지, 흰색 리넨셔츠와 넥타이를 보편화하는 데 크게 기여했다. 사회사적인 측면에서도 브리멜의 기여는 컸다. 이전까지 신분 상승이나 출세의 기준이 된 것이 혈통이었다면 그는 스타일을 출세를 판단하는 하나의 척도로 만들었다. 복식사에서 브러멜은 보석 박힌 조끼와 가발 그리고 벨벳 브리치스와 같은 궁중예복의 장식을 추방하고 부유한 지주의 여우사냥복 같은 간소한 옷을 유행시켰다. 그는 단순함, 유용성 그리고 깔끔함을 추구했고, 이 점에서 그는 대의민주주의와 거대한 도심지의 대두, 산업과 기술의 혁명, 대량생산과 대중 매체의 등장, 과학을 통한 더 높은 삶의 기준의 형성, 관료적 기업 계급의 대두 등으로 특징지어질 수 있는 그의 시대의 산물이다.

---

[+]   breeches. 19세기 중반 이전까지 유럽에서 유행했던 남성용 반바지

[++]   조지 보 브러멜George 'Beau' Brummell(1778-1840)은 18세기 후반 그리고 19세기 초 영국 사교계의 명사였다. 중산층 계급 출신임에도 불구하고 탁월한 패션 감각과 그 시대 기준으로는 획기적이었던 몸단장 덕분에 조지 4세(1762-1830)와 친교를 나누었다. 브러멜 시대 이전까지만 해도 남성복은 여성복과 마찬가지로 화려함을 추구하는 것이 일반적이었다. 그러나 브러멜은 장식보다는 소재를, 화려함보다는 절제를 중요시 했고, 이를 하나의 사회적 트렌드로 만들었다. 현대 남성복 발전에 있어서 가장 핵심적인 전환점을 구축한 인물이다.

그리고 이러한 시대적 특징은 오늘날에도 여전히 유효하다.

앞서 언급한 브러멜 시대의 다양한 특징들에 대해서도 동일하게 적용될 수 있겠지만, 브러멜의 시대 이후 복식에서 일어난 변화는 근본적이라기보다는 정도의 문제다. 그렇기에 브러멜이 최초로 근대 도시의 일상복을 만들었다는 주장은 타당하다. 그의 스타일은 미니멀리즘을 추구했고 혁명적이었다. 그리고 그 무드는 여전히 우리 곁에 남아 있다.

물론, 브러멜의 삶은 순탄치 않았고 일찍이 내리막을 향했다. 그러나 신사의 의복과 차림새에 대한 그의 생각과 감각은 오늘날까지 지속되고 있다. 그의 시대 이후에도 비즈니스 슈트는 계속해서 진화하고 발전했지만 지난 백여 년 동안 상대적으로 큰 변화라 할 만한 것은 없었다. 우리의 네이비 블레이저 세퍼레이트 착장은 네이비 모직 연미복, 라펠이 없는 플레인 베스트, 베이지 바지, 흰색 셔츠, 그리고 모슬린 넥웨어[+]로 이루어진 브러멜의 평상복과 크게 다르지 않다. 그의 옷차림에서 하얀 가발이나 화려한 자수, 은장 버클과 같은 아이템은 찾아볼 수 없다. 브러멜은 저녁에는 흰색과 검은색 옷만 입었다. 그리고 당

[+] neckwear. 넥타이에서부터 스카프까지 목에 두르는 액세서리의 총칭으로서 보타이, 넥타이, 애스콧, 크라바트 등이 있다. 넥클로스와 넥밴드는 크라바트의 동의어다. 스카프를 넥웨어로 착용할 수는 있으나, 스카프가 항상 넥웨어로 사용되는 것은 아니다.

시 시대상을 생각하면 정말 놀랍게도 그는 매일같이 목욕하고 옷을 갈아입었다. 브러멜의 전기 작가인 캡틴 제시는 다음과 같이 말했다. 브러멜은 일찍이 "모든 외적인 특성은 무시하고 오직 편안하면서도 우아한 매너만을 전적으로 신뢰했다. 신사에게 최악의 치욕은 거리에서 외모 때문에 주목받는 일이라는 브러멜의 경구에서 알 수 있듯이, 주목받는 일은 무조건 피하는 것이 그의 가장 중요한 목표였다."

여기까지가 내가 하고자 하는 이야기의 대략적인 배경이다. 오늘날 이른바 '회사원의 시대'를 맞이해 현대 패션 역사가들 사이에서는 이미 다양한 이론과 논쟁이 오갔다. 18세기부터 내려온 화려한 복식은 일부 여성들만 즐기고 있고, 남성들은 그 시대와 완전히 결별했다고 해도 과언이 아니다. 그렇다면 남성복식에서 조금이라도 개성과 색깔을 표현할 방도는 없을까? 남자들은 칙칙한 모직 양복 아래 자신의 시적 영혼과 색채를 감추고 억누르기만 해야 하는가? 도대체 우리에게는 어떤 선택지가 있을까? 바로 이것이 내가 독자 여러분과 논의하고자 하는 바다.

남성들의 복장 선택의 자유는 축소되었으나 아이러니하게도 옷을 고르는 일은 더욱 중요해졌다. 19세기 전반 유럽의 대도시는 팽창했고, 더욱 많은 사람들이 점점 더 거대해진 도시로 몰려들었다. 지역적 특색은 점차 사라지고 사람들의 겉모습은 비슷해졌다. 그러자 미묘한 해독 작업이 발달하기 시작했다. 중

산층의 대두와 함께 복식의 상징주의는 더욱 복잡하고 정교해졌다. 이제 옷은 '과시'가 아니라 '취향'의 문제가 되었다. 신사를 허식가_poseur와 구별하는(물론 둘 사이의 차이가 조금이라도 존재할 경우에 한하겠지만) 일은 안목과 엄격한 구별을 요하는 복잡한 게임이 되었고, 이는 오늘날에도 여전히 중요한 일이다.

애호가와 가식꾼의 경쟁은 단순히 화려한 옷이나 장신구에 따라 결정되는 문제는 아니다. 과거에도 그랬고 현재에도 마찬가지로 여기에는 복잡한 규칙이 있다. 일반적으로 신사복 규칙은 20세기 초 영국의 에드워드 시대에 그 정점에 달했다고 여겨진다. 당시 사교계의 남자들은 시간과 장소 그리고 만나는 사람에 따라 하루에도 대여섯 번이나 옷을 완전히 갈아입곤 했다. 이러한 중압감 속에서 적절한 복장을 갖췄는지에 대한 사람들의 불안감은 극도로 높아졌다. 복장에 대한 이와 같은 비정상적인 압박은 사회학적으로 볼 때 사회계층 구분의 불안전성 혹은 유동성이 높아진 결과라고 여겨진다. 사람들은 복장으로 인해서 자신이 사회적으로 낮은 계층의 사람으로 인식될까 봐 경계했다. 그래서 당시 남성복장에서 아주 작은 디테일을 제외하고는 개인의 취향은 반영되지 않았다. 그저 입고 싶다고 아무것이나 입었다가는 자신의 사회적 지위를 훼손할 수도 있었다.

공교롭게도 패션에 대한 불안감은 오늘날에도 꽤 높다. 적절한 복장을 위한 패션 법칙을 예시 사진과 함께 제공하는 패션

블로그들이 넘쳐난다. 물론 오늘날의 패션 블로그들은 분명 미래에 훌륭한 사회학 연구 자료가 될 것이다. 하지만 이 사이트들이 무엇을, 어떻게, 왜 입어야 하는지에 대한 가장 보편적인, 그리고 많은 경우에 유일한 가이드라는 점은 한탄스럽기만 하다.

이는 여러 측면에서 애석한 일이 될 수 있다. 하지만 무엇보다 오늘날 많은 남성들이 여전히 에드워드 시대에 살고 있는 것처럼 규칙에 따라 옷을 입는다는 것은 진정 유감이다. 상대적으로 자유로워진 현대인의 사고방식에도 불구하고 남자들은 자신을 표현하기 위해 옷을 입는 것을 여전히 주저한다. 실제로 모든 규칙을 꼼꼼히 따른다고 해서 옷을 잘 입는 남자가 되는 것은 아니다. 옷을 잘 입기 위해서는 좋은 취향과 개성, 그리고 스타일과 역사에 대한 감각이 필요하다. 윈저 공, 프레드 아스테어, 루치아노 바르베라, 숀 콤스, 제이지, 닉 폴크스, 랄프 로렌, 그리고 조지 클루니를 보라. 옷을 잘 입는 남자들은 항상 자신들의 개성을 드러내는 방식으로 패턴과 소재 그리고 색상의 새로운 조합을 실험했다. 그러면서도 그들은 여전히 전통을 잊지 않았다. 누구든 노력만한다면 이와 같은 균형감각을 가질 수 있다.

복식의 신화에 사로잡히지 않으면서 그 규칙을 이해하는 것이 중요하다. 패션에는 너무나 많은 신화가 있고 대다수는 별 의미가 없다. 사람들이 **왜** 어떤 옷을 입고, 어떤 옷은 입지 않는

지 특별한 이유가 있을까? 후자의 질문이 더 중요할 텐데 패션 잡지들은 보통 이런 종류의 질문에 대해서는 침묵한다. 물론 좋은 규칙도 있다. 그러나 그렇지 않은 규칙들도 너무 많이 퍼져 있다. 포켓 행커치프 접는 방법, 불가사의한 수학 공식으로 결정한 코트 길이나 바짓단 너비 같은 것들이 대표적이다. 솔직히 말해 어리석기 짝이 없는 규칙들이 너무 많다. 나의 모토는 '좋아한다면 입는다'이다. 밝은 색상의 트위드 사냥 모자나 오페라 망토, 스펙테이터 구두를 무턱대고 두려워할 이유는 전혀 없다.

무조건적인 자유를 말하는 것은 아니다. 내가 말하는 복식의 자유는 어디까지나 '상대적 자유'다. 적절함에는 언제나 한계가 있고, 누구나 이를 알아야 한다. 예를 들어보자. 오늘날의 남성들은 굉장히 다양한 종류의 캐주얼 옷차림을 할 수 있다. 그런데 어떤 사람의 캐주얼 근무복이 다른 사람에게는 운동복이라는 것은 뭔가 문제가 있는 것이 아닐까? 캐주얼 옷차림이 오늘날 우리 삶의 매우 중요한 한 부분을, 혹은 가장 큰 영역을 차지한다고 해서 모두가 찢어진 청바지에 스웨트셔츠를 입고 조깅화를 신을 필요는 없지 않을까? 다양한 어법이 있듯이 다양한 옷차림이 있는 것이다. 어법에서나 옷차림에서나 적절함이란 목적과 청중 그리고 상황을 적절히 구별하는 감각에 달려 있다고 생각한다. 인적 드문 해변에서는 청반바지가 (어쩌면 그 무엇보다도) 적합할지라도 이를 칵테일파티에 입고 갈 수는 없는

노릇이다. 회사에 입고 갈 만한 드레스셔츠와 타이가 칵테일파티에 어울리지 않는 것도 마찬가지다.

앞서 언급한 '규칙이 없다'는 류의 망언에서 볼 수 있듯이 오늘날 복식 세계에는 무질서가 팽배한 듯하다. 그리고 이는 의복의 영역을 넘어서는 보다 큰 문제를 보여주는 듯하다(사회학 이론인 '깨진 유리창' 법칙을 참조할 수 있다). 잠시 돌이켜보자면 '비즈니스 캐주얼'은 결과적으로 신사라 할 만한 남자들에게서 지위와 진중함을 나타내는 모든 외적인 기호와 상징을 없애버렸다. 유감스러운 일이다. 하지만 다행히 변화도 감지된다. 이제는 많은 사람들이 책임감 있는 어른이 서핑보드를 타는 아이처럼 입는 것을 불편해하는 시대이기도 하다. 자신의 증권 중개인, 혹은 심장 전문의가 카고팬츠에 '**www.fuckoff.com**'이 선명히 새겨진 티셔츠를 입고 있는 걸 정말 보고 싶은가? 한 번쯤 자문해보았으리라. 힘들게 번 돈과 노후를 우스꽝스러운 디자인의 조깅화를 신고 찢어진 청바지를 입은 투자 자문가에게 맡기기란 쉽지 않을 것이다.

더불어 옷을 남들에게 맞추려는 하향곡선 현상도 문제다. 여기에 대해서는 내가 국제예술과학협회⁺의 다음 미팅에서 상세히 발표할 예정인데, 이 이론의 핵심은 옷차림에서 허영보다는 동료들의 압박이 더 큰 영향을 줄 수 있다는 것이다. 인간은 결국 무리를 짓고 살아가는 동물이기에 우리 모두에게는 무리

와 함께하고자 하는 기질이 있다. 옷과 몸가짐이라는 측면에서 우리는 남들과 구별되기보다는 포함되기를 욕망하는 경향이 있다. 그리고 이는 사람들이 옷을 입을 때 눈에 띄는 것을 꺼리는 하향곡선을 그리는 결과로 이어진다.

　그럼 남자들은 어떻게 해야 할까? 평생 칙칙하고 펑퍼짐한 슈트나 입고, 그 속에 자신의 영혼과 개성을 묻어버릴 것인가? 후드 티와 운동복이나 입고 축 처져 있을 것인가? 삶에 열정이 있고, 여전히 더 나은 인생을 위해 무언가 할 수 있다고 생각한다면 그렇게 살 수는 없다! 옷을 입을 때 다양한 선택지와 스타일이 있다는 걸 알고, 그 역사와 활용법을 아는 것은 옷을 통해 스스로의 자존감을 회복하는 첫 번째 발걸음이다. 흔히들 '모든 여행은 작은 발걸음에서부터 출발한다'고 하지 않는가. 그렇다면 길을 떠날 때 도대체 어떤 신발을 신어야 좋을까? 여기서부터 함께 첫걸음을 내디뎌보자. 일단은 위에서부터 말이다.

---

✢　저자의 유머다. 실제로 이런 이름의 학술 단체는 존재하지 않는다.

# 목차

들어가며 ...... 5

# 1

# 애스콧
## Ascots

불행하게도 대부분의 남자들은 목을 어떻게 해야 할지 전혀 모른다. 넥타이 이외의 다른 선택지는 완전히 잊어버린 듯하다. 오늘날 남자들은 타이를 맬 때를 제외하고는 셔츠 칼라를 열어놓고 칠면조처럼 목을 훤히 드러내거나, 이도 아니면 더 간편한 옷차림을 선택하는 듯하다. 터틀넥 스웨터가 대표적인 예다. 터틀넥은 남성복에서 주기적으로 유행한다. 많은 남자들이 넥타이 말고는 드러낸 목을 가릴 것이 마땅치 않아 거의 포기하는 심정으로 터틀넥을 선택하는데, 이런 사람들이 너무 많다. 알고 보면 지각 있는 멋진 남자들이 칵테일파티를 갈 때는 무조건 네이비 더블 블레이저에 흰색 터틀넥을 받쳐 입는다. 이들이 파티오에 모여 있는 걸 보면 꼭 영락없이 영화 〈비스마르크호를 격

침하라〉의 엑스트라들이 촬영 도중 잠시 쉬고 있는 것처럼 보인다. (터틀넥에 대해서는 25장에서 더 자세히 설명하겠다.)

목을 어떻게 할지 고민할 필요는 전혀 없다. 완벽한 해법이 항상 우리 곁에 있었다. 편안하고 경쾌하면서도 오래된 전통인 스카프가 바로 정답이다. 애스콧+, 크라바트, 스톡++, 혹은 어떤 이름으로 부르든 간에 벌거벗은 목에는 스카프가 검증된 진리다. 재킷과 넥타이는 과하게 차려입은 것 같고 바지에 폴로셔츠는 너무 단정하지 않은 것 같다면 스카프가 좋은 선택지가 된다. 목에 두른 스카프는 캐시미어 카디건, 트위드 재킷, 네이비 블레이저, 또는 서머 스포츠 코트와도 잘 어울린다. 셔츠에 고운 실크나 가벼운 캐시미어로 만든 스카프를 함께하면, 무엇보다 스포티한 자신감이나 캐주얼한 우아함을 잘 표현할 수 있다.

역사적으로만 봐도 크라바트가 스카프의 일종이라는 걸 알 수 있다. 알다시피 넥웨어의 역사는 결국 스카프의 역사다.

---

+ ascot. 매었을 때 스카프와 유사한 폭이 넓은 타이이고, 볼륨을 주기 위해 타이핀이나 클립으로 고정하는 것이 특징이다. 어원은 영국 버크셔 주 애스콧의 애스콧 경마장에서 열리는 왕실 경마대회 로얄 애스콧에서 유래한다. 과거에는 모닝코트를 착용할 때 애스콧을 매는 것이 일반적이었으나, 오늘날에는 애스콧에서도 특별한 경우가 아니고서는 찾아보기 힘들어졌다.

++ stock. 스톡, 혹은 스톡 타이라고 불린다. 승마나 사냥을 할 때 비바람으로부터 목을 보호하고, 응급 시에는 붕대로도 사용할 수 있는 목에 둘러 감은 긴 흰색 타이다. 18세기와 19세기에 일반에 널리 유행했다. 오늘날에도 정통 승마 경기에는 흰색 스톡 타이를 매는 것이 복장 규칙이다.

4세기 전 크라바트가 처음으로 등장해 서서히 실생활에 스며들기 시작했을 때, 유럽 남성들은 오랫동안 칼라를 착용했다. 16세기 프란시스 드레이크 경의 초상화나, 동시대의 수많은 네덜란드 초상화에서 찾아볼 수 있는 레이스로 장식된 스프레드 칼라나 러프 칼라를 생각하면 된다. 하지만 17세기 중반부터 새로운 형태의 넥클로스neckcloth가 기존의 화려한 칼라들을 급격히 대체하기 시작한다. 더치 칼라처럼 이 또한 가장자리에 레이스 장식이 있었고, 목을 감싸 매었을 때 레이스가 폭포처럼 셔츠 가슴께까지 내려와, 코트를 잠그지 않았을 땐 멋진 장식이 되어서 엄청난 인기를 끌었다.

이 새로운 형태의 넥웨어에는 오랫동안 다양한 이름이 붙었다. 19세기까지는 일반적으로 넥클로스라고 불렸는데 여기에는 두 가지 형태가 있었다. 긴 천으로 목을 감싸고 앞에서 묶으면 크라바트라고 했고, 천을 여러 번 겹쳐 목에 묶고 버클이나 훅 단추로 마무리하면 스톡이라고 불렀다.

처음에 크라바트는 엄청난 인기가 있었다. 프랑스에 크라바트가 처음 도입된 건 1640년경이라고 한다. 30년 전쟁 당시 독일제국에 대항해 프랑스 장교들은 크로아티아 용병 부대와 함께 싸웠는데, 이 용병들이 길고 가벼운 천으로 목의 칼라를 묶었다고 한다. 크라바트는 불어에서 크로아티아 사람을 뜻한다. 그 기원이 무엇이든 간에 크라바트는 신분에 관계없이 모두 즐

겨 착용했고, 1650년 이후의 그림에서는 쉽게 찾아볼 수 있다. 크라바트는 보통 가장자리에 레이스 장식을 넣었는데 더 비싼 고급품은 전체를 레이스로 만들었다. 크라바트는 유럽에서뿐만 아니라 미국에서도 유행하기 시작했다. 이미 1735년에는 질 좋고 얇은 면 크라바트 광고를 『보스턴 이브닝 포스트』 같은 신문에서 찾아볼 수 있었다.

18세기 중반부터는 크라바트의 인기가 하락하고 스톡이 그 자리를 대신한다. 스톡의 인기는 웨이스트코트, 즉 조끼의 인기와 밀접한 관련이 있다. 당시의 조끼는 목 바로 밑에서부터 엉덩이 끝까지 내려오는 길이였고 앞에 십여 개의 단추가 달려 있어 크라바트의 화려한 면은 가려질 수밖에 없었다. 사냥하는 사람들은 요즘에도 18세기 스톡의 변형 버전을 착용한다. 스톡은 유일하게 실용적인 넥웨어다. 여름에는 햇빛을 가리고 겨울에는 추위로부터 목을 보호하며, 들판에서 사고로 말이나 기수가 다쳤을 때에는 응급처치용 붕대나 삼각건으로 사용할 수 있다. 사냥용 스톡은 보통 피케, 리넨, 실크 또는 고운 면으로 만드는데, 색상은 늘 흰색이며 정해진 방법으로 묶어 대략 7센티미터 길이의 도금된 안전핀으로 고정한다. 스톡 중앙에는 단춧구멍이 있어 여기에 셔츠의 단추를 끼워 넣는다. 그런 뒤 앞뒤로 감아 한쪽 끝이 스톡 밴드에 달린 고리를 통과하면 양쪽 끝이 다시 앞으로 오면서 직사각형 매듭이 만들어진다. 핀은 긴 스톡

이 펄럭이다가 얼굴을 때리지 않도록 고정하기 위해 사용한다. 승마 초보자들 사이에서는 말을 타는 것보다 스톡을 제대로 묶는 게 더 어렵다는 농담을 하기도 한다.

1760년 이후 남녀 모두에게 편한 옷차림이 인기를 끌자 사람들은 다시금 조끼의 앞섶을 열게 되었고, 패션에 관심 많은 남성들은 스톡에다 프릴을 묶어 셔츠 앞쪽으로 떨어지게 했다. 이를 '자보_jabot'라고 불렀는데 사실상 투피스 크라바트나 다름없었다. 자보의 등장은 동시에 스톡의 쇠퇴를 알렸다.

19세기 초 영국의 리젠시 시대에 크라바트의 인기는 절정에 이르렀다. **자유, 평등, 박애**를 주장한 프랑스 혁명과 함께 궁정의 실크와 화려한 새틴은 사라졌고, 산업혁명은 재빠르게 그 자리를 훨씬 민주적이고 수수한 방식으로 대체했다. 위대한 프랑스 작가 오노레 드 발자크는 프랑스 사람들이 동등한 권리를 얻게 되자 의복에서도 차이가 사라졌다고 말했다. 스타일이라는 측면에서 계급 간에 차이가 점차 없어지자 신사의 크라바트는 복식에서 특별히 중요한 요소로 자리매김하게 되었다. 복식은 미묘하게 민주주의 정신과 균형을 맞추어왔다. 그에 따라 이제는 잘 다려진 우아한 넥클로스가 진정으로 품위 있는 신사의 특징이 되었다. 이들처럼 멋지게 차려입기를 동경한 사람들은 이 세련된 신사들을 '댄디_dandy'라고 불렀다. 댄디들 중에서도 패션에 신경을 많이 쓰는 사람들은 크라바트를 굉장히 풍성하

게 만들어 턱뿐만 아니라 거의 입까지 가렸는데, 이 때문에 머리를 움직이는 것이 불편할 정도였다. 이는 대중들에게 냉정함이나 오만함과 같은 댄디에 대한 고전적인 인상을 각인시키는 데 기여했을 것이 분명하다. 영국 작가 맥스 비어봄이 말했듯이 댄디는 스스로를 캔버스로 어긴 화가였다. (흥미롭게도 댄디 중에서도 댄디인 보 브러멜은 평생 결혼을 하지 않았고, 남자든 여자든 누구와도 연애를 한 적조차 없는 듯하다. 아마도 그의 인생에서 가장 위대한 사랑은 그 자신이었을 것이다.)

재미있게도 발자크도 넥웨어에 대한 포괄적인 매뉴얼을 썼던 것으로 알려진다. (그는 그 책의 저자임을 결코 인정하지 않았지만 많은 사람들이 책 커버의 H. 루 블랑이란 이름이 발자크의 가명이라고 추측한다.) 이 책은 기분과 상황에 따라 크라바트를 달리 매는 32가지 방법을 소개한다. 크라바트 매는 법 같은 일을 사소하게 여길지도 모르겠다. 하지만 위대한 스타일 아이콘으로 사교계의 유행을 결정했던 조지 '보' 브러멜은 이 덕분에 길이 남을 명성을 얻게 되었다.

브러멜은 넥웨어를 매는 기교 덕분에 굉장한 명성을 얻었다. 그의 하인의 말을 믿는다면(물론 믿지 않을 이유도 없다) 그는 넥웨어를 원하는 모양으로 만들기 위해 몇 시간씩 투자했다고 한다. 당시 영국의 황태자였던 조지 왕자는 브러멜의 친구였는데, 그는 넥웨어를 우아하게 묶는 법을 제대로 배우기 위해 브

러멜의 사사를 받았다. 조지 왕자는 임파선이 자주 부어서 넓은 넥밴드를 선호했다고 한다. 아마도 사람들의 시선을 넥클로스로 가리려는 생각으로 시작한 것일 텐데, 브러멜과 그의 댄디 친구들은 이를 댄디의 자격으로 만들어버렸다.

이언 켈리는 그가 쓴 브러멜의 전기에서 이에 대해 다음과 같이 설명한다. 첫째, 넥클로스는 무엇보다 자연스럽게 사람들의 시선과 관심을 끌 수 있었다. 둘째, 꼼꼼히 다린 하얀 리넨 넥클로스는 신사의 징표가 되는데, 이는 "넥클로스 구입과 세탁에 들어가는 경비를 걱정하지 않아도 된다는 것을 은연중에 드러내기 때문이다." 브러멜이 살던 시대에 깨끗한 리넨은 부, 지위, 그리고 당대의 새로운 남성 스타일을 의미했다. 브러멜은 넥클로스가 신사의 외견을 상징한다고 확신했다. 덕분에 당대에는 아침 시간의 대부분을 넥클로스를 제대로 착용하기 위해 할애하는 문화가 유행했다. 전해지는 이야기에 따르면 어떤 사람이 브러멜을 오전 중에 방문했다가 드레스룸에서 그가 하인과 함께 있는 광경을 목도했는데, 방에는 크라바트가 무릎까지 쌓여 있었다고 한다. 손님이 이 크라바트들이 다 무엇이냐고 묻자, 종자가 "오, 나리, 저것들은 실패작입니다."라고 답했다고 한다.

19세기 중엽에는 '넥타이necktie'라는 용어가 등장한다. 당시 사람들은 크라바트를 목을 한 번 감싼 뒤 앞쪽에 커다랗게 나비매듭bow으로 묶거나(그래서 '보타이bow tie'라고 불린다), 아니면

작은 매듭을 통과하여 셔츠 앞으로 늘어뜨린(오늘날 넥타이의 조상) 형태로 묶었다. 그 후 넥웨어는 묶는 방식에 따라 구별되었다. 포-인-핸드four-in-hand(오늘날의 넥타이로 사두마차의 고삐를 손에 쥔 방식에서 유래한 이름), 보타이(3장 참조), 그리고 유명한 애스콧이 대표적이다. 애스콧은 원래 셔츠 안으로 집어넣지 않고 넓은 면을 앞으로 늘어뜨린 후 핀으로 고정시켰다.

애스콧은 물론 런던 시즌[+]의 가장 인기 있는 이벤트인 애스콧 경마대회에서 그 이름이 유래한다. 이 경마대회는 지난 3백여 년간 매해 6월, 애스콧 히스에서 개최되었다. 애스콧 경마대회는 언제나 영국 스포츠 시즌의 가장 화려한 행사였고, 핀으로 고정한 넓은 실크 넥스카프는 이 행사를 위해 꼭 필요한 복장이 되었다. 애스콧은 그렇게 탄생했다.

이 멋진 넥웨어(포-인-핸드, 보타이, 그리고 애스콧) 중 겨우 넥타이만이 살아남은 건 유감스러운 일이다. 왜 다른 넥웨어들은 모두 멸종위기종이 되었을까? 왜 보타이는 잡지 편집장과 별난 변호사, 혹은 아이비리그 교수 같은 소수의 사람들만 착용하게 되었을까? 어째서 애스콧은 프레드 아스테어, 캐리 그랜트, 더

---

[+] 런던 시즌은 17세기부터 시작된 영국사교계의 공식행사다. 의회의 회기 동안 지방의원들은 가족들과 함께 런던을 방문했는데, 그 기간 동안 사교를 위해 다양한 행사를 마련한 것이 기원이다. 윔블던 테니스 대회도 런던 시즌의 주요 행사 중 하나다.

글러스 페어뱅스처럼 이미 오래전에 사라진 소수의 멋쟁이들의 전유물이 되었는가?

경쾌하게 목에 두르는 스카프는 귀족의 옷차림을 연상시키기 때문에 대부분의 남자들이 본인에게는 어울리지 않는다고 생각한다. 이게 바로 문제다. 일 때문에 진중한 옷차림을 해야 하는 사람들에겐 스카프는 너무 낭만적이고 화려한 장식이어서 쉽게 어울리지 않는다. 하지만 회계사나 우체국 직원, 혹은 우유 배달부나 은행장이라고 해서 약간의 낭만이나 화려함을 즐길 권리가 없다고 생각하는 건 이해할 수 없다.

멋이나 스타일은 제쳐두더라도 넥타이는 필요 없으나 목에 무엇인가를 두르고자 할 때 스카프보다 더 좋은 선택지도 없다. 스카프는 디자인과 색깔, 스타일 모두 무척 다양하다. 매는 방법도 셀 수가 없을 정도이다. 과거에는 애스콧을 주로 에드워드 7세 시대 방식으로 디자인했다. 목을 감싸는 중간 부분은 좁고 주름진 띠로 만들었으나 양쪽 날개는 굉장히 넓었고, 끄트머리는 보통 뾰족했다. 이는 목을 감싸는 부분이 셔츠 깃의 모양새를 흐트러뜨리지 않으면서도 좀 더 편안한 착용감을 주기 위한 것이다. 한편 가벼운 넓은 날개는 적당히 부풀어 올라 셔츠의 앞섶을 가려준다. 이러한 유형의 애스콧은 지금도 남성복 매장에서 구매할 수 있는 대표적인 디자인이다.

유사한 효과를 줄 수 있는 다른 대안들도 있다. 가로세로

80센티미터 정도의 스카프나 15센티미터 정도의 너비에 길이가 약 90센티미터 정도인 밴드를 쓰면 된다. 스카프는 삼각형으로 접고 꼭짓점을 밑면 방향으로 말아 길게 만들면 되고, 밴드는 그저 적당한 너비로 접어서 사용하면 된다. 두 방법 모두 단순해서 따라 하기 쉽다.

스카프를 이와 같은 방식으로 접으면 목 앞에서 다양한 방법으로 연출할 수 있다. 원래 영국의 황태자로서 에드워드 8세가 되었던 윈저 공은 스카프를 착용할 때 반지를 사용하곤 했다. 그는 스카프의 양끝을 반지에 꿰어 심플하면서도 우아하게 셔츠 앞쪽으로 늘어뜨렸다. 유명 배우이자 댄서인 아스테어는 전통적인 애스콧 스타일처럼 스카프를 작은 넥타이핀으로 고정하는 방식을 선호했다. 고전적인 장식 핀, 아르데코 장신구, 혹은 금으로 만든 작은 빨래집게도 모두 완벽히 잘 어울린다. 반면 최고의 미덕인 소박함을 위해서는 단순히 매듭만 묶는 것이 좋다. 실제로 스카프의 한쪽 끝을 매듭 밑에서 위로 통과시키면 너무 두툼하지 않으면서도 적당히 볼륨을 줄 수 있다.

애스콧의 연출 가능성은 끝이 없다. 애스콧이야말로 자신의 개성을 분명히 드러낼 수 있는 방법 중 하나라는 데 모두가 이견이 없을 것이다. 본인만의 특별한 매듭과 스타일로 스카프를 착용하고 이를 자신의 시그너처 아이템으로 만들 수도 있다. 친한 지인 중에 넥타이를 착용하지 않을 때에는 항상 네이비 화

이트 폴카 도트 스카프를 이중매듭 방식으로 매는 친구가 있다. 스카프가 아주 잘 어울릴 뿐만 아니라 그의 트레이드마크가 되었다.

20세기 중반 브룩스 브라더스는 애스콧을 착용하는 가장 간단한 방법을 고안해냈다. 바로 애스콧이 달린 스포츠 셔츠이다. 이 셔츠는 디자이너의 이름을 따라서 '브룩스 클라니Brooks-Clarney' 셔츠라는 이름이 붙었다╪. 체크무늬의 아름다운 플란넬로 만들었고, 넥밴드에 동일한 소재의 애스콧을 부착했다. 이 셔츠는 사교 클럽의 칵테일파티처럼 편안한 모임에 안성맞춤이었다. 불행히도 브룩스에서 이 셔츠가 단종된 지는 오래되었다. 하지만 많은 사람들이 충분한 관심을 보인다면 다시 발매될지도 모를 일이다. 애스콧과 같은 넥웨어는 알다시피 유행을 타지 않는다. 동일한 사이즈 비율과 실크 소재에 디자인도 페이즐리, 폴카 도트, 지오메트릭 무늬처럼 모두 변하지 않는 클래식으로 유행을 초월한다. 그렇기에 애스콧을 새로 구입한다면 그건 색상 때문일 것이다. 아무리 생각해도 애스콧이 구식이라는 이야기는 전혀 근거가 없다.

╪ 『스포츠 일러스트레이티드』에 실린 프레드 스미스Fred R. Smith의 1961 4월 24일 기사 「잊을 수 없는 애스콧Unforgettable Ascot」에 따르면 이 셔츠의 정확한 이름은 브룩스 브라더스의 클라니 셔츠다. 런던의 셔츠메이커 로버트 클락Robert Clark이 배우 리차드 네이Richard Ney를 위해 이 셔츠를 처음 고안했다. 두 사람의 성을 합쳐 클라니라는 이름이 탄생했다.

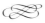

# 2

# 부츠
## Boots

한때 노동자나 야외 활동을 많이 하는 사람들만 신는 실용적인 신발이었던 부츠는 20세기 중반 갑자기 하나의 패션이 됐고, 그 인기는 계속해서 커져가고 있다. 새로운 스타일의 부츠도 끊임없이 나오고 있는데, 다양한 소재를 이리저리 가져다 붙여 만화 주인공에게나 어울릴 법한 굉장히 투박한 모양의 부츠도 있고, 반면 옛날 모양 그대로를 재현한 워크 부츠, 엔지니어 부츠, 카우보이 부츠, 하이킹 앤 필드 부츠, 러버 컨트리 부츠와 같은 빈티지 스타일 부츠도 여전히 인기가 있다. 아예 다른 종류의 부츠도 있다. 경량 등산화, 사냥용 방수 부츠, 스틸 토가 부착된 단단한 건설 안전화, 실리콘 처리가 된 소가죽이나 기름 먹인 멧돼지 가죽으로 만든 정비공 부츠, 목축업자의 라이딩 부츠,

서비스 부츠, 첼시 부츠, 신사의 컨트리 부츠라 할 수 있는 스카 치그레인 레더와 코만도 솔을 착용한 윙팁 부츠가 그런 종류다.

부츠가 유행하게 된 것이 수십 년 전보다 야외 스포츠를 즐기는 사람들이 더 많아져서일까? 그렇지는 않을 것이다. 물론 요즘 많은 사람들이 복장을 통해 자신이 세련된 야외 활동가라는 인상을 주고 싶어 하긴 해도 말이다. 다만 많은 남성들이 구두를 대신할 좀 더 실용적인 부츠를 찾는 것만은 확실하다. 장인정신과 빈티지 스타일에 흥미를 갖고 있는 사람들에게 호소력 있는 이런 스타일의 부츠에는 강한 전통과 오랜 역사가 스며들어 있다.

부츠를 그저 패션의 하나로 보고 도심의 공원에서 나뭇잎이나 밟을지, 아니면 애팔래치아 산맥에서 제대로 하이킹을 할지에 따라 선택하는 부츠가 달라질 수도 있다. 오늘날의 많은 스포츠 부츠, 이른바 등산화나 운동화들은 화려한 색상의 나일론 판넬, D자 끈 구멍, 범퍼 토, 탱크 트레드 밑창, 반사 원단, 통기성이 우수한 하이테크 멤브레인 소재로 만들어서 매우 편안하고 내구성도 뛰어나다. 하지만 내가 보기에 이런 부츠들은 부츠에 대해서 읽은 건 많으나 실제로는 한 번도 부츠를 본 적이 없는 디자이너가 만든 듯하다.

몇몇 스타일의 부츠는 굉장한 인기를 끌었는데 대부분 미국에서 탄생했다. 1953년 말론 브란도는 영화 〈위험한 질주〉에

서 검정 바이크 부츠를 신고 거리를 질주했고, 2년 뒤 제임스 딘이 〈이유 없는 반항〉에서 같은 부츠를 신고 나왔다. 이후 검정 바이크 부츠는 젊은 남성들 사이에서 불변의 인기를 얻었다. 오늘날 부츠는 거의 모든 디자이너 컬렉션에서 매우 중요해졌다. 실용성이 점점 스타일에서 중요해지고 있는 시대라는 것을 패션계도 자각하고 있는 듯하다. 부츠에는 뭔가 신화적인 요소가 깃들어 있다. 미술사가 케네스 클라크 경에 따르면 신화는 어느 순간 갑자기 사라지는 것이 아니라 '존경스러운 은퇴 기간'을 거치며, 우리의 상상력을 계속해서 자극한다. 부츠는 원래의 용도를 떠나 패션 아이템이 되면서 고유의 정체성을 상실했다. 디자이너 컬렉션에도 노동자들의 부츠가 등장하고 있지만 부츠는 원래 미적인 세련됨을 갖춘 신발은 아니다. 사람들이 정말 멋지다고 생각한 첫 번째 부츠는 거대한 할리 데이비슨 오토바이와 함께 등장했다. 엄밀히 말하자면 원래 이 부츠의 오리지널 모델은 철도 근로자용으로 제작되었기 때문에 '**엔지니어** 부츠engineer boots'라고 부르는 것이 맞다. 두툼하고 튼튼한 엔지니어 부츠는 두껍고 뻣뻣한 소가죽을 검은색으로 염색해 만든다. 엔지니어 부츠의 발목은 카우보이 부츠보다는 느슨하고 여유가 있다. 거싯 처리되어 위로 갈수록 나팔처럼 넓어지는데 발목 부분에 철제 버클이 달려 있어 끈으로 단단히 조일 수 있다. 부츠 앞부리 중 발끝 부분은 둥그렇게 되어 있고, 발등에는 끈을 맬 수 있는

금속 버클이 달려 있다(간혹 금속 단추를 달기도 한다). 두꺼운 가죽 밑창은 굽 부분이 2센티미터 정도이며 약간 앞쪽으로 기울어졌고 가장자리는 오목하게 들어가 있다. 제작자에 따라 초승달 모양의 클리트를 뒤축에 박기도 한다. 엔지니어 부츠는 굉장히 튼튼한 편이어서 보통 한 짝 무게가 1파운드(0.453킬로그램)나 된다. 이 때문에 으스대는 듯한 걸음새로 걸을 수밖에 없게 된다. 검정 가죽 재킷과 밑단을 높게 접어올린 청바지, 몸에 딱 맞는 티셔츠(부디 상표나 레터링이 없는 것으로), 그리고 기름을 발라 넘긴 덕테일 헤어컷에 엔지니어 부츠가 빠질 수 없다. 이렇게 해서 탄생하는 전체적인 이미지가 반항적인 프롤레타리아 영웅이다. 이는 영화 〈폭력 교실〉이나 브란도와 딘이 출연했던 다른 영화들, 그리고 이제는 별로 기억하는 사람이 없을 다수의 영화 속에서 볼 수 있는 사춘기 반항아 이미지의 원형이다.

50년대에는 또 다른 스타일의 워크 부츠도 유행했다. 현대 패션은 상류층에서 하류층으로 전파되던 과거와 달리 하위층에서 유래하는 경향이 있는데 워크 부츠는 이런 경향을 잘 보여주는 대표적인 예다. 당시 비트족이라고 불렸던 사람들과 노동자 계층에게 동조적인 좌파 지식인들은 컨스트럭션 스타일의 (건설 노동자가 주로 착용했던) 워크 부츠를 애용했다. 아서 밀러와 앨런 긴즈버그부터 잭 케루악과 그레고리 코르소에 이르기까지 많은 극작가와 시인이 크림색 고무 밑창에 두꺼운 끈이 달린 연한 오

렌지색 가죽 워크 부츠를 신었다.

분노한 젊은 반항아인 비트 세대에게 워크 부츠와 같은 노동자 장비는 느긋한 태도와 노동계급의 매력을 상징했고, 하층 계급의 영웅, 프롤레타리아 반항아의 표상이었다. 이들이 애용하는 부츠는 미국 전역의 육군과 해군 매장에서 판매했는데, 이곳에 가면 파란 샴브레이 워크 셔츠, 카키색 군복, 암녹색 티셔츠, 가죽 항공 재킷 그리고 두꺼운 개리슨 벨트도 함께 구입할 수 있었다. 방출품은 저렴하면서도 품질이 좋았는데, 상당수는 제2차 세계대전과 한국전쟁의 잉여 물품이었다. 맨해튼의 스트랜드 서점 통로, 콜럼비아 대학교 도서관 계단, 버클리에 위치한 캘리포니아 대학 캠퍼스, 디트로이트 근방 앤아버의 커피숍, 그리니치빌리지의 클럽과 노스 비치의 서점 등 어디에서나 이런 복장을 볼 수 있었다. 당시 젊은이들에게 단조롭고 따분한 부르주아적인 삶에 순응하는 것은 너무 숨 막히는 일이었다. 그들은 자유로우면서도 침착하고, 동시에 멋지게 보이는 복장을 통해 갑갑함을 극복하고자 했다.

아래에서부터 올라와 현대 패션 트렌드로 자리 잡은 또 한 가지 예는 카우보이 부츠다. 남북 전쟁 이전부터 미 육군 기병부대 장교들은 이 하이탑 부츠의 초기 모델을 착용했다. 리오그란데 북부의 평원에서 소를 몰던 스페인 목동들도 금속 박차가 달린 부츠를 신었다. 목부라는 직업이 미국 사회에 퍼짐에 따라,

그들이 신는 부츠 또한 유행하게 된다. 여기에는 물론 일정 부분 전직 육군 장교들의 기여도 있었다. 남북 전쟁 이후 미국의 동부와 남부 사람들은 모험을 원해서거나 더 나은 삶을 위해서 서부로 이동하기 시작했다. 그중 일부는 텍사스 평원에서 방목하는 거대한 가축 무리를 돌보는 일을 맡았는데, 이들은 미국 카우보이라는 이 땅이 낳은 가장 강렬한 영웅 이미지를 만드는 데 이바지했다.

　미국 역사에서 카우보이가 갖는 상징과 영향력은 워낙 크기 때문에 한 걸음 더 다가가 탐구해볼 가치가 있다. 카우보이의 시기는 겨우 30년 남짓에 불과했지만 화려한 '롱 드라이브 long drive' 시대였다. 수천 마리의 텍사스 롱혼 무리가 텍사스 남부에서 캔자스 주 위치타와 애빌린까지 이동했다. 이 경로는 바로 〈역마차〉(존 포드, 1939)와 〈붉은 강〉(하워드 혹스, 1948) 같은 할리우드 고전에서 감동적으로 묘사한 전설적인 치점 목우 이송로Chisholm Trail였다. 카우보이와 관련된 대부분의 낭만적인 신화와 복장은 전부 이 독특한 사업에서 유래한다. 1930년대에는 관광목장이 휴양지로 인기를 끌기도 했는데 서부에 대한 신화와 환상과 향수를 불어넣은 것은 40년대의 할리우드 카우보이 영화였다. 특히 '노래하는 카우보이들'이 끼친 영향은 대단했다. 스타 영화배우이자 가수였던 로이 로저스, 진 오트리, 텍스 리터, 렉스 알렌은 검은 모자를 쓴 악당들을 물리치고 미녀에게

키스한 후 석양으로 사라지며 거친 서부의 아름다움을 노래한
다. 이후 카우보이 모자와 화려한 부츠는 컨트리 뮤직 스타들의
필수품이 되었다.

　　사실 오랫동안 여행하며 가축을 돌봐야 하는 카우보이의
삶이란 외롭고 고된 일상의 연속이다. 그렇기에 카우보이들의
옷은 위안까지는 못 되어도 몸을 확실히 보호할 수 있도록 디자
인되었다. 챙이 넓은 카우보이 모자와 캘리코 반다나는 모든 걸
태워버릴 듯이 뜨거운 태양과 숨 막히는 먼지를 막고, 단단한 가
죽 장갑과 덧바지는 말과 채찍, 산쑥으로부터 카우보이들을 보
호한다. 아마도 총과 말안장 다음으로 가장 중요하고 비싼 소
지품이었을 부츠는 카우보이에게 더욱 각별하다. 카우보이 부
츠는 이미 1800년에 우리가 생각하는 모양새를 갖추었다. 부츠

의 굽은 높고(약 5센티미터 정도로 등자에서 미끄러지는 것을 방지한다) 밧줄로 암소를 끌 때 버팀대처럼 땅을 디딜 수 있도록 날렵하게 깎여 있다. 아치는 높아 발을 꽉 잡아주고, 구두코는 뾰족하여 등자에 좀 더 편안하고 쉽게 안착할 수 있다. 부츠의 윗부분은 무릎까지 올라오는데 말의 땀과 선인장 바늘, 뱀의 이빨이나 예상치 못한 소발굽질 같은 다양한 위험으로부터 다리를 보호하기 위해 단단한 가죽으로 만든다.

당시의 카우보이 부츠를 오늘날과 비교했을 때 다른 점은 장식밖에 없다. 요즘 기준으로 보기에는 너무 밋밋했다. 정확히 언제부터 사람들이 화려한 카우보이 부츠를 신고 목장에서 말을 타거나 거리를 산책했는지는 말하기 어렵다. 하지만 일반적으로 기본적인 욕구가 충족되고 나면 스포츠와 오락이 발달하기 시작한다. 철도의 출현과 함께 더 이상 소를 멀리까지 몰고 갈 필요가 없어지자 치점 목우 이송로의 카우보이들은 역사나 전설과 민담 속으로 사라진다. 그리고 카우보이의 퇴장은 곧 카우보이 쇼 산업의 시작을 알리는 이정표가 되었다. 1880년대에는 버팔로 빌 극단과 함께 투어를 한 최초의 카우보이 제왕 벅 테일러, 윌리엄 S. 하트, 브롱코 빌리 앤더슨 그리고 톰 믹스와 같은 초창기 서부영화의 주인공들 덕분에 '멋쟁이fancy' 카우보이가 탄생한다. 화려한 옷을 입은 그는 잘 관리된 멋진 말을(보통 사랑스러운 이름을 가졌다) 타고 나타난다. 잠시 후 화려하게 장

식한 기타를 연주하며 정숙한 처녀의 완전무결한 품성에 대해 노래한다. 멋쟁이 카우보이의 세계에서 유일하게 가식적이지 않은 것은 그들의 도덕률이다. 그는 악인과 불의를 증오하며 그런 상황에서 자신이 무엇을 해야 할지 정확히 알고 있다.

미국 배우 톰 믹스는 최초로 흰 모자를 쓴 정의의 사도를 연기했다. 얼마 지나지 않아 그는 모자뿐 아니라 가능한 모든 옷을 흰색으로 입었는데, 알다시피 방목지에서 소 떼를 몰기에 적합한 복장은 아니었다. 물론 그의 부츠는 초원에 닿지도 않았다. 그는 악당과 싸울 때나 마을 학교 여교사의 순진한 마음을 얻으려 할 때나, 항상 부드러운 소가죽이나 에그조틱 가죽으로 만든 화려한 고급 부츠를 신었다. 그의 부츠는 다채롭고 화려한 스티치와 문양 장식이 가득했고 때때로 값비싼 은단추나 보석이 박혀 있었다. 믹스가 라인스톤 카우보이 이미지[+]를 처음으로 유행시키자 그처럼 하얀 모자를 쓴 정의의 사도들이 삽시간에 생겨났는데, 모두들 총이면 총, 기타면 기타 어느 것 하나 빠지지 않는 솜씨를 지니고 있었다.

노래하는 카우보이로 가장 유명한 이는 로이 로저스와 진

---

[+] 노동하는 실제 카우보이의 투박한 복장과 대조되는 현란한 복장을 착용한 카우보이를 말한다. 라인스톤 카우보이 패션은 화려하고 다채로운 자수와 인조 보석 장식이 특징이며 컨트리 가수들에게 인기가 있다.

오트리다. 지금까지 미국 영웅들 중 이들보다 화려하게 옷을 입은 사람들은 없을 것이다. 어깨와 소매에 연보라색 포인트가 있는 진홍 셔츠, 앞주머니를 강조하고 벨트 고리를 배지 모양으로 크게 만든 스키니 스트라이프 바지, 섬세하게 각인된 가죽에 큼지막한 은장 버클을 단 벨트, 값비싼 실크 반다나, 청록색 밴드를 두른 챙 넓은 모자, 그리고 이보다 복잡할 수는 없는 디자인의 부츠 등등. 로저스와 오트리의 부츠는 미국의 각 주를 상징하는 꽃이나 새, 아즈텍 무늬, 별이나 태양의 광휘, 초승달, 롱혼의 머리, 날개를 펼친 독수리, 불꽃, 뱀, 카드놀이, 선인장, 나비, 각종 모노그램 등 카우보이가 목장에서 보고 느낄 수 있는 거의 모든 것을 디자인에 담았다. 부츠의 앞코에는 메달리언 장식이 있고, 부츠 탑, 즉 발을 넣는 입구에는 물결무늬 장식을 주기도 했는데 여기에는 보통 당김 끈이 달려 있다. 이들과 비교하면 오늘날 영화 속 주인공들은 자다가 일어난 사람처럼 부스스해 보일 정도다.

노래하는 카우보이의 전성기에는 보라색을 띤 회색, 옅은 황색, 연한 청색, 적등색, 청록색, 에메랄드색, 흑체리색, 황갈색, 연두색, 은색과 같은 다양한 색상의 부츠가 드물지 않았다. 모두 독창적인 디자인과 최고의 장인들이 만든 결과물인데, 로이 로저스의 유명한 삼색 독수리 부츠나, 검은 타조 가죽에 타오르는 듯한 장미 문양이 화려하게 각인된 장미 부츠와 비교하면 모

노그램 부츠는 아이들 장난처럼 보인다. 1940년대 후반 샌안토니오의 부츠 회사 루체스는 전시용으로 부츠 48켤레를 만들었는데 각각의 부츠는 미국 본토에 있는 모든 주의 주 의회의사당, 주화 그리고 주조를 묘사했다. 최고의 텍사스 부츠 제조자들은 아직까지도 이 부츠 시리즈가 부츠 공예의 정점을 보여주는 예라고 말한다.

1960년대 초 미국 전역의 대학 캠퍼스에서 소위 '프라이 열풍Frye fever'이라 불리는 유행이 퍼졌다. 존 A. 프라이는 매사추세츠 말보로에서 (그 당시로부터 백 년 전인) 1863년에 설립된 신발 회사다. 지금도 유명한 회사인데, 60년대 학생들 사이에서 유행하기 이전 제2차 세계 대전 당시 군인들과 전투기 조종사들을 위해 만든 부츠로 이미 유명했다. 그러나 이 회사의 가장 인기 있는 부츠인 '하니스 부츠harness boot'는 그보다 더 오랜 역사를 지녔다. 하니스 부츠는 독특한 오렌지 빛깔이 나는 투박한 오일 태닝 가죽으로 만든다. 앞코는 작고 뭉툭하며 굽은 투박하다. 이중 밑창에 발목은 일자로 길고, 발등에는 스트랩과 놋쇠고리 장식이 달려 있다. 간단히 말해, 투박하고 튼튼한 기본적인 작업 부츠다. 그런데 이 부츠는 약 50년 전부터 부츠에는 관심이 있으나 카우보이 부츠는 너무 부담스러운 사람들 사이에서 엄청나게 유행하기 시작했다. 1970년대와 1980년대에 도시의 많은 젊은 남녀들이 노동자 패션의 하나로 이 부츠를 신었다.

이쯤에서 두 가지 부츠를 더 소개할 필요가 있다. 바로 클래식 데저트 부츠와 메인 주의 덕 부츠이다. 거친 가죽으로 만든 단순한 로컷 부츠는 다양한 문화권에 존재하는데, 데저트 부츠는 이러한 부츠의 일종이다. 데저트 부츠는 보통 밑창과 두 장의 가죽으로 만든다. 발의 전면부를 덮는 프론트 피스 가죽과 측면과 뒤쪽을 감싸는 발목 높이의 가죽이 전부이다. 데저트 부츠는 때론 처커 부츠라고도 불리는데, 인도의 폴로 선수들이 데저트 부츠를 처음으로 신었다고 알려졌기 때문이다. (폴로에서 '처커chukka'는 경기 시간을 의미한다.)

오늘날 우리가 알고 있는 데저트 부츠는 아일랜드 신발 제조 회사 클락스가 처음 만들었다. 회사 설립자의 아들 네이슨 클락은 제2차 세계대전에 참전했다가, 영국군 제8군단 장교들이 휴식 시간에 신은 데저트 부츠를 처음으로 보게 된다. 북아프리카 전역에서 영국군 육군 원수 버나드 몽고메리 장군은 독일의 아프리카 기갑군을 2차 엘 알라메인 전투에서 마침내 격파했다. 전투 후 장교들은 카이로의 시장에서 우리가 데저트 부츠라고 부르는 이 단순한 디자인의 부츠를 구입했다. 네이슨 클락 본인도 이 부츠를 한 켤레 구입했는데, 그는 제대해서 집으로 돌아온 후에 아버지를 설득해서 외국에서 보았던 그대로 샌드 스웨이드 가죽과 크레이프 밑창을 이용해 가죽 두 장과 4개의 아일릿 구조의 부츠를 소량 생산했다.

1949년 클락스는 시카고 신발 박람회에서 데저트 부츠를 출시했는데 즉각적으로 큰 인기를 얻었다. 그 후 5~6년 안에 젊은 힙스터와 대학생들 사이에서 이 부츠는 폭발적 인기를 끌었다. 데저트 부츠는 몽고메리 장군과 관련 있는 또 다른 영국군의 복식과 종종 짝을 이루었는데, 그 단짝이 바로 글로버올의 더플코트다. 몽고메리 장군이 이 코트를 입고 찍은 사진이 여러 장 남아 있을 만큼 그의 트레이드마크라 할 수 있다. 힙스터들은 주로 슬림한 바지에 데저트 부츠를 착용했다. 그리고 때로는 짙은 갈색이나 검정색 구두약으로 부츠를 염색했다. 그러나 클락스가 클래식한 샌드 스웨이드 색상 외에도 갈색과 검정색뿐만 아니라 다양한 색상의 데저트 부츠를 제조하기 시작하자 더 이상 그럴 일은 없어졌다. 오늘날 데저트 부츠는 전 세계적으로 인기 있는 편안하고 저렴한 캐주얼 구두로 자리매김했다.

이제 마지막으로 L. L. 빈의 설립자 레온 레온우드 빈과 그의 유명한 덕 부츠에 대해 이야기해보자. 레온 레온우드 빈은 토종 미국인이라고 할 수 있다. 그는 기업가이며, 진짜 뉴잉글랜드 스포츠맨이었고, 동시에 매우 실용적인 발명가였다. 빈은 메인 주 브런즈윅에 있는 자신의 집 근처 습지에서 사냥하는 것을 매우 좋아했다. 주로 오일드 레더로 만든 전통적인 사냥 부츠를 신었는데, 유감스럽게도 이 부츠의 방수 효과가 그리 좋지 않아 사냥을 끝내고 나면 항상 차갑게 젖은 발로 집에 돌아와야

했다. 빈은 이 문제를 스스로 해결하기로 결심했고, 이윽고 고무 신발 위에 가죽 갑피를 꿰맬 생각에 이르렀다. 1912년 그는 몇 차례의 시도 끝에 드디어 스스로도 만족할 만한 부츠를 만들어 냈다. 그는 이 부츠를 '메인 헌팅 슈즈Maine hunting shoes'라 불렀고, 작지만 훌륭한 사업을 시작했다.

말할 필요도 없이 이렇게 탄생해 오늘날 수십 개의 모조품을 낳은 상징적 부츠가 바로 덕 부츠다. 덕 부츠는 뉴저지의 습지 연못가뿐만 아니라 오늘날 전 세계의 대학가와 패션쇼, 그리고 도심에서도 쉽게 찾아볼 수 있는 개성 있는 패션 아이템이다. L. L. 빈 홈페이지에 따르면 창립 100주년인 2012년까지 전 세계적으로 약 50만 켤레의 덕 부츠가 팔렸다고 한다. 그렇게 번창한 L. L. 빈은 덕 부츠뿐 아니라 양털부터 고어텍스와 신슐레이트까지 새로운 기술로 만든 다양한 재료를 이용해서 부츠를 만들고 있다. 새로운 소비자의 기호에 따라 스타일도 늘어났고 색상도 각양각색이다. 하지만 여전히 변치 않고 있는 것은 모든 제품마다 붙어 있는 "메인 주에서 생산되었다"는 이 말 한마디다.

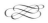

# 3

## 보타이
### Bow Ties

시작하기 전에 이것부터 분명히 하자. 당신은 보타이를 맬 수 있다. 못 맨다는 얘기를 한 번만 더 듣는다면 차라리 내가 죽고 싶은 심정이다.

합리적으로 생각해보자. 신발 끈을 매든 상자를 포장하거나 혹은 쓰레기 봉지의 끈을 묶든 우리는 하루 종일 매듭을 묶는다. 보타이도 똑같다. 목에 매는 매듭일 뿐이다. 이 책에서 보타이 매는 법을 그림으로 보여줄 생각은 전혀 없다. 그런 어린애 같은 요구에 응답할 생각은 없다. 보타이 매는 일이 어렵다면 그건 우리가 거울을 보고 타이를 맨다는 걸 깜박하고 반대로 매기 때문이다. 그 외에는 타이를 매지 못할 이유가 없다.

변명의 여지란 있을 수 없다. 보타이를 구입하자(바로 다음

문단 혹은 몇 문단 뒤에 설명하겠다). 그리고 자꾸 매보면 된다. 보타이 매는 기술에는 일종의 '**스프레차투라**sprezzatura'(22장을 참조)가 있어야 한다. 약간 느슨하게 매듭을 묶고 양쪽 가장자리를 살짝 흐트러지게 해서 비대칭으로 기울어지게 만들면 된다. 우리가 추구하는 건 흐트러진 우아함이다. 병적으로 깔끔한 사람들이나 보타이를 완벽한 대칭으로 매려 한다.

이 얘기를 하고 나니 또 다른 주의 사항이 떠오른다. 어떤 경우에도 이미 매듭 지어진 자동 보타이를 사지 마라. 실제로 맬 수 있는 보타이와 자동 보타이 사이에는 엄연한 차이가 있다. 자동 보타이는 지나치게 대칭적이고 균형 잡힌 **모양**이어서 너무 완벽해 보인다. 이런 말은 가능하면 하고 싶진 않지만 옷차림에 진지하게 관심을 두는 사람들 사이에서 자동 보타이는 아마추어 티를 내는 명백한 증거다.

한때 많은 사람들이 보타이를 무시했으나 지금은 사정이 많이 달라졌다. 20세기 후반 보타이는 거들먹거리는 교수나 편집장, 혹은 급진적 지식인이나 매는 걸로 여겨졌다. 하지만 밀레니엄이 되자 젊고 세련된 도시 남성들이 보타이를 멋지게 매기 시작했다. 그들은 페이즐리 무늬나 깔끔한 폴카 도트, 또는 굵은 스트라이프가 들어간 밝은 오렌지색, 노란색, 혹은 짙은 청록색 보타이를 맸다. 매우 신선했다. 비슷한 시기에 디너 재킷에 넥타이를 매는 우스꽝스러운 유행이 있었는데 아마도 이에 대

한 반작용이었으리라 짐작한다. 물론 디너 재킷에 일반 넥타이를 매는 사람들을 감옥에 가두고 태형에 처해야 한다는 말은 아니다. 단지 사람들이 그처럼 경망스러운 패션을 맹목적으로 따라 한다는 것을 지적하고 싶을 뿐이다. 분명 안목 없는 어느 유명 패션 디자이너가 말한 것을 그대로 따라 했을 것이다. 하지만 그때에도 보타이는 자기 길을 걸었다.

야회복에서 보타이는 전통 존중의 상징이고, 평상복에서는 약간은 독립적인 느낌과 댄디한 개인주의의 기호다. 아마도 이것이 오늘날 보타이가 다시 유행하게 된 진짜 이유가 아닐까. 알다시피 오늘날 복식은 과거보다 개성을 더 강조하고 있다. 유행을 따르면서도 튀지 않고, 새로운 것에 관심을 기울이면서도 여전히 이미 검증된 진리를 존중하는 일이야말로 매력적으로 옷을 입는 사람들이 잘 이해하고 있는 바다.

보타이를 매고자 한다면 그 **모양**에 대해 알아둘 필요가 있다. 19세기 남자들은 크라바트, 슈스트링, 스톡, 애스콧 등(대부분은 1장에서 검토했다) 온갖 종류의 넥웨어를 착용했다. 1880년대까지만 해도 보타이가 거의 평정하는 듯했지만 이후 주류가 된 것은 우리가 잘 알고 있는 긴 넥타이다. 19세기 후반 이후 보타이는 두 모델로 정형화된다. 약간 어렵게 느낄 수도 있는데 전혀 그렇지 않다. 나비 모양 보타이는('씨슬⁺'이라고도 불린다) 나비 날개를 닮은 깃을 가지고 있고, 가장자리는 일자나 혹은 뾰족하

게 되어 있다. 배트윙은('클럽club'이라고도 불린다) 날개깃이 없고 끝부분이 네모 형태다.

전통적인 이 두 기본 디자인에 어떤 심오한 차이가 있는 건 아니다. 개인의 개성을 드러낼 여지를 주는 선택지일 뿐이다. 물론 작은 차이에 주의를 기울이는 것은 언제나 좋은 신호다. 한동안 밝은 색상의 작은 배트윙 보타이가 유행이었다. 사람들은 매듭을 느슨하게 해서 살짝 무심해 보이는 인상을 주었는데, 이는 보타이가 일반적으로 연상시키는 따분하고 보수적인 이미지를 뒤집은 반전이었다. 오늘날의 보타이는 과거의 보헤미아니즘, 지식인의 느낌, 그리고 소년의 풋풋함을 살짝 멋들어지게 섞어놓은 듯하다. '산뜻하다piquant'고 말할 수 있다.

넥웨어는 우리가 알고 있는 거의 모든 종류의 직물로 만들 수 있다. 그러나 기본은 역시 실크이다. 계절감을 주고 싶다면 서늘한 기후에는 부드럽고 가벼운 울 소재인 샬리, 따뜻한 날씨에는 마드라스 면으로 만든 넥웨어를 사용하는 것도 좋다. 일반 넥타이와 달리 보타이를 맬 때는 타이 중간의 끈을 목 사이즈에 맞추어 적절히 조절해야 한다는 걸 기억할 필요가 있다. 타이 안쪽을 보면 좁은 틈과 T자 모양의 금속 고정 장치가 있는데 이

---

✢　thistle. 씨슬은 엉겅퀴를 뜻한다. 날개깃의 폭이 좀 더 넓은 보타이와 구분하기 위해 클래식 보타이라고 부르기도 한다.

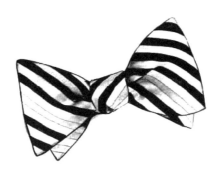

걸로 끈을 조정하여 고정한다. 실로 기발한 장치다. 아무리 저
렴해도 이런 조절 가능한 버클이 있어야 보타이라 할 수 있다.

　마지막으로, 우리가 보타이를 맬 때 알아야 하는 가장 중요
한 규칙은 발자크가 쓴 것으로 추정되는 『크라바트를 매는 기술
The Art of Tying the Cravat』에서 유래한다. 그는 이렇게 썼다. "어떤
스타일로 크라바트를 매었든 간에 한번 매듭을 지었으면 (잘되
었든 못되었든) 어떤 상황에서도 고치지 말아야 한다." 다른 말로,
맸으면 잊어라.

# 4

# 비즈니스 복장
## Business Attire

표지만 보고 책을 판단하지 말라거나 라벨만 보고 와인을 판단하지 말라고들 한다. 모두들 한 번쯤 들어봤을 것이다. 그러나 우리가 이런 말을 반복한다는 것 자체가, 우리가 외양만 보고 무엇인가를 판단하는 경우가 많다는 걸 알려준다. 여기에는 이유가 있다. 우리는 점점 더 시간에 쫓기고 있다. 해야 할 일들, 참석해야 할 미팅, 답변해야 할 연락, 관리해야 할 인맥, 타야 할 비행기, 그 밖에도 해야 할 일들이 점점 많아지고 있다. 일상에서 시간은 가장 귀한 상품 중 하나다. 업무상 점심을 함께하는 사람에 대해 깊이 알아볼 시간이나 에너지가 누가 있겠는가? 인사하고, 의견 교환하고, 빨리 헤어지는 게 서로에게 좋다. 나머지는 정신과 의사나 영적인 능력이 있는 사람들에게 맡긴다.

신기하게도 산업혁명이나 그 언저리 무렵까지 사람들은 이런 문제에 대해 고민하지 않았다. 당시에는 공적 영역과 사적 영역이 확실하게 구분되어 있었고, 사람들은 이에 맞추어 자신들의 삶을 분명히 분리할 수 있었다. 공적 영역에서는 사회질서 속에서 자신의 역할에 맞추어 옷을 입고 행동했으며, 사적 영역에서는 절친한 친구들과 어울릴 때처럼 입고 행동했다. "사람들에 대해 너무 깊게 알려고 하지 마라. 인생은 그저 있는 그대로 대할 때 더욱 원만해진다." 체스터필드 경이 말한 것으로 알려진 유명한 격언이다. 냉소적이라고 생각할지 모르나, 함의하는 바가 크다. 루스벨트 대통령이 네 번이나 대통령직을 수행하는 동안 기자들은 놀랍게도 그의 건강에 대해서는 질문하지 않기로 합의했었다. 결과적으로, 참 잘한 선택이었다. 이런 일을 오늘날에도 볼 수 있을까? 아마 불가능할 것이다.

리차드 세넷은 그의 명저『공적 인간의 몰락』+에서 현대인은 공적 자아와 사적 자아를 구별해주던 유용한 차이들을 상실했다고 주장한다. 지대한 영향력을 가지고 있는 미디어 속에서 (사적 영역의) 발견과 고백은 유행이 되어버린 듯하다. 미디어에서 공적 영역과 사적 영역의 구분은 분명 모호해지고 있다. 그

---

✚   이 책은『현대의 침몰: 현대자본주의 해부』라는 제목으로 국내에 번역, 출간된 바 있다. 그러나 현재는 아쉽게도 절판된 도서이다.

러나 오늘날 모든 영역에서 공적 태도와 친밀하며 진실한 사적 삶이 사라지고 있긴 해도 옷과 몸가짐에서만큼은 조금도 그렇지 않다.

산업혁명 시기 대도시에 등장한 중산층은 지나치게 호화로운 옷차림에 점점 거부감을 느꼈다. 이에 따라 사람들은 서로를 다른 방식으로 보기 시작했다. 세넷은 다음과 같이 설명한다. "사람들은 거리에서 만나는 사람들의 외모를 대단히 중요하게 여겼다. 겉모습을 통해 그 인물의 성격을 파악할 수 있다고 믿었다. 그러나 사람들은 점점 더 단색의 동질화된 옷을 입었고, 이 때문에 외모를 가지고 그 사람을 간파하기 위해서는 이제 옷의 디테일에서 힌트를 찾아내야만 했다."

복장은 언제나 공적 삶의 중요한 한 부분이었다. 오늘날 우리의 옷은 공적 영역이 없었다면 존재하지도 않을 것이다. 사람들이 옷을 입는 이유에 대해서는 지금까지 많은 이론들이 있었다. 어떤 사람들은 겸양을 강조했고, 누구는 성차라고 주장했다(사실 이는 겸양과 유사하다). 편안함과 비바람을 막기 위해서라는 주장도 있고, 성감대의 발달과 같은 것 때문이라는 의견도 있다. 그러나 사람들은 실상 사회구조 속에서 자신의 위치, 바로 **지위** 때문에 옷을 입는다. 옷을 입는 것이 그저 부끄러움이나 비바람 때문이라면 모두가 똑같이 길쭉한 나일론 주머니에 들어가 지퍼를 목까지 채우고 다닐 수도 있는 노릇이다. 그러나 분

명 우리 중 누군가는 다른 색상의 나일론을 원할 것이다. 그렇지 않겠는가? 자신의 고유한 취향, 타인과 구별될 수 있는 차이를 드러내고 싶을 것이다. 누구나 특별하게 보이고 싶기에 자신만의 고유한 **스타일**을 드러내고자 한다. 모두가 특별하다고 인정받고자 하는 것은 문명화의 한 특질이기 때문이다. 그리고 이런 충동은 인간이란 종의 가장 근본적인 본능과 충돌한다. 자신의 사회적 신분보다 옷을 더 잘 차려입고자 하는 사람과 이를 막으려는 자들 사이에는 긴 역사가 있다. 후자의 사람들은 사치 금지령 같은 법을 내세운다. 전자는 '벼락부자parvenu'가 대표적인데 그들을 향한 멸시의 시선이 정당하다고는 할 수 없지만 그래도 납득할 만한 이유는 있다고 본다.

우리는 모두 사회구조 안에 어떤 방식으로든 속해 있다. 현대 사회에서 우리가 원하는 것은 질서와 제러미 벤담의 지적처럼 최대 다수의 사람에게 최대의 행복을 제공하는 안정적인 구조다. 따라서 정부가 첫 번째로 할 일은 국민들에게 안정을 제공하는 일이다. 자연이 이를 제공하는 경우는 거의 없다. 그렇기에 우리는 모두에게 유용한 질서가 제공되는 사회를 건설하고자 노력한다. 그러나 누군가는 이 시스템 아래서 더 많은 이익을 얻기 마련이고, 이 때문에 손해를 본다고 느끼는 사람들은 종종 다른 방법으로 만회하고자 한다.

여기서 옷과 관련한 두 가지 시사적인 측면을 찾을 수 있다.

첫째, 옷은 항상 가장 명백한 방식으로 누군가를 정의한다. 루이 14세가 진홍색 벨벳 플러시 천에 금으로 수놓은 옷을 입고 흰 담비 코트를 길게 늘어뜨리며 방에 들어설 때, 그의 지위에 대해서 아무도 묻지 않는다. 하지만 요즘과 같이 민주화된 세상에서는, 심지어 여전히 군주제인 국가에서도 그처럼 노골적인 방식으로 스스로를 드러내지는 않는다. 우리의 표현 방식은 평등한 가운데 좀 더 미묘하다. 그러면서도 우리는 여전히 지도자들이 지도자처럼 보이기를 원한다. 이 때문에 공산주의 사회에서도 지도자들은 보통 사람보다 옷을 좀 더 말쑥하게 차려입는다.

　　그러나 참으로 이상하게도 오늘날 다양한 직군에 속하는 많은 사람들이 지위를 막론하고 죄다 사무보조원처럼 보인다. 그 이유는 지난 수백 년 동안 있었던 의복의 변화에서 가장 명백한 방향성은 편암함의 추구였기 때문이다. 이러한 경향은 평상복의 성장과 정장의 쇠퇴에서 잘 드러난다. 지난 반세기 동안 사람들은 슈트와 타이 없이 평상복만을 입고서도 품위를 드러낼 수 있는 민주적이며 혁명적인 방법을 찾고자 다양한 시도를 했다. 그런데 모두가 동일한 운동복과 청바지를 입고 조깅화를 신었을 때, 어떻게 우리는 다른 내가 될 수 있는가? 이것이 문제다. 의복은 변해왔지만 남에게 어떻게 보이고 싶은가의 문제는 사라지지 않았다. 자신이 원하는 방식으로 보이기 위해서는 **어떻게** 옷을 입어야 하는가? 특히 회사나 조직 내에서 옷을 차려

입는 일은 경력을 위한 일종의 도구로 작용한다. 자신이 누구이고, 직장과 사회에서 어떤 사람이 되고 싶은지를 아주 잘 표현하기 때문이다. 복장과 차림새에 대한 강조는 정도에 따라 미묘할 수도 있고 노골적일 수도 있지만, 이를 간과하는 것은 분명 대단히 위험한 일이라고 생각한다.

우리의 외모는 하나의 언어다. 다른 언어들과 마찬가지로 첫째, 청중, 장소, 목적에 적합해야 하며 둘째, 혼란스러운 메시지를 보내서는 안 된다. 이 원칙을 생각하면 한 지인이 떠오른다. 그는 오래전 미국의 커다란 산업체를 대표해 독일에서 열린 무역박람회에 참가했었다. 돌아와서 다소 씁쓸하게 내게 말했다. "우리 팀이 얼마나 남루하게 입고 있었는지 그때까지만 해도 전혀 몰랐어. 영국이나 북유럽 그리고 일본에서 온 많은 유명 회사 사람들은 멋진 네이비 블레이저에 회사 타이를 맞춰 맸는데 우리는 싸구려 재킷에 헐렁한 카키색 바지나 입었지 뭐야. 처음부터 너무 당황해서 끝까지 평정심을 찾지 못했어."

당연히 나는 그 얘기에 놀라지 않았다고 말했다. ("미리 얘기해 줄 걸 그랬군." 나는 이 말을 하는 걸 정말 좋아한다.) 여러 형태의 소통 방식과 마찬가지로 옷은 모호하거나 미묘한 방식으로 우리에 대해 말을 하며, 이를 통해 우리가 특정 그룹에 속해 있다는 걸 드러낸다. 그리고 옷이 말하는 언어는 (사회적 구분과 같은) 넓은 의미에서든, (특정 유니폼을 입어야 하는 직업군과 같은) 좁은 의

미에서든 그 그룹의 언어이다. 문제의 핵심은 우리가 어떤 그룹 혹은 그룹들에 속하는 것처럼 보이기를 원하는가이다.

대학 농구 팀이든, 기업의 경영 부서든, 모든 그룹에는 누가 그 그룹의 멤버인지를 구분할 수 있는 명백한 규칙이 언제나 존재한다. 물론 여기에도 예외나 해석의 여지는 있다. 그렇기에 자신의 역할에 맞춰 살짝 변화를 줄 수도 있다. 이런 미묘함은 근대 복식의 중요한 특징이다. 르네상스 시대 대공과 우리 시대 대통령의 복장을 비교해보면 이는 명확하다. 오늘날 산업화된 국가의 지도자들은 루이 14세도 부러워할 만한 권력을 행사하지만 그들의 옷차림은 부유한 사업가와 크게 다르지 않다. 이에 대해서는 독자들의 의견도 다르지 않을 거라 생각한다.

내 지인이 정확히 지적한 것처럼 목적에 맞춰 옷을 차려입을 때 우리가 얻을 수 있는 것은 바로 자신감이다. 옷을 적절히 갖춰 입으면 부정적이거나 의도하지 않은 메시지를 보내지는 않을까 하는 걱정과 불안으로부터 해방된다. 그리고 마지막으로 만약 남자가 자신감 있고 편안하게 옷을 입는다면 그는 재능이나 생산성, 혹은 가치나 기술 그리고 충성심과 같은 항목에서도 좋은 평가를 받을 것이고, 당연히 그래야 한다고 생각한다. 옷을 갖춰 입기 위해 비싼 옷들이 필요한 것도 아니고, 멋쟁이가 될 필요는 더더욱 없다. 옷을 적절히 갖춰 입는 것은 오로지 효과적으로 일을 잘하기 위해서다.

나는 지금 당장 유행하고 있는 트렌드에는 별 관심이 없기 때문에 평소 패션에 대한 조언은 거의 하지 않는 편이다. (알다시 피 유행에는 끝이 없다.) 바지 기장에 대한 까다로운 논의는 무의미 하다고 생각하며, 벨트의 버클 색과 커프스 단추의 색상 매치와 같은 기술적인 지식에 대해서도 별 관심이 없다. 지금부터 여기 서 제시하고자 하는 바는 업무 환경에서 어떻게 옷을 입어야 하 는지에 대해 내가 어렵게 얻은 실용적인 교훈들이다. 요리에서 기술적 지식이 레시피라면, 이 실용적인 교훈은 요리사가 알고 있어야 하는 모든 것이다. 나는 독자들에게 언제나 진실만을 전 달하고자 한다. 지금부터 하는 이야기는 숙련된 요리사의 노하 우처럼 진실일 뿐만 아니라 현실이기도 하다.

## 비즈니스 복장의 기본 원칙

1  일반적으로 단순함이 미덕이다. 옷 자체가 나보다 더 기억에 남는 건 금물이다. 옷은 나를 보완해야지 나와 경쟁해서는 안 된다. 최신 유행이나 번쩍이는 장식은 피해야 한다. 사람들의 주의를 쓸데없 는 곳에 집중시킬 뿐이다.

2  언제나 살 수 있는 가장 좋은 제품을 구입해라. 가격표에 붙어 있는 숫자도 중요하지만 내구성과 만족도를 간과해서는 안 된다. 좋은

구두는 비싸지만 저렴한 구두보다 오래가고 시간이 지날수록 더욱 멋있어진다. 값싼 구두는 신품이어도 그만큼 멋지지 않다. 그러니 절약 차원에서도 품질에 투자해야 한다.

3 편안해야 한다. 입은 옷이 불편하면 다른 사람들도 불편하게 만든다. 또한 불편한 옷을 입고서는 어떤 일도 잘할 수 없다. 요즘 시대에 패션이나 품위를 위해 편안함을 희생할 필요는 없다.

4 항상 때와 장소에 맞춰 옷을 입어라.

5 옷에 있어 가장 중요한 기준은 **핏**, 즉 몸에 얼마나 잘 맞는가이다. 자신의 체형을 잘 고려해서 장점은 강조하고 단점은 최소화하도록 노력해라. 최고의 원단으로 만들어진 슈트여도 몸에 맞지 않는다면 결코 좋은 선택이 될 수 없다.

6 싸구려 합성섬유 옷이나, 반짝거리고 화려한 옷은 입지 않는 게 원칙이다.

7 아무리 세상이 바뀌어도 여전히 투자 자문가는 투자 자문가처럼 보여야 한다고 생각한다. 힘들게 번 돈을 약에 취한 서퍼처럼 생긴 사람에게 맡기자면 불안할 수밖에 없다. 물론, 약에 취한 서퍼에게 특별히 악감정이 있는 건 아니다. 그저 그들에게 한 푼도 투자할 생각이 없을 뿐이다.

## 흔히 하는 실수

1　**지나친 연구:** 모든 것을 맞춰 입으면 너무 획일적인 인상을 주고, 이 때문에 지나치게 까다롭거나 자기애가 아주 강한 사람으로 보일 수 있다. 개성은 조용히 드러나야 한다.

2　**과도한 액세서리 착용:** 도자기 그릇을 전부 팁자 위에 올려놓은 것처럼 너무 복잡해 보인다. 나아가 불안감을 시사한다. 다이애나 브릴랜드[+]는 현명하게도 스타일의 핵심은 절제라고 말했다. 요즘 같은 과잉의 시대에 아주 잘 들어맞는 말이다.

3　**지나치게 많은 패턴의 사용:** 지나치게 많은 패턴을 사용해서 착장을 하면 과부화가 걸린 전기회로처럼 옷만 화려하게 타오르게 된다. 덕분에 사람들은 온통 옷으로만 시선을 쏟게 된다. 사물의 형체가 모호해지고 눈이 평소에 하던 구별을 못하게 되는 것인데, 사실 위장Camouflage이 딱 그렇지 않은가?

4　**과도한 절제:** 외면이 단조로우면 내면도 단조로워 보인다. 절제된 단색류의 옷은 영국 신사 이미지를 가진 배우 캐리 그랜트의 시그너처였다. 그런데 본인이 그 정도로 굉장한 미남이 아니라면 복장에 살짝 특색 있는 제스처를 주는 것이 좋다.

---

[+]　Diana Vreeland. 20세기 중반 미국의 유명한 패션 칼럼니스트. 원래는 프랑스 태생이나 제1차 세계대전 발발 이후 미국으로 이주한다. 1963년부터 1971년까지 미국 『보그』의 편집장이었다. 재클린 케네디의 패션 컨설턴트이기도 했다.

# 간단한 질문

**1 자신만의 스타일에 대한 분명한 감각을 가지고 있는가?**

매우 기본적인 이 질문으로 다음과 같은 사항들을 점검해볼 수 있다. 남들에게 어떻게 보여야 하는지에 대한 생각을 어디에서 얻는가? 다른 사람들이 날 어떻게 본다고 생각하는가? 옷을 살 때 나의 장단점을 고려하는가? 어떤 이미지, 그리고 이에 수반하는 어떤 종류의 가치들을 보여주고자 하는가? 내가 전하고자 하는 이미지의 구성 요소들이 서로 잘 어울리는가? 그리고 나의 이미지가 일과 일상, 그리고 나의 성격과 균형을 이루는가?

**2 회사원, 비즈니스맨에게 : 나의 이미지가 회사와 제품의 이미지 혹은 서비스를 반영하고 있는가? 나는 우리 회사의 글로벌 위상과 이미지를 이해하고 있는가?**

개성은 매우 중요하고 우리가 개발해야 하는 어떤 것이지만, 자신의 소속을 나타낼 때는 항상 신중해야 한다. 당신이 대형 로펌에 입사했는데 동료 변호사들이 슈트를 입고 있다면 어떤 옷을 입어야 하는지에 대한 기본은 이미 정해진 것이다. 배를 흔들면 다른 승객들이 먼저 당신을 던져버릴 수도 있다는 점을 명심해야 한다.

동료들의 기준을 따르는 것이 무엇보다 중요하다.

### 3    옷을 어떻게 구입해야 하는가?

옷 구입은 뿌리 깊은 습관이 되기 쉽고, 심적으로 헤어나기 어려운 덫이 될 수 있다. 자기 자각에 도움이 되는 질문들이 있다. 나는 옷을 스스로 구입하는가? 언제부터 그래왔고, 얼마나 익숙한가? 평소 쇼핑하는 곳에 가는 특별한 이유가 있는가? 옷들을 구비할 때 의식적으로 하는가? 그렇다면 어떤 스타일을 추구하는가? 내가 입은 옷에 대해 만족하고 행복해하는가? 옷을 쇼핑할 때 무엇을, 어디에서 구입해야 하는지 알고 있는가? 품질을 결정짓는 요소가 무엇이고, 어떤 옷이 몸에 어떻게 맞아야 하는지, 그리고 판매원들과 어떻게 소통해야 하는지를 알고 있는가?

### 4    옷을 차려입는 데 있어서 현실적인 고려 사항은 무엇인가?

'현실적인'이라는 말은 여기서 실제로 옷을 입을 때라는 뜻이다. 특정 원단에 알레르기는 없는가? 내가 불편하게 느끼거나, 어울리지도 않고 이해할 수도 없다고 생각하는 스타일이 있는가? 나에게 어울리지 않는 색상이나 잘 맞지 않는 패턴이 있는가?

### 실용적인 팁

## 1   다양한 시대의 혼합

매끈하고 현대적인 옷들을 위대한 빈티지와 함께 입어라. 일시적 트렌드보다는 검증 받은 오브제나 스타일을 통해 세월을 이겨온 장인정신을 존중한다는 것을 보여줘라. 과거를 단순히 모방하지 말고, 과거를 소중히 여긴다는 것을 보여줘라.

## 2   다양한 장르의 혼합

오래된 바버 헌팅 파카와 도회적인 슈트의 결합, 혹은 고급 트위드 재킷과 청바지, 옷을 잘 입는 사람들은 이렇게 전혀 다른 스타일의 옷을 매치해서 입는다. 밝은 체크 셔츠를 어두운 슈트 아래에 받쳐 입거나, 화려한 색상의 그레나딘 타이를 전통적인 블레이저와 함께해도 아무 문제 없다. 옷을 잘 입는 사람 한 명만 고르라면 위대한 지아니 아녤리를 빼놓을 수 없다. 그는 세련된 슈트에 헌팅 부츠를 즐겨 신었다. 유니폼과 같은 어두운 색상의 슈트와 흰색 셔츠, 별 특징 없는 타이와 검정 윙팁과 같은 구식 비즈니스 착장은 의무가 아니라 선택의 문제이다.

## 3   다양한 상표의 혼합

간단히 말해, 머리끝에서 발끝까지 특정 디자이너 제품만으로 차려입으면 취향도 상상력도 전혀 없어 보인다.

**4  세계화**

오늘날 우리는 집보다 공항에서 더 많은 시간을 보내는 듯하다. 오늘은 홍콩, 내일은 뉴욕, 리오 또는 밀라노. 이 세계화 시대에 발맞춰 적절히 옷을 입을 필요가 있다. 국제 비즈니스맨은 세계 어디에서 미팅을 하게 될지 모른다. 자신의 고향이 세계의 전부라고 굳건히 믿는 게 아니라면, 오늘날 변화된 세계의 영향과 압박을 무시할 수 없을 것이다.

**5  태도**

남자는 옷 입기를 즐겨서는 안 될 이유가 있는가? 남자는 옷차림에서 편안함을 추구하며 동시에 기쁨과 만족을 누리면 안 될 이유가 있는가? 자신감을 갖고, 편안하게 입어라. 그러나 옷차림이 적절해야 한다는 것 또한 염두에 두어야 한다. 즐거움에도 넘어서는 안 되는 선이 있는 법이다.

5

# 장인정신
## Craftsmanship

품질을 이해하는 사람들이 늘 최고의 제품을 고집하는 것은 돈을 쓰고 싶어서가 아니라 절약하기 위해서다. 나는 이 교훈을 위대한 셔츠 제작자인 프레드 칼카뇨에게서 처음 배웠다. 칼카뇨는 펙앤컴퍼니의 주인이었다. 맨해튼의 웨스트 57번가의 작은 공방에서 아름다운 셔츠를 만들었는데 손님 중에는 캐리 그랜트, 오나시스, 그리고 라커펠러 집안사람들도 있었다.

　프레드는 셔츠 사업을 매우 잘해나갔던 것 같다. 그런데 그에게 진짜 주목해야 할 점은 그가 모든 진짜 장인들이 그렇듯이 자신의 일을 무척 사랑했고 긍지를 갖고 있었다는 점이다. 그는 아주 디테일한 문제들에 몰두했다. 이를테면 소매 너비와 고객의 손목 사이즈의 비율과 같은 문제 말이다. 어느 날 그의 매장

을 방문했을 때 그는 한 고객의 오래된 셔츠에 새 칼라와 소매를 부착하는 작업을 하고 있었다. 우연하게도 그 고객은 라커펠러 형제 중 하나였다. 당시 체이스 맨해튼 사의 회장이었던 사람으로 기억한다.

프레드는 조용히 말했다. "정말 재미있어요. 이 셔츠는 제가 아주 오래전에 만들어드린 건데, 이렇게 몇 년마다 한 번씩 칼라와 커프스를 새로 교체하라고 보내오시거든요. 셔츠 몸통은 새것 같으니 소매와 칼라만 교체해줘도 좋죠. 정말 본전을 뽑으신다니까요." 이 말은 프레드가 고객에게 새 셔츠를 팔지 못한 것이 아쉬워서 한 말이 결코 아니다. 그는 자신이 만든 제품의 품질을 이해해준 손님을 칭찬하고 있었다. 바로 이것이 그저 물건만 판매하고자 하는 세일즈맨과 장인의 차이다. 진정한 장인은 제품을 개선하기 위해 노력할 뿐만 아니라 그것이 고객에게 **이득**이 되도록 한다.

장인정신에 관한 책은 보통 두 부류로 나눌 수 있다. 한쪽에는 장인정신을 매우 복잡한 철학적, 사회학적 주제로 다루는 학술 서적이 있고, 다른 한쪽에는 돈도 벌고 즐거움도 얻는 편자 만드는 법처럼 지독히도 실용적으로 접근하는 책도 있다. 여기서는 위의 두 부류와는 다르게 장인의 노력이 가지고 있는 진정한 의미에 대해 좀 더 단순하고 간략한 방식으로 이야기해보고자 한다. 나는 그동안 재단사나 제화공 혹은 셔츠 제작자와 같

은 의상 관련 분야의 많은 장인들과 만나고 알고 지내게 되면서, 그들의 공방이 정말로 매력적인 장소라는 것을 알게 되었다.

먼저 이 주제와 관련해서 매우 훌륭한 책을 몇 권 소개하고자 한다. 모두 읽기 쉬울 뿐만 아니라 한 번쯤 읽어볼 만한 가치가 있는 책들이다. 개인적으로 가장 선호하는 책은 빼어난 글솜씨가 돋보이는 토머스 거틴의 『탁월함을 만드는 사람들: 도시와 전원의 신사에게 공급하는 장인들』[+]이다. 이 책은 영국 신사들에게 옷과 스포츠 장비를 공급했던 과거의 장인들의 세계를 놀랍도록 생생하게 보여준다. 거틴이 런던의 위대한 구두 장

---

[+]  원제는 『Makers of Distinction: Suppliers to the Town&Country Gentleman』, (Havill Press, 1959). 미국에서는 『Nothing but the Best』라는 제목으로 같은 해에 출간되었다.

인과 재단사 그리고 그들의 공방에 대해 이야기할 때면 가죽과 헤더리리 트위드의 냄새를 맡을 수 있을 정도다. 그의 책은 이제는 거의 사라진 세계를 엿볼 수 있는 소중한 기회를 제공한다.

거틴의 책보다는 많이 학구적이지만 리처드 세넷의 『장인』도 읽기 좋은 책이다. 저명한 사회학자인 세넷은 장인이란 고도로 숙련된 육체노동을 이제는 우리가 거의 상실한 일의 윤리와 연결하는 사람이라고 주장한다. 이 책은 장인이 실제로 어떤 일을 하고 있는지, 오늘날 우리가 그들의 가치를 왜 높이 평가해야 하는지에 대해 깊이 논하고 있는 매력적인 연구서다.

그리고 마지막으로 알도 로렌치Aldo Lorenzi의 회고록, 『몬테나폴레오네 거리의 상점』[+]이 있는데, 나는 이 책을 정말 재미있게 읽었다. 로렌치의 부친은 1929년 밀라노에서 식탁 용품 가게를 시작했는데, 2014년 문을 닫을 때까지 나이프나 면도칼과 같은 도구들을 판매하는 세계에서 가장 유명한 상점이었다. 로렌치의 아버지는 옛날부터 집안에 칼 가는 사람이 한 명씩은 있었다는 렌데나 계곡 출신이다. 그의 책은 칼 가는 장인을 아버지로 둔 아들의 증언인데, 알도 로렌치가 장인정신이 세상에서 가지는 위상에 대해 확고한 신념을 갖고 있음을 알 수 있다.

---

[+]  원제는 『Quelle bottega di via Montenapoleone』(Ulrico Hoepli Editore, 2007). 몬테나폴레오네 거리는 이탈리아 밀라노의 대표적인 명품 쇼핑 거리이다.

말이 나온 김에 이탈리아 감독 잔루카 밀리아로티가 제작, 감독한 아름다운 다큐멘터리 영화 〈마스터〉[+]도 추천하고 싶다. 영화는 나폴리 스타일 양복 제조 방식을 깊이 있게 탐사한다. 영화 속에 등장하는 숙련된 장인들은 자신의 직업과 기술에 대해 아주 명쾌히 설명하는데, 이들의 목소리를 있는 그대로 담은 감독의 선택은 정말 탁월했다. 내게 큰 영감을 준 영화다.

장인정신에 대해 생각하다 보니 19세기 독일의 시인 하인리히 하이네가 쓴 편지 한 통이 떠오른다. 하이네는 한 친구와 함께 휴가를 보내면서 프랑스의 대성당들을 도보로 여행했다. 길 위에서 그는 자신의 여행을 기록해서 집으로 편지를 부쳤다. 이중 한 편지에는 여행의 종착지인 아미엥의 장엄한 대성당에 도달했을 때는 그가 친구와 나눈 대화가 기록되어 있다. "얼마 전 친구와 함께 아미엥 대성당 앞에 섰을 때, 그가 물었다. 도대체 왜 우리는 더 이상 이런 걸작을 만들어낼 수 없는 것일까. 나는 친구에게 이렇게 대답했다. 알폰스, 과거의 사람들에게는 **신념**이 있었어. 우리 현대인은 **의견**만 있지. 대성당을 짓기 위해서는 의견만으론 부족하지 않을까."

기술을 갈고닦기 위해 노력하고, 특정 기량을 위해 손과 마

---

[+]  원제는 〈O'Mast〉. 나폴리의 유명 양복 장인들이 등장해서 자신들의 전통과 작업에 대해 설명한다.

음 그리고 정신이 하나가 되도록 공을 들이는 사람들은 대성당을 건설한 사람들이 가졌던 소명을 사랑하는 전통을 이어가고 있다고 말할 수 있다. 일을 대하는 태도나 감정이라는 면에서 이들은 크게 다를 바가 없다. 품질을 향한 열정을 가지고 무엇인가를 상상할 수 있는 한 최대로 완벽하게 제작하려는 것과, 단순히 할 수 있는 한 빨리 그리고 많이 만들려고 하는 것 사이에는 큰 차이가 있다. 그리고 이것이 진짜 차이다.

좀 더 구체적인 예를 들어보자. 예전에 밀라노의 유명한 셔츠 제작자의 매장을 방문한 적이 있다. 오래된 페르시아 카펫, 온화한 분위기의 널벽wainscoting, 천장까지 닿도록 이어진 선반에 가득 찬 다양한 원단들, 빈티지 황동 조명대로 장식한 그의 가게는 구세계의 매력을 보여주는 훌륭한 모범이었다. 가게 주인과 완벽한 셔츠를 만드는 데 필요한 복잡하면서 섬세한 디테일에 대해 이야기하던 중, 우연히 구석에서 일하고 계신 여든이나 혹은 아흔 초반은 되어 보이는 어르신에게 눈길이 갔다. 제

도대처럼 생긴 널찍한 나무 판에 엎드려 커다란 가위로 옷의 패턴을 자르고 계셨는데, 알고 보니 주인의 부친이었다. 가게 주인이 이야기를 나누고 싶냐고 묻기에 당연히 그렇다고 말했고, 바로 인사를 나눌 수 있었다.

어른신의 눈빛이나 손에는 흔들림이 없었고, 솜씨는 흠잡을 데가 없다 못해 아름답기까지 했다. 이탈리아어를 할 줄 모르니 아들에게 통역을 요청했다. 이렇게 아름다운 셔츠를 만드는 비법이 뭔가요? 아버지와 아들이 몇 마디를 주고받더니, 아들이 웃으면서 말하길, "아버지께서 당신은 사랑으로 재단한다고 말하십니다."

냉소적이거나 무감각한 사람에게 이 답변은 별로 만족스럽지 못할 것이다. 하지만 내겐 그걸로 충분했다. 실제로 노인의 답변은 장인의 사고방식과, 장인이 자신의 작업, 고객 그리고

본인 스스로를 어떻게 평가하는지에 대해 많은 것을 말해준다. 무엇인가를 자신이 할 수 있는 한 최대한 완벽을 기해 만들었을 때는 형언할 수 없는 자긍심과 만족감을 느낄 수 있다. 옷을 만드는 장인의 가장 큰 행복은 고객이 더 멋져 보이고, 고객 스스로도 만족할 때다. 장인의 만족은 고객과의 관계에 있다. 이렇게 맺어진 장인과 고객의 관계는 결혼보다도 오래갈 뿐만 아니라, 더 순탄하기까지 하다.

이쯤에서 장인의 작업물과 현대 대량 생산품의 차이에 대한 유명한 고찰을 되새겨볼 필요가 있다. "세상에 있는 어떤 물건이든 좀 더 조악하게 만들어 싸게 팔 수 있다고 믿는 사람들

이 있다. 그리고 단순히 싼 가격만 중시하는 소비자들은 그들의 합법적인 사냥감이다." 여기서 주목할 말은 '합법적'이다. 위대한 민주주의의 지혜로 탄생한 법은 적절히 교육받은 모든 사람은 일상의 복지를 스스로가 책임져야 함으로 구매자가 주의해야 한다고 가정한다. 바로 그렇기에 장인들은 우리의 존경과 경탄, 그리고 충성을 받을 자격이 있다. 최고의 품질을 만들어내기 위해, 제품의 형태와 기능을 최상의 방식으로 결합하기 위해, 그들은 열정과 노력을 아끼지 않는다. 근시안적인 이익이나 조잡한 것에 만족하기를 거부하는 것이다.

# 6

# 데님
Denim

데님에 대한 이야기는 이미 너무 많아 어디서부터 시작해야 할지 모르겠다. 그래도 나는 뉴저지 주의 밀타운에서부터 시작하고 싶다. 이상하다고 생각할 수도 있으니 서둘러 설명을 시작하겠다.

우리가 흔히 '데님denim'(19세기 면직물 수출업으로 유명한 프랑스 마을 'de Nimes'에서 유래함)이라고 부르는 옷감, 그리고 데님denims, 덩거리dungarees(힌두어 'dungri'에서 유래함), 진jeans(제노아를 의미하는 고대 불어 'Genes'에서 유래함), 리바이스Levi's(미국의 의류 제조업자이자 행상인이었던 리바이 스트라우스Levi Strauss를 말하는 것. 이미 알고 있겠지만 사회인류학자이며 구조주의 이론의 선구자였던 프랑스의 레비스트로스Lévi-Strauss와 혼동해서는 안 된다) 등 다양하게 부르는 청

바지의 인기에 대해서는 여러 가지 설명이 있다. 어떤 사람들은 데님이 인기를 얻게 된 것은 1849년 캘리포니아 골드러시 때문이라고 믿는다. 뉴욕 거리에서 옷과 천을 팔던 독일 바이에른 출신의 청년 리바이 스트라우스는 골드러시 때문에 급증하는 광부들에게 자기가 가진 물건들을 팔 생각으로 샌프란시스코로 이주했다. 다른 가설로는 시어도어 루스벨트와 국립공원 시스템의 발전을 이유로 드는 사람들도 있다. 사람들은 국립공원 시스템 덕분에 원하기만 한다면 누구나 쉽게 서부를 접할 수 있었고, 이를 통해 서부 사람들이 어떤 옷을 입는지 알게 되었다는 것이다.

청바지의 인기가 두 차례의 세계대전 사이에서 시작했다고 믿는 사람들도 있다. 이 기간 동안 미국 서부의 인구는 급증했고, 관광을 목적으로 하는 목장과 컨트리 음악이 등장했다. 이제 소몰이를 하던 시대가 산업혁명의 그림자 아래 영원히 사라진 것처럼 보였고, 카우보이는 낭만적인 이미지로만 남았다. 한 세대의 노동이 다음 세대에게는 놀이가 될 수 있는 것처럼, 한 세대의 워크웨어가 다음 세대의 플레이웨어가 되었다.

내가 데님이 인기를 얻게 된 기원을 뉴저지라고 생각하게 된 것도 바로 이 때문이다. 물론 그저 개인적인 생각일 뿐이지만 좀 더 인상적으로 들리게 이론이라 부르고자 한다. 청바지를 논할 때 산업혁명이나 미국 서부 시대의 개막, 옐로스톤강 체험,

몬타나 주 관광목장도 중요할 수 있겠지만 내 생각에는 카우보이의 낭만적인 이미지가 훨씬 더 중요하다. 이 이미지는 1903년 5월 천재적인 영화감독 에드윈 S. 포터가 직접 감독하고 촬영했던 〈대열차강도〉에서 처음 등장한다. 이 영화에는 재미있는 아이러니가 하나 있다. 작품에서 가장 중요한 배경이 미 서부인데 실제로는 뉴저지 주의 주도 트렌턴에서 동쪽으로 약 30분 정도 거리에 있는 밀타운의 건조한 관목지대에서 모두 촬영했다.

서부의 옷차림이 사람들의 관심을 받게 된 것은 전적으로 서부영화의 높은 인기 덕분이다. 청바지, 카우보이 부츠와 모자, 벅스킨 랜치 재킷, 화려한 반다나를 비롯한 여러 패션 아이템들은 모두 서부 영화의 시작과 함께한 긴 역사가 있다. 〈대열차강도〉 덕분에 브론코 빌리 앤더슨은 초창기 서부 영화의 스타가 되었다. 그 후 1913년 세실 B. 드밀을 감독으로 유명하게 만든 〈스쿼맨〉이 엄청나게 흥행했다. 존 웨인과 더불어 할리우드에서 독보적인 카우보이 스타인 게리 쿠퍼('발성영화talkies'가 발명되기 이전에 이미 서부영화 6편에 출현했다)가 1929년 그의 첫 번째 흥행작인 〈버지니안〉에 출연했을 때, 톰 믹스나 윌리엄 S. 하트 같은 선배 카우보이 배우들은 이미 수년간 많은 돈을 벌고 있었다. 이제 서부 영화는 전성기를 맞이한다. 유타 주 모뉴먼트밸리를 배경으로 하는 애절한 존 포드의 작품에서부터 세르조 레오네의 먼지 자욱한 스파게티 웨스턴을 거쳐 서부 영화는 대

표 영화 장르로 자리매김한다. 많은 대작이 탄생했다. 〈평원아〉, 〈역마차〉, 〈셰인〉, 〈하이눈〉, 〈수색자〉, 〈붉은 강〉, 〈애꾸눈 잭〉, 〈평원의 무법자〉, 〈용서받지 못한 자〉, 이 외에도 셀 수 없이 많은 걸작들이 있다. 서부 영화 속 카우보이는 보통 '드럭스토어 drugstore' 카우보이[+]와 좀 더 현실적인 가우보이로 구분된다. 로이 로저스와 진 오트리 같은 드럭스토어 카우보이는 화려한 자수 셔츠, 현란한 디자인의 부츠, 그리고 흰색 모자가 특징이다. 반면 현실적인 카우보이는 평원에서 살아가는 진짜 카우보이처럼 장식 없는 평범한 청바지에 투박한 부츠를 신는다.

　프랑스와 인도에서 들여온 데님은 남색으로 염색한 견고한 트윌 원단[++]이다. 이 원단은 캘리포니아 북부에 위치한 서터즈밀 주변에서 금을 캐던 독일 출신 광부들에게서 처음 인기를 얻기 시작했다. 잘 알려진 유명한 이야기인데, 리바이 스트라우스는 외국에서 온 광부들이 텐트가 필요할 거라 생각해서 많은 양의 두터운 캔버스를 가지고 서부로 갔다. 그러나 텐트는 생각

---

[+]　할리우드의 서부 영화 전성기 시절, 배역을 얻지 못해 근처 드럭스토어에서 시간을 때우던 카우보이 복장의 배우들을 가리키는 표현에서 유래했다.

[++]　실을 한 올씩 교차시켜 만든 원단을 영어로 플레인 위브plain weave라고 하고 우리말로는 평직이라 한다. 트윌은 실을 두올 혹은 그 이상으로 꼬아서 만든 원단으로, 우리말로는 능직이다. 능직이 평직에 비해 밀도가 높아 구조적으로 튼튼하다.

처럼 팔리지 않았다. 사업가 기질을 가진 리바이 스트라우스는 곧 캔버스의 쓸모를 다른 곳에서 찾았다. 바지가 잘 팔리는 것을 본 후 두터운 캔버스로 텐트 대신 바지를 만들었고, 이마저도 다 팔리자 뉴욕에 있는 형제들에게 전보를 보냈다. 그의 형제들은 남색으로 염색한 프랑스 (님스에서 온) 면을 그에게 보내주었다.

　　리바이가 팔던 1860년대 청바지와 오늘날 우리가 입는 청바지 사이에는 아주 중요한 차이가 하나 있다. 널리 알려진 대로 이는 네바다 주에 살던 재단사 제이콥 데이비스의 기여다. 1872년 데이비스는 리바이에게(내가 성 대신 이름을 쓰는 것은 알다시피 그의 이름이 더 유명하기 때문이다.✝ 우리가 그의 청바지를 스트라우스라고 부르지는 않지 않는가) 편지를 썼다. 그는 이 편지에서 바지 주머니 가장자리와 다른 주요 부위에 코퍼 리벳을 박아 청바지를 더욱 튼튼하게 만들 수 있다고 제안한다. 이듬해 데이비스와 리바이는 이 디자인에 대한 미국 내 특허를 획득한다. 또한 리바이는 같은 해에 뒷주머니에 오랜지색 실로 더블 아치 모양의 스티치를 박아 넣기 시작했다. 이는 미국 의류사에서 가장 오래된 트레이드마크 로고다.

---

✝　보통 영어 글쓰기에서 사람의 성명을 반복할 때는 성을 사용한다. 즉, 리바이 스트라우스가 성명이니 규범상 이름인 리바이를 생략하고 성인 스트라우스를 사용해야 하는데, 저자는 이름인 리바이를 고집하고 있기에 이와 같은 설명을 덧붙이고 있다.

약간의 변화를 제외하면 오늘날 판매되는 리바이스는 한 세기 전의 것과 크게 다르지 않다. 백 년 전에도 리바이스는 무게가 11온스(300그램) 정도였고, 남색 트윌면으로 만들었다. J자처럼 생긴 앞주머니가 두 개 있고, 그중 오른쪽에는 작은 동전주머니가 있다. 뒷주머니 두 개에는 길매기 스티치가 있다. 힘을 받기 쉬운 부분에는 코퍼 리벳을 박았고, 버튼 플라이를 적용했다. 박음질은 모두 두꺼운 오렌지색 실로 했다. 바지통은 살짝 다듬어진 스트레이트 컷이었는데, 정면 밑위는 짧으나 후면은 이보다 조금 더 길었다. 그리고 아웃심에는 셀비지 라인이 있었다. 변화는 있을 수 있지만 리바이스에 개선은 없다. 세월에 따라 나타났다 사라지는 변화들은 중요하지 않다. 진짜는 바로 이런 거다.

청바지의 현대사를 되돌아보는 일은 별로 어렵지 않다. 1970년대 많은 디자이너들이 청바지 시장에 뛰어들기 전에 미국에서 청바지를 전문적으로 제작하는 회사는 리바이 스트라우스, 랭글러Wranglers, 리Lee, 이렇게 세 곳밖에 없었다. 젊은이들은 청바지 뒷주머니만 봐도 구별할 수 있었다. 리바이스는 더블 아치 모양이고 랭글러는 W, 리는 이중 물결무늬 스티치가 특징이다. 각각의 브랜드마다 그들만의 마니아가 있었는데, 이는 젊은이들 사이에서 중요한 기준이 되었다.

1940년대 후반과 50년대 초반, 청바지를 입는 청년들은 크

게 두 부류였다. 서부 스타일을 동경하는 부류, 그리고 반항아 스타일을 추구하는 부류였다. 홍보나 마케팅 전략의 조작으로 이렇게 구분되는 것은 아니었다. 이들은 서로 다른 세계에 속해 있었고, 그렇기에 실제로 스타일이 달랐다. 청바지와 함께 입은 옷을 보면 잘 알 수 있다. 서부 스타일은 어깨에 장식이 들어가고 진주 똑딱단추가 달린 플란넬 카우보이 셔츠, 섬세한 무늬가 새겨진 카우보이 부츠와 화려한 웨스턴 버클이 달린 벨트가 특징이다. 반항아 스타일은 오토바이 가죽 재킷(보통 검정색), 커브드 힐curved heels과 미끄럼 방지 밑창이 달린 엔지니어 부츠(항상 검정색), 꽉 끼는 셔츠, 개리슨garrison 벨트(약 5센티미터 두께의 무거운 금속 버클이 달린 밀리터리 스타일 소가죽 벨트)로 완성되었다. 서부의 영웅들이 말을 탔다면, 반항적인 반영웅들은 호그(커다란 할리

데이비드슨의 별명)를 탔다. 서부의 목장과 평원에서 입던 청바지가 후기 산업사회 도시 젊은이들의 유니폼이 된 것이다.

서로 다른 이 두 스타일에도 공통점은 많다. 청바지는 항상 골반에 걸쳐 입었고, 바짓단을 3인치로 두껍게 롤업해서 안쪽 솔기선의 셀비지 라인이 보이게 입었다. 최초의 아이콘인 존 웨인과 말론 브란도가 각각 〈혼도Hondo〉와 〈위험한 질주〉(흥미롭게도 두 영화 모두 1953년에 나왔다)에서 이렇게 입었다. 존 웨인과 말론 브란도는 자신만만한 태도로 거만하게 걸으며 사람들을 도발적으로 쳐다보았다. 그들은 느긋하면서도 어딘가 음울했고, '닐 아드미라리nil admirari', 즉 어떤 일에도 흔들리지 않는 듯한 냉담한 표정을 통해 서부의 영웅과 더불어 존재론적으로 노동자 계급인 반영웅을 미학적으로 그려냈다. 젊은이들이 청바지를 통해 본 것은 바로 이러한 감각적이고 유혹적인 세계다. 전 세계의 청년들은 곧 이 매력을 알아보고 그들의 것으로 만들었다.

반영웅의 전통은 브란도와 제임스 딘, 비트 세대 작가인 잭 케루악 그리고 로큰롤 스타인 엘비스 프레슬리, 진 빈센트, 에디 코크란으로부터 시작한다. 〈위험한 질주〉에서 브란도의 데님 청바지와 검정 가죽 재킷은 그의 냉소와 함께 브란도를 그 시대의 반항아로 만들었다. 영화 속에서 한 여성이 브란도가 연기한 조니에게 "무엇에 반항하나요?"라고 묻자, 그는 무심히 대답한다. "뭐 있어?" 불만을 가진 사람들에게, 그리고 세상에 맞서려

는 사람들에게 지금까지 이보다 더 멋진 대답은 없었다. 세상이 어떻게 돌아가는지 아는 사람이라면 이 사회의 문화 곳곳에 구조적인 부패가 만연함을 알 것이다. 앨런 긴즈버그의 맹렬한 시 『울부짖음』을 잠깐이라도 읽어보면, 박탈감이 무엇인지 제대로 느낄 수 있을 것이다. 그의 시는 코퍼 리벳과 가공하지 않은 데님처럼 강인하다.

사회학자들은 (그리고 나 역시) 종종 현대 패션은 과거와 달리 상류층이 아니라 거리에서부터 시작한다고 주장했다. 그리고 데님은 처음 발명된 이후 지금까지 마르크스의 프롤레타리아, 즉 하층계급의 옷차림에서 중요한 자리를 차지했다. '블루칼라'라는 말은 여기서 나왔다. 순백의 고급 면이나 리넨과 대비되는 파란색으로 물들인 값싼 면. 2차 세계대전 이후 우리 사회에서 프롤레타리아 복장은 십대들, 특히 우리가 '비행청소년'이라고 부르는 새로운 계층의 유니폼이 되었다. 이 아이들은 군대 방출품과 카우보이 복장 그리고 싸구려 노동자 작업복을 이것저것 섞어 입었다. 대표적인 아이템으로, 데님 랜치 재킷, 엔지니어 부츠, 티셔츠, 격자무늬가 특징인 럼버맨 재킷, 너무나도 유명한 쇼트의 검정 가죽 재킷, 미군 군복, 피코트, 윌리스 앤 가이거의 브라운 가죽 항공 재킷, 나일론 윈드브레이커, 두꺼운 브라운 개리슨 가죽 벨트, 필드 파카, 수병들이 쓰던 워치 캡, 샴브레이 워크셔츠 등이 있다. 1945년 이후 잉여 군수품을 처리하

기 위해 만든 육해군 구매조합매점에서는 이런 옷들을 헐값에 팔았다. 저렴해도 잘 만든 옷이었고, 멋진 건 말할 것도 없었다.

1950년대 서부 영화와 반항기 가득한 청춘물에 청바지는 항상 등장했다. 영화 속에서 주인공을 바라보는 관점은 전혀 달랐지만 청바지는 어디서나 모두 반영웅과 결부되었고, 그들의 상징이 되었다. 〈셰인〉(1953)에서 부드러운 목소리를 가진 전통적인 영웅을 연기하는 앨런 라드는 마을을 구하러 갈 때 청바지 대신 가죽 옷을 입는다. 그는 적어도 전통적인 서부의 옷차림 속에서 스스로를 다른 사람들과 구별 짓고, 자신이 신화 속의 이방인임을 드러낸다. 반면 냉혈한 살인 청부업자를 연기했던 잭 팰런스는 청바지를 입고 있다. 〈위험한 질주〉에서 주인공 말론 브란도 역시 작은 마을로 향한다. 그러나 앨런 라드와 달리 그는 마을을 파괴하고자 한다. 혹은 적어도 기업이 만든 소비주의의 감옥과 같은 미국의 기성 가치체제에서 자신이 벗어났다는 것을 분명히 보여주고자 한다. 반영웅 계보의 마지막 반항아는 스티브 맥퀸이다. 맥퀸이 〈주니어 보너〉(1972)에서 로데오 카우보이를 무척 실감나게 연기한 후, 우리에게 남은 것은 과거의 스타들에 대한 아련한 향수이거나 패러디다. 〈그리스〉(1978)의 존 트라볼타는 검정 가죽 재킷을 입은 반항아 락커를 희화화한 전형적인 예다. 젊은 청년 엘비스가 어머니에게 선물할 레코드를 녹음하려 샘 필립스의 선 스튜디오 문을 두드린 것도 이미

25년 전 이야기다.

　50년대의 성난 젊은이들은 자연스럽게 60~70년대 젊은이들의 반문화 운동으로 이어진다. '벗어나자'라는 메시지는 이미 50년대에도 있었다. 여기에 마약과 더욱 시끄러워진 록 음악, 그리고 약간의 신좌파사상이 곁들어져 플라워파워 히피 세대가 탄생한다. 청바지는 혁명적이고 분열된 60~70년대를 반영하며 시대와 함께 변화했다. 당시 청바지 패션을 선도한 것은 서부 영화나 케루악의 소설 『길 위에서』가 아니라 버클리나 콜롬비아의 엘리트 대학생들이었다. 학생들은 바지 밑단이 넓고 타이다이드 염색을 한 청바지를 유행시켰는데, 그들은 랄프 로렌, 토미 힐피거, 그리고 캘빈 클라인 같은 디자이너 브랜드 청바지에 헝겊 조각을 덧대거나 물이 빠지게 해서 의도적으로 낡아 보이게 만들었다. 서부 무법자의 초상은 이제 아픔을 노래하는 잔잔한 포크송으로 순화되었다. 청바지는 자신의 과거가 비추는 단순한 그림자에 지나지 않았다. 그렇기에 새로운 반항의 상징은 쓸쓸하게도 불안한 아이러니로 다가온다. 그 시절 우리는 적어도 브란도와 딘이라면 인기를 위해 자신들의 진정성을 타협하지는 않을 거라 생각했다. 세월은 덧없이 흘렀지만 우리는 여전히 데님에서 진실을 찾고자 한다. 표백된 데님, 중고 청바지, 일본에서 건너온 셀비지 원단, 미국에서 만든 면과 스판이 혼합된 데님 등등 오늘날 청바지는 우리 세계의 복잡성을 반영한다.

그러나 대개의 경우 허망함에 이르기 마련이고, 자연스러운 취향의 산물이기보다 철저한 노력의 결과다. 진정한 우아함은 좀 더 거칠고 간소한 것에서 나온다. 진짜 청바지는 뉴저지 주가 저 거친 서부를 처음으로 만났던 황량한 관목지대 어딘가에 있다.

# 드레싱 가운

## Dressing Gowns

1622년 찰스 1세의 유명한 궁정화가 안토니 반 딕은 로버트 셜리 경의 초상화 제작을 맡게 되었다. 셜리 경은 터키와 이란 등 근동 지역을 두루 여행하였고, 영국 왕의 페르시아 대사를 지낸 인물이다. 그는 화가를 위해 커다란 비단 터번을 두르고 어깨부터 종아리까지 내려오는 화려한 긴 가운을 입고 자세를 취했다. 셜리 경은 의도적으로 의복을 흩트리고 있었는데, 덕분에 이 그림은 현대식 드레싱 가운, 혹은 **로브 드 샹브르**robe de chambre의 최초의 예 중 하나가 되었다.

'실내복chambre robe'은 그 역사와 유래가 아주 깊다. 중세 시대부터 16세기까지 뻣뻣하고 두터운 더블릿⁺과 튜닉 대신 유럽 남성들이 실내에서 편하게 입을 수 있는 옷으로는 따뜻한 날

씨에 입는 헐렁한 셔츠와 추운 날 그 위에 걸치는 가운이 전부였다. 하지만 17세기부터 남성들은 잠옷으로 입던 소박한 모슬린 가운을 좀 더 화려하게 개량해 실내복으로 입기 시작한다.

17세기 중반 영국의 찰스 2세는 포르투갈의 캐서린 브라간사 공주와 결혼함에 따라 신부 지참금 명목으로 봄베이 섬의 소유권을 받게 된다. 그 후 아시아에 대한 영국의 관심은 고조되었고, 근동 지역 및 극동 지역에 대한 탐사와 교역이 활발해진다. 차와 초콜릿, 도자기 그리고 화려한 인도산 친츠 원단이 유행했고, 마찬가지로 이국적인 옷 또한 가정에서 인기가 있었다. 이 시대에 대한 우리의 지식은 많은 부분 새뮤얼 피프스[++]가 쓴 꼼꼼한 일기에 빚지고 있다. 피프스는 자신의 첫 드레싱 가운을 1661년 7월 1일에 구입했다고 기록했다. 그는 일기에 이렇게 기록하고 있다. "오늘 아침 몇 가지 물건들을 사러 시내를 이리저리 다녔다. (최근에 집 때문에 계속 이러고 있다.) 내 방에 둘 제법 큰 서랍장과 내가 입을 인도식 가운도 샀다. 서랍장은 33실링, 가운은 34실링이었다."

우리는 가격만으로도 그 당시에 가운이 얼마나 귀중했는

---

[+]    doublet. 14~17세기에 유행한 짧고 꼭 끼는 상의

[++]    Samuel Pepys. 17세기 영국의 작가 및 해군대신. 1660년부터 거의 십 년간 영국인의 일상과 주요 사건을 꼼꼼히 기록한 일기로 유명하다.

지 짐작할 수 있다. 피프스는 가운 한 벌에 서랍장보다 더 많은 값을 치렀다! 그 당시 남성들의 초상화를 보면 정교한 무늬가 수놓아진 드레싱 가운을 입고 있는 모습을 볼 수 있는데, 이것만 봐도 가운이 비쌀 뿐만 아니라 매우 소중한 물건이었음을 알 수 있다. 피프스 역시 존 홀스가 그린 1666년 초상화 속에서 황갈색 비단 드레싱 가운을 입고 있다.

당시만 해도 이런 종류의 '하우스' 가운을 집 밖에서 입는다는 것은 상상도 못할 일이었다. 남성들은 가운을 집 안에서 조용히 휴식을 취할 때 입었다. 가운을 입을 때는 부드러운 재질의 스컬캡이나 터번을 썼고, 슬리퍼를 신었다. (이제 무거운 가발과 부츠에서 벗어나 편히 쉴 수 있는 것이다.) 가운이 아시아에서 왔고 디자인도 이국적이기 때문에 처음에는 이란식, 터키식 혹은 인도식 가운이라는 이름으로 알려졌다. 그러나 나중에는 침실 가운, 모닝 가운, 나이트 가운, 드레싱 가운처럼 용도에 따라 이름을 달리 붙이기 시작했다. 가운은 보통 기모노 정도의 기장과 품으로 풍성하게 만들었고, 소매는 길게 늘어뜨렸다. 처음에는 화려하게 날염된 면직물로만 만들었으나 후에는 실크나 다마스크 그리고 벨벳과 같은 원단으로도 만들었다.

'반얀banyan'이라고 하는 또 다른 종류의 가운도 있었는데 (힌두교 신자를 뜻하는 포르투갈어 'banian'은 동인도 회사를 통해 유럽인의 언어 속에 들어왔다) 17세기 후반에 인기를 얻기 시작해서 18세

기에 폭넓게 유행했다. 영국의 은행가 토머스 쿠츠(1735-1822)의 반얀 스타일 드레싱 가운은 도트 무늬의 두꺼운 플란넬로 만들어졌다. 의심의 여지 없이 추위를 막기 위해서였을 것이다. 보통의 가운보다는 좀 더 몸에 딱 맞는 형태인데, 7부 기장이었고, 아래로 내려갈수록 통이 살짝 넓어지는 나팔 모양이었다. 소매는 좁고 소맷동 마무리가 있었으며, 칼라는 스탠딩 칼라 형태였다. 보통의 느슨한 가운은 몸을 두른 후 띠로 여며 입었으나, 몸에 딱 맞는 반얀은 일반적으로 단추를 사용했다. 반얀은 보온을 위해 누빔으로 만들기도 했다.

18세기 내내 남자들의 평상복은 간소해지기 시작해 19세기의 엄숙한 슈트가 되었다. 그러나 드레싱 가운은 이국적인 실내 복장으로 남아 집에서 가족들과 휴식을 취할 때 입거나, 저녁 행사나 연회에서 손님들을 맞이할 때 친밀함을 표하는 용도로 활용되었다. 19세기 초 가운은 몇 시간씩 걸릴 수 있는 신사들의 아침 단장을 대신하는 데 특히 유용한 옷이었다. 최고의 댄디 조지 '보' 브러멜은 산책이나 스포츠 경기 관람, 혹은 클럽 방문을 위해 집을 나설 때면 씻고, 입고, 단장하느라고 오전 시간을 전부 소비했다고 한다. 이런 브러멜이 준비한 연회에는 항상 그의 패션에 감탄하는 관중들이 있었는데, 그 중에는 왕세자도 종종 포함되어 있었다.

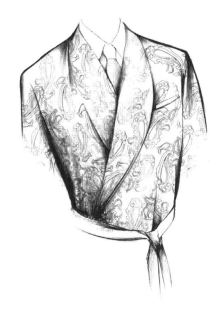

　　19세기 초반 리젠시 시대 신사의 드레싱 가운은 느슨하게 풀려 바닥까지 닿았고, 허리에는 띠가 있었다. 주로 화려한 무늬의 캐시미어나 인도산 비단 혹은 페이즐리 문양이 들어간 두꺼운 다마스크 원단으로 만들었다. 19세기 중반부터 가운은 지금의 현대적인 형태를 갖추기 시작했다. 당대의 일반적인 가운은 보통 굴림이 있는 넓은 라펠과 긴 소맷동이 특징이었다. 라펠과 소매 커프스는 보통 누빔 처리를 했다. 허리띠에는 술이 달려 있는데 가운과 한 쌍인 수면 모자에도 종종 동일한 술이 달려 있었다.

1870년 이후로 이러한 스타일의 가운과 함께 '스모킹 재킷 smoking jacket'이 인기가 있었다. 스모킹 재킷은 총장이 엉덩이까지만 내려오는 짧은 코트이다. 남자들이 저녁식사 후 시가나 담배를 피우며 담소를 나누는 모임에서 입었기 때문에 이런 이름이 붙었다. 편리함과 아름다움을 겸비한 19세기 가운의 형태와 디테일은 오늘날에도 큰 변함이 없다. 가운은 지금도 집에서 느긋하게 쉴 때나 친한 친구들을 접대하기에 완벽한 복장이다.

멋진 드레싱 가운을 전문으로 판매하는 훌륭한 상점들도 여전히 남아 있다. 패션에 민감한 남성들은 다른 옷들과 마찬가지로 가운을 선택할 때도 신중을 기한다. 얼마 전 나는 뉴욕패션기술대학교FIT 박물관에서 1930년대를 주제로 전시회를 공동 기획했는데, 여기서 프랑스 회사 샤르베에서 나온 깜짝 놀랄 만큼 멋진 실크 드레싱 가운을 전시했다. 이 가운은 앤티크 느낌의 두꺼운 노란색 다마스크 비단으로 만들어졌는데, 중국풍의 실크로드 모티브가 수놓아져 있었다. 라펠은 검정 새틴이고

허리띠에는 화려한 술이 달려 있었다. 피프스가 3세기 전 입었던 가운의 참으로 아름다운 현대판이라고 할 수 있다. 물론 샤르베는 오늘날에도 계속해서 멋진 드레싱 가운을 제작하고 있다.

## 8

# 영국 컨트리하우스 스타일
### The English Country House Look

다양한 스타일을 시도하다 보면 돈이 많이 들 수도 있다. 고딕 비즈니스룩(아주 날렵한 검정 슈트와 뾰족한 구두), 일본의 네오-프레피룩(아이비 스타일과 노동자 복장의 세심한 조합), 나폴리풍의 편안하면서도 우아한 룩(구겨진 리넨), 도시적인 게릴라룩(육해군 방출품) 기타 등등. **당신은** 어떤 스타일인가?

나는 한 보 전진을 위해 두 보 후퇴할 것을 권한다. 바로 언제나 믿을 수 있는 영국 컨트리하우스 스타일이다. 시간의 세례를 받은 이 스타일은 주지하다시피 모든 체형에 어울릴 뿐만 아니라, 세계적으로 젊은이들 사이에서도 큰 인기다. 세월이 흘러도, 혹은 그 사람의 분위기나 지위가 변한다 해도 영국 컨트리하우스 스타일은 언제 어디서나 잘 어울린다.

많은 영국 작가들이 영국식 인테리어의 매력에 대해 성찰했다. 그러나 영국 컨트리하우스 스타일 인테리어의 비밀을 가장 잘 포착한 건 미국의 인테리어 디자이너 마크 햄프턴이다. 그의 걸작 『장식에 대해*On Decorating*』에서 햄프턴은 다음과 같이 쓰고 있다.

> 방 안에는 오래된 낡은 카펫과 지난 세기에 만들어진 소파가 있다. 소파는 새로 천갈이를 하는 대신 (아마도) 집에서 만든 커버를 느슨하게 씌워놓았다. 책은 여기저기에 놓여 있고, 그을린 자국이 있는 벽난로 앞에는 가죽 벤치가 있다. 사람들은 이를 보통 장식이 없는 스타일이라고 부른다. 때로는 우연의 결과이기도 하고, 때로는 세월의 흔적이 남아 있는 분위기를 만들고 싶어 하는 미묘한 노력의 산물이다.

"미묘한 노력subtle effort", 영국 컨트리하우스 스타일에 대한 책 제목으로 이보다 더 좋은 게 있을까. 컨트리하우스 스타일 인테리어의 핵심은 소유했던 주인들의 다양한 층위의 취향이 흘러간 세월 동안 겹겹이 쌓여 방 안 가득한 부조화가 집단적 역사의 결과라는 인상을 주는 것이다. 영국 소설가 E. F. 벤슨은 "각각의 취향은 지층처럼 자연스럽게 이곳에 침전되어 있다"고 말했는데, 취향의 기록, 이것이 컨트리하우스 스타일을

진정한 클래식으로 만든다. 어떤 특정 시대를 추구하는 것이 아니다. 그런 일은 평범한 실내 디자이너가 좋아할 만한 일이다. 중요한 것은 맥락을 흔드는 것이다. 리젠시 시대의 의자, 산업혁명이 일어난 조지안 시대의 카펫, 그리고 빅토리아 시대의 응접실장, 모두 혼란스럽게 섞여 있다. 모든 것이 뒤범벅이다.

잘 알려져 있다시피 역사가들은 프랑스와 달리 영국인에게 사회적 행동양식을 총괄하는 중앙집권식 궁중은 없었다고 말한다. 1660년대 초기부터 1789년 혁명까지 지속되었던 베르사유의 중앙집권정부는 프랑스의 장대한 실험이었는데, 베르사유는 그 이후에도 프랑스 귀족사회의 분위기를 오랫동안 지배했다. 프랑스와 달리 행동거지나 옷차림 같은 문제에 대해서 보통의 영국인들이 모두 납득할 만한 단일한 기준은 없었다. 이는 오늘날 영국의 많은 전원주택의 다소 무분별한 스타일에서도 찾아볼 수 있다.

영국 귀족은 오직 필요할 때만 런던을 방문했고 평소에는 시골에 있는 그들의 장원에 머물렀다. 컨트리하우스에는 왕족이 입는 실크나 새틴 대신 사냥과 승마에 적합한 튼튼한 직물로 만들어진 옷이 필요했다. 더불어 17~18세기 전원의 삶을 선호했던 귀족들은 당시 성장하고 있던 중산층 상인계급과 마찬가지로 화려하고 경박한 옷차림을 거부했다. 의상 역사가 데이비드 쿠차는 다음과 같이 설명한다. "중상주의자들은 신사들에게

사치를 삼갈 것을 권했다. 이들은 민족주의와 젠더 이데올로기를 결합해 영국 제품 그리고 영국적 가치와 화합하는 영국 남성의 이미지를 만들어냈다. (…) 자유무역을 옹호하는 주장은 사실 귀족계급의 지배에 대한 공격이었다. 그들은 귀족을 소비를 독점하며 사치와 외모에만 관심 있는 유약한 남자로 묘사했다."

이러한 사회 분위기 때문에 근대 영국에서는 획일적인 비즈니스 복장 코드를 강조하는 경향이 우세했지만, 젠트리 계층의 특이한 컨트리 스타일은 부르주아의 관심 밖에 있어서 함께 공존할 수 있었다. 빅토리아 시대 영국 상인의 스타일은 오늘날 보편적인 비즈니스 복장으로 자리 잡았다. 반면 오늘날까지 이어지는 영국 컨트리하우스 스타일의 정수는 그 시대 젠트리 계층이 남긴 기이한 스타일에서 기인한다.

기이한가? 충분히 그렇다. 슬쩍 봐서는 분명한 테마도 없

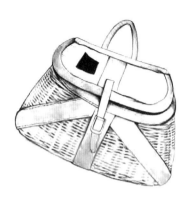

고, 논리적으로 견고해 보이지도 않는다. 그러나 가만히 살펴보면 그 안에는 보존과 절충에 대한 존경심, 고택에서 찾을 수 있는 근원적이고 내재적인 안정과 같은 소중한 것들이 있다. 오래된 집들은 장식에는 무심한 것처럼 장식되어 있다. 또한 내놓고 말하지는 않지만 어떤 집의 실내장식을 통해 우리가 유추할 수 있는 특성은 대개의 경우 그 집의 주인에게도 그대로 무리 없이 적용된다.

이런 아이디어로 이미 많은 디자이너들이 '라이프스타일 디자인'이라는 콘셉트로 상당한 수익을 올리고 있으니, 우리도 영국 컨트리하우스 스타일에 있어 가장 중요한 두 가지 특징에 대해 이야기해보자. 이를 통해 독자들이 컨트리하우스 스타일을 배우길 기대한다.

먼저 새것보다 낡은 것이 좋다는 점을 기억할 필요가 있다. 반짝이는 새 옷은 경박해 보이기에 살짝 지저분한 옷이 더 좋다. 새 옷이든 헌 옷이든 브랜드를 자랑했다가는 남들에게 자신감이 없다는 인상을 주기 십상이다. 장인정신과 적절한 균형, 그리고 변치 않는 절제된 스타일을 연출하기 위해서는 빛이 바래거나 살짝 녹이 슨 분위기를 연출하는 것이 이상적이다. 새빌로우의 유명 양복점들은 손님의 새로 맞춘 슈트가 칭찬의 대상이 되면 본인들이 어딘가 실수를 했다고 생각한다.

옷을 입을 때 옷이 대상이 되어서는 안 된다. 옷은 그 사

람의 신체와 정신의 확장이다. 따라서 단추가 떨어졌거나 소매가 조금 해져도 괜찮다. 약간의 얼룩이나 덧댐이 있다고 해서 문제될 것은 전혀 없다. 우리가 추구하는 것은 구김이 있어도 고급인 옷, 유행도 아니고 유행이 지난 것도 아닌 뭔가 흐트러진 방식이다. 팔꿈치에 가죽 패치를 붙이거나 소매를 덧대어 입을 수 있는 건 오래 입어 길들여진 트위드 재킷뿐인 것과 같은 이치다. 새 옷이 아름다울 수는 있다. 그러나 진정한 감성이나 계보를 느낄 수는 없다. 새 옷이 내세울 수 있는 건 상표밖에 없다. (물론 여기에는 과거를 미화하려는 보편적 열망이 작용한다. 우리는 랄프 로렌 덕분에 우리의 할아버지들이 제철소 노동자였어도 적갈색 스피드 보트와 폴로 포니를 소유하고 계셨다고 굳게 믿는다. 과거보다 더 팔기 좋은 상품은 없다. 다운타운보다는 〈다운턴 애비〉†가 더 멋지지 않은가.)

두 번째, 전혀 준비하지 않은 듯한 인상을 줄 수 있게 준비해야 한다. 뻔히 보이는 매칭은 어떠한 경우에도 피해야 한다. 타이, 양말, 그리고 포켓 스퀘어는 적어도 서로 살짝 어울리지

---

† 〈다운턴 애비〉는 2010년에 영국에서 처음 방영되었던 텔레비전 역사드라마이다. 이 드라마는 20세기 초 크롤리 가문이라는 허구의 귀족 집안과 가복들의 삶을 그리고 있다. 저자는 앞서 언급한 랄프 로렌의 이미지와 마찬가지로, 〈다운턴 애비〉를 통해서도 과거 혹은 역사가 사실이나 진실의 영역에 있기보다 조작되고 재창조될 수 있다는 걸 지적하고 있다. 다운타운과 〈다운턴 애비〉의 비교 및 대립은 또한 영국과 미국 문화의 대조이기도 하다. 시내를 뜻하는 다운타운은 미국식 표현이고 이에 해당하는 영국식 표현은 시티 센터이다.

않는 것이 좋다. 용도나 스타일, 혹은 시대적 배경이 다른 옷들을 함께 입으면 도움이 될 수 있다. 도시에서 입는 옷과 전원에서 입는 옷은 종종 아주 잘 어울린다. 오래된 스트라이프 예복 바지는 블레이저와 낡은 크리켓 스웨터와 입어도 잘 어울린다. 깔끔한 슈트와 낡은 바버 재킷, 낡은 양가죽 재킷에 구겨진 (살짝 작은) 중절모, 혹은 아주 두꺼운 트위드 재킷에 세련된 셔츠와 도트 실크 타이의 조합, 모두 노력하지 않은 듯한 노력이다. 살짝 흐트러져 보이는 것이 깔끔하게 딱 맞아떨어지게 입는 것보다 항상 훨씬 더 낫다. 이런 옷차림은 어딘가 살짝 어색해 보이

지만, 그 어색함이 너무 자연스러워 보이기에 깜짝 놀라고 감탄하게 된다. 옷을 한 가지 스타일로 통일해 입는 것은 결코 미덕이 아니다. 영국의 시인 겸 소설가 비타 색빌웨스트는 스타일에 대해 "서로 다른 스타일의 매력적인 집합"이라 말했다. 바로 이것이 핵심이다. 영국 컨트리하우스 스타일이야말로 가장 오래된 형태의 무심한 멋이고, 멋을 내지 않으면서 멋을 내기에 가장 좋은 스타일이다.

그러나 예의에는 언제나 약간의 거짓이 깃들어 있는 것처럼, 가장 자연스러운 모습을 보여주기 위해 때때로 우리는 남들 몰래 노력을 기울여야 한다. 그러니 내 말을 너무 그대로 믿지는 마라. 보다 자세한 건 랄프 로렌에게 물어보면 될 것이다.

9

# 야회복

Evening Dress

태양 아래 새로운 것은 없다. 사람들은 유행은 돌아오고, 트렌드는 항상 순환한다고 말한다. 하지만 난 이 말을 지금껏 한 번도 믿은 적이 없다. 그러나 얼마 전 『뉴욕타임즈』의 한 기사를 읽다가 이 문제에 대해 다시 생각해보게 되었다. 패션 전문기자 가이 트레베이와 디자이너들은 그 기사에서 턱시도가 되돌아왔다고 주장했다. 확실히 하기 위해 기사를 다시 한 번 읽어보자. 금요일 복장을 간소화하는 캐주얼 프라이데이가 시작되자 직장인들은 카고 반바지를 입고 출근했고, 각계각층의 유명 인사들은 넥웨어도 없이 시상식에 나타났다. 더 이상 거리에서 잘 닦은 구두를 찾아볼 수 없고, 심지어 결혼식이나 장례식에도 티셔츠를 입고 간다. 그런데 이런 세상에 **턱시도가 돌아왔다!**

그냥 돌아온 것이 아니라 제대로 돌아왔다. 가장 확실한 증거는 제이크루다. (제이크루의 수석 디자이너) 프랭크 뮤이젠은 옷과 액세서리를 꾸준히 고급화해왔다. 오늘날 제이크루는 모든 종류의 턱시도를 생산한다. 누가 생각이나 했겠는가? (사실 나는 예상했었다. 그러나 그 얘기는 잠시 접어두자.) 『뉴욕타임즈』 기사에서 뮤이젠은 다음과 같이 말한다. "요즘 남자들은 옷을 좀 더 잘 입으려고 합니다. 물론 그들만의 방식으로요. (…) 저는 턱시도를 고루한 남성정장의 세계에서 분리해 내고 싶었습니다. 제게 턱시도는 그저 피크드 라펠 스포츠 코트일 뿐입니다."

충분히 그럴 수 있다. 남자들은 이제 슈트나 턱시도를 입어야 할 이유가 없다. 그러나 분명 그 때문에 더욱 그런 옷을 입기 원할 것이다. 오늘날 남성의 클래식 복장은 사회학자의 흥미로운 연구 주제가 될 수 있을 만큼 매우 개인적인 표현 방식이 되었다. 오늘날 턱시도를 부활시키려는 노력이 있기는 하지만, 아무래도 턱시도의 전성기는 지난 20세기였다. 1880년대부터 20세기 말까지 턱시도는 고유의 형태를 간직한 채 전성기를 구가했다. 여기에는 그럴 만한 이유가 있다. 의복은 건축과 일정 부분 닮아 있다. 둘 다 인간의 삶을 쾌적하게 하는 것을 목적으로 하고, 그 쓸모를 다할 경우 폐기된다. 턱시도는 널리 알려져 있다시피 아주 오랫동안 우리 곁에서 나름의 쓸모를 발휘했다.

기본적인 턱시도의 형태는 크게 변하지 않았다. 색상, 디자

인, 실루엣 그리고 원단에 따라 약간의 차이는 있을 수 있지만 대개의 경우 변화는 매우 미세하다. 턱시도는 턱시도 상의와 매끈한 검정 원단으로 만든 하의로 구성된다. (턱시도는 미국식 용어인데, 영국식 이름은 '디너 재킷'이고, 유럽 대륙에서는 '르 스모킹le smoking'이라고 부른다. 두 이름 모두 부분이 전체를 나타내는 제유법인데, 이 때문에 사람들은 "내 디너 재킷 바지를 찾을 수 없어"처럼 괴상한 말을 하기도 한다.) 1930년대 이후 단추가 여러 개 달린 더블 브레스티드 턱시도가 잠깐 인기를 끌기도 했지만 전통적으로 턱시도는 철저히 단순함을 추구했다. 상의는 최대한 장식을 배제한 원버튼 재킷으로 만들었고, 하의도 마찬가지로 꾸밈없이 깔끔한 디자인이었다. 미니멀리즘의 단순함이 목표인지라 초창기 턱시도 바지에는 심지어 주머니도 없었다.

지난 백여 년간 턱시도와 관련 액세서리는 남성복 중에서 가장 차분하고 격식 있는 복장으로 통했다. 오늘날 턱시도를 입는 일은 매우 드물어졌다. 그렇기에 턱시도를 보면 천연색 영화를 보다가 갑자기 깜짝 놀랄 만큼 우아한 흑백영화를 보는 듯한 느낌이 든다. 턱시도는 역사적으로 여성들의 화려한 드레스를 돋보이게 하는 가장 품위 있는 남성복이었다. 이러한 해석이 요즘도 적절한지는 알 수 없지만, 현실적으로 봤을 때 결코 틀린 말은 아니다. 예복의 세계에서 자유방임주의 미학은 어울리지 않는다.

예복의 역사는 어디에서나 찾을 수 있다. 존 하비의 유익하면서도 재미있는 책『맨 인 블랙』에 따르면 중국의 황제들은 자신의 위대함을 선전하기 위해 이미 기원전 11세기에 검정 예복을 입었다고 한다. 고대 그리스인들이나 로마인들도 중요한 행사에서는 검정 토가를 착용했다. 초기 기독교 시대 유럽의 성직자들도 검은 옷을 입었다. 도미니코회의 검은 수사를 떠올려보라.

이와 같은 고대의 선례가 있지만 근대 역사에서 검은 옷이 중요한 의미를 가지게 된 것은 르네상스 시대, 혹은 16세기 초 스페인에서부터다. 그 시대의 초상화와 예의범절에 대한 책들을 보면 검은 옷은 품위와 예의를 상징한다는 것을 알 수 있다. 스페인의 카를 1세(1500-1558)와 그의 아들 펠리페 2세(1527-1598)는 권력과 권위의 상징으로 검정 제복을 선호했다. 왕들이 무엇인가를 받아들이면, 신하들은 이를 따르는 게 신중한 행동이었다. 이렇게 검은 옷은 왕국의 국민들에게까지 서서히 스며들게 되었다. 스페인의 지배는 북쪽으로는 네덜란드, 동쪽으로 이탈리아에까지 이르렀고, 이 모든 지역에서 검은 옷은 존귀함을 나타내는 공식적인 상징이 되었다. 카를 1세는 신성로마제국의 황제로 1519년에 즉위한 후 스스로를 카를 5세로 명명하는데, 덕분에 훨씬 더 많은 사람들이 그의 옷 취향에 영향을 받게 된다.

17세기 디에고 벨라스케스가 그린 스페인 왕가의 초상화

를 보면 이러한 경향이 분명하게 드러난다. 그리고 그 다음 세기 네덜란드 황금시대의 초상화에서도 마찬가지다. 당시 네덜란드는 세계적인 강대국이었다. 수백 명의 상인들, 전문직 종사자들, 그리고 관료와 귀족들이 자신들의 허영심을 만족시키기 위해 초상화를 주문했다. 그들은 하나같이 최상품의 검정 양모나 실크로 만든 옷을 입었고, 검은 옷에는 하얀 레이스 카라와 소매가 달려 있었다. 이제 검은 옷은 중요한 일을 하는 중요한 남자의 근엄한 상징이 되었다. 1660년경 그려진 헤라르트 테르보르흐의 〈젊은 남자의 초상〉은 당시 스타일의 특색과 양식을 잘 보여주는 좋은 예다. 초상화의 젊은 남자는 조용하나 자신감 넘치며 품위가 있다. 의자와 책상만이 놓인 단순한 배경은 이를 더욱 강조한다. 초상화의 주인공은 실크 리본이 달린 스퀘어 토구두에서부터 운두가 높고 테는 넓은 모자에 이르기까지 전부 검정색으로만 입고 있다. 그의 리넨 셔츠만 눈부신 흰색인데, 칼라에는 넓은 레이스 장식이 있고, 소매는 검정색 암밴드로 강조를 줬다.

흥미롭게도 퀘이커 신자와 같은 일군의 청교도들을 제외하고는 프랑스와 영국의 부유하고 힘 있는 남자들은 화려한 의복을 선호했다. 그러나 이러한 조류도 결국 산업혁명이 뜨거워지면서 바뀌게 된다(여기에 대해서는 서문을 참조하라). 검정 슈트는 빅토리아 시대 먼지와 연기가 많은 도시와 공업지대에서 근무

하는 대부분의 중산층 남자들의 옷장을 점령하게 된다. 검정 슈트는 일반적으로 오염에 강해 실용적일 뿐 아니라 비즈니스 사회에서 필요한 익명성을 제공해주었기에 엄격한 유니폼이 되었다고 한다. 간단히 말해 검정 슈트는 도시라는 환경에서 일종의 중립 선언 같은 것이었다.

빅토리아 시대 새롭게 성장한 상업 분야의 비즈니스맨들은 모두 광택이 있는 검정 모직 슈트를 입었다. 이 시대에 부유한 지주계급은 '에스콰이어esquires✢' 대신 신사가 되었고, 대중들의 복식은 더욱 표준화와 민주화의 길을 걷게 된다. 이제 턱시도를 제외하고는 턱시도 탄생을 위한 모든 조건이 갖추어졌다. 그러나 검정 비즈니스 슈트에서 턱시도로의 도약이 어떻게 이루어졌는지 알기 위해서는 다시 에드워드 시대를 살펴봐야만 한다.

19세기 중후반 일상에서 의복은 점차 엄격하게 규범화되어갔고 그 결과 특별한 위상을 차지하게 된다. 1901년 에드워

---

✢ 에스콰이어는 중세 시대에는 기사 지원자를 의미했다. 19세기 영국에서는 귀족은 아니나 넓은 토지를 소유한 부유한 젠트리 계급의 사회적 신분을 나타내는 칭호였다. 현재에는 일반적인 경칭으로 사용된다. 신사gentleman는 젠트리 계층에서 에스콰이어보다 아래의 신분을 뜻했다. 그러나 신사 개념과 그 사용은 역사적으로 다양하고 복잡하다. 여기서 저자는 당시 급변하는 사회상에 따른 영국의 전통적 신분제도의 와해를 내포하기 위해 사람들이 에스콰이어 대신 신사가 되었다고 말하고 있다.

드 7세가 재위를 시작할 무렵, 사람들은 겉으로 보이는 예의범절을 잘 갖춰야 품위와 여유가 있어 보이고 존경을 얻을 수 있다고 생각하기 시작했다. 남자나 여자나 모두 전례가 없을 정도로 때와 장소에 맞춰 옷을 차려입었다. 이를 잘 보여주는 유명한 일화가 있다. 어느 날 점심 전에 열린 회화 전시회에서 한 사람이 왕을 알현하는 자리에 총장이 긴 모닝 코트를 입고 나타나자 에드워드 7세는 이렇게 꾸짖었다 한다. "오전 시간 사설 관람 시에는 짧은 재킷과 실크 모자가 필수라는 걸 모두들 아는 줄 알았소."(에드워드 시대 사람들은 우리와 마찬가지로 굉장히 급변하는 세계에 있었다. 그들은 규칙을 엄수하면 사회적·정치적 균형 감각뿐만 아니라 지적 균형감도 가질 수 있다고 확신했다. 그러나 이러한 소망은 에드워드 7세 서거 3년 후 플랑드르의 진창과 솜의 강변에서 산산이 조각난다.)

평화롭고 화려했던 19세기 말, 신사에게는 두 종류의 야회복이 있었다. 신사들은 공식 행사에서는 항상 모닝 코트를 격식을 갖춰 착용했다. 그리고 가정에서 열리는 사적인 저녁 행사에는 모닝 코트보다는 간편한 짧은 블랙 코트, 디너 재킷을 착용했다. 에드워드 7세는 특히 디너 재킷을 좋아했다. 그는 1875년경 전속 재단사인 헨리 풀에게 (그의 이름을 딴 테일러숍이 오늘날에도 이어지고 있다.) 라펠에 실크 페이싱이 부착된 디너 재킷 제작을 명한다. 왕에게는 그 외에도 컷 벨벳cut velvet을 사용해 화려하게 제작하거나, 프로깅(버튼과 버튼 홀 주변의 화려한 장식으로 보통

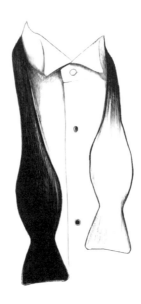

장식용 술이나 끈으로 만듦), 새시(천으로 만든 벨트로 종종 끝부분에 술 장식이 달려 있음), 혹은 파이핑(새틴과 같은 광택이 있는 천으로 만든 옷의 가두리 장식)을 넣은 디너 재킷도 있었다. 저녁 파티 이후 여성들이 자리를 비우면 신사들은 특실에 모여 연미복을 짧은 스모킹 재킷으로 갈아입고 시가와 위스키, 그리고 당구를 즐겼다. 아마 춘화나 외설적인 이야기도 빠지지 않았을 것이다. 시간이 흐르면서 저녁 행사에서 연미복은 점차 보기 힘들어졌고 종국엔 짧은 디너 재킷이 정석이 되었다.

디너 재킷은 이후 미국에서도 유행하게 되는데 여기에는

다양한 설이 있다. 그러나 모든 이야기의 중심에는 뉴욕 시 북쪽에 있는 부촌 턱시도 파크가 있다. 전해지는 이야기에 따르면 턱시도 파크 클럽의 중요한 회원이었던 피에르 로릴라드 혹은 제임스 브라운 포터, 이 둘 중 한 명이 1886년 영국을 방문했다. 그는 한 저택의 파티에 참석했는데 웨일즈 왕자를 포함한 거의 모든 영국 남자들이 디너 재킷을 입고 있었다고 한다. 이 미국인이 짧은 재킷에 대해 물어보자 황태자는 그에게 헨리 풀을 추천했다고 한다. 미국으로 돌아온 그가 턱시도 파크 클럽의 행사에서 처음으로 디너 재킷을 선보이자 클럽의 다른 회원들도 곧 이 패션을 따라 하기 시작했다. 그렇게 '턱시도tuxedo'는 미국에서 새 집을 찾게 된다.

디너 재킷은 이제 턱시도가 되었는데, 이름이 무엇이든 간에 그때 이후로 크게 변한 바는 없다. 차이나 변화가 있다면 편안함을 주기 위해 몇몇 디테일을 수정하거나 가끔 특이한 색상을 사용한 정도다. 1920년대 후반까지 신사의 복장은 연미복과 두꺼운 바라시아 울이나 서지 원단으로 만든 바지, 앞판에 단단하게 풀을 먹인 스타치트 부점과 윙 칼라가 달린 면 또는 리넨 셔츠, 실크 탑 햇, 그리고 액세서리로 구성됐다. 이 모든 걸 다 차려입으면 옷 무게만 거의 9킬로그램이 나갔고, 옷이 풀을 먹인 데다 몸에 꽉 끼어서 입은 사람은 동태처럼 뻣뻣해 보였다. 그러나 신사들은 신체적 부담과 의복의 제약을 견뎌낸다는 것

에 도덕적 우월감을 느꼈고, 이것이 자신들의 몸가짐에 위엄을 준다고 생각했다.

1930년대에 들어서면서 신사들의 뻣뻣한 복장이 변화하기 시작한다. 중앙난방과 가벼운 원단, 그리고 좀 더 느긋한 사회 분위기가 남성의 옷을 좀 더 편안하게 만드는 데 일조했다. 그리고 당시 영국 황태자, 즉 윈저 공은 이런 변화상을 누구보다도 잘 이해했다.

윈저 공은 한마디로 현대적이었다. 그는 나이트클럽과 재즈, 비행기, 골프, 여행 그리고 스포츠웨어를 좋아했다. 유부녀도 매우 좋아했는데 이것까지 현대적이라고 하기는 어렵겠다. 브러멜이 백여 년 전에 그랬던 것처럼 윈저 공은 혁명적인 스타일리스트였다. 그와 가까운 동생 켄트 공, 루이스 마운트배튼 경, 극작가이자 연예인이었던 노엘 카워드, 가수 잭 뷰캐넌 역시 그 시대를 대표하는 대단한 멋쟁이들이다. 윈저 공은 윗세대의 규칙 따위는 무시하는 모던 댄디였다. 예복으로 총장이 긴 연미복보다 짧은 디너 재킷을 선호했는데, 그것도 허리에 차는 벨트인 커머번드나 조끼가 필요 없는 더블 재킷을 선호했다. 그는 또한 부드러운 셔츠 칼라를 유행시키기도 했다. 윈저 공은 자신의 회고록 『윈저를 회고하다 *Windsor Revisited*』에서 다음과 같이 말한다. "부드러운 심지의 셔츠 칼라도 더블브레스티드 디너 재킷에 받쳐 입으면 단단한 칼라만큼 깔끔하게 보인다는 것을 알게

되었다. 30년대가 되었을 때 우리는 이전의 어떤 세대보다도 더 멋지게 품위와 편안함을 결합해서 '가볍게 입기dress soft' 시작했다." 윈저 공이 검정색 연회복 대신 암청색 연회복을 처음으로 입자 새빌로우의 재단사들에게는 암청색 턱시도 주문이 쏟아졌다고 한다. 윈저 공의 영향력을 잘 보여주는 증언이다.

　1940년대는 전쟁에 따른 물자 동원, 그리고 제복과 유니폼 때문에 패션계로서는 일종의 쉬어가는 시기였다. 크리스챤 디올은 복고풍 '뉴룩new look'을 1947년에 처음 선보였고, 이 덕분에 다채로운 원단과 화려한 색상이 여성들의 옷장에 되돌아왔다. 그러나 남성복은 1950년대나 되어야 색상이 다채로워진다. 이 시기에는 모든 곳에서 혁신이 일어났다. 그러나 유럽 패션에서 가장 영향력을 가진 곳은 이탈리아였다. 이탈리아 디자이너들은 가볍고 화려한 고급 패션을 발전시켰다. 50년대 '컨티넨탈룩continental look'에서는 모헤어와 화려한 색상의 도피오네 실크

로 만든 턱시도 재킷이 등장했다. 라즈베리, 프렌치 블루, 루비, 실버, 에메랄드, 적포도주, 사파이어처럼 영롱한 총천연색으로 턱시도 재킷을 만들었다. 따뜻한 기후의 리조트나 컨트리클럽에서 남자들은 이런 화려한 재킷을 검정 정장 바지에 맞춰 입었고, 추운 기후에서는 타탄체크 무늬 재킷이 인기가 있었다. 또한 동일한 패턴의 커머번드나 보타이를 착용하는 것이 유행하기도 했다. (아마도 우연의 일치이겠지만 이 시기에 천연색영화가 재빠르게 흑백영화를 대체했다.)

이제 '피콕 혁명peacock revolution' 시기가 시작한다. 남자들은 패션에 좀 더 다양하고 넓은 관심을 가지게 되었다. 영국에서는 허리가 잘록하게 들어가고 총장은 엉덩이까지 넓고 길게 늘어진 재킷과 승마복처럼 통이 좁은 바지가 특징인 네오-에드워디안룩이 유행한다. 이 스타일은 일상복뿐만 아니라 예복으로도 아주 인기 있었다. 네오-에드워디안룩을 세계적으로 유명하게 만든 것은 프랑스 여성복 디자이너 피에르 카르뎅이다. 그는 네오-에드워디안룩을 카피해서 최초의 남성 컬렉션을 선보인다. 소문에 따르면 피에르 카르뎅은 당시 네오-에드워디안룩으로 유명했던 새빌로우의 테일러샵 헌츠맨의 고객이었다고 한다. 카르뎅 컬렉션의 영향은 굉장했다. 그의 컬렉션은 혁명이었고, 그는 세계적인 디자이너가 되어 막대한 부를 이루었다. 피에르 카르뎅은 이후 1세대 남성복 디자이너의 대부가 되었다. 대표

적인 디자이너들로 미국의 빌 브래스와 존 웨이츠, 프랑스의 피에르 발망과 질베르 페뤼, 영국의 루퍼트 라이셋 그린, 토미 너터, 하디 에이미스, 그리고 이탈리아의 카를로 팔라치와 브루노 피아텔리가 있다.

한편 영국인들은 그들 나름대로의 또 다른 혁명 때문에 바쁜 시간을 보내고 있었다. 이 혁명은 런던 소호 인근의 상점 밀집 지역의 이름을 따서 '카너비 스트리트Carnaby Street'라 불렸다. 이 스타일은 새빌로우의 승마 패션의 극단적인 형태로 밝은 보석 색상의 벨벳이나 브로케이드처럼 특이한 소재와 색상을 사용했고 화려한 문양의 셔츠와 타이가 특징이었다. 바지는 재킷처럼 아랫부분이 넓게 퍼지는 형태였다. 19세기 이후 예복은 변함없이 깔끔하고 단순한 형태였으나, 사람들은 갑자기 '위대한 포기'를 포기하고 과거의 화려함을 추구했다.

1960년대의 피콕 혁명처럼 70년대의 복장 역시 굉장히 충격적이었다. 예복도 예외가 아니었다. 이제 사람들은 요란한 패턴의 벨벳, 실크 안감을 댄 데님, 연녹색 개버딘처럼 상상하기도 힘든 색상과 소재를 가지고 턱시도를 만들었고, 여기에 레이스 장식이 달린 파스텔 색상의 셔츠와 커다란 타이, 그리고 챙이 넓은 모자를 매치했다. 남자들은 여자들과 함께 더 화려해 보이기 위해 과시하고 경쟁했다.

카너비 스타일은 너무 과했다. 모든 스타일은 스스로의 몰

락의 씨앗을 항상 지니고 있다. 갑작스레 남성복 디자이너들이 할 수 있는 가장 과격한 선택은 이성을 되찾는 것이었다. 적어도 2세대 남성복 디자이너들은 그렇게 생각했던 듯하다. 조르조 아르마니는 남성복이 자연스럽고 우아하면서도 편안해야 한다고 생각했고, 랄프 로렌은 전통과 고전주의에서 위대한 가치를 재발견했다. 80년대는 남성복의 세계가 재조정되면서 국제적으로 확장하던 위대한 시기였다. 이탈리아 디자이너들과 제조사들이 남성복 시장의 확고한 선두 주자가 되었고, 남성복 디자이너들의 수가 급증했다. 그리고 비즈니스 복장과 예복의 세계 모두에서 우리가 캐주얼 혁명으로 알고 있는 중요한 변화가 일어나기 시작했다.

90년대가 되면서 비즈니스맨은 자기 아들처럼 옷을 입고 출근하기 시작했다. 특별한 일이 있어 간단한 턱시도를 입을 경우에도 캐주얼화를 신고 타이는 매지도 않았다. 행여 타이를 매도 보타이 대신 넥타이를 선택했다. 초대장을 보면 개인의 선택권이 굉장히 넓어졌다는 것을 알 수 있다. "창의적인 검정 타이", "재미있는 포멀 드레스", "복장은 선택" 또는 "자유재량 복장" 모두 당시 사람들이 처음으로 가져본 (그리고 아마도 상실할까 두려워하던) 무한한 자유의 정신과 일치한다. 캐주얼 혁명의 결과 많은 사람들의 옷차림은 이견의 여지 없이 물리적으로 훨씬 더 편해졌다. 그러나 정신적인 측면에서는 더 어려워졌다. 선

택의 여지가 너무 많아져서, 이제 아무도 어떤 옷을 어떤 경우에 입어야 하는지 알지 못했다. 사람들은 평소 입는 옷을 아무 때나 입고 다니기 시작했다. 이것이 진정으로 의미하는 바는 우리가 때와 장소에 대한 감각을 완전히 상실했다는 것이다. 어느 행사를 가도 1980년대 이후 남자들은 마치 막 체육관에 다녀온 것처럼 보인다.

21세기 초반은 '지나치게 신경 쓰지 않는 쿨함too cool to care' 의 시대이다. 텔레비전에 중계되는 시상식 프로그램만 봐도 이를 알 수 있다. 여성들은 모두 황홀할 정도로 매력적이나, 남자들은 패션에 전혀 신경을 쓰지 않거나 아예 관심이 없는 척한다. 그러나 문제는 우리 시청자가 보기에 그들이 멋있어 보이기 위해 지나치게 애쓰고 있는 것이 보인다는 점이다.

고맙게도 예복은 다시금 제자리를 잘 찾은 듯하다. 심지어 세련된 알버트 슬리퍼까지 신고서 말이다! 턱시도는 몸에 좀 더 딱 맞는 깔끔한 모양새가 되었다. 라펠은 살짝 좁아졌고, 바지는 슬림해져서 좀 더 젊고 호리호리한 이미지를 준다. 원단은 200~300그램 정도의 가벼운 모헤어, 리넨, 실크 혼합, 그리고 트로피컬 우스티드(소모사)가 많이 쓰인다. 편안함과 품위가 다시 한 번 되살아났다.

시대를 초월해 적용되는 단순한 규칙들이 있다. 클래식 턱시도 상의는 당대 유행하는 고급 정장의 모양새를 따른다. 비즈

니스 슈트가 어깨를 강조하거나 바지통이 좁은 스타일이면 턱시도도 여지없이 이를 따른다. 그러나 미묘한 차이는 있다. 싱글 브레스티드 디너 재킷은 보통 원버튼, 노벤트, (플랩이 없는) 비점 포켓이 특징인데, 이는 재킷에 좀 더 단순하면서도 우아한 라인을 주기 위해서다. 추가적으로 클래식 디너 재킷은 결코 노치드 라펠로 만들지 않는다. 피크드 라펠이나 숄 라펠이 정석이고, 이 둘 중 어떤 걸 선택할지는 개인의 취향이다. 라펠의 페이싱은 턱시도 색상과 동일한 검정색이나 암청색의 새틴, 혹은 그로그랭(섬세한 무늬가 들어간 두터운 실크)으로 장식할 수도 있다. 흰색이나 다른 색상의 리조트 디너 재킷의 경우에도 마찬가지로 원단과 동일한 색상으로 페이싱을 제작한다. 기본적으로 대조가 아닌 조화가 목표이다.

전통적으로 턱시도 바지와 비즈니스 정장 바지에는 두 가지 차이가 있다. 턱시도 바지는 유행과는 상관없이 절대로 밑단을 접어 올리지 않으며, (라펠의 페이싱과 동일한) 새틴이나 그로그랭을 옆 솔기 선을 따라 한 줄 덧댄다. 과거에는 예복 바지를 입을 때 반드시 멜빵을 착용했는데 이는 유행이거나 개인의 취향 문제이다. 2백여 년 전 보 브러멜이 옷을 통해 보여주었던 간결한 우아함을 갖추는 것이 핵심이다.

예복 셔츠는 전통적으로 순백의 고급 면이나 실크로 만들며 언제나 플리티드 부점 장식이 있다. (장식의 크기는 몸에 비례하

는 것이 규칙이다.) 소매는 더블 혹은 (커프링크스로 고정된) 프렌치 커프스로 만들고, 칼라는 윙이나 턴다운 모양이다. 만약 윙 칼라를 골랐다면 (날개의) 포인트는 항상 보타이 뒤쪽으로 가야 한다. 전통 예복 셔츠는 셔츠의 앞면 중앙에 세 개의 버튼 홀이 있는데 단추 대신 스터드를 사용할 수 있다. 스터드는 남성 예복에서 필요하다고 인정되는 유일한 장식이다. 화려한 색상이나, 주름, 레이스, 패턴, 그리고 파이핑 같은 장식은 마리아치밴드에게나 해당된다.

이렇게 말하고 나니 이미 3장에서 잠시 논했던 주제가 다시 떠오른다. 소위 우리가 말하는 캐주얼 혁명 이전 이브닝 타이는 모양에 상관없이 항상 라펠의 페이싱 색상과 일치하는 실크 보타이였다. 멋쟁이들은 때로 폴카 도트처럼 패턴이 있거나 턱시도와 아예 다른 색상의 보타이를 선택하기도 했지만 그러기 위해서는 엄청난 자신감이 필요하다. 그런데 최근 들어 많은 사람들이 턱시도에 보타이 대신 광택이 있는 새틴 넥타이를 매는 것도 괜찮다고 생각하는 것 같다. 다른 모든 패션 트렌드와 마찬가지로 이는 처음에는 굉장한 최신 유행처럼 보였을지 모른다. 하지만 이제는 유행인지도 의심스러워 보이고, 이마저도 시간이 지나고 나니 늙고 병든 패션계의 헛소리로 들릴 뿐이다. 놀랍도록 멋지다는 '노타이no tie'룩의 경우도 마찬가지다. 특이하게도 늘 노타이룩이 어울리지 않는 사람들이 노타이를 한다.

그들은 지나치게 멋을 부리고, 자신과 어울리지 않는 스타일에 열중한다. 노타이룩의 무심함은 너무 노골적이어서 멋있게 보이지도 않고, 미묘하다고 하기에는 너무 밋밋하다.

보타이 없는 예복을 상상하기는 힘들겠지만, 다른 예복 아이템들이 모두 그렇지는 않다. 가령 커머번드는 오늘날 고전을 면치 못하고 있다. 인도가 고향인 이 주름 잡힌 허리 벨트는 반세기 전만 해도 거의 모든 남자들의 옷장에 하나 정도는 있었으나 오늘날에는 아무도 알아주지 않는 오래된 유물이 되었다.

다행히 예복 조끼는 아직 살아 있다. 예복 조끼는 셔츠의 스터드를 강조하기 위해 일반적인 조끼보다는 가슴이 깊이 파여 있어 편자 같은 모양이다. 단추는 보통 세 개가 달려 있다. 예복 조끼는 전체 옷 무게를 줄이기 위해 등판을 아예 생략하고 만들기도 한다. 턱시도를 입고 즐기는 대표적 여흥이 춤이라는 것을 생각하면 이러한 디테일은 일리가 있다. 마찬가지 이유로 예복 구두는 항상 가볍게 만든다.

구두에 대해 말이 나온 김에 덧붙인다면, 턱시도에 매칭하는 구두는 일반적으로 검은색이고 장식이 없어야 한다. 대개의 경우 발목이 없는 로컷이며 (고운 면사나 메리노 울 혹은 실크로 만든) 검정 양말과 함께 착용한다. 의외로 꽤 다양한 종류의 구두를 예복에 맞춰 신을 수 있다. 검정 플레인 토, 폴리시드 옥스퍼드, 벨벳 알버트 슬리퍼, 폴리시드 벨지안 로퍼는 모두 예복과 잘 어

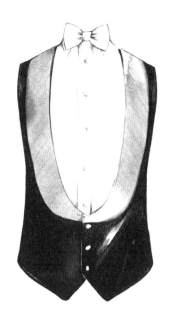

울린다.

　이제는 역사 속으로 사라진 디테일도 있다. 왼쪽 라펠에 부착하는 꽃 장식인 부토니에는 2륜 마차와 핑거볼의 길을 따랐다. 에드워드 시대의 진기한 전통에 따르면 파란색 수레국화, 빨간색 카네이션, 그리고 흰색 가드니아, 이렇게 세 종류의 꽃만 부토니에 장식으로 사용할 수 있었다. 오늘날 기준으로 본다면 코담배갑, 각반 혹은 예식용 칼에 대한 규칙들처럼 낯설고 이해하기 어렵다. 그러나 많은 사람들이 여전히 가슴 포켓에 꽂는 흰색 리넨 손수건은 반드시 필요하다고 생각한다.

마지막으로 아직까지 유효한 과거의 유산이 하나 있다. 오늘날에도 초대장에 "예복-장식"이 명시되어 있는 경우가 있다. 여기서 장식은 메달, 훈장, 약장 등을 말한다. 흰색 보타이와 연미복을 입는다면 자연히 모든 훈장을 달고 싶겠지만, 호스트를 고려해서 해당 예식과 가장 적합한 것만 다는 게 좋다. (주의사항: 어떤 경우에도 부토니에는 훈장과 함께 달지 않는다.)

예복에 대해서는 이제 다 이야기한 것 같다. 혹시라도 부족한 부분이 있다면 시중에서 구할 수 있는 최신 자기계발 매뉴얼이나 실용 에티켓 가이드북을 참조하면 되겠다. 이 책들을 보면 어떤 옷을 입어야 하는지에 대한 충고는 아주 자세히 잘 나와있다. 그러나 난 단 한 번도 이런 두꺼운 책들을 읽으면서 어떻게 옷을 입어야 하는지에 대한 충고를 얻은 적은 없다. 여기서 노엘 카워드의 유명한 이야기를 잠시 되새겨보자.

노엘 카워드의 전기 작가인 콜 레슬리에 따르면 스물네 살의 젊은 청년 카워드는 연극 〈소용돌이〉의 성공으로 극작가와 배우로서 극찬을 받는다. 그는 명성 높은 투모로 클럽Tomorrow Club(유명한 펜클럽의 전신이다)의 가입 초대를 받는다. 존 골즈워디, 서머셋 모옴, 레베카 웨스트, H. G. 웰스, E. F. 벤슨, 아놀드 베넷 등, 당시 투모로우 클럽의 회원들은 모두 그 시대 문학계의 명사들이었다. 여기서 레슬리의 이야기를 들어보자. "클럽의 관례를 몰랐던 노엘은 첫 만남에 야회복 차림으로 도착했다

가 출입구에서 사람들이 모두 평상복을 입고 있는 걸 보게 되었다. 모든 유명 인사들이 그를 쳐다보자, 노엘은 잠시 숨을 고른 후 '아무도 부끄러워하지 않았으면 좋겠습니다'라고 말했다."

옷 입기의 진정한 비결은 멋을 내지 않은 자연스러운 우아함이다. 이는 특히 야회복의 경우에 더욱 잘 들어맞는다. 사열대에 서 있는 프러시아 장군이 아니라 프레드 아스테어처럼 입어라. 우아하면서도 편안해 보이고 자연스럽고 자신감이 넘치게, 바로 이것이 야회복을 입는 법이다.

# 10

# 안경
Eyewear

조금의 주저도 없이 말하는데, 안경은 1965년부터 유행하기 시작했다. 이렇게 말하는 데는 특별한 용기가 필요하지 않다. 왜냐하면 그게 사실이기 때문이다.

설명이 필요할 수도 있겠다. 간단한 질문에서부터 시작해보자. 영화배우들이 언제부터 안경을 쓰기 시작했을까? 멋진 남자주인공이나 여자주인공들 말이다. 현대사회에서 명성은 우리가 무엇인가를 판단할 때 의존하는 지표이다. 특히 유행의 역사를 검토할 때는 굉장히 신뢰할 수 있다. 기억을 되살려보자. 1965년 렌 데이튼의 소설을 원작으로 한 영화 〈국제 첩보국〉에서 마이클 케인은 스파이 해리 파머를 연기했다. 두꺼운 검은색 웨이페어러 스타일의 안경을 쓴 케인은 스파이 역을 정말 훌륭

하게 소화했다. 덕분에 그 다음해에 〈베를린의 장례식〉에서 같은 역을 다시 맡았다. 영화평론가 데이비드 톰슨은 케인의 연기를 "그의 안경만큼이나 차갑고 답답한" 연기라고 혹평했지만, 대중은 그를 사랑했다. 케인은 그 이후에도 많은 작품 속에 등장했다. 〈알피〉, 〈유산 상속작전〉, 〈이탈리안 잡〉, 〈겟 카터〉, 〈왕이 되려던 사나이〉, 〈한나와 그 자매들〉, 〈모나리자〉, 〈막을 올려라〉, 〈작은 목소리〉, 〈콰이어트 아메리칸〉, 내가 좋아하는 작품만 몇 편 골라보았다. 케인은 영화사상 가장 긴 경력을 가진 사람 중 하나다. 사실 케인 이전에도 안경을 쓴 스타는 있었다. 우리가 생각하는 멋진 남자주인공은 아니지만 무성영화 시절 코미디언인 해럴드 로이드가 바로 그 주인공이다. 그러나 그의 작품들은 심지어 케인이 태어나기도 전에 만들어졌다.

케인은 서민적인 런던 토박이 억양과 유명 테일러인 덕 헤이워드가 만든 세련된 모헤어 슈트 덕분에 굉장히 인기가 있었다. 그 덕분에 젊은 남자들은 안경을 써도 멋있을 수 있다는 걸 깨달은 것 같았다. 더불어 많은 유명인들이 남녀 할 것 없이 안경을 쓰고 케인의 뒤를 따랐다. 우디 앨런, 이브 생 로랑, 데이비드 호크니, 안나 윈투어, 앤디 워홀, 조니 뎁, 그리고 르 코르뷔지에처럼 안경이 본인들의 스타일에서 시그너처인 사람들은 말할 것도 없고, 심지어 브래드 피트마저 커다란 검정 사각 뿔테 안경을 쓴 모습이 카메라에 잡힌 적이 있다. (안경 외에 이들에게 무슨 공

통점이 있을지 생각해보라.)

한편 패션 감각이 뛰어난 사람은 작고 둥근 테를 선호한다. 이런 안경은 프레피룩은 말할 것도 없고, 너드룩, 빈티지룩, 프레리룩, 헤리티지룩, 워크웨어룩 등 다양한 패션에 모두 잘 어울리는 액세서리다. 흥미롭게도 복고풍 안경은 무테나 티타늄테처럼 정반대 스타일의 안경과 함께 유행했다. 안경업계에서는 이런 예측하기 힘든 유행이 종종 벌어지곤 한다. 첨단기술을 사용한 안경은 마치 최신 포르쉐 스피드 스터처럼 매끈한 유선형 디자인을 하고 있는데, 실제로 내 기억이 맞는다면 딱 그렇게 생긴 포르쉐 브랜드의 안경이 있다.

어떻게 이렇게 정반대의 스타일이 동시에 유행할 수 있는지 궁금하지 않을 수 없다. 내 생각에 복고풍이든 미래지향적인 스타일이든 안경에 대한 진지한 태도는 동일하다. 심사숙고하는 사람과 먼저 행동하는 사람의 경쟁처럼 보이는가? 어쩌면 그럴지도 모른다. 하지만 이를 진정으로 이해하기 위해서는 1965년보다는 좀 더 오래된 과거로 거슬러 올라가야 한다. 늘 그렇지만 무엇이든지 제대로 알기 위해서는 처음부터 확실히 하는 게 좋다.

일반적으로 광학에 대해 최초로 논문을 쓴 사람은 아라비아의 천문학자이자 수학자인 아부 알리 알하산 이븐 알하이삼으로 알려져 있다. 영어권에서는 알하젠이라는 이름으로 알려져 있는데, 그는 일곱 권으로 구성된 『알하젠의 광학서Treasury on

*Optics*』를 1021년 이집트에서 완성한다. 이 책은 1240년에 라틴어로 번역되어 처음으로 서구 사회에 알려진다. 알하젠의 실험은 사물을 크게 보이게 하는 유리의 속성에 대한 것이었다. 그의 연구 덕분에 중세 시대에는 유리공이나 수정구를 '독서용 구슬reading stones'로 사용할 수 있었고, 이는 후에 우리가 잘 알고 있는 '돋보기'로 발전한다.

13세기 말엽 베네치아의 유리 세공업자들은 유리를 렌즈 형태로 세공할 수 있게 되었다. 당시에는 렌즈를 브리지 프레임이라고 불리는 나무로 만든 테에 넣어 착용했는데, 귀에 거는 다리가 없다는 것을 제외하고는 오늘날의 안경과 비슷하게 생겼다. 안경다리가 없다고 독서에 크게 문제될 것은 없었다. 당시만 해도 대부분의 사람들은 어차피 글을 읽을 줄 몰랐다. 하지만 1455년 요하네스 구텐베르크가 가동 활자를 사용하여 처음으로 책을 출판한 후 사정은 완전히 달라진다. 이후 약 50년 사이에 영국에서 중국에 이르기까지 안경은 일상에서 널리 쓰이게 된다. 초기에는 안경테를 단순히 리본으로 묶어 얼굴에 고정시켰다. 그러나 점차 안경다리가 리본을 대체하게 된다. 조지 애덤스라는 영국인은 1780년경 긴 손잡이가 달린 안경테인 로니에트lorgnette를 만들었는데, 이는 맨디들의 전성시대인 리젠시 시대에 유행했다. 로니에트 후에는 렌즈가 하나인 단안경이 인기를 끌었고, 작은 망원경인 스파이글라스와 오페라글라스가

그 뒤를 이었다. (두 안경의 용도는 이름에서도 잘 드러난다.)

위의 안경들과 함께 안경다리, 즉 '템플temple'이 있는 안경 또한 점점 인기를 끌었다. 1800년에 이르면 안경다리를 거북등 껍질, 뿔, 은, 금, 놋쇠, 니켈 등 다양한 소재로 만들기 시작한다. 프랑스어로 코안경을 뜻하는 팽스네pince-nez 역시 이즈음에 등 장하나, 20세기에 들어서서는 오늘날 우리가 쓰고 있는 안경다 리가 있는 디자인이 다른 모든 스타일을 압도한다.

1900년대는 우리에게 익숙한 안경의 디자인이 정교해지 고 완성을 더하던 시기였다. 1930년대에 최초로 열가소성 수지 를 합성해서 만든 셀룰로이드로 만든 안경테가 제작된다. 독일 에서는 카를 차이스가 '페리비스트perivist'안경을 개발했는데, 이 안경은 현재 우리에게 가장 익숙한 프레임의 형태를 갖추고 있 었다. 이전에는 안경다리를 보통 렌즈 프레임 중앙에 부착했는 데 카를 차이스는 프레임 상단에 다리를 연결했다. 1937년에는 미국 회사인 바슈앤롬에서 지금도 인기 있는 이른바 잠자리 안 경이라 불리는 애비에이터 스타일을 처음으로 선보였는데, 그 당시에는 꽤나 새로운 직업인 비행기 조종사를 위해 특별히 디 자인된 안경이었다. 이 안경은 지금도 인기가 있다.

1930년대 이후 대략 10년마다 그 시대를 대표하는 고유한 디자인의 안경들이 등장했다. 어쩌면 정반대 성향의 모델들이 번갈아 등장했다고 말하는 편이 더 좋을지도 모르겠다. 1940년

대에는 톨토이즈 안경, 혹은 뿔테 안경이 대학 캠퍼스에서 유행
했다. 이 안경들은 1950년대에도 아이비리그에서 계속 인기가
있었다(14장 참조). 톨토이즈나 뿔테 안경은 사실 이제는 모두 플
라스틱으로 만들기 때문에 더 이상 올바른 이름은 아니다. 보통
둥글거나 타원형 모양이었는데, 이 안경의 정반대 스타일이 매
디슨애비뉴의 광고회사 중역들이 애용했던 걸로 유명한 직사각
형 모양의 두꺼운 검정 플라스틱 안경테였다. (우디 앨런을 생각하
면 된다.)

　　1964년 비틀즈가 미국을 강타할 무렵 피콕 혁명은 만개한
다. 사춘기 소녀들은 비명을 질렀고, 사람들은 영국 문화에 열
광했다. 런던의 카나비 스트리트, 옵아트Op Art, 히피, 플라워 무
브먼트가 모두 이 시기에 발생한다. 프랑스 디자이너 앙드레 쿠
레주는 다분히 기하학적이고 미래지향적인 옵아트 패션(초창
기 엘튼 존을 생각하면 된다)과 우주복에서 영감을 받은 안경을 선
보인 걸로 유명하다. 하지만 도시의 자유분방한 젊은이들과 히
피들은 가늘고 작은 타원형 철제 테와 색깔 렌즈가 특징인 존
레논과 재니스 조플린의 레트로풍 안경을 선택했다. 큰 테와
작은 테가 나란히 유행했고, 이는 곧 다른 형태들과 결합했다.
1970년대 초가 되자 디자이너들은 특이한 디자인의 안경이나
스포츠용 안경을 그들의 액세서리 라인에 포함시켰다.

　　최근의 중요한 발전은 대개 기술적인 부분에 있다. 자외선

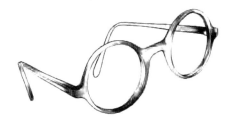

을 차단하고, 눈부심과 색채 왜곡을 줄여주는 편광 필터 기술이 적용된 편광 선글라스가 개발되었고, 충격에 강한 플라스틱도 발명되었다. 유연한 티타늄 테는 가볍고 편안할 뿐만 아니라 내구성도 좋아 인기가 좋다.

사실 과거에는 안경에 별로 관심이 없었으나, 사십대가 되어보니 안경을 쓰는 것은 순식간이었다. 마치 하룻밤 사이에 내 근거리 시력에 문제가 생긴 것만 같았다. 나는 눈이 나빠진 것을 전화위복으로 삼아 콘택트렌즈 대신 안경을 쓰기로 결정했다. 안경 또한 패션 액세서리가 아닌가. 피할 수 없다면 즐겨라가 나의 신조이다. 나는 안경이 우리가 의도하는 시각적 메시지를 강조할 수 있는 매우 훌륭한 도구라는 것을 알게 되었다. 안경으로 유쾌하며 지적인 이미지부터 진지하고 창의적인 이미지까지 다양한 메시지를 만들 수 있다. 만약 원한다면 변절자 이미지도 가능할 것이다. 상황에 따라 안경을 벗어 가볍게 흔들면서 뭔가 진지한 생각을 하는 것처럼 보일 수도 있다. 잠시 사태

를 파악할 시간을 벌기에 아주 좋은 방법이다.

　예전에 『타운 앤드 컨트리』에서 패션 전문기자로 근무한 적이 있는데, 당시 함께 근무하던 사람들 사이에서는 일반 직장인들이 선호하던 두꺼운 검정색 테나 톨토이즈 색상의 테와는 정반대의 아주 가늘고 둥근 뿔테 안경이 인기였다. 복장은 전통적이면서도 지적인 프레피룩이었다. 편집장은 항상 네이비 블레이저에 버튼다운 셔츠와 보타이를 맸는데, 이는 부유한 상류층들에게 자연스러운 멋을 인식시키고자 하는 하나의 방편이었다. 잡지사에 근무하기 전에는 대학에서 강의를 했기 때문에 프레피 스타일은 내게 자연스러웠고, 그 후 지금까지 변함없는 나의 스타일이 되어버렸다. 먼지 나는 고루한 교수님 같아 보이는 나만의 프레피 스타일은 내가 사랑해 마지않는 두툼한 트위드와 오래된 플란넬 그리고 구겨진 리넨과 잘 어울린다. 프레피 스타일에는 전통의 격식이 편안함의 매력 속에서 살며시 드러나는 미묘함이 있다. 진부함과 세련미가 훌륭한 조화를 이룬다. 이런 멋이 내게는 너무 잘 어울려서 가끔은 깜짝 놀랄 정도다. 나는 때때로 오래된 책들을 가지고 다닌다. 당연히 표지를 벗긴 하드커버들이다. 살짝 지저분하면서도 심오해 보이는 책이 내가 뭔가 굉장히 중요하고 영향력 있는 연구를 하고 있다는 인상을 줄 수 있으면 된다. 누군가 최첨단 기기를 꺼내놓고 있으면 난 책의 색인을 뒤지기 시작한다. 우월감을 느끼기에 꽤나 만족

스런 방법이다.

　시그너처 아이웨어에 대한 두 가지 관점이 있다. 첫 번째는 하나의 스타일만을 고집해서 그 안경을 자신의 트레이드마크 혹은 특징으로 만드는 것이다. (영국의 팝아트 화가 데이비드 호크니를 보라.) 이 방식이 갖는 확실한 장점은 시시한 유행 따위에 흔들리지 않는 차분한 사람으로 보이게 하면서 신뢰감을 준다는 데 있다. 18세기 사람들이 말하던 이른바 바닥부터 탄탄한 사람, 당신이 돈을 투자할 만한 그런 사람 말이다.

　물론 단점도 있다. 한 가지 스타일의 안경만 착용하면 사람이 너무 지루하고 뻣뻣해 보인다. 많은 사람들이 다양한 향수를 가지고서 낮과 밤, 기후에 따라, 혹은 여타 다른 이유에 따라 구분해 사용한다. 마찬가지로 사람들은 분위기나 상황에 따라 안경을 바꾼다. 진지하게 보이고 싶을 때가 있을 것이고, 재미있고 유쾌하며 아무 근심이 없는 사람처럼 보이고 싶을 때도 있을 것이다. 다른 모든 법칙들도 마찬가지지만, 본인이 전달하고자 하는 메시지와 잘 맞아떨어지는 안경을 선택하기 위해서는 장소와 목적 그리고 대상을 고려해서 적절히 맞추는 것이 좋다.

　안경을 고를 때 많은 사람들이 얼굴 형태가 아주 결정적인 요소인 것처럼 생각한다. 내 생각에 얼굴형은 생각만큼 중요하지 않다. 사실 안경을 쓰는 이유는 이목을 끌고 싶지 않은 얼굴 특징을 보완하기 위해서다. 너무 크거나 작은 안경은 누가 봐도

눈에 띄고, 그렇기에 그 사람의 일상의 습관이나 삶의 방식과는 부자연스러운, 뭔가 지나치게 꾸민 장식처럼 보인다.

안경으로 본인의 얼굴형을 돋보이게 할 목적이든 혹은 그 반대이든 간에, 안경테 자체가 너무 주목받지 않도록 하는 것이 가장 중요하다. 결국 옷의 핵심은 사람들이 우리가 걸친 옷이 아니라 우리 자신에게 집중할 수 있도록 만드는 것이다. 이를 위해서는 널리 알려진 분명한 규칙이 있다. 안경의 전면부 상단은 모양에 상관없이 눈썹 바로 아래에 자리 잡아야 하고, 하단은 광대뼈 위에 있어야 한다. 안경은 얼굴보다 좁아야 한다. (이는 자명한 듯하나 사실 그렇지 않다.) 안경 브리지는 안경이 코끝으로 미끄러지지 않도록 코에 잘 맞아야 한다. 이 정도 기준만 지키면 본인에게 미적으로 적합한 디자인의 안경을 충분히 많이 찾을 수 있을 것이다. 여전히 콘택트렌즈를 고려하고 있는 사람들을 위해서 도로시 파커의 유명한 경구를 패러디해본다. 그들에게 좋은 충고가 될 거라 생각한다.

여자들은 안경을 쓴 남자에게
작업을 건다.[+]

---

[+]　20세기 전반부에 활동한 미국 작가 도로시 파커의 유명한 경구 "남자들은 안경을 쓴 여자에게 작업을 걸지 않는다"의 패러디다.

# 11

# 향수
Fragrances

20세기 중반에 유년시절을 보낸 다른 남자들과 마찬가지로 나 역시 향수라고 하면 이발소에서 쓰던 것밖에 알지 못했다. 당시 만 해도 남자들이 바르는 것이라고는 의료용 연고 이외에는 이 발사가 목 뒤로 철퍼덕 발라주던 위치하젤 토너밖에 없었다. (이 발소는 미용실과는 많이 다르다.) 진짜 멋쟁이들은 베이럼을 살짝 사 용하기도 했다. 이 둘을 제외하고는 라일락 베지탈 로션과 몇 종류의 헤어크림과 파우더, 그리고 올드 스파이스와 아쿠아 벨 바처럼 동네 슈퍼에서 쉽게 구할 수 있는 애프터셰이브 로션이 전부였다. 그 외의 것들은 어딘가 수상해 보였다.

　물론 이는 60년대 중반에 일어난 디자이너 혁명, 젊은이들 의 반문화 혁명, 성 혁명, 그리고 피콕 혁명과 함께 완전히 바뀌

었다. 이후 남자들은 콜론, 데오드란트, 향수 샴푸와 비누, 면도 크림, 헤어스프레이, 보습제, 각질 제거제, 그 외에도 다양한 제품들을 사용하게 되었다. 이와 같은 남성 전용 제품은 날로 증가하고 있다. 보통 이런 제품들은 피부와 머릿결을 외부 환경과 노화로부터 청결하고 건강하게 유지해주는 보정, 보습, 보호 기능이 있다. 덕분에 남자들을 조금이라도 더 매력적으로 만들어주기도 한다. 대부분의 남성제품은 또한 향이 있어 체취를 가리고 좋은 인상을 주는 데 도움이 된다. 하지만 우리 남자들은 보통 향은 생각도 하지 않고 그저 바르기만 할 뿐이다.

남성 그루밍 시장은 일부 메이크업 제품을 제외한다면 여성들의 뷰티 시장만큼 거대해졌다. 제조사들은 스스로에게 불만족을 느낀 남자들이 미용의 관점에서 이런 제품들을 구입한다는 것을 아주 잘 알고 있다. 오늘날 체육관이 더 이상 남성의 전유물이 아닌 것처럼 성형외과도 더는 여성의 전유물이 아니다. 이는 통계상으로도 증명됐다. 지금 우리는 남자나 여자나 모두 외모지상주의가 만연한 문화 속에 살고 있다.

그렇다고 20세기 중반 이전까지 남자들이 향수를 전혀 사용하지 않았던 것은 아니다. 고대 그리스와 로마에서 향수는 남성과 여성 모두에게 사회생활에서 중요했다. 고대 아시리아의 전사는 턱수염을 말고 이를 향유로 적셨다. 성경에서 가장 에로틱하고 선동적인 「솔로몬의 노래」에는 달콤한 향기가 나는 남

성에 대한 묘사가 있다. 그중 가장 얌전한 구절을 하나 골라보자. "그의 두 볼은 향기 가득한 꽃밭, 향내음 풍기는 풀언덕이요, 그의 입술은 몰약의 즙이 뚝뚝 뜯어지는 나리꽃[+]이다." 그렇다. 여기에 애프터셰이브의 초창기 모델이 있다.

중세 유럽에서도 남녀 모두 향수를 사용했다. 사람들은 향수를 몸에 뿌렸을 뿐만 아니라 옷과 가구에도 사용했다. 르네상스 시대 귀족 가정에서는 침대 커버에 향수와 꽃잎을 뿌렸고, 궤에는 허브와 향신료를 뿌렸다. 남자들은 셔츠에다 향유나 향수를 듬뿍 발랐다. 향수 뿌린 손수건도 인기가 있었고, 간단히 주머니에 꽃잎을 가득 집어넣는 것도 유행했다. 주머니 속의 꽃잎은 때로 매우 중요한 목적을 가지고 있기도 했다. 4행으로 되어 있는 이 간단한 동요는 치명적인 흑사병을 소재로 한 것으로 알려져 있다.

빙빙 돌아라 장미야
호주머니 가득한 꽃들아
에취! 에취!
우리 모두 넘어진다.

---

[+] 대한성서공회에서 제공하는 『다국어성경 새번역』「아가」5장 13절 참조

유래에 따르면 흑사병 전염의 초기 증상은 장미의 꽃잎처럼 붉고 둥그런 피부 발진이었다. 사람들은 악취를 물리치고 흑사병을 예방할 목적으로 꽃잎을 주머니에 넣어 다녔다고 한다. 물론 모두 헛된 일이었다. 콧물이나 기침 이후 피부에서 출혈이 일어났고, 환자는 사망했다. 사실 이 해석에 충분한 증거는 없다. 모두 신화 같은 이야기다. 하지만 19세기에 세균학이 본격적으로 발달하기 전까지 사람들이 질병이 공기 속에 머물고 있다고 생각했던 것은 분명하다. 이 때문에 향기를 통해 흑사병과 같은 '불쾌한 공기miasmas'를 막을 수 있다고 믿었다.

예나 지금이나 향수를 사랑하는 사람들의 이유는 똑같다. 향기가 좋기 때문이다. 처음에는 이탈리아, 그 뒤로는 프랑스가 향수로 유명해졌다. 루이 14세는 "역사상 가장 달콤한 향기가 나는 군주"로 불렸는데, 그는 향수를 너무나도 좋아해서 조향사가 자신의 요구대로 향수를 제조하는지를 몸소 확인했다. 당시 궁정 예절에 따라 사람들은 요일마다 다른 향수를 사용해야 했고, 루이 14세의 베르사유 시절은 **향기로운 궁정**이라는 이름이 붙었다.

18세기 신사들은 콜론을 사용했다. 콜론은 처음에 아쿠아 아드미라빌리스aqua admirabilis(신묘한 물)로 알려졌다. 1700년대 초반 요한 마리아와 요한 밥티스트 파리나 형제는 그들의 향수 제조소를 이탈리아의 산타 마리아 마조레에서 독일의 쾰른

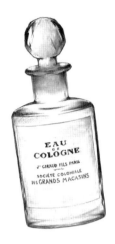

Cologne으로 옮기는데, 여기서 콜론cologne이 탄생한다. 파리나 형제는 에센스 오일(이들은 레몬과 오렌지로 시트러스 오일을 만들고 라벤더, 로즈메리 그리고 타임에서 허브 오일을 추출해냈다)을 알코올로 증류한 후 물로 희석해서 원하는 향을 만들어냈는데, 이들의 향수는 7년 전쟁(1754-1763) 기간 동안 크게 성공한다. 당시 쾰른 시에는 군대가 숙영했는데, 군에서 이들 형제의 향수를 보급품으로 방대하게 구매했고, 군인들은 이를 자신들의 고향으로도 보냈다고 한다. 그 덕분에 이후 오드콜로뉴[+]라는 이름이 널리 알

---

[+]  eau de cologne. 불어로 '쾰른의 물'을 뜻한다.

려지게 된 것이다. 오늘날에도 향수 회사 로제에갈레와 4711은
이 오리지널 콜론의 향기를 재현하는 제품을 생산하고 있다.

콜론을 좋아한 걸로 가장 유명한 사람은 아마도 나폴레옹
일 것이다. 나폴레옹은 자신의 조향사에게 매달 50병의 콜론
을 주문했다고 한다. 좀 과한 면이 있는데, 달리 생각해보면 황
제들 중 그러지 않은 사람이 또 누가 있었는가 싶다. 나폴레옹
은 목욕 후 콜론 한 병을 전부 몸에 들이부었다고 한다. 물론 낮
시간에도 기분 전환을 위해 한두 병씩 사용했다. 댄디들과 리젠
시 시대 말기의 젊은 한량들은 이보다도 더 심했다. 그들은 전
날 시내에서 밤새 유흥을 즐긴 후 다음 날 기운을 차리기 위해
콜론을 아예 마셨다. 당시 섭정 황태자였던 조지 4세에게는 도
박과 경주에 미친 친구들이 있었는데, 그 시절에 쓰인 일기나 관
련 역사서를 읽어보면 이들은 고양이 오줌으로 맛을 더한 윤활
유라도 마셨을 듯싶다. 참고로 조지 4세는 연간 5백 파운드 정
도를 향수 비용으로 지불한 기록이 있는데, 당시 꽤 괜찮은 중산
층 상인의 연간 수입이 50파운드 정도였다. 나폴레옹 전쟁에서
죽은 영국 귀족의 수나 간경변증으로 죽은 수나 분명 별 차이가
없었을 것이다.

이와 같은 소란스러운 삶은 분명 극심한 반발을 불러일으
키기 마련이다. 1837년 빅토리아 여왕은, 마치 "청결은 신을 섬
기는 것 다음가는 미덕이다"라는 속담과 함께 재위를 시작한

것 같았다. (실제로 이 속담은 1750년대 영국의 신학자 존 웨슬리의 설교
에서 유래한다.) 남녀 모두 뜨거운 목욕을 미덕으로 삼기 시작했
다. 1865년 에일즈버리에서 당시 여왕이 총애하던 수상 벤저민
디즈레일리는 청결에 대해서 다음과 같이 말한다. "청결과 질서
는 본능의 문제가 아니라 교육의 문제이고, 그렇기에 수학이나
고전과 같은 위대한 지식들과 마찬가지로 우리가 반드시 힘써
배양해야 하는 감각이다."

빅토리아 시대에서 청결은 훈육이라는 좀 더 큰 사회적 관
심사의 일부였다. 그 시대에 진화학자 찰스 다윈, 지질학자 찰
스 라이엘과 같은 사람들은 경천동지할 과학적 발견을 내놓아
사람들의 종교적 신념을 뒤흔들었다. 칼 마르크스, 프리드리
히 엥겔스, 제러미 벤담, 존 스튜어트 밀, 허버트 스펜서, 그리고
T. H. 헉슬리와 같은 세속적인 사회학자, 철학자들이야 더 말
할 것도 없다. (너무나도 다양한 방향에서 신념에 대한 공격이 있었기 때
문에 빅토리아 시대 사람들이 규칙에 그토록 집착했던 것도 놀랄 일이 아니
다.) 이제 런던의 본드 거리에서 리젠시 시대의 댄디들은 사라졌
고, 빅토리아 여왕의 부군이었던 앨버트 공과 같은 새로운 신사
는 오리스나 파출리 향을 담은 작은 병들에는 의도적으로 별 관
심을 보이지 않았다. 사실 앨버트 공은 향수에 관심이 없는 게
아니라 향수의 강한 향보다는 청결이라는 관념에 좀 더 잘 어울
리는 은은한 향을 선호했을 뿐이다. 그 시절 사람들은 라벤더와

버베나, 오렌지와 장미수, 그리고 시트러스 같은 가벼운 향들이 목욕 후에 더 잘 어울린다고 생각했다. 리젠시 시대의 멋쟁이들이 선호했던 강한 향수나 짙은 화장, 그리고 곱슬곱슬한 머리는 이제 신사라면 모두 피해야 하는 행색이 되었다.

빅토리아 시대 이후 이러한 태도는 계속해서 강화되었다. 유명한 예를 하나만 들자면, 1920년대 은막의 스타 루돌프 발렌티노의 일화를 들 수 있다. 발렌티노는 20세기 초 남성성의 상징과 같은 인물이었는데, 시카고의 한 기자가 그가 콜론을 사용한다는 것만 가지고 지면에서 실제로는 그가 남자답지 못한 사람이라고 비아냥거린 일이 있었다. 그러자 발렌티노는 직접 시카고로 가서 그 신문기자에게 링 위에서 결판을 내자고 결투를 신청했다. 그러나 기자는 나타나지 않았다.

오늘날 남성들은 더 이상 향수에 대해 청교도적인 반감을 가지지는 않는다. 향수는 더 이상 여성들만의 특권이 아니다. 근육질의 운동선수나 남성미가 넘치는 배우들이 향수 광고에 등장한다. 남자들도 머리를 말고, 스프레이를 뿌리고, 염색을 한다. 제모기, 보습제, 데오도란트, 배스 오일, 셰이빙 크림, 핸드로션, 바디 스크럽, 태닝 젤, 수렴 화장수, 스킨 토너, 사우나 스플래시, 쿨링 스프레이 같은 제품들은 이제는 우리 남자들에게도 매우 익숙하다. 그리고 이런 제품들은 계속해서 늘어나고 있다. 남성 향수 매출만 해도 수억 달러에 이르니, 다른 관련 제품들까

지 모두 포함하면 그 규모가 얼마나 될지 상상하기 힘들다. 일부 향수들의 경우는 아주 외향적인 남성들을 위해 '탄약Ammo', '노즈 태클Nose Tackle', '안장통Saddle Sore', '배낭Rucksack' 혹은 이와 유사한 터무니없는 이름을 붙이기도 한다. 이와는 반대로 '에로스Eros', '오드나르시스Eau de Narcisse', '전설Legend' 같은 고상한 이름도 인기가 있다. 내가 좋아하는 콜론 이름이 두 개가 있는데 하나는 '스파이스밤Spicebomb'이고(병은 실제로 2차 세계대전의 수류탄 모양을 닮았다), 다른 하나는 정말 대담하게도 오만하다는 뜻의 '애러건트Arrogant'다. (이쯤 되면 '올드 머니Old Money', '왕권신수설Divine Right', '전하Your Royalness'와 같은 향수 이름도 있을 법하지 않을까? 어쩌면 벌써 시장에 나와 있는지도 모르겠다.)

오늘날 향수는 포장과 상관없이 단순히 개인 취향의 반영일 뿐 아니라, 남자들이 자신의 업무상 이미지를 만드는 데 활용할 수 있는 중요한 장치다. 현대의 비즈니스맨은 다양한 분위기나 상황에 맞출 수 있는 복장을 갖추어야 한다. 남자들은 더욱 다양한 삶과 취향을 즐기게 되었으나, 여전히 많은 이들이 후각의 다양성에 대해서는 별다른 관심이 없다. 이발소 용품만 고집하거나 십대 때 생일선물로 처음 받은 조악한 콜론만 쓰는 남자들이 여전히 많다.

오늘날 향수에 대한 교양, 즉 향수에 어떤 섬세한 특징이나 체계가 있는지 알아야 할 필요는 점차 증가하고 있다. 연회나

침실보다는 회의실에 어울리는 향내가 있고, 저녁보다 낮에, 그리고 여름보다 겨울에 더 잘 어울리는 콜론이 있다. 당연히 일할 때보다 데이트를 할 때 더 적합한 향수도 있다. 만약 향수의 기본적인 규칙을 알고 상식적인 범위에서만 향수를 사용한다면, 우리가 향수 때문에 일상에서 어려움을 겪을 일은 거의 없을 것이다.

제대로 된 남자라면 옷과 마찬가지로 때에 맞춰 적절하게 선택할 수 있는 향수 '워드로브wardrobe'도 갖춰야 한다. 대부분의 남자들은 욕실 선반에서 병 디자인이 예쁘거나, 익숙한 디자이너 브랜드의 콜론을 고른 후 손등에 한 두 방울 바를 뿐이다. 몇 번 킁킁거린 후에는 어찌할 줄을 몰라 다시금 익숙하고 오래된 베이럼으로 돌아가거나, 지난 휴가철에 주변의 여성에게서 선물 받은 향수 중 아무것이나 사용할 것이다. 별일이 없다면 아마도 이 향수들을 다음 휴가철까지 계속해서 사용할 것이다. 만약 당신이 그런 남자라면 부끄러운 줄 알아야 한다. 향수를 제대로 쓸 줄 아는 남자는 선물하기에만 좋은 병만 화려한 향수가 아니라, 꽤 괜찮은 향수 컬렉션을 갖추고 있다. 물론 선물은 성의가 중요하다는 걸 잊어서는 안 되겠지만 말이다.

향수를 알아가는 좋은 방법은 우선 기본적인 용어들을 익히는 것이다. 현란한 화학반응 같은 것은 생각하지 말자. 사실 향수의 차이는 화장품 회사나 정부가 결정하는 것도 아니고, 라

벨에 쓸모 있는 정보가 많이 있는 것도 아니다. 일반적으로 애프터셰이브, 콜론, 화장수, 향수의 순서로 향이 강해진다. 향이 강해진다는 것은 향의 원천인 에센스 오일이 더 응축되어 있음을 뜻하는데, 이를테면 화장수보다 향수에 에센스 오일이 더 응축되어 있다. 에센스 오일의 농도가 진할수록 가격은 올라간다. 애프터셰이브는 종종 다양한 피부연화제가 들어 있어 면도 후 피부를 부드럽게 해준다.

두 번째로, 남자에게 필요한 향의 종류를 알아야 한다. (1) 시트러스 향은 레몬, 라임, 그레이프프룻, 오렌지, 그리고 베르가못에서 추출한다. 시트러스는 가볍고 산뜻해서 상쾌한 느낌을 주기에 여름에 잘 어울린다. (2) 스파이스는 보통 넛멕, 시나몬, 클로브, 월계수, 바질 향을 말하는데 시트러스보다는 무겁지만 그래도 상쾌한 편에 속한다. (3) 가죽 계열의 향은 보통 향나무와 자작나무 오일을 혼합해서 만드는데 산뜻하기보다는 스모키한 향이다. (4) 라벤더와 기타 꽃 종류의 향수는 따뜻하고 섬세한 향기를 가지고 있다. (5) 푸제르fougère는 불어로 고사리라는 뜻인데, 허브나 숲의 향기이다. (6) 우디 계열의 향은 베티브, 샌달우드, 삼나무 향을 포함하는데 모두 깔끔한 향이지만 푸제르보다는 무겁다. (7) 오리엔탈 향은 사향, 담배, 그리고 월계수 계열의 향으로 가장 무겁고 향이 강하다.

위의 7가지 구분은 아쉽지만 완벽하지도 정확하지도 않다.

과학은 꽤 오랫동안 보다 보편적으로 동의할 수 있는 향을 구분하는 범주를 만들어내고자 노력했다. 하지만 아직까지 이 일은 향수 제조사와 그들 업계에서 '노즈noses'라고 알려진 전문 향수 감별사의 절묘한 기술에 달려 있다.

향의 종류와 강도를 아는 것도 중요하다. 직장에서나 비즈니스 업무 시에 남자들은 깔끔하고 상쾌한 냄새가 나야 한다. 마라케시의 사창가를 연상시키는 냄새를 풍기고 싶은 사람은 아무도 없을 것이다. 성공하는 남자들은 외모는 깔끔한 인상이면 충분하다는 걸 잘 알고 있다. 여기에 아주 약간의 세련됨만이 더해지면 된다. 좋은 향수는 과하지 않다. 열은 향을 강하게 하는 경향이 있으니 더운 계절에는 가벼운 계열의 향을 사용하는 것이 좋다. 좀 더 강한 향수는 가을이나 겨울을 위해 남겨둬라. 클래식한 여름 향수는 시트러스와 푸제르 계열이다. 산뜻하고 상쾌한 느낌을 주며 기분 전환에 도움이 된다. 무덥고 습한 계절에는 활력을 주기 위해 책상 서랍에 이런 향수를 하나쯤 보관하는 것도 좋다. 가을과 겨울에는 좀 더 강한 라벤더나, 가죽 혹은 우디 계열의 향들이 좋다. 업무가 끝난 후에는 분위기를 전환할 수 있는 향수를 선택하는 것도 괜찮다. 스파이스와 같은 따뜻한 계열의 향도 추천할 수 있고, 이보다 더 풍부한 오리엔탈 계열도 적절한 선택이 될 수 있다. 둘 다 로맨틱한 분위기를 주고 향도 오래가는 편이다. 사교 모임에서는 비즈니스 복장을 벗

고 좀 더 편안하며 자유롭게 옷을 입는데, 향수라고 그러면 안 될 이유가 있을까?

다른 모든 워드로브와 마찬가지로 향수 컬렉션에서도 오래된 냄새가 날 수 있다. 좋은 와인과 좋은 사람은 세월과 함께 무르익지만 향수는 시간이 흐른다고 더 좋아지지 않는다. 향수를 아끼거나 저장하는 것은 미련한 일이다. 쓰거나 버려라. 심지어 최고의 콜론도 시간이 지나면 향이 흐려지거나 변하기 마련이고, 직사광선에 노출되거나 밀봉하지 않았을 경우, 혹은 극한 온도에 노출되면 그 정도는 더 심하다. 휴가철에 선물로 받은 향수들은 비슷한 선물을 또 받을 때가 되면 이미 매캐한 향이 날 것이다. 이를 생각하면 가성비를 따진다고 큰 용량의 병을 하나 사는 것보다 작은 용량의 병을 자주 사는 것이 더 경제적이라는 것을 알 수 있다. 항상 향수를 신선하게 유지하는 방법이다.

전문가들에 따르면 피부에 따라 향수는 다르게 반응한다고 한다. 마음에 드는 향수는 구입하기 전에 항상 직접 테스트하는 것이 좋다. 추천받는 것만으로는 부족하다. 한두 방울 손목 안쪽에 떨궈 맞비빈 후 향기를 맡아보라. 그리고 1, 2분 후 다시 한 번 테스트해보라. 물론 그때까지 향이 남아 있어야 하겠지만 만약 두 번째에도 마음에 든다면 그 향수는 구입해도 안전하다. 새 콜론을 테스트해보고자 한다면 손과 손목을 꼼꼼히 씻

고 30분은 기다려야 한다. 절대로 여러 개의 향수를 동시에 테스트해서는 안 된다. 우리의 후각은 생각보다 훨씬 오랫동안 향들을 아주 완벽히 혼합할 수 있다. 동시에 여러 향을 맡는다면 완전히 새로운 향을 만들어내게 될 것이고, 그렇다면 결과는 예측 불가하다. 약을 이것저것 섞는 것과 비슷하다. 결과야 누가 알겠는가?

또한 콜론을 사용할 때 귀 뒤쪽에만 소심하게 살짝 바를 이유는 전혀 없다. 사실 콜론이나 향수를 바르는 부위를 정해놓은 것 자체가 말이 안 된다. 맥박 뛰는 부분에 향수를 뿌리면 좋다고 말하는 사람들은 이 부분이 피부 표면에서 온도가 가장 높은 곳이어서 향수의 효과를 배가할 수 있다고 주장한다. 그러나 나는 넉넉하게만 사용한다면 어디에 뿌리고 바르든 충분히 효과를 낼 수 있다고 생각한다. 나폴레옹처럼 들이부을 필요야 없지만, 그가 아주 틀렸던 것은 아닌 셈이다.

12

# 그루밍
Grooming

그루밍이 가장 필요한 부분은 어깨 윗부분, 즉, 목, 얼굴, 그리고 머리다. 향수 선택과 마찬가지로 전문가들에게서 도움을 받을 수 있는데, 이발사, 헤어 스타일리스트, 피부과 전문의 그리고 여타 미용과학을 전공한 사람들이 바로 그들이다.

얼굴 그루밍에 있어서 전문적인 부분은 반드시 진료를 고민할 필요가 있다. 올바른 면도법, 당신의 머리카락에 가장 잘 맞는 샴푸, 본인 피부에 최적인 보습제, 햇볕에 그을린 피부 트러블, 주름, 탈모, 여드름, 발진, 알레르기, 지성 혹은 건성 피부, 흉터, 그 외의 다양한 문제들은 모두 의학적 차원에서 고려해야 하는 것들이고, 그렇기에 의사에게서 답과 정보를 얻는 것이 맞다. 도대체 왜 그렇게 많은 사람들이 그루밍 정보를 광고에 의

존할까? 광고회사는 광고의 주된 기능 중 하나가 대중에게 정보를 제공하고 교육하는 일이라고 말한다. 입에 침도 바르지 않은 거짓말쟁이들이다. 우리는 왜 그렇게 30초짜리 TV 광고나 상표에 붙은 안내문을 마치 궁극의 교육 도구처럼 신뢰할까?

우리가 선택해야 하는 사람은 피부생리학과 병리학을 전공한 피부과 전문의다. 사람들은 건강에 문제가 있다는 생각이 들면 아주 자연스럽게 의사의 진찰을 받을 생각을 한다. 하지만 의사는 진찰 이외에 다른 일도 하고 있고, 해야만 한다. 의사는 우리의 건강과 밀접하게 연관된 일상 식습관에 대해서도 조언을 줄 수 있다. 그렇지 않은가? 의사들은 자신들의 지식을 통해 우리에게 올바른 그루밍 방법과 안전한 제품들에 대해 조언을 해줄 수 있으며, 이는 결국 문제를 미연에 방지해줄 것이다.

그루밍과 관련해서 의사의 조언을 얻어야 하는 것과 마찬가지로 이 분야의 다른 장인들에게도 귀를 기울여야 한다. 그루밍을 위해서는 결국 도구를 사용해야 한다. 손톱깎이, 가위, 줄은 손에 사용하는 대표적인 연장이다. 핀셋과 면도칼, 빗은 얼굴에 사용하는 가장 유용한 도구이자 누구나 다 아는 기본적인 그루밍 용품이다. 로마의 박물학자 대★ 플리니우스에 따르면 소 스키피오 아프리카누스 (기원전 약 185-129)는 그루밍 키트가 필요했던 역사상 첫 번째 남자였을 것이다. 플리니우스에 따르면 스키피오는 그가 아는 남자 중 최초로 매일 면도하는 사람이었다.

그리고 그는 북아프리카와 스페인으로 여행을 굉장히 많이 다녔다.

가정에서 그루밍 키트까지 갖추고 있을 필요는 없다. 약상자, 서랍, 선반, 창문 선반 위 바구니 등 그루밍 용품을 보관할 곳은 집에 이미 아주 많다. 그러나 만약 여행용 키트를 준비한다면 그 안에 꼭 갖고 가야 할 필수품을 모두 챙겼는지부터 확인해야 한다. 사실 나는 여러 개의 키트를 준비한다. 내가 생각하는 일반적인 여행 키트는 매니큐어 키트와 의료용 키트, 그리고 응급처치용 키트 이렇게 세 가지이다. 처음에는 너무 지나치다는 생각이 들지 모르지만 출장을 많이 다니는 사람들과 얘기를 나눠보면 이 정도는 가볍고 간단하게 꾸릴 수 있는 데다가, 이 작은 노력으로 마음의 안정과 평화까지 얻을 수 있다. 보통 그루밍 키트는 중앙에 지퍼가 달린 작은 파우치 스타일부터 두루마리 형태, 가방 형태까지 다양한 크기와 모양으로 나온다. 그루밍 키트는 고품질 가죽, 캔버스 천이나 나일론 혹은 합성섬유 등 다양한 재질로 나온다. 값비싼 키트를 선호하는 사람도 있고, 편의성을 중요시해서 가장 가벼운 제품을 좋아하는 사람도 있다. 어떤 스타일을 고르든 중요한 건 키트 안감에 방수 처리가 되어 있어야 하고, 구성품은 분리해서 수납할 수 있어야 한다.

콜론과 데오도란트 그리고 샴푸를 제외하면 보통 그루밍 키트에 들어 있는 것은 면도와 치아관리 용품이다. 면도기는 (배

터리나 플로그를 꽂아 사용하는) 전기면도기, (날이 하나 이상인) 안전
면도기 그리고 일자면도기가 있다. 이미 1세기 로마 시대에 구
리나 철로 만든 (긴 칼날에 손잡이가 달려 있는) 일자면도기가 유행
했고, 그 후 2천 년 동안 면도기라고는 일자면도기가 유일했다.
하지만 오늘날에는 거의 찾아볼 수 없게 됐다. 일자면도기를 사
용하는 소수의 사람들은 과거 에드워드 시대에 대한 향수 어린
몽상을 즐기고 있는지도 모르겠다. 당시 신사들은 셀룰로이드
로 만든 분리부착이 가능한 셔츠 칼라를 착용하고 머리는 마카
사 오일로 매만졌다. 사기그릇에 면도용 비누거품을 내고 상아
손잡이가 달린 비버 브러시로 얼굴에 거품을 발랐는데 그들은
이보다 더 좋은 면도법은 없다고 확신했다. 그러나 일자면도기
는 사용하기 어려울 뿐만 아니라 위험하다. 이유 없이 '살인자
cutthroats'라는 별명이 붙은 게 아니다. 정확한 훈련 없이 사용하
다가는 심각한 상처를 입을 수 있다. 또한 주기적으로 날을 갈
아줘야 한다. 이 작업을 '스트로핑stropping'이라고 하는데, 면도
칼의 날을 갈기 위해 고안된 가죽 벨트의 이름에서 유래한다.
안 그래도 바쁜 일상에 귀찮은 일거리를 일부러 하나 더 만들고
싶지 않다면, 보통의 현대인들에겐 불필요한 물건이다.

　　오늘날 사람들이 선호하는 면도기는 전기면도기나 안전면
도기다. 두 면도기 모두 면도날이 짧아 수염을 자르다가 큰 상
처를 낼 일은 없다. 때때로 피부를 살짝 베기도 하지만 이는 보

통 너무 서두르거나 중요한 미팅으로 긴장해서 벌어지는 우발적인 사고다. 안전면도기는 1880년대에 처음 등장했다. 하지만 최초로 사람들 사이에서 유행한 안전 면도기는 킹 캠프 질레트가 1901년에 특허를 받은 모델이다. 그가 만든 작은 양날면도기는 그 후 반세기 동안 큰 인기를 끌었다. 일자면도기를 사용한 경험이 있을 만큼 나이가 있는 분들이라면 킹 질레트에게 분명 감사 기도를 올린 기억이 있을 것이다. 오늘날 여러 개의 칼날이 있는 일회용 안전면도기는 고작 몇 달러에 묶음으로 구입할 수 있다. 보다 값비싼 재료(은이나 금, 크롬, 주석, 사슴뿔, 귀한 나무, 동물의 뼈, 도자기, 그 외의 다양한 것들)로 만든 면도기는 상당히 비싼 가격표를 달고 있다. 하지만 손잡이에 상관없이 면도기는 거의 모두 동일한 날을 사용하기 때문에 면도의 질에서는 차이가 없고, 그렇기에 면도기 가격은 실용적인 면보다는 순전히 미적인 관점에서 봐야 한다.

전기면도기는 다양한 종류가 있는데, 면도기 헤드의 디자인과 전원의 종류에 따라 구분할 수 있다. (콘센트에 꽂아서 사용하는지 혹은 배터리로 구동하는지, 만약 배터리라면 배터리의 충전이나 교체 여부에 따라 분류된다.) 대개의 전기면도기 헤드는 얇은 겉날 아래에서 속날이 앞뒤로 왕복하는 원통형이거나 스프링이 달린 보호 날 안쪽에서 속날이 돌아가는 회전형이다. 사람들의 다양한 얼굴 모양과 특성에 맞출 수 있게 절삭력이 강한 크고 무거운

것부터 간편하게 쓸 수 있는 작고 가벼운 모델까지 아주 다양한 종류의 전기면도기가 있다. 전기면도기에 대해 조언을 구하고자 한다면 헤어 스타일리스트나 미용 전문가들이 제품을 구입하는 미용용품 가게가 가장 좋은 선택이 될 수 있다.

면도 비누나 크림은 용기에 따라 튜브형이나 캔형 등으로 구분할 수 있다. 통에 들어 있는 면도 비누(통은 보통 나무나 사기 재질이고 여기에 비누만 교체해서 쓸 수 있다)를 사용하기 위해서는 브러시가 필요한데 비누 가격은 경쟁력이 있으나 좋은 브러시는 꽤 비쌀 수 있다. 값이 싼 브러시는 털이 너무 빨리 빠지고, 새 상품일 때도 피부에 닿는 감촉이 그리 좋지 않다. 가장 좋은 브러시는 오소리 털로 만드는데, 감촉이나 내구성 면에서 이보다 좋은 것은 없다. 작은 튜브형 면도 크림은 여행 시에 간편하다. 그러나 대부분의 사람들은 경제적이며 실용적인 이유로 캔에 들어 있는 셰이빙 젤을 주로 사용한다. 모든 면도 비누에는 (무향이 아닌 이상) 향이 있는데, 캔 제품들이 가장 다양한 듯하다. 구성이나 용도 면에서도 '억센 수염용', '민감 피부용', '의약용' 등 목적이 다양한데, 실상 라벨에 적혀 있는 성분 리스트를 보면 대동소이하다.

마지막으로 빼놓을 수 없는 필수 면도 용품이 지혈 막대와 알룸블록이다. 많은 사람들이 이들의 중요성과 편의성을 간과한다. 둘 다 약국에서 쉽게 구입할 수 있고, 전기 메스 등을 사용

하는 소작술을 제외하고는 가장 편리한 검증된 지혈 방법이다. 알룸블록은 명반(백반)으로 만든 수축제인데 피부조직과 혈관을 수축시켜 빠르게 지혈한다. 15세기 때부터 명반이 지혈제로 사용된 기록이 있는데, 이 기발한 발명품 이전에 남자들의 셔츠 칼라가 어떤 행색이었을지는 별로 생각하고 싶지도 않다. 사용법은 매우 간단하다. 살짝 적신 후 상처 부위에 잠시 문지른 다음 마를 때까지 기다리면 된다. 마른 후 남는 흰색 가루는 닦아낸다. 처음 문지를 때는 살짝 따끔할 수 있으나 제품에 개성을 주기 위해 의도적으로 그렇게 만들었다고 생각하려 한다.

그 외에도 면도 전후에 사용하는 다양한 제품들이 있다. 연고나 수렴제 그리고 보습제 모두 면도와 건강한 피부 유지에 도움이 된다고 한다. 상식 선에서 이런 제품들에 대해 알고 있어야 하겠지만, 정말로 필요하거나 효과가 있는지를 알기 위해서는 전문가와 상담하라. 그리고 만약 상담을 하게 된다면 어떤 브랜드의 제품이 당신의 피부나 라이프스타일에 가장 잘 맞을지 물어보는 것이 좋다.

그 외의 그루밍 도구들은 매니큐어 키트에 따로 보관해야 하며, 실제로 보통 그렇게 판매한다. 앞서 언급했던 손톱가위, 손톱깎이, 손톱줄, 핀셋의 구성이 가장 기본적이다. 여기에 에머리보드(그냥 매우 섬세한 줄이다), 오렌지 스틱(전통적으로 오렌지나무로 만든 작은 막대로 손톱의 큐티클을 미는 데 사용한다), 그리고 필요할

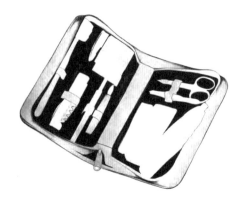

경우 사이즈가 다른 가위나 손톱깎이를 추가할 수도 있다.

작은 거울이나 스위스 아미 나이프와 빗도 추가할 수 있다. 그루밍 도구를 전문적으로 생산하는 회사들은 모든 수요를 만족시키기 위해 수십 가지나 되는 다양한 모양과 규격의 제품들을 갖추고 있고, 목욕용 수세미, 각질 제거제, 굳은살 제거제, 전동 바디 트리머, 그리고 이보다 더 전문적이며 잘 알기도 어려운 제품들도 생산한다.

약국에서는 또한 의료용 키트도 판매한다. 키트의 안감은 보통 방수 재질이고, 구성품으로는 알약이나 비타민을 담을 수 있는 작은 용기, 물약을 위한 약병, 접는 스푼, 및 체온계가 있다. 경우에 따라 콘택트렌즈 보관함, 면봉, 일회용 반창고, 간단한 응급처치 용품과 같은 건강 관련 용품들이 들어 있는 키트

도 있다. 약통 키트를 사용하면 굉장히 편리하고 도움이 된다. 약통 키트를 준비할 때 다음의 조언들을 고려하는 것이 좋다. (1) 여행 중 약이 어딘가로 사라졌을 때나 다 떨어져 채워 넣어야 할 때를 대비해 약 체크리스트와 여분의 처방전을 보관하라. (2) 모든 용기에는 라벨을 붙여라. (3) 약통은 항상 가지고 다닐 수 있는 가방에 넣어서 보관해라. 위탁수하물에는 절대로 안 된다. 마지막으로 (4) 모든 약의 유효기간을 확인하고 필요할 경우 재구입하라.

물론 의료용 키트가 항상 긴요한 것은 아니다. 리히터 스케일 7.5의 지진이 일어났거나 쓰나미가 당신에게 돌진하고 있다면야 무슨 도움이 되겠는가. 하지만 공항에 발이 묶여 있거나 비행편을 새로 잡아야 할 때, 혹은 모든 여행자라면 한 번쯤 겪어봤을 사소하지만 사람 미치게 하는 사건들이 터졌을 경우 매우 유용하다. 의료용 키트 혹은 그루밍 일반과 관련해서 기억해야 할 점은 언제 어떤 일을 겪든 항상 남들 앞에 나설 수 있도록 준비해야 한다는 것이다.

수염에 대해서도 몇 마디 덧붙일 필요가 있다. 예전에는 수염의 모양이나 길이에 대해 엄격한 규칙이 있었지만 오늘날에는 개인의 선택이나 직업상 예의의 문제이다. 오랫동안 수염은 무조건 깎는 게 당연했다. 1차 세계대전 이후 1960년대까지 비즈니스 복장에서 깨끗이 면도한 얼굴은 철칙이었다. (영화배우

클라크 게이블처럼) 콧수염을 기르는 경우는 있었지만 턱수염은 1960년대 뉴욕의 그리니치빌리지의 비트족과 같은 보헤미안들에게서나 볼 수 있었다. (시인 앨런 긴즈버그가 좋은 예다.)

수염에 대해 엄격했던 과거에 비하면 이제는 사회적으로 굉장히 관대해져서, 콧수염이나 턱수염 모두 깨끗이 면도한 얼굴의 대안으로 인기가 있다. 살짝 자란 다박나룻이나 '벌목꾼 lumberjack' 같은 풍성한 수염도 모두 괜찮다. 대부분의 남자들은 살면서 적어도 한 번은 수염을 가지고 실험을 한다. 수염의 모양이나 스타일은 지극히 개인적인 선택의 문제로 그 사람의 스타일이나 전달하고 싶은 메시지에 달려 있다. 아주 짧게 다듬은 수염은 차분하며 도회적인 분위기를 준다. 반면 풍성하고 긴 턱수염은 투박하고 거친 야생의 삶을 연상시킨다. 물론 이러한 인상은 모두 과거의 경험과 본보기에서 오는 연상일 뿐이다. 사실 오늘날 수염에 대해 정해져 있는 엄격한 표준이나 영향력 있는 미적 혹은 도덕적 법칙은 없다. 다만 어떻게 기르든 최소한 지켜야 할 기본적인 주의사항은 있다. 셔츠 칼라를 맞추는 일반적인 규칙이 얼굴 크기와의 비율인 것과 마찬가지로 수염도 얼굴 크기와 비율을 고려해서 길러야 한다. 길고 가느다란 얼굴에 넓고 두꺼운 콧수염이나 커다란 턱수염을 기르게 되면 마치 수염이 하나의 생명체처럼 보일 것이다. 결국 수염이라는 디테일이 본인보다 더 주목을 받게 된다.

그 밖에 내가 생각할 수 있는 유일한 주의사항은 손질하지 않은 지저분한 수염은 스타일에 상관없이 보기에 좋지 않다는 것이다. 종종 말하듯이 외모는 내면을 반영한다. 그러니 어떤 스타일을 선택하든 규칙적으로 손질하고 항상 청결에 신경을 써야 한다. (식사할 때마다 문제가 반복될 수 있다.) 수염 관련 용품도 콧수염 왁스부터 턱수염 오일과 면도기까지 굉장히 다양하다. 본인에게 맞는 적절한 그루밍 용품을 알아보고 구입하자. 특히 콧수염을 다듬기 위한 질 좋은 미용가위와 빗 그리고 턱수염을 다듬는 데 사용하는 트리머는 반드시 구비해야 한다. 그리고 이것들을 날마다 사용하는 것이 중요하다.

# 이탈리안 스타일
## Italian Style

남성패션에 대한 책을 쓰기 위해서는 이탈리아를 논하지 않을 수 없다. 이탈리아 사람들은 하이엔드 상품과 원단 시장을 통제하고 있고, 이탈리아 테일러들은 전 세계에서 가장 유명하다. 진정한 장인의 노력과 탁월한 기술이 바로 우리가 알고 있는 '섬세한 이탈리아의 손길'을 만든다. 몇 안 되는 작은 회사들이 여전히 신사들에게 최고의 재봉 기술과 비할 데 없는 기술과 감각, 그리고 예의의 산물로서의 작품을 제공하기 위해 헌신하고 있다. 조잡한 기술과 비겁한 순응이 나날이 위세를 떨치는 이 세계에서 이러한 장인의 작품을 만날 기회는 점점 더 줄어들고 있다. 온라인 스트리밍과 전자레인지 음식 그리고 터치스크린의 홍수 속에 마지막 남은 유일한 사치품인 진짜 장인정신에 대한

갈구는 그렇기에 더욱 높아지는 분위기다.

이탈리아 사람들의 스타일 감각은 말할 필요가 없다. 가구, 스포츠카, 건축, 주방기기, 옷, 무엇이든 간에 이탈리아 사람들이 만든 것에는 그들만의 고유한 기호가 있다. 그렇기에 이탈리아를 곧 스타일이라고 말하는 것이다. 이탈리아 사람들은 자신들의 고유한 스타일을 키우고, 이를 향유하고, 나아가 당연한 말이지만, 수출한다.

이탈리아 사람들은 어떻게 그렇게 패션과 스타일을 깊이 이해하고 있을까? 그 답이 무엇이든 모두 옷을 잘 입고 싶어 한다는 것만은 분명하다. 무엇보다 이탈리아 남자들은 개인주의자다. 자신의 삶에서 주인공이 되고자 하며, 그 목적을 달성하기 위해 옷이 어떤 역할을 해야 하는지 잘 알고 있다. 이탈리아 남부 칼라브리아의 작가 코라도 알바로(1918-1956)는 "이탈리아인이 사라진다면, 모든 것이 사라진다"고 말했다는데, 적어도 스타일이라는 측면에서는 이 유명한 말이 가지는 함의를 충분히 납득할 수 있다.

이탈리아는 인류 역사에서 줄곧 스타일을 선도해왔다. 심지어 역사상 가장 냉소적인 여행자인 마크 트웨인마저 1867년 유럽 여행 중 신은 미켈란젤로의 디자인을 따라 이탈리아를 창조했다고 말했다. 오늘날 이탈리아가 비록 정치·경제적으로는 혼란할지 모르지만 예술의 영역에서는 여전히 세계 최고의 자

리에 있는 건 사실이다. 비토리아 데 시카, 페데리코 펠리니, 프랑코 제피렐리, 그리고 리나 베르트뮬러 같은 감독들은 영화의 새로운 길을 개척했다. 선구적인 건축가 피에르 루이지 네르비는 고도의 예술적 기교를 요하는 '브라부라bravura 스타일'의 콘크리트 건축을 통해 현대 건축과 도시의 풍경을 혁명적으로 바꾸어놓았다. 모던한 현대 가구와 인테리어 디자인의 영역에서는 이탈리아는 북유럽을 능가했고, 프랑스와는 명품 시장haute couture에서 어깨를 나란히 한다. 누가 그들보다 아름다운 자동차나 실크 원단, 혹은 조각품을 만든 적이 있는가?

다른 민족들이 막대한 경제력을 바탕으로 위대한 과학기술 제국을 건설하고, 스스로의 사명감을 고취시켜 세계를 감시하거나 은하계를 탐험하고 우주의 운명을 결정하고자 할 때, 이탈리아는 최신 초소형 컴퓨터나 초고속 입자가속기 혹은 초강력 ICBM보다는 우아한 구두 한 켤레나 고귀한 와인 한 잔을 추구하는 사람들에게 그들만의 축복받은 역사와 전통을 바탕으로 개별적이며 친밀한 기쁨을 제공하고자 했다. 물론 핸드메이드 리넨 셔츠가 초전도체나 힉스입자나 미사일 드론보다 더 중요하다는 말은 아니다. 그렇지만 어느 쪽이 우리의 삶에 더 밀접할까?

직접적인 관계가 있는 대상에만 관심을 가지는 편협한 사람이 되어서야 안 되겠지만, 우리의 일상을 이루고 있는 것들의

운명에 대해 관심을 가질 필요는 있다. 사람들이 일상에서 얻을 수 있는 작지만 직접적인 재미나 즐거움이 어디서나 급속히 사라지고 있다. 이탈리아는 이런 일상의 작은 즐거움의 안식처 혹은 피난처와 같다. 장인정신에서 얻을 수 있는 개인적인 승리감이나, 개개인의 개성에 대한 배려는 사실 미적감각 차원에서 중요한 문제다. 우리가 장인의 손재주에서 미를 발견하게 된 것은 이탈리아 문화 덕분이다. 그런 이유로 종종 말하듯이 문화적으로 우리 인류는 모두 이탈리아의 자손이다. 실제로 이탈리아와 이탈리아 사람들 그리고 그들의 문화가 유럽과 세계에 준 영향은 수십 가지 대학교육과정의 주제다. 이와 관련된 수많은 예술 강의가 있고, 지금껏 셀 수 없이 많은 책들이 나왔다. (여기에는 학문적인 책, 오락을 위한 책, 혹은 둘 다인 책도 있다.) 이탈리아는 예술과 과학의 영역에서뿐만 아니라 상업, 탐험, 정치, 철학 분야에서도 지금까지 세계에서 중심적인 역할을 해왔다. 그리고 이보다는 비교적 덜 재미있는 몇몇 영역에서도 굉장히 중요한 위치를 점하고 있는데, 그중 하나가 바로 패션이다.

　역사적으로 이탈리아는 북유럽과 중동을 연결하는 위대한 가교였다. 프랑스, 독일, 스칸디나비아와 영국뿐 아니라, 그리스, 터키, 그리고 저 멀리 아시아까지 모두 이탈리아와 밀접하게 연결되었다. 이미 13세기에 베니스의 활발한 항구에서는 세상에 알려진 모든 나라들에서 온 화물선들을 볼 수 있었다. 런

던이 아직 중세의 어두운 마을 담벼락과 좁은 골목길에서 벗어나지 못할 때, 베니스는 이미 번영의 정점에 이르러 호화로운 궁궐, 황금 모자이크로 장식한 성당, 조각으로 장식한 널찍한 광장이 가득했다. 북유럽이 벽돌과 석재로 건물을 짓고 있을 때, 이탈리아는 대리석을 사용했다.

심지어 중세 시대에도 지정학적 특수성과 정치적 영향력 그리고 경제력 덕분에 이탈리아 사람들은 위대한 상인, 은행가, 무역상이 되었고, 덕분에 그들의 패션 산업도 함께 성장했다. 15세기 이후 유럽의 귀족 집안에서 엄청난 수요가 일어났던 왕실 옷감인 실크를 팔레르모에서는 1148년부터 생산하기 시작했다. 15세기에 이르면 이탈리아는 대규모의 실크와 울 생산 기술과 국제 무역 네트워크 그리고 현대적 은행 시스템을 갖추게 된다. 이를 통해 제노아, 베니스, 피렌체, 그리고 밀라노의 상인 계층은 막대한 부를 축적한다. 그들 중 하나인 바르베리스 카노니코 가문은 17세기 중반에 이미 직물산업에 깊숙이 관여하고 있었다. 지금은 이탈리아의 가장 큰 모직공장인 비탈레 바르베리스 카노니코로 유명하다.

우리가 알고 있는 거의 모든 것들과 마찬가지로 테일러링의 역사 역시 르네상스 시대에 시작되었다. 테일러링은 이탈리아와 불가분의 관계에 있다. 패턴을 떠서 옷을 만드는 기술의 두 뼈대인 재단과 재봉은 11세기부터 서서히 발전하기 시작

한다. 캐롤 콜리어 프릭 교수는『르네상스 피렌체의 의복*Dressing Renaissance Florence: Families, Fortunes, and Fine Clothing*』에서 "피렌체에서 테일러에 대한 최초의 언급은 1032년 '카사 플로렌티 사르티Casa Florenti Sarti'라는 가게의 위치에 대한 언급이다"라고 쓰고 있다. 밀라노에서는 옷을 만드는 방직공과 테일러, 그리고 염색업자의 길드corporazione가 1102년부터 존재했다.『옥스퍼드 영어사전』에 따르면 테일러라는 단어가 처음 사용된 것은 1297년이다. 흥미로운 번역으로 유명한 제네바 성서의 창세기 3장 7절에는 이렇게 쓰여 있다. "그들은 무화과 잎을 기워 반바지를 만들었다." 이 성서는 1560년이나 되어야 출간되는데, 그때에는 이미 테일러링이라는 개념이 전 유럽에 걸쳐 확고히 자리를 잡은 후였다.

테일러링은 신의 존재나 사후의 삶에 대한 종교적인 접근과는 대조되는 현세의 삶을 살아가는 인간과 우리 사회에 대한 깊은 관심을 바탕으로 한 인본주의의 산물이다. 내세의 삶에 방점을 둔 중세 시대와 현세의 삶을 중요시하는 르네상스 시대의 차이는 양 시대의 복식에서도 쉽게 구별된다. 지오토의 고딕 세밀화인 〈애도〉(1305년경)를 얀 반 에이크의 〈조반니 아르놀피니와 그의 부인의 초상〉(1434년경)과 한번 비교해보라. 두 그림 사이에는 겨우 백여 년의 시차밖에 없지만 차이는 어마어마하다. 중세 회화에서 인간의 형상은 〈애도〉에서 보듯이 뻣뻣한 포장

지를 길게 뒤집어쓴 것처럼 보인다. 덕분에 신체의 윤곽은 거의 찾아볼 수 없다. 반면 〈조반니 아르놀피니와 그의 부인의 초상〉과 같은 르네상스 시대 초상화는 마치 개성과 육체를 자랑하고 있는 것처럼 보인다.

중세 시대에 옷은 몸을 가리기 위한 도구에 지나지 않았다. 중세 후반 길드 시스템이 자리를 잡기 전에는 성직자나 일반 대중이나 옷에서는 아무런 차이나 차별이 없었다. 그러나 인본주의의 등장과 함께 인간의 형체는 강조되거나 심지어 찬미의 대상이 되었다. 바로 이 지점이 패션의 존재 근거다.

르네상스 시대의 패션 혁명을 옷을 통해 육체가 점차적으로 드러나는 과정으로 정의하는 것도 가능한 해석이다. 중세 시대 기본 유니폼이었던 헐렁하고 긴 가운은 몸에 붙고 짧아졌다. 결과적으로 옷은 인간 신체의 이상적인 윤곽에 맞추기 위해 조각으로 만들어 짜 맞추게 되었는데, 이를 위해서는 전문가의 기술과 노동의 분할이 필요했다.

바로 이 시기에 커터와 테일러는 장인 공동체의 중요한 구성원으로 합류하게 된다. 그전까지는 유럽 최상층의 귀족들을 제외하고는 모든 사람들이 직접 간단히 직조한 천을 꿰매 옷을 만들어 걸쳤다. 즉, 원단을 만든 사람이 옷도 직접 만들다 보니 가운 같은 유형의 옷을 주로 걸쳤다. 그러나 1300년대 이후 테일러는 점차 직조공만큼 중요해진다. 이 시기 길드는 다양한 기

술에 따라 전문화되어 있었는데, 일련의 길드들이 르네상스 시대 신사들의 복장을 책임지기 위해 새롭게 탄생했다. 더블릿 제작자, 벨트와 띠 제작자, 모피 가공자, 직조공, 염색공, 자수업자 등이 등장했고, 각 길드의 구성원들은 자신들의 기술을 보호하기 위해 애썼다.

테일러의 등장은 유럽에서 도시의 대두와 함께한다. 마스터 테일러들은 유럽 대륙에서 증가하는 도시인의 옷을 담당했는데 그들의 기술과 지식은 점점 더 복잡한 전문화의 과정을 거쳐 엄격히 보호받는 기예가 되었다. 이런 변화의 흐름은 이탈리아에서 처음 일어났다.

르네상스 시대 이탈리아의 패션은 복잡한 장식과 섬세하고 화려한 옷감이 특징이다. 이탈리아의 도시들이 근대 세계 인간사의 위대한 드라마가 펼쳐지는 세계적 무대가 되어 감에 따라 사람들의 외모에 대한 관심은 고조되었다. 루이지 바르치니의 고전 『이탈리아인*The Italians*』에서 저자는 이탈리아 사람들의 국민적 특성의 근본이 상징과 스펙터클에 대한 의존이라고 지적한다.

아마도 이것이 이탈리아인이 건축, 실내장식, 조경, 조형미술, 가장행렬, 불꽃놀이, 예식, 오페라뿐 아니라 현대의 산업 디자인, 보석 세공, 패션 그리고 영화처럼 외견이 중요한 모

든 분야에서 탁월한 이유이다. 중세에도 이탈리아의 갑옷은 유럽에서 가장 아름다웠다. 굉장히 많은 장식을 사용해 우아한 형태로 멋지게 만들었기 때문이다. 그러나 실제 전투에서 사용하기에는 너무 가볍고 얇아, 이탈리아 사람들조차 못생겨도 실용적인 독일 갑옷을 선호했다고 한다. 무엇보다 안전했기 때문이다.

한 문화에서 문화가 공적인 특성을 가질수록 외견은 점점 더 중요해진다. 가령 도시의 건축물은 일상의 드라마를 연출하는 공적인 무대를 제공한다. 공적인 무대는 따뜻한 기후에서 더 잘 작동하는 경향이 있다. 영국 사람들은 자신의 집은 자신의 성이라고 말한다. 그들에게는 사교나 사회생활을 위한 프라이빗 클럽이 따로 있다. 그러나 이탈리아 사람들은 카페와 광장의 세계에서 거주한다. 이탈리아의 도심에 있는 광장이 그토록 아름다운 것은 아마도 사람들이 집에서보다 공공장소에서 훨씬 더 많은 시간을 보내기 때문일 것이다. 내 기억이 맞다면 유명한 프랑스 소설가 스탕달(그는 밀라노에서 사망할 때까지 28년이나 살았다)은 "예절을 전혀 모르는 무례한 사람이 아니고서야 매일같이 **거리**에 나가지 않을 이유가 없다"고 말했다. 심지어 음침한 뉴잉글랜드 사람인 너대니얼 호손마저 이탈리아의 거리에 대해서는 호의적인 태도를 보였다. 호손은 이렇게 말했다. "나는 인

간의 입이 이토록 부산하고도 왁자지껄하게 떠드는 것을 한 번도 들어본 적이 없다. 광장의 군중들 속에 있을 때 마치 천 겹의 이야기를 듣고 있는 것 같은 느낌을 받았다. 따분한 영국의 군중과는 너무나도 다른데, 영국에서는 사람들이 천 명이나 모여 있어도 짧은 몇 마디를 듣기가 어렵다." 거리가 모든 이의 살롱, **보통 사람들의 응접실**이라는 생각 덕분에 모든 거리는 무대가 된다. 이탈리아 사람들에게 거리는 사람들을 보고, 사람들이 나를 보는 장소이며, 가장 밝은 조명 아래 공동체 속의 자신의 위치를 확인하는 곳이다.

기후로 인한 차이는 이뿐만이 아니다. 지중해는 이탈리아 사람들에게 따뜻한 햇살과 생동감 넘치는 색채를 선물했다. 이에 대한 답례로 이탈리아 사람들은 시각 이미지와 물리적 환경에 대한 섬세한 감각과 복잡하면서도 절묘한 미적감각을 발전시켰다. 이탈리아 사람들이 만들어낸 모든 것에서 이러한 미적감각이 불가역적으로 드러난다. 더불어 이탈리아에는 자연미나 인공미나 모두 차고 넘친다. 삶을 누구보다 열렬히 사랑했던 낭만주의 시대 영국 시인 조지 고든 바이런 경은 인생의 마지막을 이탈리아에서 보냈는데, 그는 이 나라에 대한 딱 어울리는 헌사를 남겼다. "이탈리아, 오, 이탈리아! 너의 아름다움은/치명적인 재능이구나."

이탈리아 사람들의 오래된 미적 전통은 르네상스 시대보

다 20세기에 더욱 잘 드러난다. 현대 이탈리아 남성패션 역사는 1952년 1월 피렌체의 그랜드 호텔에서 열린 한 패션쇼에서 시작한다. 이탈리아 패션의 위대한 기획자 조반니 바티스타 조르지니는 피티 궁전의 살라 비안카에서 여성 패션쇼를 오랫동안 개최했다. 그러다 52년 1월 쇼에서 남성 모델을 여성 모델과 함께 런웨이에 등장시켰다. 나자레노 폰티콜리와 가에타노 사비니는 1945년 로마가 해방된 직후 브리오니를 설립했는데, 패션쇼의 남성 모델들은 바로 이 브리오니에서 제작한 화려한 색상의 산둥 실크 턱시도를 입고 여성 모델들과 함께 걸었다.

패션쇼 무대에서 남성복이 등장한 것은 이때가 최초다. 그 당시 맨해튼의 유명 백화점이었던 B. 알트먼은 패션쇼에 등장한 여성복뿐만 아니라 브리오니의 컬렉션도 매입하기로 결정했다. 1954년, 브리오니는 이제 대서양을 횡단해 뉴욕에서 자신들의 첫 번째 패션쇼를 개최하게 된다. 그리고 그 이후의 이야기는 이제는 모두가 아는 전설이 되었다. 남성복이 드디어 패션의 영역에 들어선 것이다.

브리오니는 과거에도 그리고 지금도 로마에 기반하고 있다. 이탈리아가 정말로 특별한 이유는 자신들만의 고유한 스타일과 유파를 주장하는 여러 지역의 테일러들이 존재하기 때문이다. 북부에서 남부 순으로 살펴보면 밀라노, 피렌체, 로마, 나폴리가 있는데 각 도시마다 개성을 갖고 있다. 최초로 충격을

준 것은 로마 스타일이었으나 전후 생산 시설이 발전하면서 사람들의 관심은 산업과 기술이 보다 발전한 북부와 북부의 중심 도시 밀라노로 옮겨 간다. 이탈리아 북부는 실크와 울 원단의 오랜 생산지이기도 했다.

물론 이탈리아 남부에도 위대한 남성복 디자이너들이 존재했다. 하지만 자본과 우수한 대량생산 산업 시설은 북부로 몰렸다. 1950년대 후반부터 70년대까지 로마에서는 카를로 팔라치와 브루노 피아텔리가 세련된 남성복으로 굉장히 유명했다. 나폴리의 루비나치와 아톨리니도 높은 명성을 떨쳤다. 그러나 이쯤에서 우리가 반드시 기억해야 하는 이름은 1960년대 초반에 등장한 피아첸차 출신의 디자이너 조르조 아르마니다.

내 생각에 아르마니는 여성복보다 남성복으로 역사에 길이 남을 것이다. 아르마니는 1954년 의학도의 길을 접고 밀라노의 유명 백화점 라 리나센테에서 남성복 바이어로 일을 시작했다. 그 후 1960년대에는 주로 체루티 그룹 산하에 있는 다양한 이탈리아 브랜드의 하우스 디자이너로 활약하다가, 1974년 본인의 브랜드를 시작한다. 부드러운 남성복을 창조하려는 아르마니의 시도는 그 후 70년대를 넘어 80년대 중반 대성공을 거두고 그의 확고한 유산으로 남는다. 패션 신문과 잡지에서는 그의 스타일을 다양한 표현으로 묘사하려 했다. '비격식', '감각적인', '해체', 심지어 '여성화'라는 표현도 있었는데, 모두 충분히 공감

할 수 있는 말들이었다. 그 이름이 무엇이든 간에 중요한 것은 아르마니가 현대 슈트 디자인의 근본 개념을 송두리째 바꿔놓았다는 사실이다.

아르마니가 본인의 브랜드를 디자인할 때 분명 그의 마음속에 '해체'라는 단어가 오랫동안 있었을 것이다. 그가 처음 한 일은 정장과 스포츠재킷을 가리지 않고 모두 내부 구조를 뜯어내는 것이었다. 그는 이를 통해 남자들의 옷 입는 방식을 새롭게 만들었다.

아르마니는 작정한 듯 비즈니스 복장에 수정을 가했다. 딱딱한 패딩과 내부 안감은 제거하고, 좀 더 부드럽고 유연한 원단을 사용해서 영국식 스포츠재킷에 편안함을 더했다. 어깨를 키우면서도 어깨선을 뒤로 넘겨 전체적인 실루엣은 살짝만 넓혔고, 라펠의 고지선gorge line과 단추 간격은 낮추면서 동시에 재킷의 총장은 살짝 길게 만들었다. 아르마니는 재킷을 의도적으로 약간 느슨하고 처지게 만들었는데, 이 때문에 그의 옷은 마치 수년간 입은 옷처럼 편해 보였다. 요컨대 **감각적**이었다고 할 수 있다.

아르마니의 선견지명은 1980년대 들어서 결실을 맺는다. 그 덕분에 아르마니는 가장 혁신적인 남성복 디자이너로서 유명세를 얻는다. 어떤 디자이너도 아르마니만큼 남성복의 실루엣과 소재를 혁신한 사람은 없었다. 그의 테일러드 컬렉션은 전

통적으로 여성복에서만 사용하던 부클레나 강연사로 만든 크레이프, 고운 트윌면과 벨벳, 그리고 가벼운 램스울과 캐시미어를 사용한 슈트와 재킷이 주를 이루었고, 보통 연한 카키색, 짙은 올리브색, 탁한 회색, 빛바랜 진자주색, 은회색, 담뱃잎 색처럼 톤 다운된 색을 주로 사용했다. 아르마니는 (영국에서 1930년대 초에 시도한 것과 같은) 드레이프 커팅도 시도했다. 가슴과 어깨 그리고 등판의 옷감에 여유분을 살짝 줘서 재킷의 앞면 상판과 등판에 가벼운 물결 주름을 주었다. 소매는 최소한으로만 키웠고, 사이드포켓은 최대한 올려 달았다.

아르마니의 스타일은 현대 남성 비즈니스 슈트에 대한 대담한 재해석이었다. 그의 스타일은 편안하고 부드러웠고, 낭만적인 분위기를 자아냈다. 아르마니는 이 스타일을 1994년 여름까지 고수한다. 94년 그는 누오바 포르마 컬렉션을 선보이는데 여기서 아르마니는 좀 더 일반적인 체형에 맞춘 구조감이 살아 있는 재킷으로 되돌아간다. 그렇다고 그의 위상이 변한 것은 아니다. 편안한 재단과 섬세하고 세련되게 조율한 색상, 부드러움을 강조한 구조와 소재는 세계화 시대의 남자를 위한 새로운 스타일을 탄생시켰다. 이 모든 것이 아르마니의 공이다. 다분히 구조적이고 딱딱하며 무거울 뿐만 아니라 색상도 어두웠던 빅토리아 시대 비즈니스 슈트는 마침내 그 수명을 다하고 역사의 뒤안길로 사라진다. 아르마니의 혁명은 슈트를 해방시켰다. 남

성복을 디자인하는 사람들은 물론이고 소비자들 또한 그의 이름을 감사히 기억할 것이다. 편안함의 추구는 현대 복식사에서 가장 주요한 흐름 중 하나다. 아르마니는 여기서 굉장히 중요한 역할을 했다. 그렇기에 오늘날 우리가 입는 가벼운 옷들은 많은 부분 그와 직접 연결된다.

부드러움과 편안함을 추구한 아르마니 덕분에 우리는 나폴리 테일러들을 재발견하는 기회를 가졌다. 나폴리 테일러들은 1930년대부터 재킷 구조를 해체하는 실험을 하고 있었다. 사실 밀라노 디자이너인 아르마니가 1960년대에 부드럽고 편안한 슈트를 세계적으로 유명하게 만든 것은 역사적인 관점에서 보자면 특이한 일이다. 젠나로 루비나치와 빈센초 아톨리니와 같은 나폴리 테일러들은 아르마니보다 30년 전에 이미 동일한 시도를 했다. 아르마니가 전쟁 전 남부에서 활동하던 테일러들의 실험에 대해 알고 있었을까? 사실 여부야 알 수 없지만, 1980년대가 되면서 미국의 고급 남성복 매장에서도 루비나치, 아톨리니 그리고 키톤과 같은 나폴리 브랜드들을 찾아볼 수 있게 되었다.

처음에 미국 남자들은 나폴리 테일러들의 재킷을 보고 어찌할 줄을 몰랐다. 이들 재킷은 자연스럽고 둥근 어깨와 얇은 가슴, 빈틈없이 집어넣은 슬리브 헤드와 짧은 총장, 가슴 중앙에서부터 밑단까지 이어지는 다트와 안감을 대지 않은 게 특징이다.

조르조 아르마니가 실루엣을 확대하고 부드러운 원단을 사용해서 보다 편안한 재킷을 만들었다면, 나폴리의 마스터 테일러들은 옷의 구조 자체를 **해체**하는 데 더 큰 관심을 기울였다. 그들은 무거운 내부 구조를 제거하고 재킷의 순수한 외피만을 남겼다. 가볍고 편안하면서도 무너지지 않는 재킷을 이상으로 삼고, 이를 누구보다도 더 잘 실현했다. 미국 남자들은 이들의 재킷을 입어보자마자 가볍고 편안하면서도 우아하다는 것을 느낄 수 있었다.

과거의 유산도 한몫했다. 수세기 동안 영국의 상류층은 견문을 넓히기 위해 장기간에 걸쳐 유럽을 여행했는데, 나폴리는 반드시 방문해야 하는 도시 중 하나였다. 덕분에 나폴리 테일러들은 전통적인 영국 슈트의 실루엣과 재킷의 절묘한 디자인에 대해 이미 잘 알고 있었다. 심지어 나폴리에서 손에 꼽히는 유명한 테일러인 젠나로 루비나치는 영국식 스타일에 대해 경의를 표하여 본인의 가게 이름을 '런던 하우스'라고 붙이지 않았던가? 하지만 영국 원단과 두꺼운 패딩은 지중해의 열기와 습기에는 결코 어울리지 않았다. 그래서 나폴리의 장인들은 재킷의 구조를 '개선'하는 데 몰두하기 시작한다. 소매를 뜯어내 더욱 움직임이 편하게 만들고, 재킷의 가슴에서부터 앞자락까지 긴 다트를 넣어 불필요한 심지는 제거했다. 슬리브 헤드와 어깨를 겹쳐 꿰매 어깨에 들어가던 패드를 빼버렸고, 안감은 반만 사

용했다. 재킷은 외견상으로는 호리호리해 보이나 실제로 입었을 때는 더 여유가 있었다.

나폴리 테일러들은 주로 실크와 리넨, 고급 면, 하절기용 울 같은 가벼운 원단으로 작업했다. 30년 후의 아르마니는 편안함을 추구하기 위해 첨단 기술과 풍성한 실루엣을 이용했으나 이들은 재킷 구조 상당 부분을 수작업으로 제작하고, 이음 솔기마다 특별한 기술을 사용해서 재킷을 더욱 가볍고 편하게 만들었는데, 이렇게 만들어진 재킷은 통풍도 용이했다. 결국 북부의 첨단 기술에 대한 남부의 답은 전통이 깃든 장인들의 기술이었다. 북부 이탈리아의 깨끗한 공장에서는 기계 소리만 들렸다면, 남부의 공장은 조용한 테이블에 사람들이 둘러앉아 무릎에서 바느질을 하는 그림이었다. 이러한 남부 장인들의 생산 시스템을 '아일랜드island' 제조라고 부른다.

그래서일까. 나폴리에는 지구상 어느 도시보다도 많은 테일러들이 있다고 한다. 이 장인들이 오늘날까지 살아남아 진가를 발휘하고 있으니 참으로 다행스러운 일이다. 그들은 '테일러들의 공장'이라는 생산방식을 고안해냈고 이를 통해 옛 기술을 21세기에 전수하고 있다. 우리 모두 감사할 일이다.

오늘날 이탈리안 스타일은 섬세하나 당당한 것이 특징이다. 이탈리아 사람들은 패션을 따라가기보나는 이끌고 싶어 한다. 그들이 추구하는 **벨라 피구라**bella figura(아름다운 모습) 스타일

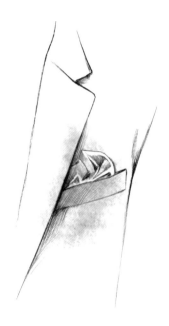

은 가벼운 원단으로 만든 부드러운 구조의 옷이다. 덕분에 이탈리아의 테일러들은 리넨, 실크, 그리고 면과 같은 직물들을 누구보다 잘 다룬다.

이탈리아 북부는 상대적으로 기후가 서늘하고 옷도 좀 더 보수적으로 입는다. 기본 비즈니스 복장은 네이비블루 슈트, 다크브라운 실크 타이(이 멋진 블루와 브라운의 조합을 발명한 것은 밀라노 사람들이었을까?), 흰색 셔츠, 갈색 구두다. 이탈리아 사람들에게 검정 구두는 재미없는 장례식용 신발이다.

그러는 사이 남부의 나폴리 테일러들은 그들만의 독특한

디테일을 발전시켰다. 그중 포켓이 특히 흥미로운데, 마치 브랜디 잔의 모양을 닮은 듯한 독특한 패치 포켓을 슈트나 스포츠재킷에 적용한다. 그리고 또 유명한 **바르케타**barchetta 포켓이 있는데, 재킷 가슴에 달린 곡선 모양의 포켓이 작은 보트를 닮았다고 해서 붙은 이름이다.

나폴리 테일러들은 넓은 소매 위통을 작은 암홀에 맞춰 넣는 방식을 선호하기 때문에 재킷의 슬리브 헤드에는 주름이 들어간다. 이 주름 효과를 내기 위해 테일러들은 '클로즈드closed' 컨스트럭션이란 기법을 사용하는데, 소매와 어깨의 원단을 두꺼운 패딩 없이 바로 겹쳐 꿰매는 방식이다. 결과적으로 재킷은 더 가벼워지고 활동성도 향상된다. 재킷 앞 솔기인 다트는 가슴 중앙에서 재킷의 밑단까지 내려온다. 이는 사이드포켓의 아랫부분까지(테일러들은 '스커트skirt'라고 부른다) 옷의 모양을 잘 조절하기 위해서다.

지난 시대에도 그랬지만 지금도 이탈리아는 따뜻한 날씨와 강한 햇빛 때문에 남쪽으로 내려갈수록 의복 색상이 화려해진다. 물론 이는 레몬나무와 오렌지나무, 지중해의 현혹적인 파란색, 붉은 타일 지붕, 그리고 모터스쿠터가 만들어내는 끝없는 아지랑이와 함께하는 남부의 캐주얼한 생활양식과도 관련이 있다. 편안함과 색채 그리고 구조가 이곳을 지배한다. 그런데 흥미롭게도 남성복 또한 지난 세기부터 이러한 방향으로 흐르고

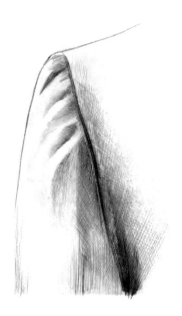

있는 중이며 다가올 미래도 크게 다르지 않을 듯하다.

영국인들에게 도시에서 입는 옷과 시골(전원)에서 입는 옷을 함께 섞어 입는 오랜 전통이 있다면, 이탈리아 남자들은 진중한 옷과 가벼운 옷을 혼합하는 경향이 있다. 차분하기 그지없는 엄숙한 슈트를 입을 때 이탈리아 남자들은 패턴 셔츠나 화려한 타이를 매칭하고, 차분한 바지 밑에는 종종 눈에 띄는 밝은 색상의 양말을 신거나, 가슴에 화려한 포켓스퀘어를 꽂는다. 이탈리아 남자들은 검정 구두를 굉장히 싫어해서 어떤 옷을 입든 꼭 갈색 계열의 구두를 고른다. 예전에 이에 대해 물어본 적이 있

는데, 한 이탈리아 친구의 설명에 따르면 검정 구두는 모두 검정색이지만, 갈색 구두는 밝은 크림이나 비스킷 색상에서부터 회갈색, 황갈색, 마호가니, 체스트넛, 초콜릿, 에스프레소, 거의 검은색에 가까운 세이블 색상까지 무한하기 때문이라고 했다. "훨씬 더 재미있다고 생각하지 않습니까?" 그가 나를 바라보며 물었다. 동의하지 않을 수 없었으나, 검은색 옷들이 나를 붙잡아 말렸다.

# 14

# 아이비 스타일
Ivy Style

1950년대 후반 내가 어렸을 때 보통의 젊은 남자들에게 옷은 비교적 간단한 문제였다. 소년들은 사춘기에 들어서면 그 전에 입던 옷들을 대부분 치워버렸다. 대학에 진학할 생각이라면 그에 맞춰 대학 생활뿐 아니라 졸업 후를 대비한 기본적인 복장을 갖춰나갔다. 당시만 해도 남성복 시장에 디자이너 브랜드란 없었다. 랄프 로렌, 아르마니, 톰 브라운, 돌체앤가바나 같은 브랜드들이 남성복 시장에 뛰어들어 열풍을 일으킨 것은 나중의 일이었다. 좋은 남성복을 살 수 있는 곳은 몇몇 유명 의류 제조사와 명성 높은 상점들이 전부였다. 그때까지만 해도 전통은 돈을 벌기 위한 상품이 아니라 일종의 신념 체계였다.

20세기 중반 미국에는 기본적으로 세 종류의 남성복 매장

이 있었다. 먼저 아메리칸 비즈니스 룩을 판매하는 매장이 있었다. 아메리칸 비즈니스 룩은 보수적인 디자인의 단색 혹은 스트라이프 모직 슈트와 평범한 셔츠(보통 흰색 레귤러 칼라 셔츠), 그리고 점잖은 실크 넥타이가 기본이다. 이렇게 차려입은 남자들은 검정 옥스퍼드 단화에 검정 양말을 신었다. 진회색 펠트 페도라도 아직 꽤 인기가 있었다.

그리고 이들보다 스타일에 좀 더 신경을 쓰는 비즈니스맨을 위한, 유행에 밝은 고급 상점들이 있었다. 50년대 후반 이런 가게들은 대개 유럽 스타일의 슈트를 판매했다. 보통 '컨티넨탈Continental'(이탈리안 디자인을 말한다)이거나 영국식 디자인이었다. 사용하는 원단도 달랐는데, 대중적인 소모사 대신 개버딘, 모헤어, 플란넬, 실크 같은 원단들이 있었고 패턴도 다양하게 갖춰놓았다. 이런 상점에서는 실크 니트 넥타이, 화려한 스트라이프 셔츠, 캐시미어 니트 조끼, 버버리 트렌치코트 같은 아이템도 구입할 수 있었다.

그리고 마지막으로 아이비리그 가게들이 있었다. 1945년부터 1965년은 클래식 '캠퍼스 숍campus shops'의 황금기였다. 제이프레스, 앤도버 숍, 랑록, 칩, 브룩스 브라더스와 같은 브랜드들은 동부의 엘리트 기득권층을 동경하는 사람들에게 어필할 수 있는 옷을 판매하면서 유명해졌다. 이 멋진 가게들은 처음에는 하버드, 프린스턴, 예일 그리고 기타 아이비리그 대학들이 있

는 도시에만 있었다. 그러나 1950년대 초부터 미국 전역의 도시에서 이러한 캠퍼스 숍을 찾아볼 수 있게 된다. 캠퍼스 숍들은 학생들의 구미에 맞는 스타일의 옷을 판매했는데 영국에서 수입한 품목도 일부 있었지만 거의 모두 미국 회사들이 제조한 옷들이었다.

아이비리그의 황금기는 2차 세계대전 종전 후부터 우드스톡 페스티벌까지라고 할 수 있다. 일반적으로 지아이 빌로 널리 알려진 제대군인원호법이 1944년에 의회를 통과하면서 아이비리그의 황금기는 막이 열린다. 이 법안 덕분에 군복무 경험이 있는 많은 젊은이들과 (여성들이) 대출을 받아 집을 사고 사업을 시작할 수 있었고, 무엇보다 전문대나 대학에 입학할 수 있었다. 제대군인보호법이 1956년 종료하기까지 이 법안 덕분에 최대 220만 명에 이르는 사람들이 고등교육을 받을 수 있었다. 관련 통계에 따르면 1945년에서 1955년 사이 고등교육 입학생의 수는 10배나 증가했다.

아이비 스타일의 유행은 그 다음 세대로 접어들면서 점차 사그러들었다. 이는 징병제의 강화와 당시 학생들 사이에서 신좌파의 히피스타일이 유행했기 때문이다. 실상 대다수의 학생들은 동부의 엘리트 기득권층도 아니었고 더 이상 이들처럼 되고 싶어 하지도 않았다. 아이비 스타일은 점점 더 정치적으로 보수화되어갔다. 결국에는 리처드 닉슨도 브룩스 브라더스의

슈트를 입었다. 그러나 우드스톡 영상에서 보듯이 젊은이들 사이에서는 누드가 기본 패션 코드처럼 되었다고 해도 크게 놀랄일은 아니었다.

하지만 전성기 시절 아이비리그 스타일은 대학을 다니던 젊은이들에게는 축복이었다. 많은 학생들이 당시 성장하던 중산층 가정 출신이었는데, 기본적인 캠퍼스 복장을 갖추는 데 큰돈이나 노력이 들지 않았기 때문이다. 당시 대학생들의 옷은 내구성도 좋았고 관리하기도 편했다.

학생들의 기본 아이템은 옥스퍼드 버튼다운 셔츠와 카키색 면 바지였다. 2차 세계대전과 한국전쟁 동안 생산된 카키색 군복의 수는 어마어마했다. 덕분에 전쟁 후 남은 군복을 판매하는 육해군 불하품 전문점을 어디서나 쉽게 찾아볼 수 있었다. 기후가 선선한 지역에서는 셔츠 위에 다양한 색상의 셰틀랜드 크루넥 스웨터를 입었다. 학생들의 신발은 보통 갈색 페니로퍼나 흰색 테니스화(벅스 슈즈나 혹은 보팅 슈즈)였다. '바라쿠타 Baracuta'골프 재킷(황갈색)도 인기가 많이 있었지만 외투는 기본적으로 코튼 개버딘 발마칸 레인코트(항상 황갈색이었다)와 튼튼한 더플코트(황갈색이나 남색)면 족했다. 세미 드레스 복장으로는 트위드 스포츠재킷(해리스 트위드나 셰틀랜드 트위드), 혹은 네이비 싱글 블레이저가 선호되었고, 이보다 격식을 차리고 싶을 땐 회색 플란넬 슈트를 착용했다. 여름철 약식 정장으로는 시어서커

나 황갈색 포플린 슈트면 충분했다. 패션에 좀 더 자신이 있는 학생들은 마드라스 스포츠재킷을 입기도 했고, 이보다 더 격식을 요하는 자리에서는 플레인 다크그레이 모직 슈트를 애용했다.(이 슈트의 바지는 스포츠재킷과도 함께 입을 수 있다). 여기에 대여섯 개의 넥타이(레지멘탈 타이, 실크 패턴 타이, 클럽 타이)와 속옷, 양말, 파자마, 손수건과 같은 필수품을 더하면 기본 아이템은 완성이다.

아이비 스타일은 몸에 잘 맞고 디자인이나 스타일이 과하지만 않다면 젊은 남성이 언제 어디서나 자신감을 가질 수 있는 옷차림이다. 지도교수와 상담할 때나 친구들과 티타임을 가질 때는 말할 것도 없고, 우아한 캠퍼스 무도회나 취직 면접에서도 두루두루 활용할 수 있다. 아이비 스타일 기본 아이템의 구성은 이처럼 비교적 단조롭고 겉으로 보기에는 간단해 보이지만 디자인과 품질 측면에서 바라보면 생각보다 까다로운 구석도 있다. 예를 들어 진짜 아이비 스타일 스포츠재킷은 라펠 가장자리에 0.5센티미터 간격의 스티치 디테일이 특징이다(때로는 재킷 칼라, 포켓 덮개와 어깨 솔기에도 스티치가 들어간다). 은연중 캐주얼한 느낌을 주기 위한 작은 디테일인데 너무 미묘한 멋이라 초보자들은 놓치기 쉽다. 하지만 열정적인 아이비 스타일 팬들에게 이런 디테일은 굉장히 중요한 대목이다. 또한 이런 지식이 그저 옷만 입는 사람들과 진짜 팬을 구분하는 기준이기도 하다. 미국

상류층의 삶을 그린 소설가 루이스 오친클로스는 그의 소설에서 (마지막으로 읽은 게 『맨해튼 모놀로그』이니 분명 여기서 나온 말일 것이다) "스탠드에서 보면 잘 모르는 사람의 눈에는 말들이 다 똑같아 보인다. 때로는 아는 사람이 봐도 마찬가지다"라고 했다.

좋은 재킷은 언제나 스리버튼 내추럴숄더였다. 다트는 없고 가슴은 부드럽게 만들어 전체적인 실루엣에 여유가 있었다. 이런 재킷을 '색sack' 코트라고 불렀는데 허리 라인이 없어 어깨에다가 옷을 그냥 걸쳐놓은 것처럼 보였기 때문이다. 라펠 넓이는 가슴의 3분의 1 정도였다. 여기에 아이비 스타일 신봉자들은 등 쪽의 센터 벤트 상단에 약 2.5센티미터 정도 접어 트임을 준 '훅hook' 벤트가 반드시 있어야 한다고 주장했다.

바지 역시 편안하게 만들었다. 깔끔하기는 하나 널찍하다고 할까, 그렇다고 헐렁하지는 않은 정도였다. 커프스나 주름도 없었기에 사람들이 맨 다양한 벨트를 제외하면 바지 자체에는 아무런 꾸밈이 없었다. (1950년대에도 멜빵은 이미 구석기 유물이어서 멜빵을 메면 심리적으로 굉장히 불안한 사람이거나 허세가 심한 사람처럼 보였다.) 당연한 말이지만 결코 새것처럼 보여서는 안 되었다. 품질은 오랫동안 사용할 수 있는 내구성을 의미했기에, 레인코트, 카키색 면바지, 트위드 재킷, 구두 그리고 스웨터에 약간의 흠이나 구김이 있는 것은 당연하게 생각했다. 가죽 색이 조금 변한 것은 세월의 흔적이기에 오히려 매력적으로 보았다. 결국 이를

통해 아이비 스타일이 추구했던 것은 무심한 듯 드러나는 명문
가의 매력이었다.

물론 지금까지 언급한 기본 아이템들이 아이비 스타일의
전부는 아니다. 아이비 숍에는 캠퍼스의 멋쟁이들을 위해 이외
에도 많은 매력적인 아이템들이 있었다. 페이즐리 타이, 진짜 천
연 '주황색 염료ancient madder'로 물들인 포켓스퀘어, 휘프코드
올리브색 바지나 캐벌리 트윌로 만든 황갈색 바지, 탭칼라나 라
운드 칼라 브로드클로스 셔츠, 밑창이 두터운 코도반 혹은 스카
치 그레인 윙팁 브로그가 대표적이다. 그리고 여름에는 흰색 덕
클로스 바지와 마드라스 셔츠, 겨울에는 목이 높은 램스울 터틀
넥이 인기 있었다. 세련된 젊은이들은 카멜헤어 폴로 코트에 꽤
많은 돈을 투자하기도 했다. 액세서리 류로는 말굽 버클이 달린
화려한 캔버스 레더 벨트, 다채로운 색상의 아가일 양말, 타탄체
크 캐시미어 스카프, 실크 페이즐리 포켓스퀘어, 태터솔Tattersall
체크 조끼, 밝은 스트라이프 리본 시곗줄, 트위드 플랫 캡 등이
이 있었다.

그렇다고 해도 선택지는 딱 여기까지다. 당시 대부분의 학
생들에게 더블 블레이저, 그레나딘 넥타이, 스웨이드 구두, 사파
리 재킷, 에나멜 커프링크, 커버트 원단으로 만든 체스터필드
코트, 아이리시 리넨으로 만든 바지 같은 섬세하고 우아한 아이
템들은 상상할 수도 없었다. 그러나 당시에는 겉으로 드러나는

로고도, 극세사나 디자이너 진도 없었다. 그리고 **언제 무엇을** 입어야 할지 고민하지도 않았다. 모두들 언제 어떤 자리에서 재킷과 타이를 갖춰야 하는지 알았고, 체육복은 체육관에서만 입었다. 흔히 말하듯이, 단순한 시절이었다.

　나는 고등학교 1학년 때 내 첫 번째 아이비리그 물품들을 구입했다. 한 톤 다운된 색상의 멋진 그레이-브라운 헤링본 해리스 트위드 스포츠재킷과 파란색 버튼다운 셔츠 그리고 페니 로퍼를 펜실베니아 앨런타운에 있는 백화점에서 구입했다. 당시 미국의 좋은 백화점에는 대개 이 백화점처럼 남성복 섹션에 아이비리그 코너가 따로 있었다. (나중에는 이런 코너를 '부티크'라고 불렀다.) 보통 이런 곳은 나무 패널과 가죽 윙백 의자 그리고 타탄체크 카펫으로 인테리어를 해서 전통 있고 오래된 대학 클럽 분위기를 연출했다. 그러나 아마도 내 인생을 확실히 바꾼 분기점이 된 정말로 소중한 순간은 이처럼 꾸며진 매장이 아니라 처

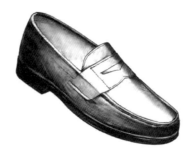

음으로 제대로 된 캠퍼스 숍에 들어섰을 때다.

1956년 펜실베니아 베틀레헴이었다. 가게 이름은 톰 베이스 숍이었는데, 펜실베니아 리하이 밸리 지역에 있는 모라비안, 뮬런버그, 라파예트 칼리지와 리하이 대학의 학생들을 대상으로 하는 캠퍼스 숍이었다. 당시 나는 고등학교 2학년이었지만 마음은 이미 대학생이었다. 어떤 점에서는 실제로 그러기도 했다. 몇 년 후 톰 베이스는 미국 최고의 캠퍼스 숍 중 하나로 『GQ』에 소개되기도 했다.

가을이 되면 톰 베이스 매장에는 스코티시 스웨터, 영국제 레인코트, 헤더리 해리스 트위드 재킷이 천장까지 쌓였고, 봄이 되면 회색 스트라이프 시어서커 옷들이 가득했다. 차곡차곡 포개진 솔리드와 스트라이프 옥스퍼드 버튼다운 셔츠들은 파스텔 천국이었고, 벽에 걸린 황동 선반에 풍성하게 널려 있는 실크 레지멘탈 넥타이 앞에서 한 젊은이는 숨을 쉴 수도 없었다.

수십 년이 지났지만 그 많은 선택지를 생각하면 여전히 마음이 벅차오른다. 앞서 잠시 언급한 것처럼, 한때 마드라스가 유행한 적이 있다. 스포츠재킷과 바지뿐만 아니라, 반바지, 보타이, 모자 띠, 수영복, 스포츠 셔츠, 심지어 시곗줄도 마드라스가 있었다. 인도에서 온 이 화려한 색상의 '번지는bleeding' 면은 세탁을 할 때마다 색이 빠지면서 다른 색들과 섞여 더욱 멋있어졌다. 카키 바지나 플란넬 바지의 뒷주머니 위에는 '벨트 인 더 백

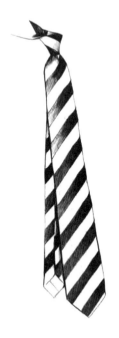

belt-in-the-back'으로 유명한 신치 벨트를 달아 멋을 더 했는데, 이는 아이비 스타일 고유의 특징이다. 광택감을 죽인 실크 넥타이와 샬리 페이즐리 타이 역시 믿을 수 있는 아이비 스타일이다. 특히 페이즐리 타이와 트위드 재킷은 더할 나위 없이 잘 어울린다.

실제로 많은 젊은이들이 남녀를 가리지 않고 위준 페니로퍼에 1페니 동전을 끼워 넣었다. (위준Weejun이란 이름은 페니로퍼의 원래 모델이 노르웨이의Norwegian 신발이어서 나온 이름이다.) 진짜 셰틀

랜드 크루넥은 래글런 슬리브의 일종인 새들 숄더의 여부로 판명할 수 있다. 혹시 깨끗한 흰색 벅스를 신고 있다면 그는 아직 아무것도 모르는 초보다. 같은 이유로 런던 포그나 아쿠아스큐텀의 발마칸 레인코트를 깨끗이 입는 사람은 아무도 없었다.

톰 베이스 같은 세컨드티어 아이비리그 옷가게들은 굉장히 많았다. 이들이 세컨드티어인 유일한 이유는 가장 유명한 일류 가게들이 모두 주문 제작 테일러링 서비스를 갖추고 자체 브랜드를 판매했기 때문이다. 세컨드티어 가게들은 대신 최상급 브랜드의 제품만을 취급했다. 간트, 트로이 길드, 세로(셔츠), 런던 포그, 버버리, 아쿠아스큐텀(레인코트), 코빈(바지), 사우스윅과 노먼 힐턴(맞춤복), 알든과 베이스(구두), 프링글, 알란 페인, 코기(스웨터), 글로버올(더플코트), 그 외에도 이제는 잊힌 아주 좋은 브랜드들이 다수 있었다.

이 브랜드들을 보면(이중 상당수는 지금도 잘 알려져 있다), 아이비 스타일이 긴 역사를 가지고 있을 뿐만 아니라, 사실 그만큼 긴 태동기를 가지고 있었다는 것을 알 수 있다. 내 친구 크리스천 첸스볼드는 많은 사람들이 경의를 표하는 아이비 스타일 블로그를 운영하는데, 그는 아이비 스타일의 변천을 1950년대를 전후로 다음과 같은 네 단계로 정확히 구분했다.

배타적 시기: 1918-1945. F. 스콧 피츠제럴드, 재즈 시대,

컨트리클럽, 동부 엘리트 기득권층

황금기: 1945-1968. 아이젠하워와 케네디 행정부 시기부터

베트남 전쟁과 사랑의 여름 그리고 우드스톡까지

암흑기: 1968-1980. 히피에서 프레피와 랄프 로렌으로

대부흥: 1980-21세기. 프레피와 일본의 아이비 스타일

반항아⁺부터 헤리티지룩까지

크리스천이 지적했듯이 1960년대 중반부터 1980년대까지 아이비리그 스타일은 점차 쇠퇴한다. 이 시기에 (다른 디자이너들도 시도했지만) 아이비 스타일 옷을 만들어 판매하는 데 성공한 사람은 랄프 로렌밖에 없다.

　로렌의 첫 번째 컬렉션은 영국 디자이너 마이클 피시가 선보였던 폭이 넓은 '키퍼kipper' 타이를 카피한 제품들이었다. 우

---

✢　W. 데이비드 마르크스에 따르면 1964년 여름 일본 젊은이들 사이에서 갑자기 미국의 아이비리그 패션 모방 붐이 불었다. 당시 사람들은 그들을 미유키족이라고 불렀는데, 이 젊은이들이 주로 긴자의 미유키 거리에 출몰했기 때문이다. 일본의 아이비 스타일 패션 추종자들이 반항아라는 이름으로 역사에 남게 된 것은 시대적 불운 때문이다. 1964년 일본은 도쿄 올림픽 준비에 부심하고 있었는데, 기성세대의 눈에 젊은이들의 아이비리그 패션은 이해할 수 없는 뭔가 불순한 것이었다. 그들은 미유키족이 일본을 방문하는 외국인들에게 부정적 이미지를 줄 수 있다고 판단했고, 결국 그해 가을 경찰들이 긴자 거리에서 마드라스 재킷과 페니로퍼를 신은 젊은이들을 몰아내는 사건이 발생한다. 그 후 미유키족은 사라지지만, 일본에서 아이리브그 패션은 더욱 공고해졌다.

드스톡이 열린 바로 그해 로렌은 이 타이들을 선보였다. 아마도 이보다 더 타이밍이 안 좋기도 힘들겠다고 생각할지 모르지만, 브룩스 브라더스에서 근무한 경험이 있는 로렌은 아이비 스타일에 대한 뛰어난 안목과 감각이 있었고, 이를 잘 다룰 줄 알았다. 그는 브룩스 브라더스, 칩, 제이프레스에서 보고 배운 것을 편집해서 화사한 파스텔 셔츠, 트위드 재킷, 회색 플란넬 슈트와 전통적인 타이에 초점을 맞춘 영미 남성복 컬렉션을 만들었다. 내 생각에 의류업계에서 해리스 트위드가 저 암흑기를 버티는 데 랄프 로렌보다 더 큰 공헌을 한 사람은 없다. 해리스 트위드의 고향인 헤브리데스 제도에서는 로렌의 동상이라도 하나 세워줘야 한다.

랄프 로렌은 프레피 스타일의 대부라고 할 수 있다. 다른 미국 디자이너들이 프레피를 포기하고 70년대 조르조 아르마니가 퍼트린 파워숄더 재킷이나, 감각적인 면에서 대실패라고밖에 할 수 없는 카나비 스트리트 패션 같은 유럽의 유행을 쫓을 때, 그는 프레피 스타일을 고수하고 발전시켰다. 한 우물을 파면 그만한 보람이 있기 마련이다. 덕분에 로렌은 그 황량한 시기에 한 줄기 횃불이 되었다. 타이다이 염색 같은 플라워파워 세대의 패션이나 아르마니 스타일의 파워 슈트는 모두 사라졌으나, 아이비 스타일은 여전히 우리 곁에 있다.

랄프 로렌은 여전히 우리와 함께하고 있다. 톰 브라운과 마

이클 바스티안과 같은 미국 아이비 스타일의 새로운 해석가들, 많은 소규모 브랜드들, 블로그, 인터넷 쇼핑몰, 그리고 엄청난 수의 일본 브랜드와 제조사들이 랄프 로렌이 걷는 길에 동참했다. 이들 모두 아이비 스타일이라는 고유한 미국식 패션을 자신들만의 방식으로 즐기고 있다. 이탈리아 회사가 소유한 브룩스 브라더스는 세계화의 추세를 따랐을지 모르지만, 아이비 스타일은 20세기 초반 태동기부터 오늘날에 이르기까지 미국 복식사에 있어 가장 변하지 않은 장르로 남아 있다.

# 15

# 관리와 유지
Maintenance[+]

다행스럽게도 과거에 비해 집 안 청소는 굉장히 편해졌다. 위생 환경이 좋아졌고 세제나 색상보존염료, 합성섬유도 모두 개선되었다. 섬유를 생산하는 기계의 획기적 발전 역시 우리를 좀 더 자유롭게 만들어주었다. 덕분에 오늘날 옷뿐만 아니라 모든 부분에서 관리라는 단어는 마치 고어처럼 들린다. 모두들 쓰고 버리는 일회용 문화에 젖어 있다. 이제 아무도 물건을 유지 보수하지 않는다. 그저 대체할 뿐이다.

[+]　maintenance는 유지, 보수, 관리 등으로 번역될 수 있다. 본문에서는 이중 하나의 번역어를 일관되게 사용하기보다는 독자의 이해를 돕기 위해 문맥에 따라 선택했다.

그러나 이러한 일회성 문화는 곧 바뀔지도 모른다. 솔직히 예언하는 것을 별로 좋아하지 않지만 내 생각에 (고품질 원재료와 숙련된 노동력의 부족으로 인해) 품질이 정말 좋은 제품들은 앞으로 가격이 계속해서 오를 것이다. 특히 일회용품이 아무리 편해도 그저 값싸고 조잡한 물건이라고 생각하는 사람들에게 관리는 더욱 중요한 가치가 될 것이다. 이 점을 염두에 두고 이번 장에서는 관리에 대해 몇 가지 조언하고자 한다. 특별히 어렵거나 힘든 것은 없다. 모두 상식과 경험으로부터 나온 조언들이다. 확실히 믿을 수 있는 방법이라고 해도 좋겠다.

먼저 철학적 가치관의 문제에서 시작해보자. 내 생각에 고급품은 가장 좋은 거래이다. 그리고 이게 바로 '돈으로 살 수 있는 최고'가 뜻하는 바다. 나는 남자들이 옷을 많이 사야 한다거나, 혹은 가장 비싼 옷을 사야 한다고 생각하지 않는다. 사실 이런 접근 방식은 둘 다 틀렸다. 살 수 있는 가장 좋은 옷을 사고, 할인이나 흥정에 대해서는 신경을 쓰지 않는 것이 나의 신조다. 가장 좋은 거래는 품질의 관점에서 봐야 한다. 우리는 습관적으로 당장 지불할 가격에 대해서만 생각하는데, 이는 값비싼 실수를 유발한다. 보다 장기적 관점에서 생각할 필요가 있다.

좋은 옷은 관리만 잘한다면 수십 년을 입을 수 있고, 세월이 흘러도 낡아 보이지 않고 편안하며 멋지다. 반면 싸구려 옷은 한두 시즌만 지나도 유행이 지나 입을 수 없게 된다. 물론 그

때까지 가지고 있다면 말이다. 좋은 옷을 가지고 있다면 당연히 그 옷을 잘 보관해서 앞으로도 오랫동안 입고 싶을 것이다. 간단히 말해 좋은 옷이 여러모로 가격 대비 효율이 더 좋다. 물론 당신이 한 시즌이 지나면 모든 옷을 던져버리고 최신 유행을 구입하는 것을 반복하는 사람이라면 어차피 아무리 좋은 충고라도 무의미할 테니 이쯤에서 그만 읽으라고 권하고 싶다. 내 관심사는 단기 **소비**가 아니라 어느 정도 합리적인 **관리**와 내구성이다.

내구성과 관리는 밀접한 관계가 있다. 종종 옷은 친구와 닮았다고들 한다. 옷이나 친구 모두 세월과 함께 더욱 각별해진다. 하지만 옷과 우정은 모두 적절한 보수가 필요하다. 우리는 이 둘을 대할 때 반드시 존경과 애정 그리고 다정한 예의를 기울여야 한다. 작은 구멍은 수선해야 한다. 그러지 않을 경우 수습 불가능한 결렬에 이를 수 있다.

의복 관리는 일상적인 일과와 전문가의 도움이 필요한 영역 이렇게 두 가지로 나눌 수 있다. 우리는 매일 우리의 옷을 신경 써야 하며 언제 전문가의 도움이 필요한지도 알아야 한다. 일상으로 하는 가장 이상적인 관리는 다음과 같다. (1) 옷들이 쉴 수 있도록 돌려가며 입는다. (2) 옷을 입은 후에는 부드러운 브러시를 사용해서 먼지를 제거하고 바람을 쐬게 해준다. 구두는 흙을 털고 닦은 후 (땀이나 습기가 증발하도록) 적어도 24시간 동

안 공기가 잘 순환되는 열린 공간에 보관한다. (3) 가능한 옷장이나 장식장 같은 수납공간에 보관한다. 이때 좋은 옷들이 편히 쉴 수 있도록 괜찮은 나무 옷걸이에 적당한 투자를 하는 것이 좋다. (니트류는 접어서 보관해야지 절대로 걸어두어서는 안 된다.) 구두의 틀을 잡아주는 나무 슈트리도 마찬가지다.

전문가의 도움도 고려해야 한다. 수선 전문점, 세탁소, 그리고 구두 수선점은 좋은 옷과 구두를 관리하기 위해 꼭 필요하다. 테일러, 제화공, 셔츠 제작자, 모두 본인들이 만든 제품이라면 기꺼이 수선해서 새 생명을 불어넣어 줄 것이다. 하지만 다른 업체에서 만든 상품까지 수선하지는 않는 곳도 일부 있을 것이다. 바로 이때 옷을 수선해서 리폼하거나 깨끗이 세탁할 수 있는 전문가가 필요하다.

세탁 이야기가 나와서 하는 말인데 나는 잦은 세탁은 분명히 반대한다. 광고 때문인지 미국 사람들은 정말 비상식적이라

고 할 만큼 청결에 집착하는 듯하다. 일반적으로 주름이나 약
간의 얼룩 혹은 먼지보다는 잦은 세탁이 섬유에 더 안 좋다. 심
지어는 스웨터를 한 번 입은 후 세탁을 하는 경우도 있는데 오
염이 심하지 않다면 좋은 옷을 입을 때마다 매번 세탁할 이유는
전혀 없다. 화학세제와 다림질은 섬유를 약하게 만들 뿐만 아니
라 번들거림을 남기고 볼륨감을 죽여 옷을 생기 없어 보이게 만
든다. 얼룩에는 국소 세탁이 가장 좋고, 주름은 신경 쓸 필요가
없다. 플란넬, 트위드, 리넨, 면으로 만든 좋은 옷들은 어느 정도
구김이 있어야 더 멋져 보인다.

　그렇지만 집에서 간단히 해결할 수 없는 문제가 있을 때 제
대로 된 드라이클리닝 기술을 갖춘 세탁소와 실력 있는 구두 수
선점은 정말 소중한 존재다. 하지만 보통 이런 전문가를 만날
가능성은 예측하기 어렵다. 나도 손쉬운 해법이 있으면 좋겠다.
거의 매주 사람들이 이런 전문가들을 추천해달라고 부탁하지만
아쉽게도 딱히 좋은 방법이 없다.

　훌륭한 장인의 기술과 제품이 처음 구입할 때 결코 저렴하
지 않은 것처럼, 경험상 훌륭한 관리 기술 역시 싸지 않다. 지불
한 만큼 받는다. 이 격언을 염두에 두고 일반적인 원칙들에 대
해 이야기해보자.

**1**　옷에 적힌 섬유 라벨을 읽는다. 모든 옷에는 법에 의거해 섬유 라벨

이 붙어 있는데, 이를 통해 옷의 섬유조성성분을 알 수 있다. 옷에 생긴 얼룩의 원인을 아는 것만큼이나 라벨의 정보는 중요하다. 라벨은 또한 세탁 관련 정보(가령 드라이클리닝 필요)를 제공하는데, 특히 합성섬유와 혼방직물 취급 시 주의해야 한다. 제조업체의 지침은 항상 준수해야 한다.

2 입었던 옷을 솔질한 다음 바람이 잘 통하는 곳에 걸어두는 것은 옷을 깨끗하고 깔끔하게 보관하는 가장 좋은 방법이다. 부드러운 전용 브러시로 먼지를 제거하고, 환기가 잘되는 곳에 걸어 옷감에 들러붙은 냄새들을 자연스럽게 날아가게 한다. 그 후 옷을 깨끗한 옷장에 걸어두는데, 이때 옷 사이에 대략 2센티미터 정도의 공간을 살짝 줘서 공기가 순환될 수 있게 해주면 좋다. 절대로 옷을 의자 위에 던져놓지 마라. 구김이 갈 뿐만 아니라 냄새가 밸 수 있다. 옷이 방바닥에 널브러져 있어 누군가가 주워줘야 하는 사람은 우리의 관심 밖이다.

위의 원칙이 적용되지 않는 유일한 예외는 니트웨어다. 한 번 더 강조하지만 니트웨어는 (늘어날 수 있기 때문에) 절대로 옷걸이에 걸어서는 안 된다. 항상 접어서 선반이나 서랍에 보관한다. 캐시미어 소재의 고급 니트는 구김과 보풀을 방지하기 위해 얇은 중성지로 감싸주는 것도 좋은 방법이다.

3 오염과 얼룩은 최대한 빨리 제거한다. 가장 덜 위험한 방법부터 시도해야 하며, 세탁용제는 사용하기 전에 별로 중요하지 않은 부분

(예를 들어 소매 안쪽이나 솔기 부분)에 먼저 테스트 해본다. 제때 세탁을 한다면 찬물로 세척 후 깨끗한 천으로 부드럽게 닦아내기만 해도 어느 정도 얼룩은 쉽게 제거할 수 있다.

**4** 옷을 자주 다림질하면 섬유조직에 손상이 갈 수밖에 없다. 대안으로 집에 있는 스팀 청소기나 끓는 주전자를 사용하거나, 혹은 샤워할 때 간단히 욕실에 옷을 걸어두는 것도 좋다. 이런 방식으로도 대부분의 주름을 쉽게 제거할 수 있다. 다림질을 많이 하면 옷이 닳아 번들거리고 특히 접힌 부분의 섬유조직이 파괴될 수 있으니 다림질은 가능한 피하는 게 좋다. 만약 다림질을 꼭 해야 한다면 실크나 울 재질의 옷은 천을 덧대야 한다. 깨끗한 면이나 리넨 천(손수건이나 티타월이면 충분하다)을 살짝 적셔 덮으면 되고, 항상 낮은 온도에서 다림질한다. 온도는 언제든 높일 수 있으나 다리미의 온도가 너무 높으면 눈 깜짝할 사이에 회복 불가능한 흔적을 남길 수도 있다. 마치 고양이를 쓰다듬듯이 부드럽게 다가가야 한다.

**5** 남자라고 단추 꿰매는 법을 못 배울 이유는 없다. 사실 모든 남자들이 알아야 할 필수 기술이다. 요즘에는 조잡한 기술 때문에 굉장히 부적절한 순간에 단추가 떨어지곤 한다. 단추가 (푸는 것이라면 몰라도) 떨어져도 되는 적절한 순간이 있을까? 심지어 요즘은 좋은 옷을 만들 때도 단추를 제대로 달 생각은 잘 안 하는 듯하다. 단추를 직접 달 수 있으면 맡기는 것보다 빠르고 저렴할 뿐만 아니라 스트레스도 덜 받는다. 단추 다는 법은 익히기 어렵지 않다. 우선 좋은

실을 사용한다. (실패에 '단추 전용button thread'이라고 쓰여 있다.) 단추의 앞면과 뒷면을 제대로 구분한다. 단춧구멍이 네 개일 경우 X자로 바느질을 한다. 바느질을 할 때 바늘은 옷감에 확실히 밀어 넣는다. (연습하다 보면 깔끔하게 하는 법을 배우게 될 것이다.) 단추 와 옷감 사이의 공간에 실을 여러 번 감아 기둥을 만들어주고, 매듭 을 묶은 후 다듬으면 된다.

**6** 수선은 시도할 가치가 있다. 정직하고 숙련된 재단사는 어떻게 수 선하는 것이 합리적인지 알려준다. 셔츠의 칼라와 소매는 가장 빨 리 닳는 부분인데, 훌륭한 재단사나 재봉사는 셔츠 깃을 뒤집어 달 거나 커프스를 교체해서 셔츠의 생명을 연장시킬 수 있다. 코트 안 감도 교체할 수 있다. 그러니 안감이 낡았다고 코트를 버릴 이유는 전혀 없다. 하지만 무엇보다 능력 있는 재단사와 재봉사에게 수선 을 맡기는 것이 중요하다. 훌륭한 재봉사는 5~6밀리미터 단위로 일을 한다. 만약 어떤 재단사가 재킷을 5센티미터 정도는 늘리거나 줄여도 괜찮다고 말한다면 그는 능력 있는 장인이 아니다. 유능한 재단사라면 그렇게까지 무리한 수선은 옷의 실루엣과 선을 완전히 변하게 하기 때문에 거절할 것이다.

아래의 리스트는 소매와 바지 기장을 줄이거나 늘이는 간 단한 수선 외에 비교적 안전한 수선들이다.

바지 허리 수선

바지 통 수선

소매 커프스 제거

재킷 품 수선

바지 엉덩이 수선

다음은 좀 더 어려운 수선이다. 아주 솜씨 좋은 재단사에게 맡기는 것이 좋다.

재킷 등판 또는 칼라 수선

재킷 어깨 수선

라펠 수선

재킷 기장 수선

재킷 가슴 수선

보시다시피 지금까지의 권고안은 모두 옷에 대한 것들이다. 그렇다면 워드로브를 갖춰나갈 때 또 다른 큰 투자 항목인 신발은 어떻게 해야 할까? 여기서 신발은 합성소재 조각으로 만든 운동화류를 말하는 것이 아니다. 첨단 기술로 치장한 운동화는 나에게는 마치 무정부주의자가 디자인한 수륙양용차처럼 보인다. 여기서 말하는 신발이라 함은 클래식 남성화, 즉 브로그,

더비, 슬립온, 시티 옥스퍼드처럼 가죽으로 만든 고전적 디자인의 구두를 말한다. 스타일에 상관없이 훌륭한 구두는 보통 외피, 내피, 갑피, 밑창 모두 품질 좋은 튼튼한 쇠가죽으로 만든다. 가죽은 무게나 색상, 표면의 촉감이 매우 다양하다. 스웨이드처럼 가죽 뒷면을 가공해서 만드는 경우도 있다. 일반적으로 좋은 구두는 질 좋은 송아지 가죽으로 갑피와 내피를 만들고, 밑창이나 굽과 같은 바닥재는 이보다 견고하고 튼튼한 가죽으로 만든다 (구두에 대한 자세한 내용은 20장을 참조).

구두 닦는 법은 사람마다 천차만별이라 정말 난해하기 짝이 없는 주제다. 좋아하는 구두약 비율도 다르고, 자신만의 비밀 기술도 있다. 이야기를 듣다 보면 이 사람들이 혹시 섹스에 대해 말하고 있는 것은 아닌가 하는 생각이 들 정도다. 그러니 여기서는 간단히만 하겠다.

가죽 구두 관리를 할 때 첫 번째로 기억할 점은 구두를 돌아가면서 신어야 한다는 것이다. 하루 신었으면, 다음 하루는 쉬게 해주어야 하며, 이때 슈트리를 넣어서 보관하는 것이 좋다. 슈트리는 구두의 주름을 펴주고 땀을 흡수하는 역할을 한다. 일반적으로 높은 흡수력과 향 때문에 삼나무로 만든 슈트리를 선호한다. 구두가 비나 눈에 젖은 경우에는 잘 턴 후 실온에서 건조시키고, 완전히 건조된 후 젖은 천으로 눌어붙은 먼지와 흙을 닦아낸다.

구두를 닦을 때 실리콘 성분이 들어 있는 액체 타입의 구두약은 금물이다. 품질 좋은 고급 크림이나 왁스 광택제만 사용해야 한다. 이런 용품들은 믿을 만한 구두 수선점에서 추천받는 것이 좋다. 보통 크림 구두약을 바를 때는 천을 쓰고, 왁스 광택제는 부드러운 브러시를 이용한다. 광택제를 골고루 바르고, 천이나 전용 브러시를 사용해서 광을 낸다. 밑창과 굽의 모서리나 가장자리 역시 동일한 색상의 광택제로 처리할 수 있지만 에지 edge 잉크를 별도로 구매해 사용해도 괜찮다.

가죽의 뒷면(또는 기모가 있는 쪽)인 스웨이드는 완전히 다른 접근법으로 다가가야 한다. 스웨이드를 손질할 때 절대로 크림 구두약이나 스프레이식 광택제를 사용해서는 안 된다. 스웨이드 관리를 위해 필요한 도구는 부드러운 브러시와 고무지우개다. 버섯을 손질할 때 사용하는 브러시 정도가 스웨이드용으로 딱 좋다. 털이 뻣뻣한 브러시는 너무 거칠고, 스웨이드 표면의

부드러운 보풀을 죽일 수 있다. 먼지와 오물을 제거하기 위해 브러시를 사용할 때는 항상 한쪽 방향으로 솔질해야 한다. 브러시로 얼룩이 제거되지 않을 때에는 고무지우개를 사용하는데, 가볍게 원을 그리면서 얼룩을 지워나가면 된다. 만약 악어 가죽이나 도마뱀 가죽, 혹은 타조 가죽 같은 에그조틱 가죽으로 만든 구두에 관심이 있다면 관리 방법을 구입처나 제조사에 별도로 문의해야 한다. 구두 용품 구성을 어떻게 하든 좋은 구두주걱은 무조건 갖춰야 하는 필수품이다. 해진 셔츠 칼라나 지저분한 넥타이를 착용하고 싶지 않은 것처럼, 매번 구두 뒤축을 무너뜨리면서 구두를 신고 싶지는 않을 것이다. 뮤지컬 〈아가씨와 건달들〉에서 주인공 아들레이드가 말하듯이 "우리는 문명화된 사람들이다. 굳이 게으름뱅이처럼 행동할 필요는 없다."

## 16

# 잠언
Maxims

프랑스 귀족 프랑수아 드 라 로슈푸코(1613-1680)가 잠언이라는
특수한 문학 형태를 처음 발명한 것은 아니다. 그가 1665년『인
간의 본성에 대한 풍자_Reflexions ou sentences et maxims morals_』를 출간했을
때, 잠언은 이미 파리의 살롱에서 인기 있는 파티 놀이였다. 하
지만 그가 펴낸 이 작은 책이 잠언을 인기 문학 장르로 견인한
것은 분명하다. 이 책의 펭귄 판 서문에서 번역가인 레너드 탠
콕은 잠언이란 "추상적인 생각을 전달하는 가장 명쾌하고 고상
한 수단이다"라고 말한다. 이 말이 진실이든 아니든, 잠언의 형
식은 분명 최소의 단어를 가장 기억하기 좋은 순서로 절묘하면
서도 정확히 배열하는 특징을 갖고 있다. 라 로슈푸코는 스타일
과 옷에 대해서 다른 사람들에 비해 (오스카 와일드가 누구보다 먼저

떠오른다) 몇 안 되는 잠언을 남겼을 뿐이다. 하지만 잠언은 사실 여러모로 우리의 주제를 숙고하기 좋은 완벽한 수단이다.

다음의 주제들 중, 상당수는 이미 다른 사람들이 더 길고 자세하게 설명한 바 있다. 하지만 글을 쓸 때 마무리하는 것이 어렵지 첫 문장은 나 또한 대체로 잘 떠오르는 편이기 때문에 한번 잠언에 도전해보기로 한다.

**1**　스타일은 패션을 개성에 복종시키는 기술이다.

**2**　패션은 굵은 이탤릭체로 쓰지만, 스타일은 행간에서 속삭인다.

**3**　단순하게 하기 위해서는 종종 굉장히 많은 생각과 노력, 고도로 발달된 미적감각이 필요하다.

**4**　모더니스트의 미학 이론: 미적감각이 발달할수록 스타일은 더욱 미묘하고 간결해지며, 규칙은 더욱 파악하기 어려워진다.

**5**　스타일과 취향은 특정한 종류의 지적 능력이다.

**6**　무심한 듯한 스타일의 품위는 기존 질서에 대한 심리적인 승리에서 나온다.

**7** 취향이라는 문제에서 나무를 제대로 볼 수만 있다면, 숲은 볼 필요가 없다.

**8** 스타일에 있어 옳거나 그른 것은 없다. 시처럼 스타일은 그저 있을 뿐이다.

**9** 의식적으로 패션을 회피하는 것 자체가 하나의 열정적인 패션이다.

**10** 다른 옷보다 특히 운동복을 입었을 때 그 사람이 더 운동을 하지 않을 것처럼 보인다.

**11** 다양하고도 다양한 선택의 세계에서 취향의 증표는 바로 자제다.

**12** 옷은 말한다. 실제로 결코 입을 다물지 않는다. 만약 당신이 그 이야기를 듣지 못한다면 아마도 당신을 위한 이야기는 아니었을 것이다.

**13** 발자크가 말했듯이 우아함에 비하면 사치는 별로 비싸지 않을 수 있다. 그러나 사치나 우아함 모두 패션보다는 저렴하다.

**14** 유니폼은 패션에 포함될 수도 아닐 수도 있다.

15  원하는 것을 얻는 일은 그에 맞춰 옷을 입을 경우 훨씬 쉬워진다.

16  어리석은 말을 하는 것보다 부적절하게 옷을 입었을 때 더 창피할
    수 있다.

17  옷을 지나치게 꼼꼼히 입는 것은 어딘가 항상 불안한 사람의 신경
    증적 도피 행위다.

18  문화적 배경을 초월해서 미적 판단을 한다는 것은 대단히 어려운
    일이다.

19  무심함을 가장하는 것은 도리어 비축된 힘을 암시하기 위해서다.

20  대부분의 사람들은 스타일을 산다고 생각하나, 사실 그들은 그저
    옷을 사고 있을 뿐이다.

21  디자이너들은 모두를 위해 패션을 창조하지만, 본인의 스타일은
    오직 자신만이 만들 수 있다.

22  단정한 옷차림은 정중함을 표하기 위한 것이어야 한다.

**23** 패션애호가라는 사람들이 가장 많이 속는 사람들이다.

**24** 옷은 언어, 매너, 유머 감각과 마찬가지로 사회적 도구이다.

**25** 진정한 스타일은 절대로 옳고 그름의 문제가 아니다. 자기 자신이 되는 문제다.

17

# 패턴 조합
### Mixing Patterns

옷을 개성 있고 멋지게 입기 위해서는 패턴을 알아야 한다. 물론 패턴이 아니라 패턴들이다. 단수가 아니라 복수라는 게 중요하다.

패턴 조합은 언제 대형 참사가 터질지 모르는 지뢰밭 같지만, 사람들의 몰지각한 집단행동으로부터 스스로를 구분할 수 있는 최선의 길이며, 나아가 멋과 품성을 겸비한 세련된 사교계 명사라면 이를 통해 아주 좋은 점수를 받을 수도 있다. 그러니 이 분야 전문가들의 조언을 들어보자.

스타일이 굉장히 좋은 남자들을 객관적으로 분석해보면 옷을 맵시 있게 입는 몇 가지 원칙을 발견할 수 있다. 그들은 몸에 잘 맞게 옷을 입을 줄 알고, 두드러지는 화려한 색상의 옷은

일반적으로 피한다. 또한 대부분 크기와 비율 감각에 기초한 패턴 조합에 능숙하다. 이를 간과할 때는 어김없이 패턴이 충돌하게 된다는 것도 잘 알고 있다. (나를 위한 메모: '패턴 충돌Pattern Clash'을 록그룹 이름으로 팔아보자.)

만약 선명한 줄무늬와 두꺼운 격자무늬 그리고 여기에 밝은 체크무늬까지 함께 입는다면 아이들을 기쁘게 할 수 있을지는 모르겠지만, 다른 사람들의 눈에는 아무래도 조금 거슬릴 수밖에 없다. 다양한 패턴의 비율을 달리해주면 눈이 좀 더 쉽게 각 패턴에 초점을 맞출 수 있다. 그러지 않으면 수학에서 영감을 얻은 에스허르스(에셔)의 테셀레이션tessellations 작품처럼 보일 것이다.

사람들의 시선은 보통 얼굴 다음에 가슴으로 향한다. 그렇

기에 재킷, 셔츠, 넥타이, 그리고 포켓스퀘어가 이루는 가슴 부분이 우리에게 가장 중요하다. 여기서 패턴 조합을 계획할 때 가장 확실하고 간단한 방법은 하나의 패턴에 집중하는 것이다. 예를 들어, 밝은 색상의 타이를 매고 나머지 아이템들은 단순한 배경 역할을 한다고 가정해보자. 그 자체로는 나쁜 생각이 아니지만, 모두가 넥타이를 보느라 당신을 간과할 수 있다는 위험이 있다. 의상의 특정 부분을 강조하면 착용자의 존재감이 흐릿해져서 오히려 문제를 만들 수 있다. 당신이 자리를 떠난 후 사람들은 "멋진 타이네"라고 말할 것이다. 하지만 그들이 타이가 아닌 타이를 맨 남자를 기억하겠는가? 의도한 바는 아니겠지만 장애물을 뛰어넘기보다는 오히려 만들어낸 꼴이다

그렇다면 옷에 대한 기본적인 이해가 있는 사람들의 규칙을 한번 검토해보자. 그들은 한 번에 두 가지 이상의 패턴이 들어가지 않도록 하라고 권한다. 반복해서 말하지만, 이 자체로는 아무 문제가 없다. 따르기 쉬운 규칙일 뿐만 아니라, 옷 입기에도 약간의 재미를 더해준다. 이는 아마도 안전한 접근법일 것이며, 이 정도로 만족한다면 그것도 나름 괜찮다. 재킷, 셔츠, 넥타이 그리고 포켓스퀘어, 이렇게 네 가지 아이템 중 두 개의 패턴을 통일하는 것은 굉장히 합리적이며 안전한 선택이다. 하지만 여기서 멈추면 아무래도 상상력이 빈곤할 것 같다는 인상을 줄 수 밖에 없다.

이 시점에서 초보자들은 내버려두고 이 분야의 전문가들과 함께 좀 더 과감한 시도를 해보자. 윈저 공(1894-1972)은 옷 입기의 대가였고 지금도 위대한 챔피언이다. 아마도 20세기 전반기에 그보다 사진이 더 많이 찍힌 사람은 없을 것이다. 그는 보 브러멜과는 완전히 정반대였다(브러멜에 대해서는 서문을 참조). 브러멜은 단순함을 통해 자신의 족적을 남겼지만, 윈저 공은 새빌로우 전통의 깔끔한 실루엣 안에서 화려한 꾸밈새를 추구했다. 그는 본인의 아버지와 할아버지처럼 밝은 트위드를 굉장히 좋아했다. 격자무늬, 윈도페인 체크, 굵은 줄무늬, 타탄체크는 그의 장기였고, 그는 이런 패턴의 옷을 스트라이프 셔츠와 화려한 패턴 타이, 아가일 양말, 그리고 페이즐리 포켓스퀘어와 즐겨 매칭했다. 당시의 보수적인 영국 상류층과 귀족계급 사람들이 보기에 그의 패션은 너무 요란했고 뮤직홀의 상스러움을 떠올리게 했다. 역사는 반복된다고 말하는데 윈저 공의 조부인 에드워드 7세 또한 밝은 트위드, 화려한 넥웨어, 녹색 티롤리안 망토와 홈부르크 모자로 유명했다. 당대 상류층 사람들의 눈에 에드워드 7세는 진짜 영국남자라기보다는 "외국인 테너가수처럼"(리튼 스트레치✝의 표현이다) 보였다. 많은 상류층 영국인들이 보기에 윈저 공 역시 (그가 젊었을 때나 왕이었을 때도 그렇고, 왕실의 방랑자가 되어서도) "우리 부류"는 아니었다. 그러나 윈저 공은 신경 쓰지 않았다. 어차피 그는 답답한 컨트리하우스의 응접실보

다는 나이트클럽을 더 좋아했다.

하지만 윈저 공은 의복에 대해서만큼은 잘 알고 있었다. 진정한 선구자로서 그는 빅토리아 시대의 검정 모직 원단이 저물고 이제 남성정장에도 다양한 색상과 패턴이 쓰일 수 있다는 것을 간파했다. 윈저 공은 또한 그가 즐겨 입어 유명해진 글렌 플레이드 체크처럼 굵은 패턴이 들어간 슈트를 멋지게 입는 유일한 방법이 다른 패턴들을 이용해 굵은 패턴을 **완화**시키는 것임을 알았다. 커다란 패턴 원단으로 만든 슈트를 단색 아이템과 함께 입으면 패턴이 지나치게 강해 보일 수 있다. 어두운 초크 스트라이프 슈트를 흰색 셔츠와 짙은 색상의 솔리드 타이와 매칭한다고 생각해보라. 분명 우아하긴 하지만 경우에 따라서는 조금 너무 강한 이미지를 줄 수도 있지 않을까? 셔츠나 타이를 굵기가 좀 더 가는 스트라이프 종류로 맞춰 입으면 슈트가 주는 지나친 거친 맛을 누그러뜨릴 수 있다.

여기서 근본 목표는 어느 옷이든 지나치게 이목을 끄는 것을 막는 일이다. 각 패턴 크기의 균형을 맞추는 일은 각 옷의 윤곽을 보여주는 것이다. 만약 셔츠와 재킷의 패턴이 같은 크기라

---

✛ 자일스 리튼 스테레치(1880-1932). 영국의 작가, 비평가이다. 버지니아 울프가 속해 있던 블룸즈버리 그룹의 일원이었고 특히 전기문학 분야에서 유명하다. 대표 작품으로는 『빅토리아 왕조의 명사들Eminent Victorians』(1918)이 있다.

면 어디까지가 셔츠고 어디까지가 재킷인지 어떻게 알겠는가? 솔리드 색상은 그림자 실루엣처럼 경계선이 너무 날카롭고 뚜렷해 종종 패턴이 너무 부각된다. 이럴 경우 서로 다른 패턴을 조합하면 경계선을 원하는 만큼 부드럽게 만들 수 있다. 더불어, 전체적인 조화도 좋아지고 일종의 눈속임 효과가 있어서 특별히 패턴 때문에 주목받을 일도 없다. 특히, 전반적으로 반복되는 색상이 있을 경우 패턴을 조심스럽게 사용하면 큰 도움이 될 수 있다.

1964년 사진작가 호스트가 윈저 공의 안식처에서 찍은 사진은 패턴 조합의 완벽한 예를 보여준다. 이 사진 속의 윈저 공은 커다란 흰색 윈도페인 체크가 들어간 네이비블루 셰틀랜드 트위드 슈트를 입고 있다. 그는 여기에 조금 작은 패턴의 흰색과 네이비 격자무늬 셔츠와 잔체크가 들어간 실크 웨딩 타이를 매칭했고, 액세서리로는 악어 가죽 벨트와 역시나 패턴이 있는 포켓스퀘어를 착용했다. 이 묘사가 독자의 마음속에 어떤 그림을 떠오르게 할지는 모르겠지만, 그 사진을 보면 복식의 가장 고상한 형태를 이해할 수 있을 것이다. 이 사진은 세심하면서도 별로 꾸미지 않은 듯한 인상을 준다. 기묘하게도, 이 사진을 보면 더욱 그 남자와 그의 개성에 관심이 가게 되는 듯하다. 프린스턴 대학교 신학과의 훌륭한 멋쟁이 교수 코넬 웨스트 박사는 인터뷰에서 패션이 메아리면 스타일은 목소리라고 했다. 사실 그게 전부다. 그렇지 않은가?

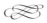

18

# 포켓스퀘어
## Pocket Squares

포켓스퀘어는 은연중 많은 것을 드러내는 아주 흥미로운 액세서리다. 색상, 질감, 패턴과 같이 기능과는 무관한 여러 선택들이 필요하기 때문이다. 그 다음에는 다른 아이템들과의 관계와 배치에 대해서도 생각해봐야 한다. 다른 의상들과 어울리게 할 것인가 충돌하게 할 것인가, 아니면 그냥 강조만 주는 것이 좋을까? 마지막으로, 요리 비평가들의 말을 빌리자면, 프레젠테이션은 어떻게 해야 할까?

문제는 누군가의 눈에는 조화롭게 보여도 다른 사람의 눈에는 지나치게 신경써서 억지로 짜 맞춘 것처럼 보일 수 있다는 것이다. 심리적으로 액세서리들이 완벽하게 일치하면 분명 지나치게 계획적인 느낌이어서 부자연스러운 인상을 준다. 혹은

정반대로 세일즈맨이거나 아내가 입혀주는 대로 입는 남자라는 생각이 든다. 전자에 대해 우리는 허영과 거울 앞에서 보낸 쓸데없는 시간들이 느껴지고, 후자에서는 유아적 무능력을 보게 된다. 물론 허영이 더 추할 수 있다. 그것이 사실은 지나치게 애쓰는 것임을 알 수 있기 때문이다. 우리가 누군지도, 무엇을 해야 할지도 몰라서 생기는 사회적 불안감과 자기확신의 결여를 드러내는 지나친 안달복달 말이다. 왓슨, 이는 심리적으로 복잡한 문제deep waters야⁺, 합리적인 사람들이라면 피할 수 있겠지만 말이야.

매너와 에티켓 분야의 위대한 작가인 발데사르 카스틸리오네는 이와 관련해서 1528년 베니스에서 출간된 그의 『궁정론』(보통 영어로는 『The Book of the Courtier』라고 번역된다)에서 현명한 규칙을 세운 바 있다. 그의 규칙은 살아가면서 겪게 되는 다른 많은 분야에도 적용할 수 있다. "진정한 기술은 기술로 보이지 않는다. 기술에서 가장 중요한 것은 바로 스스로를 감추는

---

✛  갑작스럽게 등장하는 '왓슨'은 『셜록 홈즈』의 왓슨 박사이다. 1904년 판 아서 코난 도일의 셜록 홈즈 전집에서 셜록 홈즈는 「얼룩무늬 끈」, 「쇼스콤 관」, 「외로운 자전거 타는 사람」에서 "deep waters"라는 표현을 각각 한 번씩 한다. 저자는 본문에서 "deep waters"라는 표현을 통해 셜록 홈즈와 아서 코난 도일에게 다시 한 번 일종의 트리뷰트를 보내고 있다. 저자가 생각하는 진정한, 혹은 필수적인 스타일이 코난 도일이 활동하던 시기에 태동했다는 것을 생각하면 일견 이런 종류의 문화적 배경 지시는 자연스러워 보인다.

일이다." (스프레차투라에 대해서는 22장을 참조)

　액세서리들은 계획된 치장의 느낌을 드러내기보다 좀 더 미묘해야 한다. 특히 적절한 비즈니스 복장에서는 화려함보다는 친근한 품위를 추구하는 것을 덕목으로 삼아야 한다. 가슴 주머니에서 슬쩍 보이는 실크 포켓스퀘어까지는 허용 범위 안에 있는 스타일이다. 좀 더 격식을 갖춘 태도를 보이고 싶다면 하얀 리넨이나 고운 면 소재를 선택하면 실패할 일이 없다.

　아, 그리고 연출 방식의 문제가 있다. 스퀘어엔디드, 멀티 포인티드, 퍼프드, 스터프드, 혹은 플러프드 포켓스퀘어 등이 있는데 어떻게 착용하는 것이 정석인가에 대해서만큼은 보통의 경우와 달리 역사가 크게 도움이 되지 않는다. 역사적으로 거의 모든 예가 다 있었기 때문이다. 로마 시대부터 귀족들은 향기

나는 손수건을 가지고 다녔고, 유럽에서는 중세 시대 이후 남성과 여성 모두 손수건을 패션 액세서리로 사용했다. 레이스 손수건은 17세기부터 유행하기 시작한다. 그 시절 코담배도 함께 유행했는데 어쩌면 서로 연관이 있을 수도 있다. 그 후 리젠시 시대 댄디들은 향수에 적신 얇은 자수 손수건을 애용했고, 1820년대에 인도에서 들어오는 실크의 세금이 감면되자 영국 신사들 사이에서는 인도 실크로 만든 포켓스퀘어가 인기를 끌었다. 1830년대 초반 등장한 프록코트는 아마도 최초로 가슴 포켓을 적용한 재킷이었을 것이다. 프록코트의 등장 후 남자들은 곧 화려한 손수건을 가슴 포켓에 장식으로 꽂고 다니기 시작했다. 단명한 앨버트 공†도 손수건 마니아였다. 찾아보면 알겠지만 그는 손수건뿐만 아니라 옷 자체를 사랑하는 남자였다.

1900년대 초 이후 사람들은 포켓스퀘어를 재킷뿐만 아니라 조끼와 외투 주머니에도 착용했다. 1910년대에는 예복 조끼에 붉은색 실크 손수건을 점잖게 꽂아 장식하는 것이 유행이었다. 1920년대에는 포켓스퀘어와 넥타이를 조화시키는 것이 유

---

✛　앨버트 공(1819-1861). 대영제국 황금기를 이끌었던 빅토리아 여왕의 부군. 빅토리아 여왕 이후 영국의 왕이 되는 에드워드 7세의 아버지다. 에드워드 7세는 패션으로 유명한 윈저 공의 조부다. 다시 말해 윈저 공의 경우 최소 증조부 때부터 집안 남자들이 대대로 옷을 사랑하는 멋쟁이였던 셈이다.

행했으나, 색상이나 원단은 살짝 달리했다. 그러나 이렇게 너무 조율된 조합은 1930년대가 되면 점차 역풍을 맞게된다. 이제 유행은 가슴 포켓 위에 흰색 손수건을 급하게 반쯤 꽂은 듯한 좀 더 계획적인 무심함으로 이동했다. 어둡고 우울한 대공황 시절에는 반작용으로 화려한 운동복이 유행했는데, 이 또한 의심의 여지없이 무심한 스타일에 인기를 더했다.

하지만 이와 같은 **스프레차투라** 열풍은 오래가지 못했다. 1940년대 초반 당시 널리 퍼진 각종 제복에 영향을 받아 민간인 사이에서도 동일한 색상과 패턴으로 셔츠와 타이, 포켓스퀘어와 양말, 그리고 나아가 속옷까지 맞춰 입는 열풍이 일었다. 이 시절에는 타이와 포켓스퀘어를 똑같이 맞춘 세트 상품이 등장했는데, 대단히 훌륭한 묶음판매 전략으로 여겨졌다. 당시 많은 이들이 타이와 포켓스퀘어를 이렇게 매칭하면 최고로 세련되어 보인다고 믿었다. 하지만 누군가는 이 또한 지나가는 유행이라는 것을 알고 있었다. (타이와 포켓스퀘어 세트는 대부분 도도새의 길을 따라 멸종했다. 하지만 불행히도 일부는 오늘날에도 끈덕지게 살아남아 있다. 보통 잘 모르는 사람들끼리 주고받는 선물이다. 비유하자면 라벨에 '분노의 포도Grapes of Wrath'라고 적힌 와인을 선물하는 것과 비슷하다.)

1950년대가 되면 미국 문화가 패권을 차지하게 되고, 동시에 기업 주도의 소비 문화가 급격히 사회 전체로 퍼져나간다. 'TV 폴드TV-fold' 포켓스퀘어는 깔끔하면서도 안정감 있고 절

제된 인상을 주고자 하는 텔레비전 유명인들이 처음 널리 유행시켜 붙은 이름이다. 그들이 원하는 깔끔하면서도 안정감 있고 절제된 인상을 주기에는 적격이었다. 아이젠하워 시절은 미국 의회의 반미활동위원회가 작은 일탈 행위라도 무조건 적발하고자 눈을 부라리던 시대였다. TV 폴드 포켓스퀘어는 이러한 엄격한 사회 분위기와도 잘 맞아떨어졌다. TV 폴드 스타일은 흰색 리넨 포켓스퀘어를 가슴 포켓의 가로 폭에 맞춘 뒤 튀어나오는 부분을 딱 1.5센티미터 정도로 맞춘다. 짧게 친 머리와 깎아놓은 잔디, 그리고 임스Eames의 알루미늄 프레임 스태킹체어처럼 깔끔함과 깨끗함을 상징했다. 미니멀리스트와 같은 극도의 깔끔함이 당대를 평정했다. 비록 대부분의 경우 편지 부치는 것을 깜박한 사람처럼 보였지만 말이다.

1960년대에 런던을 거쳐 실크 페이즐리 포켓스퀘어가 미국으로 되돌아왔고,(피콕 혁명에 대한 논의는 9장을 참조), 미국 남성들은 포켓스퀘어를 포함해 더 많은 유럽 패션 스타일을 포용하기 시작했다. 그 시대 패션 잡지는 '퍼프Puff'라고 불리는 단기과정을 열어 불규칙하고 캐주얼하게 보이지만 사실은 의도적으로 주름을 헝클어 잡는 포켓스퀘어 착용법을 가르쳤다. 프랭크 시나트라와 같은 굉장한 멋쟁이들은 심지어 화려한 색상의 실크 포켓스퀘어를 턱시도에도 착용했다.

이는 북대서양조약기구의 결속이 거듭되는 시기에 패션도

고립주의를 벗어나 대서양을 횡단하는 의미심장한 발전이자 커다란 진전이었다. 우아하면서도 당당한 숀 코네리의 제임스 본드도 처음에는 TV 폴드를 착용했으나 이후에는 재빠르게 시대와 발맞추어 나갔다.

이 시절에는 한쪽 끝이 마치 퍼프드 폴드처럼 보이는 실크 안경 케이스가 잠시 선보이기도 했다. 이 물건은 손수건과 안경 모두 가슴 포켓에 들어가야 하는 애매한 상황을 멋지게 해결하는 데 도움이 되었다. 그리고 일부 테일러들은 아예 가슴 포켓에 화려한 색상의 실크 안감을 대어서 뽑아내기만 하면 되는 빌트인 포켓스퀘어를 만들기도 했다. 아무래도 〈007〉 영화처럼 각종 기기와 장치에 현혹되었던 것일까?

흥미롭게도 2006년에 개봉한 〈카지노 로얄〉에서 대니얼 크레이그의 007은 정확하게 재단된 짙은 색 슈트와 반짝이는 흰색 셔츠 그리고 흰색 TV 폴드 포켓스퀘어로 되돌아갔다. 이는 본드가 그토록 깔끔하고 정확한 이유가 정예 스파이 요원이라기보다는 살인 면허를 소지한 냉혹한 살인자라는 증거일까? 아니면 우리가 그저 세련된 고상함으로 회귀한 것일까? 빳빳한 흰색 포켓스퀘어가 주름 하나 없는 흰색 혹은 스트라이프 드레스 셔츠 그리고 매클즈필드 실크 넥타이와 함께 어울려서 네이비블루 더블 슈트에 포인트를 주기 가장 좋은 아이템이기 때문인가? 아니면 지나간 것들에 대한 기억이 불확실하고 불안한 시

기에 감정적으로 위로가 되는 격식이기 때문인가?

모두 흥미로운 질문이긴 하지만 하나같이 준엄한 현실을 간과하고 있다. 신사라면 언제나 가슴에 포켓스퀘어를 꽂고 다녀야 한다는 거다. 이와 관련해서 개인적인 일화가 있다. 젊은 시절 스타일리스트로 일할 때 나는 운 좋게도 유명한 상류층 패션 사진작가인 슬림 애론스와 촬영을 몇번 함께할 수 있었다. 애론스는 굉장한 전문가였는데 디테일에 까다로운 사람이었다. 그는 내게 사진 촬영을 위한 스타일링에 대해 섬세한 지점들을 친절히 가르쳐주었다. 그의 가장 엄격했던 조언 중 하나가 바로 "항상 가슴 포켓에 손수건이 있는지 확인하라"였다. 애론스는 이렇게 덧붙였다. "재미있는 사실인데 포켓스퀘어가 없으면 사람들이 사진을 볼 때마다 콕 집어서 말하지는 못해도 어딘가 이상하다고 한단 말이야."

19

# 셔츠
Shirts

셔츠에 대한 논의에 앞서 미국 시인 제인 케니언이 쓴 멋진 시를 인용하지 않을 수 없다. 제목도 「셔츠」다.

> 셔츠는 그의 목을 더듬은 후
> 등을 감싸 안는다.
> 옆구리를 미끄러져 내려가
> 심지어 벨트 밑으로도 내려간다.
> 그의 바지 깊숙한 곳으로.
> 럭키 셔츠.
>
> 도리어 럭키 맨이 아닌가.

케니언의 시는 우리가 평소 간과하고 있는 셔츠에 대해 생각할 기회를 준다. 오늘날 비즈니스와 스포츠 용도로 크게 구분하는 셔츠는 이제 기능적인 이유 때문에만 존재하는 듯하다. 하지만 20세기까지 셔츠는 상체에 직접 맞닿는 옷으로서 시인이 관능적으로 포착한 것처럼 촉감과 상징이란 측면에서 피부와 깊숙이 결부되었다.

셔츠는 단순한 피복이 아니라 지위의 상징 혹은 그 이상이다. 따라서 단순히 천과 실, 단추, 값비싼 라벨, 혹은 인기 디자이너보다는 역사와 예술, 그리고 장인정신과 전통에 대해 이야기하고자 한다. 개성 있는 셔츠 칼라와 넥타이는 입는 이의 명성을 만들었다. 굉장한 영향력이 있었던 조지 보 브러멜이나, 옷을 가장 잘 입었던 두 명의 영국 왕 조지 4세와 스스로 퇴위한 에드워드 8세†만 봐도 이를 잘 알 수 있다.

역사적으로 셔츠는 겉옷 상의와 함께 발달했다. 더블릿, 프록코트, 정장 상의, 스포츠재킷 혹은 카디건 같은 캐주얼한 옷이든 종류는 상관없다. 셔츠는 겉옷에 대부분 가려지기 때문에 눈에 보이는 칼라와 커프스에 집중하게 되었다.

화려한 칼라와 커프스는 이탈리아 르네상스 시대 초기와

---

† 두 번의 결혼 경력이 있는 미국인 심프슨 부인과 결혼하기 위해 왕위를 스스로 저버린 윈저 공, 그가 에드워드 8세였다.

16세기 영국 궁정에서 크게 유행한다. 런던의 국립초상화박물관이 소장하고 있는 궁정신하 헨리 리 경의 초상화는(안토니오 모르 작, 1568년) 당대에 그려진 굉장히 사실적인 작품이다. 평상복을 잘 차려입은 주인공은 검정 조끼 안에 칼라의 깃이 높고 주름이 졌으며, 커프스 역시 주름이 많이 들어간 흰색 리넨 자수셔츠를 입고 있다. 오늘날 라크루아 라거펠트가 그들의 여성복 컬렉션에서 매우 멋지게 활용할 수 있을 것 같은 디자인이다. 이후 남성패션에서 화려한 칼라와 커프스는 리젠시 시대에 간결한 스타일이 발전하고 외투의 품이나 소매가 좀 더 평범해지기 전까지 두 세기 동안 지속되었다.

근대에 들어서 남성복은 단추와 라펠 모양, 칼라 디자인, 커프스 크기에 대한 굉장히 미묘하고 비밀스런 코드를 발전시켰다. 이런 미묘한 목소리를 한 번도 들어본 적이 없다면 이유는 간단하다. 그들이 당신에게 말을 걸지 않았기 때문이다. 수전 손택이 통찰력 있게 지적한 대로 미적 판단은 실상 문화적 평가다. 현대 사회에서는 이를 통해 굉장한 부를 축적할 수도 있는데, 관련해서는 시뇨르 아르마니와 랄프 로렌이 누구보다 잘 알고 있다.

19세기 후반에 이르면 단순하고 꾸밈없는 칼라와 커프스가 표준이 된다. 1920년대까지는 탈부착이 가능한 플레인 칼라가 인기가 있었다. 하지만 그 후로는 패션으로 유명한 젊은 윈

저 공과 그의 형제들 덕분에 칼라 너비가 좁은 턴다운 칼라가 유행하게 된다. 그들은 단순하면서도 깔끔하고 편안한 방식을 추구했는데, 이러한 스타일은 오늘날에도 인기가 있다. 윈저 공과 그의 형제들이 추구한 스타일은 역사적으로 볼 때 민주적인 관점을 반영한 절제된 패션으로서 표준 비율을 중시한다.

셔츠 칼라가 만드는 삼각형은 바로 위의 얼굴을 가리킬 뿐만 아니라 얼굴에 초점이 가도록 프레임을 형성한다. 그렇기에 칼라는 남성복에서 항상 안목을 가늠하는 지점이었다. 조지 브러멜과 그의 패션 제자였던 조지 4세는 이 점을 잘 이해하고 있었다. (이 둘이 19세기 초 패션에 있어서 왜 그토록 중요한 위상을 차지하는지는 1장을 참조하라.) 그리고 셔츠 칼라의 가치를 알고 있었던 조지가 또 한 명 있었다. 아마도 셔츠에 있어서는 앞서의 두 사람보다 더 큰 영향력을 행사했을 텐데, 그가 바로 조지 고든 바이런 경이다.

바이런이 현대식 셔츠 칼라를 발명했다는 말은 결코 과장이 아니다. 적어도 그는 칼라를 반듯이 채우는 대신 풀어헤쳐 칼라 끝이 쇄골 쪽으로 펼쳐지게 입는 방식을 유행시키는 데 크게 기여했다. 바이런은 목을 감싸 매는 대신 풀어두는 것을 선호했고, 당대 여러 낭만주의 시인들처럼 넓고 부드러운 칼라를 애용했다. 그는 그의 세대 최고 미남이었으며 동시에 가장 타락한 사람 중 한 명이었다. 바이런은 수없이 많은 초상화를 남겼

는데, 외투는 망토나 재킷 등 다양한 것들을 걸치고 있지만 그 아래에는 언제나 부드럽게 흐르는 순백의 하이칼라 셔츠가 그의 우윳빛 피부와 짙은 갈색 머리를 포착하는 프레임을 제공하고 있다. 토머스 필립스가 1814년에 그린 바이런의 웅장한 초상화는 낭만주의 시대를 표현하는 가장 영향력 있는 이미지라 할 수 있다.

바이런의 시대 이래로 드레스 셔츠의 칼라는 다른 남성복들과 마찬가지로 미묘하고 절제된 신중함으로 후퇴했다. 위대한 포기 시기 동안 남성들은 의식적으로 화려한 옷차림을 경박하게 보았고(서문 참조), 떠오르는 상인 계층이나, 부르주아 전문 직업군, 그리고 제조업 계층의 사람들은 본인들 직업상의 지위에 어울리는 수수하면서도 세련된 복장을 추구했다. 따라서 셔츠 칼라의 크기와 매력도 상당 부분 줄어들었다. 리처드 세넷은 그의 논쟁적인 저서『공적 인간의 몰락』에서 다음과 같이 말한 바 있다. "1830년대 남성복장은 과장되고 풍성한 낭만주의 복장의 흐름에서 벗어나기 시작했다. 1840년이 되면 사람들은 더이상 크라바트를 현란한 방식으로 목에 매지 않았다. 남성복의 실루엣은 이 20년 동안 점점 더 단순해져갔고 색상 역시 더욱 단조로워졌다."

셔츠에 대한 규칙은 이제 상당히 보편화되었다. 제작자나 디자이너 사이의 아주 작은 차이를 제외하면 턴다운 드레스 칼

라에 대해서는 거의 만장일치로 합의가 이루어졌다. 일반적으로 잉글리시 스프레드(와이드 스프레드) 칼라 종류가 가장 격식을 차린 칼라다. 그다음으로 전통적인 플레인 포인트 칼라와 작고 둥근 '클럽club' 칼라가 있다. 마지막으로 버튼다운 칼라는 가장 캐주얼한 칼라다. 핀 칼라나 탭 칼라는 댄디처럼 굉장히 멋을 추구하는 사람들이나 착용하는데, 지난 반세기 동안 한 번도 유행한 적이 없었다.

각 칼라 간의 중요한 차이는 다음의 세 가지로 구분할 수 있다. (1) 칼라의 실제 길이와 너비, 그리고 목덜미와 앞목 높이, (2) 타이를 매기 위한 칼라 사이의 공간 (3) 칼라 심지의 딱딱함. 각각의 항목은 자체적으로 규칙들이 있고 대부분의 경우에는 논쟁의 여지가 없거나, 혹여 있다 해도 큰 이견은 아니다.

칼라 크기에 대한 미적 규칙은 굉장히 간단하다. 최신 유행이 무엇이든 간에 작은(키와 몸무게 모두 포함해서) 사람일수록 작은 칼라가 좋고, 목이 길수록 칼라 또한 높아지는 것이 일반적이다. 타이를 매는 공간의 경우 선호하는 타이 매듭의 크기에 따라 결정된다. 즉, 매듭 크기가 클수록 더 넓은 매듭 공간이 필요하다. 세 번째 고려 사항은 순전히 취향의 문제이다. 일반적으로 부드러운 옷을 선호하는 사람들은 주름이 좀 생긴다고 해서 예민하게 신경 쓰거나 반응하지 않는다. 하지만 어떤 사람들은 아무리 힘든 역경 속에서도 지치지 않는 굳건한 칼라를 좋아한

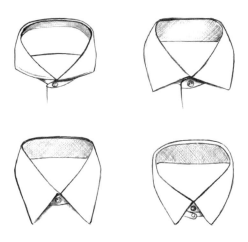

다. 이 결정은 무엇보다도 성격과 관련이 있다. 한 정신과 의사는 내게 어떤 남자의 칼라만 봐도 굉장히 많은 것을 발견할 수 있다고 말했다. 물론, 셜록 홈즈도 마찬가지겠다.

가장 편안한 셔츠 칼라는 아무래도 버튼다운이다. 의도한 무심함을 가지고 있는 버튼다운은 격의 없어 접근하기 쉬운 인상을 준다. 아마도 이 칼라의 기원이 말 그대로 폴로 경기 선수를 위한 폴로셔츠에서 유래하기 때문에 이러한 특성이 깃들어 있지 않을까 생각한다. 전해지는 이야기에 따르면 1900년 영국에서 휴가를 보내던 존 브룩스(당시 은퇴한 브룩스 브라더스의 사장이며, 창립자 헨리 브룩스의 손자)는 어느날 폴로 경기를 보러 갔었다고 한다. 평소에도 옷의 미세한 부분이나 디테일을 유심히 관찰

하는 그는 영국 선수들이 입은 긴 칼라 포인트가 몸판에 단추로 고정되어 있는 셔츠에 관심이 끌렸다. 물어보니 힘차게 말을 타는 동안 칼라 포인트가 얼굴에 펄럭이는 것을 단추가 막아준다고 했다. 브룩스는 즉시 밖으로 나가 이 셔츠를 몇 장 구입한 후 집으로 보내면서 브룩스 브라더스 라인에 이와 동일한 스타일의 칼라 디테일이 들어간 셔츠를 넣으라는 지시를 내렸다.

브룩스 브라더스에서 이 셔츠는 여전히 폴로 칼라로 불린다. 이제는 널리 퍼져 거의 모든 셔츠 회사가 이와 비슷한 셔츠를 생산하고 있다. 그렇다고 안타깝게 생각할 필요는 없다. 브룩스 브라더스가 말하는 것처럼 버튼다운 셔츠를 복제하거나 개선하는 일에 성공한 사람은 없다. 클래식 버튼다운 셔츠는 옥스퍼드 면으로 만들며 파란색과 흰색이 가장 전통적인 색상이지만 좀 더 활달한 사람들은 늘 노란색과 분홍색을 선호했다. 칼라 포인트의 길이는 정확하게 8.5센티미터이고 커프스는 단순한 배럴 커프스를 사용한다.

예리한 칼럼니스트 조지 프레지어가 유명 작가 존 오하라와의 일화에서 보여주듯이 브룩스 브라더스의 클래식 버튼다운 셔츠 같은 아이템은 남자의 성공을 도와준다. 프레지어의 전기 작가 찰스 파운틴은 다음과 같은 이야기를 들려줬다.

뉴욕 그리니치빌리지에는 오하라의 단골 재즈클럽 닉스가

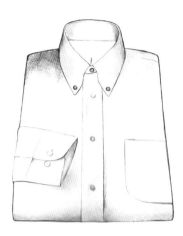

있었다. 어느 날 밤 트럼펫 연주자 바비 해킷은 그가 보스턴
에 있을 때부터 친구인 프레지어를 오하라의 테이블로 데려
가 소개했다. "앉아서 한잔하시죠." 오하라는 친근하게 권
하면서 말했다. "브룩스 브라더스 셔츠를 입고 있는 사람이
라면 언제나 환영합니다."

물론, 프레이저의 시대 이후 버튼다운 셔츠도 약간의 변화
를 겪었다. 대표적인 예는 아마도 댄디한 기업가 잔니 아녤리의
영향일 것이다. 그를 따라 일부 남자들은 좀 더 자유분방한 분
위기를 자아내기 위해 버튼다운 셔츠의 단추를 일부러 채우지
않았다.

그럼에도 버튼다운 셔츠에는 두 가지 불변의 규칙이 있다. (1) 칼라 밴드에 부착된 두 칼라 포인트 사이에 적어도 1.5센티미터 정도의 넥타이 매는 공간이 있어야 한다. (2) 절대로 더블 커프스는 안 된다. 버튼다운 셔츠의 이탈리아 버전은 사촌인 미국 디자인보다 칼라의 폭이 좀 더 넓은데 두 스타일 모두 30~40년대 미국에서 인기 있었고, 지금도 마찬가지다. 많은 사람들이 버튼다운 셔츠를 더블 슈트에 입어서는 안 된다고 말할 것이다. 하지만 프레드 아스테어와 30~40년대의 우아한 영화배우들은 이를 아주 멋지게 소화했다.

전통적으로 버튼다운 칼라 다음으로 캐주얼한 칼라는 둥근 클럽 칼라이다. 클럽 칼라는 보통 소년들의 교복에 사용되기 때문에 항상 젊고 샤프한 느낌을 준다. 이 때문에 멋쟁이들이 클럽 칼라를 그렇게 좋아하는지도 모르겠다. 맞춤 제작해 턱을 깎을 듯이 빳빳한 클럽 칼라 셔츠를 폴카도트 넥타이와 크림색 슈트로 매칭하고 페도라를 쓴 톰 울프를 떠올려보라.

포인트 칼라는 다양한 칼라들 중에 모든 면에서 가장 일반적이다. 거의 모든 길이로 만들 수 있으며(가령, 긴 포인트 칼라는 과거 할리우드에서 유행했는데 오늘날에 다시 유행하고 있다. 이 칼라는 20세기 초반 이 스타일을 유행시킨 유명 배우의 이름을 따 배리모어 칼라라고 부르기도 한다), 배럴 커프스나 더블 커프스 어느 쪽과도 어울리기 때문에 가장 안전한 비즈니스 셔츠 칼라이기도 하다. 포인

트 칼라 셔츠를 착용할 때는 칼라 핀이나 칼라 바와 같은 장신구를 부착할 수 있다. 칼라 핀은 실제로 칼라를 뚫어서 착용하고, 바는 클립처럼 꼽을 수 있다. 탭 칼라는 사실 빌트인 칼라 바가 달려 있는 포인트 칼라이다. 칼라 포인트에 고리 끈을 꿰매어 넥타이 매듭 아래쪽에서 단추를 채우게 되어 있다. 안정감과 바른 인상을 주고 격식을 갖추어 점잖아 보이기까지 한다. 하지만 금속 똑딱단추가 달려 있는 탭 칼라는 절대 구입해서는 안 된다. 세탁을 하다 보면 단추가 망가져서 칼라를 버리는 경우가 종종 있기 때문이다.

포인트 칼라의 포인트 각도가 흉골과 쇄골 사이의 중간 지점보다 더 벌어지면 스프레드 칼라가 된다. '잉글리시' 칼라라고도 불리는데 윈저 공이 이러한 형태의 칼라를 처음 선보였기 때문이다(윈저 공은 커다란 타이 매듭을 좋아했는데, 스프레드 칼라는 그의 취향에 맞게 더 넓은 매듭 공간이 있다). 스프레드 칼라는 가장 격식 있는 비즈니스 칼라다. 그러나 스프레드 칼라에는 전혀 다른 두 가지 스타일이 있는데, 한 가지는 일반적인 각도를 가진 모더레이트 스프레드고, 다른 하나는 '컷어웨이cutaway' 스프레드다. 컷어웨이의 경우 칼라 포인트가 목과 수평을 이룬다. 컷어웨이 칼라에는 예식과 같은 분위기에 어울리는 면도칼 같은 깔끔함과 철저한 정확성이 있다. 이보다 더 격식 있는 칼라는 예복과 함께 입는 스탠드업 윙 칼라가 유일하다(9장을 참조).

스프레드 칼라 셔츠의 커프스는 싱글(때로는 '배럴barrel'이라고 부르기도 한다) 또는 더블('프렌치French'라고 부르기도 한다) 둘 다 괜찮다. 커프스의 모양도 다양할 수 있는데, 싱글 커프스의 경우 여러 개의 단추를 달 수도 있지만 진중해 보이기 위해서는 일반적으로 세 개까지가 한계이다. 더블 커프스는 커프링크스를 착용하는데, 이때 가장 신중한 타원형의 금장 모노그램부터 페라리 휠캡 모양까지 선택의 폭은 넓으나 여기서도 다시 한 번 미적 판단은 문화적 평가라는 손택의 금언을 염두에 둘 필요가 있다. 셔츠 소매는 커프스의 아래쪽 밑자락이 손목 뼈 바로 밑에 떨어지게 길이를 맞춰야 한다. 상의 소매가 제대로 맞춰져서 손목 뼈 바로 위에만 떨어진다면 대략 1센티미터가량 셔츠가 보이게 될 것이다. 그 정도가 딱 좋다.

그 밖의 것들은 선택 사항이다. 소매의 손목과 팔꿈치 사이의 틈에 별도의 천을 댄 곳의('플래킷placket'이라고 불린다) 단추 부착, 셔츠 앞판 플래킷(셔츠 앞면에서 단춧구멍이 있는 면의 가장자리에 덧댄 천), 몸통의 형태, 백 요크(셔츠 등판 상단에 추가할 수 있는 패턴으로 아래쪽으로 주름을 잡거나 잡지 않을 수도 있다), 그리고 가슴 포켓은(단추나 덮개가 있기도 하고 없기도 하다) 취향에 맞게 선택하면 된다. 모두 선택 사항이지만 이중 일부는 다른 것들보다 더 중요하다. 예를 들어, 포켓의 경우 덮개 유무는 순전히 개인적인 선택이다. 멜빵(서스펜더)을 매는 남자들은 보통 가슴 포켓을 좋아하지

않는데, 이는 당연하다. 그리고 만약 셔츠가 잘 맞는다면 백 요크와 플리츠는 사실 불필요하다. 반면 슬리브 플래킷 단추는 소매를 완전히 잠그기에 좋은 방법이서 필요하다고 생각하는 사람들이 많은 듯하다. 그리고 세탁소에서는 앞판에 플래킷이 있는 셔츠를 선호한다. 다른 세부 사항들은 사실 셔츠 제조자 같은 전문가나 신경 쓰는 사소한 영역이다.

셔츠의 디테일과 스타일 외에도 원단 소재의 문제가 있다. 셔츠는 천연이든 인조든 가리지 않고 직조된 거의 모든 원단을 가지고 만들 수 있지만 전통과 역사는 이른바 삼대장을 만들어 냈다. 바로 면, 리넨, 실크다. 아마도 리넨은 인간이 피부 위에 바로 입는 옷을 만드는 데 사용한 최초의 직물이었을 것이다. 실크와 면의 역사도 리넨에 크게 뒤지지는 않는다. 19세기까지 '신선한 리넨fresh linen'이라고 하면 깨끗한 셔츠를 의미했다. 그러나 인도와 북미의 식민지에서 원자재를 공급받아 영국 북부에 거대한 방직공장들이 들어서고, 청결에 대한 인식이 증가함에 따라 면은 우리 몸에 닿는 옷의 대명사가 되었다. 이는 면이 섬유의 길이가 길고 강해 쉽게 염색할 수 있고 세탁이 간편해서 셔츠와 속옷의 소재로 이상적이었기 때문이다.

면은 이집트, 피마(미국 아리조나 주), 시 아일랜드(미국 조지아 주 연안의 섬)처럼 원산지에 따라 구분했는데 점차 이러한 방식을 유지하기는 상당히 어려워지고 있다. 원산지 상표권과 관련한

법정 소송의 역사를 엄밀히 검토해본 것은 아니지만 이와 관련해서 법률적인 골칫거리가 굉장히 많은 것은 분명하다. 그러니 섬유의 질과 원단의 직조 방식을 살펴보는 것이 더 낫다.

셔츠 옷감으로 가장 좋은 면은 고우면서도 강도는 높은 장섬유인데, 광택이 적어야 하고, 흰색 혹은 미색의 색감이 균질해야 한다. 달리 말하면 부드러우면서도 바삭바삭한 느낌의 옷감이어야 하며, 반복해서 세탁해도 변형되지 않아야 한다. 시 아일랜드, 이집트, 그리고 피마 면은 모두 이 범주에 해당하며 가격도 가장 비싸다. 이보다 저렴한 면은 보통 원산지가 아니라 직조법에 따라 구별한다.

브로드클로스(평직)는 면직물을 만드는 가장 오래되고 단순한 직조법으로서 동일한 색상의 실을 하나씩 서로 번갈아 교차해서 만든다. 브로드클로스나 포플린 셔츠 원단은 씨실(위사)이 날실(경사)보다 약간 더 무겁기 때문에 살짝 비균형적인 무늬를 가지고 있다. 포플린의 경우 이러한 특성을 강조해서 골이 진 효과를 만들어낸다. 부드러우면서도 세탁에 강할 뿐만 아니라 다양한 패턴으로 만들 수 있는 기본적인 셔츠 원단이다.

또 다른 인기 면직물은 프랑스 북부 도시 캉브레Cambrai에서 그 이름이 유래한 샴브레이chambray다. 기본적으로 직조 방식은 브로드클로스와 동일하다. 그러나 샴브레이는 씨실은 흰색인데 날실에만 색이 들어가 있다. 샴브레이 원단은 보통 단색으

로 만들지만 패턴을 넣는 것도 가능하다. 가벼운 샴브레이 원단은 더운 기후용 셔츠를 만들 때 사용한다.

옥스퍼드 원단도 같은 평직이나 시각적으로 좀 더 굵고 거칠어 보이는데, 이는 보통 씨실에 비해 날실을 두 배나 더 많이 사용해서 바스켓 위브 효과를 내기 때문이다. 일설에 따르면 옥스퍼드 원단은 19세기 말 스코틀랜드의 방직공장에서 처음 발명되었는데, 이 회사는 예일, 캠브리지, 하버드의 옷도 만들고 있었다고 한다. 옥스퍼드 원단의 인기에 힘입어 이 회사는 위의 세 대학의 옷을 만드는 일을 그만두게 된다. 뉴욕의 브룩스 브라더스는 옥스퍼드 원단을 사용해 그들의 유명한 버튼다운 드레스 셔츠를 만들면서 이 원단을 유행시키는 데 누구보다 큰 기여를 했다. '로열 옥스퍼드 원단'은 원래 튼튼한 옥스퍼드 원단의 좀 더 섬세한 버전이다. 샴브레이처럼 보통 날실에만 색깔이 있다.

옥스퍼드보다 두툼한 셔츠 원단으로는 트윌이 있다. 날실과 씨실의 비율을 2대1로(혹은 이와 유사한 비율) 번갈아 만든 면직물인데 표면의 사선 골 효과가 특징이다. 사선 골은 이 원단에 추가적인 질감을 더해주는데, 골의 깊이는 직조 시 사용한 실의 수에 따라 거의 보이지 않거나 뚜렷하게도 할 수 있다.

보일Voile은 이중 어느 것보다도 훨씬 가볍다. 일반적으로 여름철 셔츠 원단으로 사용하는데 가벼울 뿐만 아니라 굉장히

탄성이 좋다. 보일은 매우 고운 연사twisted yarn를 가지고 촘촘한 평직 구조로 만들어 무게에 비해 굉장히 튼튼하며 광택이 있다. 최상급 보일은 거의 투명한 거미줄 같은데 한더위에서도 상쾌한 느낌을 갖게 한다.

리넨은 셔츠 원단으로는 면보다 살짝 인기가 덜하지만 여전히 의류 산업에서 널리 사용되는 직물이다. 18세기 유럽에서 면직물을 쉽게 구할 수 있게 된 후 면이 셔츠 원단으로 리넨을 상당 부분 대체했으나 아이리시 리넨과 이탈리안 리넨은 여전히 남성복에서 유용하게 사용되고 있다. 둘 다 통기성이 좋은 직조 방식으로 만들고, 사용하다 보면 부드러워지나 처음에는 다소 거친 질감이 특징이다. 아이리시 리넨은 좀 더 중량감이 있어 주로 슈트를 만들 때 사용하고, 이탈리안 리넨은 가벼워 주로 셔츠를 제작하는 데 쓰인다. 다림질을 하지 않아도 다림질이 되어 있는 '링클 프리'와 '넌아이런'의 시대에 리넨은 바로 주름이 생기는 그 이유 때문에 오히려 멋져 보이는 장점을 갖고 있다. 이 또한 고전적 우아함의 흔적이라고 하겠다. 스포츠 셔츠, 비즈니스 셔츠, 그리고 격식 있는 예복 셔츠에서 가벼운 리넨으로 만든 제품들을 찾을 수 있다.

리넨과 면보다 더 귀하고 고운 것은 실크다. 옷감으로서 실크의 역사는 유구할 뿐 아니라 신화와 전설로 가득하다. 알려진 바에 따르면 실크는 적어도 5천 년 전에 중국에서 처음 만들어

졌고, 유럽에는 서기 1천 년을 거치며 처음으로 전해졌다. 양잠 (누에 재배는 오늘날에는 과학적으로 통제하는 산업이지만 과거에는 많은 시간이 필요한 섬세하고 신성한 작업이었다)은 콘스탄티노플에서 6세 기에 시작하고, 15세기가 되면 북부 이탈리아의 도시들은 훌륭 한 비단 생산지로 유럽에서 명성을 얻는다.

　실크 셔츠는 튼튼하면서도 흡수성이 강하며 부드러운 촉 감과 표면의 광택이 특징이다. 품질이 좋은 실크는 고가이기 때 문에 항상 호화로운 원단의 대명사였다. F. 스콧 피츠제럴드의 주인공 제이 개츠비는 두터운 크림색 실크 셔츠를 좋아해 12벌 이나 주문했는데 이는 시대를 초월해 방탕한 소비의 문학적 기 준이 되었다. 오늘날 가끔씩 주문 제작의 경우에만 실크로 비즈 니스 셔츠를 만든다. 실크는 보통 스포츠 셔츠로(실크 바틱 셔 츠, 시어서커, 그 외 다른 휴양지 복장) 제작하며 매우 드물지만 격식 있는 예복 셔츠로 만들기도 한다.

　면, 리넨, 실크 중 어떤 것이든 당신이 고른 원단은 가슴과 목 부분에서 칼라와 타이 그리고 포켓스퀘어가 함께 만나는 아 주 중요한 접점의 배경을 제공한다. 이 부분은 얼굴 바로 아래 여서 사람들의 시선이 가장 집중되는 곳이다. 항상 멋지게 옷을 차려입는 작가 앨런 플러서는 예리한 관찰자이며 기록자다. 그 역시 "슈트 재킷 단추를 채워 만들어지는 턱 밑의 역삼각형은 남자가 옷을 맞춰 입을 때 가장 주목해야 하는 지점"이라고 말

했다.

실제로 칼라-타이-포켓스퀘어 조합은 옷을 입을 때 가장 실수하기 쉬운 두 영역 중 하나다. 즉, 남자의 스타일이 좌초하기 쉬운 암초 중 하나라고 할 수 있다. (또 다른 영역은 구두, 양말, 바지가 조화를 이루어야 하는 발목 부분이다. 이에 대해서는 20장을 참조하라.) 이 결합이 얼마나 위험할 수 있는지를 감안하면, 여기에는 시간을 들일 가치가 있다. 단순히 넥타이를 매거나 포켓스퀘어를 접는 방법에 대해 말하는 것이 아니다. 우리 사이에 그런 방법에 대해 교과서마냥 단계마다 작은 그림으로 설명할 필요는 없다. 사실 만약 당신이 정말로 타이 매는 법을 모른다면 이 책 자체가 별로 도움이 되지 않을 것이다. 칼라-타이-포켓스퀘어가 만나는 지점은 남성복장에서 너무나 중요한 부분이기 때문에, 이 부분을 함께 전체적으로 조망하는 것이 더 중요하다고 생각한다.

20세기 중반 무렵까지 대부분의 비즈니스맨들의 일상적인 복장은 흰색 셔츠, 진중한 넥타이, 그리고 흰색 면 손수건이 표준이었기 때문에 칼라-타이-포켓스퀘어가 만나는 지점을 면밀히 검토하거나 조절할 일은 없었다(포켓스퀘어에 대한 보다 자세한 이야기는 18장 참조). 1950년대까지만 해도 많은 사람들이 이 깨끗하면서도 특징 없는 중립적인 모습을 소중히 여겼다.

하지만 그 이후 선택지가 급속하게 늘어났다. 사무실과 중

역실에서 입을 수 있는 셔츠의 패턴과 색상이 화려해졌을 뿐 아니라 타이와 포켓스퀘어에도 더 많은 선택지가 생겼다. 타이와 포켓스퀘어 원단은 실크, 울, 캐시미어, 리넨, 합성섬유, 그리고 혼방소재까지 다양하다. 이중 일부는 계절에 맞춰 착용한다. 리넨과 산둥 실크는 여름에 적합하고, 울 트위드와 캐시미어는 겨울에 어울린다. 오늘날 이 정도가 타이와 포켓스퀘어의 소재에 대해 우리가 알아야 하는 규칙의 전부다.

많은 멋쟁이 남자들은 사실 무수한 선택의 가능성 때문에 칼라-타이-포켓스퀘어 조합이 꽤나 어렵고 까다로운 영역이란 걸 잘 알고 있다. 가장 빠지기 쉬운 함정은 지나치게 많은 것을 하는 것이다. 너무 많은 패턴과 색깔을 사용하면 가벼운 향수를 살짝만 바르는 대신 향이 강한 향수를 들이부은 것처럼 사람이 가려지게 된다. 이 문제에 대한 해결책은 과거에는 일반적으로 셔츠, 넥타이, 포켓스퀘어, 재킷의 네 가지 가능한 조합에서 패턴을 두 가지 이상 사용하지 않는 것이다. 불합리한 것도 아니며, 따르기도 쉽다. 다만 좀 지루할 뿐이다. 패턴 사용은 사실 크기와 균형을 조절하는 일이라고 할 수 있다. 간단히 말해 비율을 계속해서 뒤바꾸는 것이다. 만약 셔츠, 넥타이, 포켓스퀘어, 재킷의 패턴 크기가 모두 동일하다면, 옷들의 구분이 없어진다. 모든 벽이 무너져 사라지고, 세세한 스타일이나 실루엣이 무의미해진다(패턴 혼합에 대한 자세한 내용은 17장을 참조).

과도한 패턴에 대한 더 나은 해결책은 패턴의 크기에 집중하는 것이다. 여러 개의 패턴은 각각의 패턴이 개별적으로 눈에 잘 들어와 착용한 아이템들의 윤곽이 편안하게 그려질 수 있을 때 잘 어울린다. 그렇지 않으면 보는 사람은 마치 검안사의 진찰실에 앉아 있는 느낌일 것이다. 혹은 서커스를 생각할지도 모르겠다.

그렇기에 만약 재킷에 윈도페인이나 글렌 플레이드처럼 커다란 패턴이 있다면 넥타이는 이보다는 작은 패턴으로, 그리고 셔츠는 타이보다 더 작은 패턴으로 매칭할 수 있다. 포켓스퀘어의 패턴 크기는 셔츠와 타이 사이 어딘가에 있을 수 있다. 이런 예시는 패턴의 균형을 잡는 여러 방법 중 하나일 뿐이다. 우리들 중 수학자가 있다면 훨씬 더 많은 다양한 방법을 도출할 수 있을 것이다.

패턴 매칭에서 색상은 매우 미묘한 작용을 한다. 예를 들어 타이와 포켓스퀘어 색상을 너무 똑같이 맞추면 렌트카 업체 영업사원처럼 보일 수 있다. 핵심은 색상 면에서 넥타이와 포켓스퀘어가 조화가 아니라 공명을 이루어야 한다는 사실이다. 사실이 문제에 있어 초보자가 쉽게 파악할 수 있는 규칙은 없다. 가장 안전한 방법은 셔츠, 넥타이, 포켓스퀘어와 재킷을 동일한 색상 계열에서 채도 차이만 주는 것이다. 문제는 그렇게 할 경우 역시나 약간 따분해 보일 수 있다는 점이다. 따라서 타이나 손

수건이 재킷이나 셔츠에 있는 미묘한 색감을 반영하는 '반사색 reflected color'을 사용하는 것이 좋다. 이렇게 할 경우 색상의 강한 대조를 피할 수 있고, 색들이 튀지 않고 조화를 이루게 된다. 밝은 녹색 타이나 포켓스퀘어는 트위드 재킷의 올리브 색상과 공명할 수 있지만 어쩌면 너무 강렬해서 그 자체로 주의를 끌 수 있다. 이 경우에는, 내가 끊임없이 되풀이해 말하지만, 파티가 끝났을 때 사람들이 타이를 기억할지 아니면 당신을 기억할지 다시 한 번 생각해봐야 한다.

원단의 질감은 단 한 가지 기본 규칙을 제외하고는 색상보다는 덜 중요하다고 할 수 있는데, 그 한 가지가 바로 계절감이다. 울과 캐시미어 타이는 (직조 방식이나 짜임새에 상관없이) 겨울에 잘 어울린다. 단순히 이 원단들이 더 따뜻해서가 아니라 그 두꺼운 질감이 플란넬이나 트위드와 같은 무거운 슈트 원단과 유사하기 때문이다. 면, 리넨, 산둥 실크처럼 조직감이 있는 슬러브 실크류들이 여름용 옷감으로 적합하다. 가볍고 통기성이 좋을 뿐 아니라 재킷과 바지 그리고 셔츠에 사용되는 중량감이 덜한 여름용 원단들과도 조화를 잘 이룬다. 원단들은 친구 사이와 같다. 우리는 친구를 통해서 해당 원단을 더 잘 알 수 있다.

이와는 별개로 원단의 질감을 패턴과 마찬가지로 앞서 상술한 규칙들에 따라 생각해볼 수도 있다. 예를 들어 산둥 실크 타이를 동일한 소재로 만든 포켓스퀘어로 보완할 필요는 없다.

지나치게 까다로워 보이거나 빅토리아 시대 사람처럼 보일 것
이다. 모든 것을 제대로 맞추기 위해 오전 시간을 전부 허비했
을 것 같은 사람들을 보면 뻔뻔한 허영심밖에는 보이지 않는다.
물론, 성자가 아닌 바에야 우리 모두 어느 정도의 허영심은 갖고
있을 것이다. 하지만 그렇다고 해서 우리 삶의 가장 중요한 메
시지를 허영심으로 만들 필요는 없다. 다른 경우도 그렇겠지만,
여기서만큼은 억제가 결코 나쁜 것이 아니다.

## 20

# 신발 - 양말 - 바지 조합
The Shoe-Hosiery-Trouser Nexus

누구나 단순하게 살고 싶은 시기를 거치게 된다. 내게도 그런 시기가 왔는데, 처음에는 가지고 있는 셔츠 장신구(커프링크스, 칼라 핀, 타이 바)와 실크 포켓스퀘어를 전부 처분했다. 네이비 블레이저, 그레이 슈트, 트위드 재킷, 코듀로이 바지, 셔츠는 파랑과 흰색, 그리고 구두는 어디에나 잘 어울리는 갈색 스웨이드만 남겨뒀다. 타이는 네이비블루 니트 실크 타이 하나로 견디기로 했다. 아마도 눈을 감고 옷을 입어도 집 밖으로 나가는 데 아무 지장이 없었을 것이다.

　그 당시에는 옷을 갖춰 입는 걱정으로부터 해방되고 싶었다. 사실 잠시 동안 행복하기도 했다. 하지만 점차 물건들이 다시 늘어나기 시작했다. 처음에는 실크 포켓스퀘어였고, 그 다

음에는 줄무늬 넥타이 몇 개와 타이 바를 구입했다. 그러고는 또…… 자, 어디로 가는지 알 수 있을 거다. 모든 것이 돌아왔고 심지어 예전보다 더 많아지기도 했다.

이 과정에서 유일하게 마음이 변하지 않은 것은 갈색 스웨이드 구두일 것이다. 나는 아직도 턱시도를 입을 때 신는 검정 벨벳 알버트 슬리퍼를 제외하고는 신발장에 검정 구두가 없다. 검정 정장을 입지 않으니 갈색 스웨이드 구두 하나면 앞으로도 충분할 듯하다.

이 또한 한 방법이다. 그렇지 않은가? 물론 내가 모든 옷에 갈색 구두를 신는 남자이기 때문에 갈색 구두를 특별히 권하는 것은 아니다. 그러나 이탈리아 북부 남자들은 내 선택을 지지할 것이라고 말하고 싶다. 그들은 언제나 갈색 구두만 신는 듯하다. 특히 다크 블루 정장과 갈색 구두의 조합은 굉장히 세련되어 보인다. 하지만 사실 이 조합의 근원은 1930년대 영국이다. 당시 영국 황태자였던 윈저 공이 네이비 초크 스타라이프 더블 슈트에 갈색 스웨이드 구두를 매칭했는데, 이것이 유행했다.

북부 이탈리아 사람들은 구두와 바지 그리고 양말이 교차하는 지점이 남성의 외모에 있어서 굉장히 중요하다는 것을 잘 알고 있다. 아마도 옷을 입는 데 이 조합보다 더 중요한 지점은 칼라-타이-포켓스퀘어밖에 없을 것이다(19장 참조). 대부분의 평범한 사람들은 상대편의 얼굴을 검토함과 동시에 본능적으로

이 상단의 조합을 눈여겨본다. 그러나 옷에 관심이 있는 사람이라면 분명 잠시 후 재빠르게 보도나 바닥을 내려다볼 것이다. 신발-양말-바지의 조합이 중요한 이유는 대부분의 사람들이 쉽게 간과하고 지나가는 부분이라, 누군가가 스타일에 대해 얼마나 식견을 갖고 있는지 알아볼 수 있는 바로미터가 되기 때문이다.

방금 했던 대로 신발에서부터 시작해보자. 참고로 여기서 말하는 신발은 진짜 가죽으로 제대로 만든 제품을 뜻할 뿐 아니라 평소에 올바르게 신고 관리한 구두를 의미한다. 체육관이나 조깅 트랙에서 신는 신발에 대한 이야기가 아니다. 핵심은 다리 선에서 구두가 차지하는 존재감과 역할이다.

어떤 사람들은 발은 다리의 일부로 봐야 하기 때문에 구두는 눈의 흐름을 방해하지 않도록 바지 색상과 최대한 흡사해야 한다고 생각한다. 이 그룹은 양말 또한 동일한 색상으로 매끄럽게 조화되어야 한다고 주장한다. 발이 다리의 연장이라고 생각하는 사람들에게 네이비, 차콜 그레이, 검정 정장에 검정 구두는 분열을 최소화하기 위한 필수품이다. 이러한 접근법은 역시 슈트와 거의 동일한 색상과 색조의 어두운 양말을 권한다. 연속성과 통일성이 지배해야 한다는 것인데, 나쁘지 않다. 깔끔한 옷차림을 연출할 수 있고 색맹만 아니라면 실패할 염려도 없을뿐더러 누가 보아도 적절하다. 개성은 없지만 그렇다고 단점은 아니다. 하지만 단조로워 보이는 건 어쩔 수 없다.

분명 어떤 사람들은 여전히 점잖은 옷차림을 갖추기 위해서는 검정 구두가 답이라고 굳게 믿는다. 하지만 점잖다는 개념도 예전과는 달라졌고, 미적인 감각도 마찬가지다. 완벽히 케어한 최상급 검정 구두보다 더 깔끔해 보이는 것은 없다. 그러나 바로 그게 문제는 아닐까? 깔끔해 보이는 게 다는 아닐까?

문제는 검정 구두의 색상은 모두 똑같은 검정이고, 대부분 단순한 디자인을 가지고 있어 금욕주의적인 측면이 더욱 부각된다는 점이다. 대략 1970-80년대에 구찌의 검정 홀스빗 로퍼가 패션계에서 막강한 영향력을 행사한 적이 있으나, 아주 예외적인 경우였다. 검정 구두는 깨끗하고 깔끔한 이미지를 상징하는 아이템이다. 19세기 초반 영국의 리젠시 시대 멋쟁이들은 검정 구두에 관한 규칙을 정했고, 그들의 손자 격인 빅토리아 시대 사람들은 그 규칙을 의식으로 격상했다. 예를 들어 도심지와 저녁 행사, 일요일, 그리고 여타의 공식 의례에서는 검정 구두만 신을 수 있었다. 관례적으로 비즈니스 및 공적인 자리에서는 반드시 검정 구두를 착용했고, 설교자들은 교회에서 검정 구두를 신어야 한다고 훈계했다. 이러한 규칙은 야만주의에 대항하는 일종의 성벽이었다. 불안은 빅토리아 시대 사람들을 질식시켰고, 그래서 그들은 모든 것에 대해 수십 가지의 규칙을 가지고 있었다. 이들은 분류하고 정리하는 일이라면 사족을 못썼다. 이 시대 신사들의 노이로제에 대해서는 잊어버리는 것이 가

장 좋다.

구두에 대한 전혀 다른 관점도 있다. 의복의 연장으로 보기보다는 구두를 옷과 완전히 분리해서 디자인적으로 우리의 개성을 표현하는 액세서리로 접근하는 것이다. 이러한 방식은 생각보다 논란이 될 수 있다. 2002년까지만 해도 언론은 축구선수이자 패션 스타인 데이비드 베컴이 파란 슈트에 갈색 구두를 신었다고 비판했다. 하지만 바로 그해 베컴은 영국에서 가장 옷을 잘 입는 남자로 선정되었다. 대부분의 사람들에게 갈색 구두와 관련된 규칙은 유물이나 다름없다. 갈색 구두는 검정 구두를 제외하고는 최고로 격식 차린 구두이다. 개인적으로도 가장 선호하는 구두다. 오늘날 중요한 저녁 행사에서 갈색 구두를 신었다고 그 사람의 성장 배경을 문제 삼을 사람은 없다. 사실 옷차림만 가지고 한 사람의 매너를 평가하기란 어렵다고 생각한다. 이 주제에 대해서는 기회가 된다면 다른 곳에서 다루겠다.

과거에 한때 갈색 구두가 일종의 낙인이었던 것은 확실하다. 문학사에서 가장 매력적인 악한 중 하나인 출장 판매원 찰스 H. 드루에를 소개하고자 한다. 만약 시어도어 드라이저의 위대한 미국 소설 『시스터 캐리』(1900년 출간)를 읽었다면 다시한 번 그를 떠올리는 계기가 될 것이다. 배경은 1889년 8월, 시카고행 기차 안이다. "그는 오늘날에는 익숙한 비즈니스 복장이지만 당시에는 새로웠던 갈색 모직 체크 슈트를 입고 있었다.

조끼 밑으로는 빳빳한 분홍색 스트라이프 셔츠가 보였다. (…) 슈트는 전반적으로 좀 꽉 끼는 듯했고, 반짝반짝 광이 나고 밑창은 두터운 황갈색 구두와 회색 중절모로 차림새를 마무리했다." 정도의 차이는 있어도 찰스 드루에가 악당이라는 것은 벌써 분명하다. 드라이저는 굉장히 효과적으로 옷이 등장인물에 대해 말하게 하고 있다. 드루에가 단순히 갈색 구두가 아니라 황갈색 구두를 신고 있고 더불어 구두의 밑창이 두터웠다는 것은 그의 차림새에 말 그대로 무례함을 더해준다. 그의 갈색 구두에 어떤 뉘앙스가 들어 있지 않은가! 검정은 항상 검정이지만, 갈색은 때로 서로 전혀 다른 색상일 수도 있다는 점을 기억할 필요가 있다.

갈색 구두의 색상은 가죽 종류에 상관없이 미색에 가까운 비스크 색부터 굉장히 어두운 마호가니 색까지 다양하다. 당연히 이것 자체만으로도 예상치 못한 문제들이 발생한다. 핵심은 당신의 기분과 복장에 가장 적합한 색깔은 무엇인가이다. 회갈색? 담배색? 적갈색? 에스프레소 색상? 오래된 규칙은 구두 색을 바지보다 한 톤 더 어두운 색으로 맞추는 것이다. 하얀 구두를 신는 전통적이고도 보편적인 휴양지 복장을 제외하고는 이 법칙은 지금도 타당하다. 갈색 구두는 분명 시선을 끄는 경향이 있다. 하지만 이는 다양성이나 개성을 발휘한다는 점에서 장점이 될 수 있다.

또한 갈색 구두는 좀 더 밝은 색상의 양말과 잘 어울린다. 바로 이 때문에 우리는 세 번째 요소인 양말에 대해 이야기해볼 필요가 있다. 과거 양말은 검정이나 감청색 혹은 회색처럼 차분한 색상이 대부분이었다. 그러나 오늘날에는 약간의 스타일을 주어도 괜찮다. 경우에 따라서는 오히려 그러한 감각이 요구된다. 아가일 패턴은 스포츠웨어에서 긴 역사를 가지고 있는데, 색조가 연결만 된다면야 깔끔한 정장과 매치해서 안 될 이유가 있을까? 프레드 아스테어가 〈플라잉 다운 투 리오〉에서 신은 것과 같은 스트라이프 양말은 또 어떤가? 아니면 분홍색 플라밍고나 해적선 깃발 그리고 유니콘처럼 재미있는 디자인이 들어간 양말이나, 이도 아니면 그저 화려한 무늬가 있는 양말은 어떨까?

오늘날 우리는 예의범절보다 분위기에 더 많은 영향을 받는다. 아무도 우리에게 옷을 입는 규칙에 대해 안내해주는 사람이 없기 때문에 한편으로 모든 것이 좀 더 어려워졌다. 사실 그동안 우리가 가지고 있던 옷에 대한 많은 규칙들은 다소 임의적이고 우스꽝스럽거나 거북한 것들도 많았다. 원하는 것을 입는다는 것은 색다른 경험이기에 신선한 일이다. 물론, 원하는 것을 입는다는 행위도 어디까지나 온당한 범위 내에서 이뤄져야 하겠지만 말이다.

예를 들어 양말을 신지 않는 것에 대해 생각해보자. 양차 세계대전 사이 많은 남자들이 열대기후의 매력을 발견했다. (폴

퍼셀의 훌륭한 여행기 『해외에서*Abroad*』가 바로 이 시대를 배경으로 한다.)
이는 곧 워킹 쇼츠, 에스파드리유, 모카신, 베레모, 스트라이프
셔츠, 실크 슈트의 발견을 의미한다. 양말을 벗은 맨발은 태양과
건강 그리고 휴가를 상징하는 강력한 이미지가 되었다.

　이후 캐주얼 복장의 전파지인 미국의 아이비리그 캠퍼스
에서 맨발이 유행하게 된다. 유명한 L. L. 빈의 캠프 모카신, 위
준의 로퍼, 그리고 테니스화 같은 캐주얼한 신발들은 양말이 필
요 없는 대표적인 캠퍼스 아이템이었다. 더불어 기숙사 생활이
란 것이 꼼꼼히 세탁하는 습관을 가진 사람들에게 그리 좋지는
않은 환경이라는 탓도 있었다.

　물론 과거에도 남자들은 집에서는 언제나 맨발로 알버트

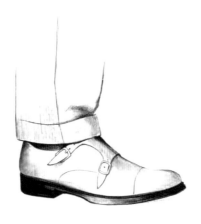

슬리퍼를 신고 돌아다녔다. 그런데 요즘은 슈트를 입고 브로그가 있는 윙팁을 신은 사람들 중에서도 아무렇지도 않게 양말을 신지 않은 사람들을 길에서 볼 수 있다. 이는 두 가지 이유 때문에 극단적으로, 잘못되었다. 우선, 무엇보다 명백히 건강 관련 문제가 있다. 피부에 직접 닿는 옷은 흡수성이 있고 자주 갈아입어 세탁할 수 있어야 한다. 그것이 속옷을 입는 이유다. 그렇지 않은가? 두 번째로, 너무 노골적으로 옷차림에 무심한 척하기 때문에 어설프게 보일 뿐만 아니라, 그 시도 자체가 하나의 전략으로는 약하다. 누가 보아도 명백한 계획적인 무관심은 재미가 없다. 더불어 그 정도로 뻔뻔하다면 어떤 시도를 해도 모두 진부해 보일 것이다.

　나는 스스로 관대한 사람이라고 생각하지만, 정장을 입고 구두를 신었는데 양말을 신지 않은 것을 자신만의 독특한 패션이라고 생각하는 사람은 완전히 얼간이가 아니라면 아마도 더 이상 살고 싶은 생각이 없는 사람이라고 생각한다. 패션업계에 종사하는 사람들이라면 이런 짓을 해도 좋다. 그들은 어쩔 수 없다. 하지만 친애하는 독자 여러분, 이런 복장은 절대로 당신에게 맞지 않는다.

# 21

# 반바지

Shorts

우리는 버뮤다 제도의 훌륭한 사람들에게 감사해야 한다. 단순히 반바지를 발명한 것 때문만은 아니다. 그들은 우리의 상상력을 확장시켜 반바지가 가진 잠재력을 완전히 다른 범주로 격상시켰다. 버뮤다 남자들이 반바지를 입으면서도 격식을 차릴 수 있다는 것을 제대로 보여주기 전까지는 우리는 반바지 하면 버뮤다 사람보다 군복이나 운동복, 혹은 매우 캐주얼한 리조트 패션을 떠올렸다.

1950년대 버뮤다 실험(이건 방금 내가 붙인 말이다) 덕분에 우리는 반바지가 우리가 생각했던 것보다 훨씬 다양할 수 있다는 것을 깨달았고, 이 때문에 반바지를 완전히 새롭게 보기 시작했다. 영국령 제도 밖에서는 이 실험이 널리 퍼지지 않았기 때문

에 중요도가 살짝 떨어질 수 있지만 이는 별로 중요하지 않다. 버뮤다 실험은 지금도 스타일 측면에서 굉장히 흥미롭고 또한 실용적인 아이디어다. 솔직히 말해 반바지가 최초의 캐주얼 비즈니스복이었을지도 모른다고 말해도 무리가 아니라고 생각한다.

이유는 알 수 없으나 남자들은 뜨거운 열기와 습도에도 다리를 드러내는 것에 심한 거부감을 느낀다. 아마도 우리 남자들이 너무 완고할 뿐만 아니라 지나치게 품위에 신경을 쓰는지도 모르겠다. 펄럭이기만 하지 필요도 없는 바지 기장 50센티미터를 줄이기 위해서는 농구를 하거나 바닷가에 갔다거나 혹은 사막에서의 군복무와 같은 어떤 변명거리가 필요한 것 같다. 이견의 여지가 없는 것은 아니지만 아마도 이는 빅토리아 시대의 예절이 여전히 남아 있기 때문이라고 생각한다. 벗고 다니기에는 이미 좀 늦었기에 나와 직접적인 문제는 아니지만, 더운 기후에서 (한 계절이든 일 년 내내든) 일하는 젊은 남자들이 주어진 환경에서 스타일과 예의를 모두 갖추면서 가급적 편안하게 옷을 입어도 괜찮지 않을까? 그저 물어보는 것이다.

다른 많은 남성복과 마찬가지로 반바지는 역사적으로 운동복 그리고 군복과 관련 있다. W. Y. 카르만의 『군복 사전 *Dictionary of Military Uniform*』에 따르면 일찍이 1873년 가나 남부에 주둔한 영국군 소속 원주민 병사들이 바지를 줄여 입었다. 20세기가 되면 인도에 주둔한 영국군들 중에서도 카키색 반바지를 입

는 사람들이 있었는데, 의심의 여지 없이 이들은 영국으로 돌아온 후에도 반바지를 무프티mufti(사복)로 착용했다. 이 반바지들은 사실 19세기 초반 이래 인도에서 영국군과 함께 싸운 네팔 출신 구르카족으로 구성된 대영제국인도군 휘하의 구르카 여단의 전투병 복장을 모방한 것이다. 구르카 여단의 용맹한 전사들은 살상력이 높은 쿠크리(휘어진 긴 검)와 통이 넓은 반바지로 유명하다. 런던의 영국 국방부 앞 전통복장을 입고 있는 구르카 병사 동상을 보면 이 반바지를 입은 것을 분명히 알 수 있다.

구르카 전사의 반바지는 넓은 통과 옷과 같은 원단으로 만든 허리 벨트가 특징이고, 때로 밑단을 접어 올려 입기도 한다. 편안하고 내구성이 강해 찾는 팬들이 계속 늘어나면서, 이제는 세련된 여름 밀리터리 패션 아이템으로 확고히 자리를 잡았다.

군대에서 유래한 반바지는 여름철 스포츠를 통해 자연스럽게 남자들의 옷장으로 들어왔다. 작가 로버트 그레이브스와 앨런 홋지가 지적하듯이 1930년대 영국에서 가장 인기 있는 스포츠는 하이킹이었다. 제1차 세계 대전 후 여가 생활과 아마추어 스포츠는 활발해진다. 1920년대 유럽에서 인기 있는 지역 신문들은 하이킹이 두루두루 건강에 좋을 뿐만 아니라 휴일을 경제적으로 보낼 수 있기 때문에 하이킹 클럽을 후원했다. 철도회사는 시골 지역으로 가는 저렴한 기차편을 제공했다. 알프스, 블랙 포레스트, 슈롭셔의 계곡, 프랑스 성곽 지역, 혹은 피에몬테

지방과 같은 곳을 도보로 여행할 때 기본 복장은 튼튼한 니트 스웨터, 카키색 반바지, 두꺼운 양말, 내구성이 좋은 컨트리 부츠나 구두 그리고 배낭이었다. '소요객rambles'이라고도 불린 하이킹을 즐기는 이들은 둔덕이나 목초만 있으면 어디든 상관없는 듯했다.

그 후 얼마 지나지 않아 다른 스포츠에서도 반바지가 유행하기 시작했다. 처음에는 골프 코스에 반바지가 등장했다. 골프 선수들은 옷에 관해서는 항상 우리보다 더 자유분방했다. 골프 선수들에게는 이미 니커보커의 가까운 사촌 격인 플러스 포스가 있었다. 플러스 포스는 1920년대 골프 코스에서 흔히 찾아볼 수 있었는데, 품이 넉넉한 바지로 무릎 아래로 10센티미터 정도 내려왔으며 끝부분에 조일 수 있는 스트랩 버클이 달려 있었다. 그린 위의 반바지는 플러스 포스와 크게 다르지 않았다. 사람들이 '울퉁불퉁한 무릎knobby knees'이 드러난 것에 대해 미처 말을 꺼내기도 전에 반바지는 테니스 코트에 등장한다. 1932년 영국 랭킹 1위인 버니 오스틴이 롱아일랜드 포레스트힐에서 개최된 전미선수권대회에서 코트의 복장 코드인 플란넬 흰색 바지 대신 반바지를 입고 등장해 센세이션을 일으켰다. 그전에도 반바지를 테니스 코트에서 입었던 사람은 있지만 오스틴은 흠잡을 데 없는 매너로 반바지를 공식화했다. 아마도 자유롭고 시원한 복장은 그의 경기에도 도움이 되었을 것으로 추측된다. (스포츠

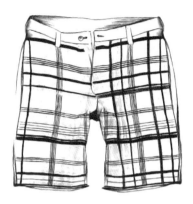

기록과 복장의 영향 관련 연구는 아쉽지만 아직은 미개척 분야다. 하지만 기록을 경신하는 일은 더 가볍고 더 편한 운동복을 개발하는 기술과 나란히 행진하는 듯하다. 예를 들어, 테니스 선수가 19세기 사람들처럼 불편한 복장을 여러 겹 입을 필요가 없다면 당연히 더 적극적으로 경기에 임할 수 있을 것이다. 다른 스포츠들도 마찬가지지만 테니스는 신사의 가벼운 취미 활동에서 이제는 활력 넘치는 격렬한 운동이 되었다.)

1950년대부터는 미국의 모든 남자 대학생이라면 모두들 옷장에 '워크 쇼츠walk shorts'는 가지고 있었다. 일부 제조사들은 특별히 젊은 학생들을 위해 재킷과 바지 그리고 반바지로 구성된 스리 피스 슈트를 생산할 정도였다. 제2차 세계대전 후 남자들은 전쟁 기간 동안 강요되었던 순응에 대한 보상을 갈망하는 것처럼 보였다. 이와 같은 적극적인 자기표현의 직접적인 반응

이 반바지 열풍이었다. 그 결과 1949년 즈음 캠퍼스와 고급 리조트에서 반바지가 일상화된다.

카키색 반바지와 같은 군복의 영향이 종전 후에도 이어졌지만 미국 남자들은 결국 '단색부터 화려한 격자무늬, 강렬한 체크와 굵은 스트라이프까지 모든 색상과 무늬의' 반바지를 입게된다. 반바지가 미국을 휩쓸자 사회 전반에 걸쳐 어디서나 반바지 차림이 가능해졌다. 이제 사람들은 캐주얼 복장을 멋지게 차려입는 컨트리클럽 댄스파티, 선상파티, 그리고 여타 다양한 주말 행사에 반바지를 입고 나타났다. 원단과 색상도 20년대의 카키색 이후 비약적인 발전이 있었다. 이제 선명한 파스텔 색상과 매력적인 마드라스체크 패턴, 오닝 스트라이프 포플린, 타탄체크, 캔디 스트라이프 시어서커, 광택감이 있는 밝은 색상의 트윌과 같은 다양한 패턴과 원단으로 만든 반바지가 있다.

종종 일어나는 일이긴 한데, 한편에서는 남자들의 옷장에 새로 합류한 아이템인 반바지에 대한 불문율이 빠르게 생겨났다. 모두 양말과 관련된 것들이다. 스타일 측면에서 가장 캐주얼한 축에 있는 반바지는 거의 모든 셔츠(옥스퍼드 버튼다운, 폴로, 보트넥 풀오버)와 맞춰 입을 수 있고, 짧은 양말이나 맨발로 신으면 어떤 종류의 슬립온(보트 슈즈, 모카신, 페니 로퍼)과도 어울린다. 하지만 목이 긴 어두운 색상의 양말이 그림 속에 들어오는 순간, 반바지 복장은 갑작스레 딱딱해져버린다. 멋진 정장용 양말은

반바지보다는 멋진 드레스 셔츠, 그리고 나아가 넥타이와 스포츠재킷에 필요하다. 전설 같은 얘기지만 과거에는 반바지 턱시도에 전통적인 검정 실크 양말과 에나멜 펌프스를 매칭한 사람들도 있었다.

반바지 복장은 그 이후로 약간 격하된 듯하다. 예를 들어, 카고 반바지, 티셔츠, 그리고 화려한 디자인의 러닝화는 어디서나 볼 수 있는 오늘날 미국인의 유니폼이다. 만약 편안한 것이 최고라고 생각한다면 이도 괜찮다. 오늘날 많은 사람들이 물병, 최신 유행 아이패드, 아이폰, 열쇠, 지갑, 항우울제, 기타 등등의 것들을 가지고 다니는데, 카고 반바지에 달려 있는 큰 주머니들은 이런 점에서 매우 편리하다.

불평은 이쯤에서 그만둬야 할 것 같다. 너무 편안함만 추구하다 보니 일부 반바지 차림이 때때로 애석함을 자아내기도 하지만, 여전히 과거의 묘미를 간직하고 있는 사람들도 있다. 예를 들어 네오-프레피룩 덕분에 사람들은 패치워크 마드라스, 시어서커, 화려한 코튼 트윌과 리넨에 대해 새롭게 관심을 가지게 되었는데, 이런 패턴과 원단들은 모두 반바지와 잘 어울린다. 파스텔 톤의 샴브레이 셔츠, 깔끔한 실크 보타이, 가벼운 블레이저에 패치워크 마드라스 반바지를 입어보는 것은 어떨까? 혹은 살짝 주름이 간 담배색(황토색) 리넨 반바지를 크림색 사파리 재킷과 함께 입고, 목에는 밝은 스카프를 두르는 것도 좋지 않을까?

반짝이는 멋진 슬립온이나 에스파드리유도 당연히 잘 어울리겠
다. 여름이 오는 것 같지 않은가!

# 스프레차투라

## Sprezzatura

서간문으로 유명한 체스터필드 경은 위대한 조언자였다. 그는 아들에게 "사람들에 대해 너무 깊게 알려 하지 말라"고 충고했다. 체스터필드 경에 따르면 "실제로 어떤 사람인지는 중요하지 않다. 그들을 보이는 그대로 대할 때 인생은 더욱 원만해진다."

앞에서도 이 인용구를 한 번 언급했는데 다시 봐도 역시 참신하다. 멋지지 않은가! 선의로 행하는 작은 위선이라. 예의는 악의 없는 거짓말과 약간의 태만, 해가 될 리 없는 칭찬과 얼마간의 뻔뻔함, 그리고 자신의 노력과 과도한 열정을 감출 수 있는 기술에 달려 있다. 하지만 모두들 이제는 이 중요한 교훈을 잊고 있는 듯하다. 위선적이라 말할 수도 있지만 우리는 이를 매너라고 부르고, 매너는 사소하나 사회생활 구석구석에서 마찰

을 피하는 윤활유로 작용한다.

오늘날 마찰은 훨씬 심해졌으나 윤활유는 오히려 줄어든 것 같다. 어디서나 불꽃은 심하게 튀고 있고, 모두들 지나치게 흥분한다. 무엇 때문인지는 알 수 없으나 우리는 공적인 삶과 사적인 삶이 불가분의 관계라고 믿게 되었다. 순진할 뿐만 아니라 위험한 생각인데 사람들은 마치 사적인 삶이 사라져야 한다고 믿는 듯하다. 하지만 다른 사람의 지극히 사적인 영역을 노골적으로 참견하는 것이 과연 좋은 일일까? 오늘날 개인이 사생활을 가지기 위해서는 약간의 위선은 필수가 아닐까 한다. 아이러니하겠지만 우리에게 필요한 것은 가면이다.

정중함, 혹은 예의의 덕목에 대해 다시 한 번 생각해볼 필요가 있다. 어쩌면 이미 너무 늦었을지도 모르겠다. 오늘날 투명성에 광분하는 미디어 때문에 사생활이란 아예 남아 있지 않은 것 같다. 하버드 대학교의 질 르포어는 『뉴요커』에 기고한 감시에 관한 글에서 다음과 같이 주장한다. "이제는 어디에도 공적 자아는 존재하지 않는다. 모두들 자신의 사생활을 지키려 하나, 실상은 끊임없이 어지럽고 부조리한 렌즈를 통해 본인뿐 아니라 서로를 감시한다." 사람들이 공적 담론에서 예의를 지킬 수 있으려면 약간의 위선은 허용되어야 하는 것 아닐까? 이런 종류의 사회적 윤리규범을 회복하는 일은 불가능할까? 예의범절이란 사람들의 약점을 인정하는 것이다. 이를 뒷받침하는

예는 역사적으로 너무나도 많다. 17세기 프랑스의 유명한 모럴리스트인 라 로슈푸코가 먼저 떠오른다. 볼테르도 라 로슈푸코가 루이 14세 시대 프랑스인들의 취향과 스타일에 크나큰 기여를 했다고 말했다. 체스터필드 경 또한 좋은 모범이다. 그가 아들에게 보낸 편지는 조지 왕조시대(1714-1830)의 사회상과 관습을 잘 보여준다. 하지만 예의범절의 본질을 묘사하고 '균형poise'과 '허식pose'의 차이를 가장 잘 설명한 사람은 이탈리아 르네상스 시대의 거장 발데사르 카스틸리오네다. 그의 책 『궁정론』은 (1528년 베니스에서 처음 출간되었다) 신사를 위한 안내서로서, 이탈리아에 르네상스가 만개하던 시절 공적인 자리에 적합한 올바른 품행이란 무엇인가를 정리하고 있다.

『궁정론』의 핵심 주제는 자신을 타인에게 소개하는 법과 공적 무대에서 스스로 물러서는 방법이다. 에티켓이라는 주제에서 카스틸리오네가 세운 가장 큰 공헌은 스프레차투라라는 개념을 확립한 것이다. 그에 따르면 사실 우아함la gruzia이 없으면 결코 예의를 제대로 갖출 수 없다. 카스틸리오네는 진정으로 정말로 품위 있기 위해서는 그리고 그렇게 보이기 위해서는, **스프레차투라**라는 스타일이 필요하다고 주장한다. "아마도 나는 모든 인간의 행동과 언사에 가장 보편적으로 적용할 수 있는 법칙을 발견한 듯하다. 인위적인 가식은 위험한 산호초와 다를 바 없기에 반드시 피해야 하고, 언제나 기교를 감추고 무심한 듯이

행동하면, 말할 때나 행동할 때나 항상 자연스럽고 편안해 보인
다.”

　카스틸리오네의 설명에 따르면 이 ‘보편적 법칙’이 중요한
이유는 흥미롭게도 대부분의 사람들은 사소한 실수가 오히려
이면의 위대함을 감추고 있다고 상상하기 때문이다. “천부적인
재능을 가지고 어떤 일을 잘 해낼 수 있는 사람은 그가 가지고
있는 것보다 더 뛰어난 기술을 가지고 있음이 틀림없다. 만약
그가 더 노력하고 인내한다면 심지어 지금보다 더 월등해질 것
이다.” 의도적인 무심함이 주는 멋은 사실 이처럼 오래전부터
우리 곁에 있었다.

　카스틸리오네가 그의 ‘보편적 법칙’을 정의하기 위해 사용
한 단어인 스프레차투라는 보통 영어로는 ‘무심함nonchalance’이
라고 번역한다. 하지만 실제로는 그보다 더 많은 함의를 지니고
있다. 스프레차투라는 무분별한 즉흥성이나 일상적인 경솔함,
혹은 거짓말이나 속임수를 뜻하지 않는다. 요컨대 무모함과는
아무 상관이 없다. 실상은 정반대다. 스프레차투라는 자연스럽
게 보이려는 의식적인 노력, 꾸밈없는 꾸밈, 세심하게 계획된 무
심함이며, 나아가 가식적인 무관심이다. 그리고 이를 통해 실제
로 보는 것보다 더 큰 가치가 있는 메시지를 담는 것이다. 한마
디로 노력하고 있음을 감추는 능력이기에 노력이 드러나는 꾸
밈과는 정반대다.

현대 작가 중에는 영국의 스티븐 포터가 이 주제에 대해 재미있는 책을 한 권 쓴 바 있다. 책 제목이 『게임즈맨십의 이론과 실천 혹은 속임수 없이 게임을 이기는 기술*The Theory and Practice of Gamesmanship or The Art of Winning Games Without Actually Cheating*』인데, 포터는 이 책에서 모든 상황에서 타고난 우월함을 보여줄 수 있는 다양한 계책을 정리해 소개한다. 그는 여기서 의도한 무심함을 '게임즈맨십'이라고 불렀는데, 이는 해석하기에 따라 실제 삶에서 우리의 경쟁력을 좌우할 수 있는 불문율이라고도 할 수 있다.

하지만 스프레차투라는 반드시 적대적이거나 경쟁적일 필요는 없다는 점에서 게임즈맨십과는 차이가 있다. 오히려 스프레차투라에 있어서 중요한 덕목은 공손함이다. 어딘가 모르게 편안하면서 동시에 매력적인 미묘한 감각이며, 일에 대한 노력, 곤경, 무질서를 감추는 전통이다. 마치 무심한 거장을 보는 듯한데, 그렇기에 보는 이는 예상치 못한, 그러나 너무도 충만한 고양감을 경험하게 된다.

이제 아마도 스프레츠투라와 복식 사이의 연관성이 보이기 시작할 것이다. 17세기 영국 왕당파 시인 중 가장 우아한 시인이었던 로버트 헤릭(1591-1674)은 흐트러진 옷을 소재로 한 시 「무질서 속의 기쁨」에서 복식과 스프레차투라의 관계를 아주 잘 보여주고 있다.

의상의 달콤한 무질서는

옷의 욕망을 불 지른다.

어깨 너머 내던져진 스카프는

절묘하게 흐트러져 있고,

부정한 레이스는 사방에서

진홍빛 가슴 옷의 마음을 사로잡는다.

소맷동은 태만하고, 그 때문에

리본은 어지럽게 흐른다.

거센 속치마의 매력적인

물결이 눈길을 끌고,

아무렇게나 맨 구두끈에서

나는 거친 세련미를 본다.

모든 면에서 너무나도 완벽한 예술보다

이것이 나를 훨씬 더 사로잡는다.

살짝 의도적으로 흐트러진, 격식 없는 데서 나오는 우연성처럼, 조심스럽게 만들어진 우아함은 여러 시대에서 미적 이상으로 여겨졌다. 옷뿐만 아니라 디자인에서도 이를 찾아볼 수 있다. 목초와 잡목 그리고 정돈된 잔디와 나무 그늘이 어우러지는 18세기 영국식 정원은 자연을 모방한 디자인을 통해 노력을 감추는 기술을 보여주는 아주 좋은 예다. 영국식 정원을 복잡한

장식이 특징인 동시대 프랑스의 포멀 가든과 대조해보면 프랑스식 정원은 자연을 인간의 야망과 합리성이 넘쳐흐르는 미적 감각에 복속시키려는 의지를 드러냈다. 극작가 조지 S. 카우프만(1889-1961)은 프랑스식 정원에 대해 "만약 신에게 돈이 있다면 무엇을 했을지 보여주기 위한 것 같다"고 말하기도 했다.

스프레차투라의 사회적 특성이 미학과 가장 밀접하게 만나는 분야는 역시나 패션이다. 카스틸리오네가 설명하듯이 스프레차투라의 가장 큰 덕목은 탁월함을 감추는 데에 있다. 탁월함은 잠재성, 즉 비축되어 있는 힘으로서 눈에 쉽게 드러나지 않는 사소한 것들, 혹은 불완전함 속에 내재한다. 17세기 영국 왕당파 시인들과 19세기 초 리젠시 시대의 멋쟁이들 그리고 앤드류 잭슨 대통령 시대의 미국과 총재정부 시기 프랑스에서는 이러한 기교를 높게 평가했다. 영국식 컨트리하우스 패션(8장 참조)과 그 사촌 격인 미국의 절제된 아이비리그 스타일(14장 참조) 또한 좋은 예다. 적당히 부드러운 구조의 색 슈트sack suit, 칼라가 살짝 둥글게 말린 버튼다운 셔츠, 슈트에 캐주얼하게 매칭한 페니 로퍼와 아가일 양말은 교과서적인 담백한 복장과 화려한 캐주얼의 절묘한 조합이다. (13장에서 논한) 이탈리아 슈트는 어딘가 부족한 것처럼 보이나 편안하고 가벼운 멋을 내는 스타일이다. 이탈리아의 남자들은 슈트를 다양한 장르의 옷과 독창적인 방식으로 매칭한다. (여기에 대해서는 앞으로 더 설명하겠다.) 현대적

인 기준으로 볼 때 모두 스프레차투라의 좋은 예로서 절제를 의도적으로 강조하고 있다는 것을 잘 보여준다.

하지만 아이비리그 스타일처럼 한 국가를 대표할 정도로 유명한 무심한 스타일조차 최근에는 스프레차투라를 상실하고 있는 듯하다. 아이비리그 스타일에서 파생한 네오-프레피룩은 도쿄에서 톨레도까지 전지구적으로 유행하고 있으나 스프레차투라라는 측면에서는 미흡한 부분이 있다. 요즘 유행하는 네오-프레피룩을 보면 어딘가 인위적이라는 느낌을 지울 수 없다. 모두들 굉장히 멋지게 차려입었으면서도 신경쓰지 않은 것처럼 보이기 위해 지나치게 염려하는 듯하다. 네오-프레피룩은 오늘날 기성세대의 가치를 거부하는 것을 쿨하게 여기는 힙스터 문화와 결합했다. 아마도 이를 '포스트모던 프레피 쿨'이라고 부를 수도 있겠다. 이들이 사용하는 모티브나 접근 방법 역시 의도한 무심함이지만 그런 효과를 내기에는 애쓴 것이 너무 뻔하게 드러난다. "기교를 보이지 않는 것이야말로 참다운 예술이다 ars est celare artem"라는 유명한 라틴어 격언이 있다. 이 정도는 기억할 필요가 있다.

'쿨cool'이라는 개념은 스프레차투라와 매우 유사하나 중요한 부분에서 차이가 있다. 아프리카계 미국인들이 쿨을 처음 사용했을 때는 심한 스트레스나 고통 속에서도 감정을 조절할 수 있는 사람을 뜻했다. 그 후 쿨은 프랑스 실존주의의 미국 버전

인 비트 세대 혹은 힙스터와 결합하여 관습을 거부하고 불확실 속에서도 전진할 수 있는 능력이라는 의미를 가지게 된다. 보통 1970년대 히피 세대로 기억하는 반문화 운동은 제2차 세계 대전 직후부터 부르주아 노동 윤리와 기업 주도 소비주의에 저항했다. 반문화 운동의 상징적 의미를 담은 복장의 스펙트럼은 제임스 딘에서 타이다이 염색에 이르기까지 굉장히 넓었다. 쿨 스타일은 기본적으로 감정을 감추고자하며, 노력하거나 애썼다는 것처럼 보이지 않는 것을 목표로 한다. 그렇기에 쿨은 의도한 무심함을 추구하는 고유한 미국적 방식이다.

하지만, 힙스터나 히피족도 아니었고, 반문화에 몸을 담지도 않았던 평범한 사람들은 자신을 기만하지 않으면서 어떻게 공적 영역과 사적 영역 사이에서 그들만의 완충장치를, 혹은 세련된 무심함을 키울 수 있었을까? 몇몇 규칙은 있었던 것 같다. 사실 규칙이라기보다는 특징이라는 표현이 더 정확하겠다. 이들은 (1) 반짝반짝 빛나는 새것보다는 약간은 구겨진 낡은 것을 선호했다. 많이들 인용하는 영국 작가 낸시 미트포드의 격언 "모든 멋진 방에는 약간의 허름함이 있다"를 떠올릴 수 있다. 또한 이들은 자신들의 스타일에 (2) 개성이라는 감상적인 터치를 더했고 (3) 무엇보다도 편안한 복장을 선호했다. 그리고 마지막으로 (4) 굉장히 자신감이 있어서 남들과 대립하는 것을 두려워하지 않았다. 이를 '**대위법 에티켓**_counterpoint etiquette_' 정도로 부

를 수 있을 것 같은데, 모두가 일상복을 입고 있는 곳에 혼자 야
회복 차림으로 등장한 노엘 카워드의 에피소드를 생각하면 이
해가 될 것이다(이 이야기의 전말은 9장을 참조).

요점은 누군가에게 소중한 것이 모두에게 중요할 수는 없
다는 거다. 남자와 소년을 구분하는 것은 약간의 멋진 주름이
다. 초보자는 항상 완전무결하고자 노력하나 그것이야말로 가
장 큰 실수다. 사람들은 너무나도 쉽게 이런 함정에 빠진다. 이
들을 비꼬고 싶으면 그저 빈틈없는 옷차림에 대해 질리도록 계
속 강조하기만 하면 된다. "어떻게 그렇게 항상 깔끔하게 옷을
입으시나요? 아무리 해도 나는 그렇게 차려입을 시간이 안 나더
군요." 이와 유사한 말을 자주 반복하면 결국에는 모두가 그의
허영심과 얄팍함을 보게 될 것이다.

스프레차투라는 완벽함을 추구하는 방법인 동시에 옷이
나 패션에 대해 한 번도 생각해본 적이 없다는 인상을 주는 것
이다. 자연스럽고 편안한 감각과 아무것도 준비한 적이 없는 듯
한 분위기가 있어야만 성공할 수 있다. 한 가지 색상으로 전부
맞춰 입은 사람을 보면 지나치게 애를 쓰고 있다는 인상을 지울
수 없다. 이때 그가 걸친 옷이 보내는 메시지는 불안감이다. 이
런 남자를 더블재킷을 버튼다운 셔츠와 즐겨 입은 프레드 아스
테어와 비교해보라. 많은 패션 전문가들은 더블과 버튼다운은
어울리지 않는다고 말하지만 아스테어는 망설이지도, 신경 쓰

지도 않았다. 그는 남들이 알아차리기 힘든 대단히 겸손한 속임수를 사용했던 것이다. 그 유명한 취향 종결자, 보 브러멜 역시 자조적인 4행시에서 동일한 속임수를 고백한 바 있다.

넥타이에, 물론, 가장 신경을 많이 씁니다.
우리에게는 중요한 우아함의 척도이니까요,
덕분에, 매일 아침마다, 몇 시간씩 허둥거립니다.
급하게 맨 것처럼 보여야 하거든요.

브러멜 역시 잘 알고 있었다. 아마추어들은 항상 완벽하고자 지나치게 노력한다. 그러나 진짜 프로는 계산된 실수를 한다. 완벽을 추구하고 연마하거나(어차피 실패하게 되어 있다) 비싼 로고를 가슴에 다는 것보다, 살짝 애매모호한 옷차림이 훨씬 더 좋다. 모호함은 안정감을 제공한다. ("이 구두 어디서 샀냐고요? 수제화인데 부다페스트 뒷거리의 그냥 작은 공방이었습니다. 악취가 말도 못한 곳이었는데, 정말 천장까지 가죽이 쌓여 있었어요.") 사이즈나 재킷 소재처럼 누가 봐도 뻔한 것에 대해서는 항상 모른 척하는 것이 좋다. ("매장에서 그러던데 제1차 세계대전 당시 솜 전투에서 군인들이 대포를 청소할 때 이걸 사용했답니다.") 옷에 대해 별로 신경을 쓰는 것 같지도 않고, 아는 것도 없다. 그런데도 너무 멋있으니 보는 사람들은 환장할 노릇이다.

"옷 산 지 몇 년은 되었습니다"보다 좋은 방법도 없다. 여기에 대해 상대방이 무슨 말을 해도 대개는 허세가 있거나 좀스러운 사람처럼 보일 뿐이다. (물론 이 방법은 입은 옷이 실제로 지금의 패션 트렌드와 거리가 있어야만 잘 먹힌다.) 한 번은 나도 당한 기억이 있는데, 지금도 아주 생생하다. 예전에 예복에 대한 기사를 쓰기 위해 필라델피아의 유서 깊은 집안의 (부디 이름은 묻지 마시길) 한 신사를 인터뷰한 적이 있다. 그때 정말 바보처럼 그분에게 야회복을 어디서 구입하시냐고 물어보았다. "아, 보이어 씨." 그는 완벽한 필라델피아 상류층 악센트로 말했다. "사지 않습니다. **가지고 있거든요.**" 정말 제대로 한 방 먹었다는 느낌을 떨칠 수 없었다.

더불어 전혀 다른, 서로 어울리지 않을 듯한 스타일의 옷을 과감히 매칭하는 것도 방법이다. 이탈리아 사람들이 이 교묘한 매칭을 처음 시작했는지는 알 수 없지만, 그들이 이 방법을 완성시켰다는 것은 인정해야 한다. 깔끔한 슈트 위에 걸친 낡은 바버 재킷, 굉장히 고급스러운 카멜헤어 폴로 코트와 물 빠진 청바지, 그리고 낡은 캐시미어 터틀넥. 이런 조합은 언뜻 이상해 보여도 사실 굉장히 높은 안목이 있어야만 가능한 착장이다. 당연히 소매 단추는 하나쯤 빼먹는 것이 좋다. 구겨진 포켓스퀘어나 낡은 침실 슬리퍼는 일견 실수처럼 보이나 오히려 영감을 줄 수 있다. 이런 것들 하나하나가 그 사람이 복잡하고 혼탁한 세상에

아랑곳하지 않는 우아함을 가지고 있다는 인상을 준다.

여기서 핵심은 옷을 통해 계속 무엇인가를 추측하게 만드는 것이다. 이탈리아인은 이를 잘 알고 있다. 네이비 플란넬 더블슈트와 밝은 오렌지색 실크 포켓스퀘어의 조합은 지나치게 강해 보일 수 있다. 그런데 이 사람은 정말로 이걸 의도했을까 아니면, 그저 어쩌다 보니 이렇게 멋지게 입게 됐을까? 밝은 색 러셀체크 스포츠재킷을 입는다고 생각해보자. 여기에다 똑같이 화려한 폴카 도트 타이를 매면 어떻겠는가? 눈 뜨고 볼 수 없는 실수일까 아니면 고수의 한 수일까?

전혀 신경 쓰지 않은 듯한 인상을 줄 수 있도록 노력해야 한다. 내가 아는 한 디자이너는 아침에 집을 나서기 전에 이것저것 시도하느라 많은 시간을 허비한다. 하지만 그에게 물어보면 언제나 "옷장에 걸려 있는 셔츠 아무거나 꺼내 입었다"고 말한다. 생각보다 이보 후진이 일보 전진이 될 수 있다. 빈티지 가게에서 구입한 멜빵, 아버지의 오래된 낚시조끼, 제1차 세계대전 당시 프랑스 육군 장교들이 입었던 두터운 코트, 투박하나 튼튼한 낡은 가죽 벨트 등이 좋은 예다. 여기서 좀 더 발전하면 오래된 것들을 새로운 방식으로 활용하는 기술을 갖출 수 있다. 빈티지 시가 케이스는 안경집으로, 안 쓰는 낚시 바구니는 서류가방으로, 그리고 오래된 단추 상자는 간단한 약통으로도 쓸 수 있다. 모두 특이하지만 멋진 아이템들이다.

이야기를 다시 처음으로 되돌려보자. 스프레차투라는 하나의 미적 스타일로서 우리 삶의 공적 영역에서 찾아볼 수 있는 일종의 훌륭한 착시 효과다. 또한 현대인이 가지고 있는 끔찍한 딜레마에 대한 해결책이기도 하다. 오늘날 사람들의 가장 사적인 영역마저 텔레비전 고백 프로그램이나 인터넷의 먹이로 전락했다. 동시에 시민으로서의 의무나 책임감을 느끼는 사람들은 점점 줄어들고 있다. 전통적으로 우리의 행동은 사적인 공간과 공적인 자리에서 철저하게 구분되었다. 어쩌면 오랫동안 잊고 있던 곰팡내 나는 에티켓 가이드를 다시 한 번 살펴보는 것이 좋을지도 모르겠다. 아마도 이를 통해 공적인 자리에 대해 재고할 수 있을 것이다. 심지어는 매너를 다시 가르치게 될지도 모른다. 나아가 적절한 속임수와 우아함이 그 진가를 인정받는 품격 있는 스타일을 발전시켜나갈 수 있을지도 모른다. 18세기 영국 시인 알렉산더 포프는 이를 아주 잘 알고 있었다.

진정한 편안함은 기예에서 나오는 것이지, 우연이 아니다.
가장 편안하게 움직이는 사람들이 춤을 배웠다는 것을 보면
알 수 있다.

## 23

# 슈트
### Suits

1666년 10월 7일 영국 해군의 하급 행정관 새뮤얼 피프스는 당일 일정을 확인하고자 아침 회의에 참석했다. 그리고 이 자리에서 피프스는 패션 역사의 판도를 바꾼 찰스 2세의 놀라운 선언을 접하게 된다. 다음 날 그는 일기장에 이렇게 기록했다. "어제 회의에서 전하께서는 새로운 패션을 선언하시며 반드시 이를 지키겠다 말씀하셨다. 조끼에 대해서 언질을 주셨는데, 솔직히 나로서는 어떤 옷차림을 말씀하시는지 잘 알 수가 없었다. 하지만 귀족들에게 근검절약을 가르치고자 하신다니 좋은 일일 것이다."

영국인들은 찰스 2세의 선언에 매우 놀랐다. 당시 영국 남자들은 보통 더블릿과 브리치스를 입고 그 위에 클록(망토)을 걸

첬다. 피프스가 언급한 조끼와 더불어 왕이 그 회의에서 제시한 것은 코트와 긴 브리치스였다. 한마디로 스리피스 슈트였던 것이다. 찰스 2세가 실제로 이 새로운 패션의 선두주자였는지 아니면 그저 순풍에 올라탔던 것인지는 분명치 않다. 하지만 왕이 승인한 이 새로운 스타일의 복장은 바로 인기를 얻었다. 일주일 후 10월 15일 피프스는 왕의 새로운 옷차림을 보기 위해 웨스트민스터 홀을 방문한다.

> 오늘 전하께서는 조끼를 입으셨다. 상원과 하원 의원들 그리고 대신들 몇몇도 비슷한 조끼를 입은 걸 볼 수 있었다. 조끼는 몸에 딱 맞는 긴 검정 사제복과 비슷했고, 세로로 기다란 파임이 있어 흰색 실크 안감이 드러났다. 그 위로는 코트를 착의하셨고, 바지는 검정 리본으로 주름을 주었다. 전반적으로 굉장히 멋져 보여 앞으로도 전하께서 이 새로운 복장을 고수하시기를 기원했다.

1666년 10월의 몇 주는 사회사에 있어서 중요한 전환점이다. 엄격한 격식을 갖추는 궁정 예복이 사라지며 복식을 민주화하려는 움직임이 일어났다. 이 새로운 흐름의 물꼬를 튼 이가 왕정복고를 실현한 군주였다는 것은 참으로 아이러니하다. 왕정복고 시대의 조끼와 긴 브리치스 그리고 코트가 오늘날 우리

가 입는 슈트가 되기까지는 그 후 약 2백 년이 더 걸렸다. 18세기 말의 위대한 포기는 실크, 새틴, 은장 구두, 그리고 하얀 가발이 대표하는 화려한 궁중 예복에서 벗어나고자 했던 운동이다. 결론적으로 이 위대한 포기 덕분에 오늘날의 모직 슈트, 면 셔츠, 그리고 진중한 넥타이로 구성되는 비즈니스 복장이 탄생한다. 찰스 2세가 포고문에서 지시한 복식 스타일은 얼마 후 결국 관리들의 제복이 되었다(위대한 포기에 대한 보다 자세한 내용은 서문을 참조).

　찰스 2세의 선언 이후 슈트의 스타일과 비율은 그 시대 패션의 흐름에 따라 이리저리 바뀌었다. 남성들의 코트 길이는 19세기 중반부터 무릎에서 서서히 눈에 띄게 올라가기 시작했다. 코트(재킷) 길이는 1860년대 말 엉덩이 아래에 닿을 때까지 계속해서 짧아졌는데, 그때 이후로는 큰 변화가 없다. 1820년대가 되면 바지의 기장이 이제 발목까지 내려오게 된다. 마찬가지로 17세기에 무릎까지 내려오던 긴 조끼 역시 점점 현대적인 모양을 갖추게 된다. 19세기 이후 슈트를 만드는 방식이나 구조, 혹은 스타일상의 변화는 그리 크지 않았다. 처음에는 코트 허리에 다트를 넣어 타이트하게 만들고 단추를 높게 달았는데 이것이 우리가 알고 있는 '프록코트frok coat'다. 1850년이 되면 라운지 재킷과 슈트가 처음으로 등장한다. "라운지 슈트+는 품에 여유가 있어 점차 많은 인기를 얻게 된다. 싱글 브레스트로 만

들었고 허리 라인은 살짝만 잡았다. 라운지 슈트의 재킷 기장은 처음에는 엉덩이를 겨우 가릴 정도였으나 1850년대 후반이 되면 좀 더 길어진다. 라운지 슈트의 재킷 앞판은 딱 떨어지는 직선이었다. 프록코트에 있던 허리의 다트는 사라지고, 짧은 센터 벤트가 일반적이었다. 단추는 서너 개가 달려 있었다." 1870년이 되면 라운지 슈트의 스타일이나 유형 또한 정립되는데 그 후 지금까지 큰 변화는 없었다.

19세기 말 이래로 현대 슈트는 그 본래의 의도부터 시작해서 모든 면에서 크게 변한 것이 없다. 패션이 얼마나 빠르게 변하는지를 고려하면 이 변함없음이 슈트의 가장 흥미로운 부분이다. 패션 작가이자 예술사가인 앤 홀랜더가 말한 것처럼 "사실 지난 2세기 동안 기술과 경제 조직의 발전으로 인해 남성정장은 큰 변화 없이 보급될 수 있었다." 그 덕분에 슈트는 진화를 멈추고 그저 주어진 의복의 세계를 마음껏 지배하고 있다.

기본적으로 슈트 재킷의 디자인은 싱글 브레스트와 더블 브레스트 이렇게 두 가지가 있다. 두 가지 모두 조끼 착용은 선택하기 나름이다. 일반인들에게 인기 있는 것은 항상 싱글 재킷이었다. 군복으로 가면 해군의 피코트나 더블 재킷과 같은 더블

---

✦  라운지 슈트는 보통 우리가 알고 있는 남성정장을 말한다. 영국에서는 라운지 슈트, 미국에서는 색 슈트라고 불렀다.

브레스트를 전 세계 어디서나 볼 수 있지만 이는 별개의 문제다. 말을 탈 때 더 편리한 디자인 때문에 사람들이 싱글 재킷을 선호한다고 말하지만, 사실 이에 대해서는 여전히 더 많은 연구와 토론이 필요하다.

일반적으로 싱글 슈트와 스포츠재킷은 앞섬의 단추 수로 구분한다. 단추 수는 하나부터 네 개까지 가능하나 20세기 초반 이후 단추를 네 개씩 다는 경우는 거의 없다. 스리버튼 재킷이 가장 인기 있고 대개의 경우 어디에나 잘 입을 수 있다. 어깨의 폭, 라펠의 넓이, 허리 라인, 포켓의 종류나 벤트의 유무 같은 디테일들은 그저 유행에 따라 조금씩 변화가 있을 뿐이다.

특이하게도 싱글 슈트는 시대에 따라 투피스가 되기도 하고 스리피스가 되기도 했다. 문제는 바로 조끼다. 의외로 조끼는 굉장히 실용적인 옷이다. 영국의 테일러들은 조끼를 '웨이스트코트waistcoat'라고 부르는데, 실제로 조끼가 1660년대에 처음 인기를 끌었을 때는 무릎까지 내려오는 길이였다. 그 후 점점 짧아져서 허리까지 오게 되었다(학자들은 조끼의 기장만 가지고도 연대를 추정할 수 있다). 조끼에는 원래 소매가 있었으나 19세기 초에 사라졌다. 1840년대 테일러들의 패턴을 보면 우리가 알고 있는 조끼와 큰 차이가 없다. 슈트에 입는 조끼는 기본적으로 민소매에 앞판에는 단추가 여섯 개 그리고 뒤판에는 조임 버클이 달려 있다. 조끼 앞판의 아랫부분은 뾰족하게 하거나 둥글게 디

자인하고 주머니 수는 두 개에서 네 개 사이다. 마지막으로 조끼 라펠의 유무는 취향의 문제다.

조끼는 패션의 변화, 특히 슈트 재킷의 앞판 모양, 셔츠 칼라, 그리고 넥웨어의 중요성 등에 따라 흥망성쇠를 거듭했다. 셰익스피어의 말대로 인간보다 패션이 더 많은 옷을 더 빨리 쓸모없게 만든다.

슈트에는 조끼가 있어야 할까? 사실 실용성보다는 패션의 영역으로 생각해봐야 한다. 그러나 맞춤을 한다면(즉, 본인만을 위해 슈트를 맞춘다면) 여러 면에서 조끼를 함께 맞추는 게 좋다. 첫

째, 조끼가 있으면 보다 다양한 스타일로 복장을 연출할 수 있다. 둘째, 조끼가 있으면 주머니가 더 많아진다. 셋째, 슈트에 조끼가 있으면 계절 변화에 적응하기가 더 쉽다. 특히 이 마지막 이유는 기후가 확연히 다른 지역들을 여행할 때 매우 중요해진다.

이상하게도 훌륭한 조끼 제작자는 항상 찾기 힘들다. 여기에는 두 가지 이유가 있다. 첫째, 조끼가 언제 인기 있을지 아무도 예측할 수 없기 때문에 조끼만 전문으로 제작하기는 불안하다. 둘째, 조끼는 몸에 밀착하는 옷이어서 반드시 부드러워야 한다. 이 때문에 제작자가 자유롭게 시도할 수 있는 여지가 별로 없다. 조끼는 너무 헐렁해도, 혹은 너무 꽉 끼어도 모두 실패작이다. 불편한 것은 말할 것도 없다.

요즘 건물에는 온도 조절장치가 잘되어 있기 때문에 더블 슈트 안에 조끼까지 입는 것은 아무래도 과하게 보일 수 있다. 하지만 그렇다고 더블 슈트까지 불필요한 것은 아니다. 사실 드레시한 슈트를 찾는다면 더블보다 좋은 것은 없다. 초보자들 중에는 이런 주장에 불만을 가질 사람들이 있다는 것 또한 잘 알고 있다. 그러니 이제부터 나의 입장을 글로써 잘 해명할 수 있기를 희망한다.

최근에서야 더블 슈트의 세계를 발견한 사람도 분명 있을 것이다. 하지만 사실 더블은 복식 역사에서 결코 사라진 적이 없다. 2011년에 미국을 대표하는 유명 배우이자 스타일 아이콘

이었던 더글라스 페어스뱅크 주니어의 유산 경매에 참석한 적이 있다. 그의 아버지 더글라스 페어스뱅크 시니어 또한 무성영화 시대의 유명 배우였는데, 페어스뱅크 주니어의 워드로브 콜렉션에는 더블 슈트와 재킷이 열두 벌이나 있었다. 그 중 세 벌은 심지어 호사스럽기 그지없는 벨벳 턱시도였다. 사람들의 관심은 당연한 말이지만 대단했다.

더블 슈트의 역사는 흥미로운 이야기이지만 여기서 반복할 생각은 없다. 그보다는 더블을 한 번도 입어본 적이 없는 사람들을 위해 이 옷과 관련된 그릇된 신화에 대해 이야기하고자 한다.

많은 남자들은 스스로를 합리화하는 데 뛰어난 재능이 있다. 그렇기에 자신들이 원하는 일이나 두려워하는 일에는 충분한 이유가 있다고 생각한다. 더블은, 혹은 더블을 입지 않는 경우는 후자에 속한다. 남자들이 더블을 입지 않는 이유는 셀 수 없이 많다. 보통 이렇게 말한다. "더블은 체형에 맞지 않아 입을 수 없어." 남자들의 이유는 "너무 작아, 너무 뚱뚱해, 너무 커, 너무 말랐어, 너무 각이 졌어" 분명 이중 하나다. 모두들 스타일이 체격과 특별한 관계가 있는 것처럼 말한다.

물론 이보다 더한 이유들도 많다. 그렇지 않던가? 어떤 사람들은 라펠이 펄럭여서 사람들의 시선이 분산된다고 말하고, 누구는 더블 재킷 앞섶의 겹치는 부분 때문에 육중한 체형이 더

욱 부각된다고 주장한다. 혹은 더블은 원래부터 복부에 시선이 가게 되어 있다고도 한다. 그 외에도 이유는 많다. 정확하게 기억하지는 못하지만 최근에 읽은 한 남성복 스타일 가이드에서는 "더블은 몸의 중심부를 두껍게 만들기 때문에 키가 작거나 체중이 많이 나가는 사람들에게는 어울리지 않는다"고 주장했는데, 이는 더블 슈트에 대한 사람들의 온갖 무지하고 어리석은 생각들을 한 문장으로 잘 요약한다.

　더블을 입어서는 안 된다는 그럴듯한 이유들은 너무나도 많다. 별로 좋은 표현은 아니지만 모두 똥 싸는 소리다. 더블을

입지 않을 이유가 없다는 것을 알기 위해서는 그저 주위를 둘러
보기만 해도 충분하다. 이에 대해 가능한 좋은 예를 제시해 보
겠다.

　오래전 그리스의 선박왕으로 유명한 오나시스 회장을 한
번 만난 적이 있다. 알다시피 그는 캐리 그랜트나 브래드 피트
와는 거리가 먼 분이다. 전형적인 태음인 체형이어서 어깨는 상
대적으로 좁고 복부가 발달했다. 하지만 오나시스 회장은 당대
내가 알고 있는 최고의 멋쟁이었다. 순백의 실크 드레스 셔츠,
네이비 실크 타이, 잘 닦아 반짝이는 최고급 검정 구두, 그리고
아름다운 실루엣의 네이비 실크 더블 슈트를 입고, 여기에 액세
서리로 흰색 포켓스퀘어와 당신의 트레이드마크인 두꺼운 검정
뿔테를 착용했다. 온몸에서 우아함이 흘러넘쳤다.

　너무나도 많은 남자들이 옷이 줄 수 있는 다양한 즐거움을
아무 이유 없이 누리지 못하고 있다. 더블 브레스티드 슈트의
창대한 아름다움을 생각하면 이는 정말 비극이라고밖에 말할
수 없다. 20세기의 멋쟁이들을 떠올려보라. 만인의 연인이었던
윈저 공, 그보다는 좀 더 댄디했던 앨런 플러서, 이탈리아의 유
명한 마스터 테일러 마리아노 루비나치와 루치아노 바르베라,
배우 주드 로와 덴젤 워싱턴, 라이프스타일 분야의 최고 전문가
랄프 로렌. 체형이나 체격은 모두 다르지만 이들은 모두 더블
브레스티드를 애호한다. 옷에 있어서 이런저런 규칙은 사실 체

격과는 별 상관이 없다. 결국 태도의 문제이다.

물론, 기억하면 도움이 되는 몇몇 스타일 팁은 있다. 더블 슈트는 사촌인 싱글보다는 좀 더 격식 있고 우아한 옷이다. 이 때문에 더블은 보통 체크보다는 솔리드나 스트라이프가 더 잘 어울린다. (물론 격자 패턴도 굉장히 멋질 수 있다.) 더불어, 전통적으로 더블은 항상 피크드 라펠을 적용한다. 노치드 라펠은 철저히 싱글용이다. 세 번째로, 라펠이 펄럭이지 않도록 라펠 뒷면에 숨은 단추가 있어야 한다. 이는 예의에 관한 문제다. 마지막으로 더블 슈트는 재킷 앞섶이 겹치는 부분이 있기 때문에 이를 보완하기 위해 싱글보다는 총장이 살짝 짧은 것이 좋다. 물론 이는 스타일의 문제다.

전통적인 더블 재킷은 슈트나 블레이저 모두 단추를 여섯 개 달고, 그중 두 개를 채운다. 하지만 엄격한 규칙은 아니다. 많은 남자들이 오른쪽 하단의 마지막 단추 하나만을 잠그기도 한다. 어떤 남자들은 더블 재킷에 단추를 나란히 두 개씩, 즉 네 개만 달아서 사태를 더욱 혼란스럽게 만들곤 한다. 더블에 단추를 네 개만 다는 것은 아무래도 일반적인 기준에서 지나치게 벗어나는 일이라 눈총을 받을 수밖에 없다. 그래도 긍정적으로 생각한다면 새로운 선택지가 있다는 것은 언제나 좋은 일이다. 원래 우아한 패션 감각이 있는 남자들은 종종 적당한 선을 살짝 넘어서기도 하는 법이다.

## 24

# 여름 원단
### Summer Fabrics

꽤 오래전 일이다. 영예롭게도 나는 맨해튼에 위치한 연극인들의 유서 깊은 사교 클럽 플레이어스에 점심 초대를 받은 적이 있다. 그 이후로 플레이어스는 이 세상에서 내가 가장 좋아하는 장소가 되었다. 이 클럽이 위치한 곳은 원래 주거용 타운하우스였는데 19세기 미국의 유명 배우 에드윈 부스(링컨 대통령의 암살자이자 별로 존경받지 못하는 배우 존 윌크스 부스의 형이다)가 구입한 후 벨 에포크 시대 슈퍼스타 건축가인 스탠포드 화이트에게 의뢰해 건물을 리모델링했다. 플레이어스에 들어서면 연극의 역사를 바로 몸으로 느낄 수 있다. 결코 과장이 아니다. 수십 벌의 역사적인 무대의상들이 건물 여기저기에 전시되어 있고, 유명 배우들의 데스마스크, 수백 점은 될 듯한 배우들의 초상화와

(19세기 후반 미국의 대표적인 인상주의 화가 존 싱어 사전트의 작품도 있다) 칼, 지팡이, 단도, 가구와 같은 다양한 연극 소품들이 셀 수도 없이 즐비하게 전시되어 있다. 물론 플레이어스의 아름답기로 명성 높은 훌륭한 연극도서관도 빼놓을 수 없다.

그러나 이 모든 것들 중에서 가장 내 눈을 사로잡은 것은 1층 식당에 있었다. 클럽 식당인 더 그릴 룸은 바를 겸한 작은 식사 공간이다. 한쪽에는 벽난로가 있고 띄엄띄엄 놓은 테이블 사이에 당구대도 하나 있다. 초대해주신 분에게 사람들이 실제로 여기서 당구를 즐기는지 여쭤보았다. "클럽이 만들어진 1888년 이래로 언제나 여기서 당구를 치죠." 그리고 덧붙이길, "저기 벽난로 위에 걸려 있는 당구 큐는 마크 트웨인 겁니다."

더 그릴 룸에 앉아 터키 클럽 샌드위치를 먹으면서 상상해 봤다. 마크 트웨인이 친구들과 하바나 시가를 뻐끔거리면서 당구를 치고 있다. 그는 콤비네이션 샷을 구사하려고 당구대 쿠션 위에 놓은 브랜디 잔의 위치를 바꾼다. 정말 멋진 19세기 말의 낭만적인 광경이 아닌가! 어쩌면 스탠포드 화이트가 마크 트웨인과 함께 당구를 쳤을지도 모른다. 그 또한 플레이어스 클럽에 자주 출몰했으니 말이다. 실제로 스탠포드 화이트는 그의 마지막 식사를 플레이어스 클럽에서 했다. 1906년 6월 25일 온화한 날씨의 저녁이었다. 클럽에서 식사를 한 후 화이트는 메디슨 스퀘어 가든에서 내연녀인 유명 모델 이블린 네스빗을 만나러 갔

다가 그녀의 남편에게 발각되어 살해당한다.

**스탠포드 화이트나 네스빗의 남편 해리 소가 플레이어스 클럽에서 당구를 칠 때 리넨 슈트를 입었을까?** 나는 이런 것들이 궁금했다. 상식을 거부한 것으로 유명한 마크 트웨인은 흰색 리넨 슈트를 아주 좋아했다. 한번은 『뉴욕 타임즈』와의 인터뷰에서 자신이 가장 좋아하는 복장에 대해 이야기한 적이 있다. 그는 다음과 같이 말했다. "내 생각에 남자가 나처럼 일흔한 살이나 먹고서 늘 어두운 색의 옷을 입으면 아무래도 우울해 보이기 십상입니다. 밝은 색상의 옷이 보는 눈에도 즐겁고 기분 전환도 됩니다." 좋은 지적이라고 생각한다. 누구나 항상 약간의 기분 전환은 필요하지 않던가. 멋진 흰색 리넨 슈트가 주식 시장을 안정시킬 수는 없다. 인도아대륙의 분쟁을 완화할 리도 없고, 텔레비전이 더 재미있어지지도 않는다. 그러나 흰색 리넨 슈트를 입으면 좀 더 자신감을 가질 수 있다. 더불어 주변 분위기를 밝게 만들어 본인뿐만 아니라 다른 사람들의 기분도 좋아지게 만드니 한 번쯤 고려해볼 만하다.

지난 백 년 동안 사람들은 다양한 옷감으로 흰색 슈트를 멋지게 만들어 입고 다녔다. 부드럽고 광택이 좋은 플란넬, 버버리 원단으로 유명한 개버딘, 산둥 실크, 면, 배라시아 울 등 다양한 원단이 있으나 언제나 가장 높은 인기를 차지한 것은 리넨이다. 미국 남부에서 리넨은 항상 존중의 표시였다. 마크 트웨인

이후 흰색 리넨 슈트로 가장 유명한 사람은 아마도 세계적으로 유명한 멋쟁이 작가 톰 울프일 것이다. 울프는 버지니아 주의 리치몬드에서 어린 시절을 보냈는데 그때의 경험이 무의식적으로 자신의 옷차림에 영향을 준 것 같다고 종종 말했다. "신사가 되다 만 놈이어도 집 밖을 나갈 때에는 꼭 재킷과 타이를 착용했습니다. 날씨가 아무리 더워도요. 그러니 거리에서 흰색 리넨 슈트를 입은 사람을 보는 것도 그리 어려운 일이 아니었죠."

신사들의 클럽, 흰색 리넨 슈트, 당구, 그리고 브랜디. 이제 이 모든 것들은 사라지고 그 자리를 괴상한 디자인의 운동화, 최신형 스마트 기기, 그리고 다이어트 음료가 차지하고 있다. 그렇다고 모든 것이 끝난 것은 아니다. 최근 리넨이 다시 슈트나 캐주얼 복장 원단으로 인기를 얻고 있다. 이는 리넨이 가진 편안하고 우아한 성질 때문일 것이다. 내게 있어서 편안함과 우아함은 스타일의 절대 기준이다. 나만 그런지는 알 수 없지만 옷을 입는 데 이 외에 다른 이유가 있다고는 상상하기 힘들다.

리넨은 아마사(정확한 학명을 알기를 원한다면, 리눔 우시타티시뭄이다)로 짠 직물이다. 문명이 발달하기 전부터 존재했으며, 당연한 말이지만 무화과 잎을 제외하면 아마도 인간이 몸을 가리기 위해 사용한 가장 오래된 직물일 것이다. 성경에 등장하는 의사 누가가 부자의 이야기를 쓰기 수백 년 전부터 이집트에서는 리넨으로 옷을 만들었다. 누가는 이렇게 말한다. "고운 자색 리넨

옷을 입은 부자가 날마다 호화롭게 즐기더라." 참고로 톰 울프가 살았던 리치몬드와는 아주 다른 먼 시대의 이야기다. 사람들은 처음부터 리넨이 내구성이 좋고 세탁하기도 편하다는 것을 잘 알고 있었다. 중세 시대에 리넨은 유럽에서 가장 많이 사용하는 직물이었다. 심지어 빈자들 사이에서도 널리 보급되었다. 리넨은 다양한 용도로 쓰였는데, 침대 시트, 수의, 냅킨, 수건, 외투뿐 아니라 속옷으로도 만들었다.

복식사를 살펴봤을 때 리넨이 획기적으로 인기를 끌게 된 것은 사람들의 청결 습관 덕분이다. 17세기가 되면 사람들은 조금이나마 현대적인 위생 관념을 가지게 되는데, 이 덕분에 비록 자주는 아니더라도 옷을 갈아입고, 이따금이나마 세탁도 하기 시작한다. 리넨은 세탁 과정에서 쉬이 상하지도 않고 때도 잘 지는 편이다. 대니얼 로치는 그의 역작 『복식의 문화사*The Culture of Clothing*』에서 "리넨의 확산, 특히 리넨 셔츠 덕분에 사람들은 보다 규칙적으로 옷을 갈아입어 몸의 청결을 유지할 수 있게 되었다"고 설명한다.

18세기 중엽이 되면 고급 리넨으로 만든 셔츠와 속옷(당시에는 '스몰 리넨small linen'이라고 불렀다)은 지체 높은 상류층이라면 반드시 갖추어야 하는 아이템이었다. 당대의 멋진 남자는 일단 겉으로 봐도 셔츠를 자주 갈아입을 수 있는 사람들이었다. 일설에 따르면 그 당시 프랑스의 작은 가게 주인장들은 리넨 셔츠를 평

균 6장 정도 가지고 있었고, 이보다 전문직에 종사하는 부유한 남자들은 25장쯤 가지고 있었다고 한다. 사상가이자 소설가였던 장 자크 루소는 어느 밤 콘서트에 다녀온 후 옷장에 있던 최고급 리넨 셔츠 42장을 전부 도둑맞은 걸 보고 광분했다고 전해진다.

　전통적으로 아일랜드, 벨기에 그리고 이탈리아 산 리넨을 최상품으로 쳤다. 깨끗한 리넨 셔츠는 근대 복식의 중요한 특징이 되었다. 영국의 박물학자 길버트 화이트(1720-1793)는 다음과 같이 말했다. "오랫동안 입은 우중충하고 불결한 모직 옷으로 가득한 방에 사람들은 여벌의 리넨 셔츠나 슈미즈를 갖추게 되었다. 단순히 예전보다 깔끔해진 것이 전부는 아니다. 리넨은 앞서가는 최신 유행이기도 했다." 19세기가 되면 런던 사교계의 아이돌 조지 '보' 브러멜이 등장한다. 그는 자신만의 드레스 코드에 따라 옷장을 갖추었는데 그중에는 '매일 세탁해야 하는 많은 고급 리넨 셔츠'가 있었다. 브러멜이 제안하는 원칙들은 당대 기준으로 보았을 때 전위적이라고 할 만큼 혁명적이었으나 그가 살던 리젠시 시대의 많은 귀족 친구들은 결국에는 이를 모두 진지하게 받아들인다. 점점 더 많은 남자들이 여유만 된다면 더 자주 옷을 갈아입고 목욕하기 시작했다. 역사적으로 공중위생시설이 등장하기까지는 좀 더 기다려야 했지만 적어도 현대인에게는 상식이 된 위생 개념은 브러멜이 살던 시대에 처음

으로 등장했다.

그러다가 면이 점차 리넨을 대체하기 시작한다. 그런 관계로 오늘날 셔츠와 속옷은 대부분 면으로 만든다. 하지만 여전히 리넨은 다양한 복장의 원단으로 활용되고 있다. 20세기 초 이탈리아, 쿠바, 미국 남부, 스페인, 그리고 프로방스와 같은 온화하고 멋스러운 지역에서는 현지인과 여행객 가리지 않고 많은 사람들이 풀을 먹여 빳빳하게 다린 흰색 리넨 슈트를 입었다. 풀을 먹인다고 리넨에 구김이 안 가는 건 아니지만 이 또한 리넨만의 멋이고 매력이었다. 리넨은 구겨져도 우아하다. 그리고 바로 이 때문에 모든 것이 알루미늄 호일처럼 번쩍거리는 오늘날의 합성섬유 시대에 리넨은 더욱 매력적으로 다가온다. 리넨을 입을 때 필요한 덕목은 무관심이다. 무관심에서 오는 걱정 없는 차분한 태도 덕분에 당신은 신경 쓰지 않아도 충분히 멋진 사람이 되는 것이다. 랄프 로렌이 의심 많은 소비자들에게 자신의 리넨 슈트가 진짜라는 것을 확신시키기 위해 '구김 보증guaranteed to wrinkle' 마크를 달거나, 조르조 아르마니가 아무렇지도 않게 세탁기에서 바로 꺼낸 슈트를 건조대에 거는 행위는 아무래도 그 의도가 너무 빤히 보인다. 흰색 리넨 슈트를 정말로 좋아하는 애호가들에게 그런 종류의 보증은 필요 없다. 몬테카를로의 카지노에서 게임을 즐기는 노엘 카워드나 베벌리힐스의 풀장 가에 서 있는 게리 쿠퍼를 생각해보라. 이탈리아의 유명 휴양지인

코모 호숫가를 산책하는 조지 클루니는 또 어떤가. 물론 여기에 맨해튼의 센트럴파크 주변을 거닐고 있는 멋쟁이 작가 톰 울프를 빼놓을 수 없다.

당연한 말이겠지만 흰색 리넨이 전부는 아니다. 이탈리아 남자들은 특히 리넨을 잘 입을 줄 안다. 사람들이 옷을 과학의 영역으로 끌어내리려 해도, 그들은 옷이 하나의 예술이라는 것을 잘 알고 있다. 루치아노 바르베라와 세르조 로로 피아나는 옷 잘 입는 것으로라면 어디에서도 결코 빠지지 않을 사람들이다. 나는 예전에 이 두 사람이 타바코-브라운 리넨 더블 슈트를 입은 걸 본 적이 있다. 분명 밀라노의 위대한 테일러 A. 카라체니의 작품으로 기억하는데, 리넨 슈트가 보여줄 수 있는 우아함의 극치였다. 타바코-브라운 말고도 멋진 색상은 많다. 샌드 색도 굉장히 매력적이다. 올리브, 네이비, 그리고 세이지그린 역시 좋은 선택이 될 수 있다. 나폴리의 유명 테일러 마리아노 루비나치는 저녁에 외출할 때 검은색 리넨 슈트를 즐겨 입는데, 실제로 보면 정말 멋있다. 더불어 멋쟁이들 사이에서는 핑크, 페일오렌지, 피콕 블루, 버터플라이 옐로, 펄 그레이, 민트 같은 파스텔 색상 리넨 슈트도 그리 튀는 아이템이 아니다.

리넨 슈트를 제대로 입기 위해서는 일정한 절제와 수양이 필요하다. 이때문에 심신이 미약하고 소심한 사람에게 리넨은 어울리지 않는다. 오늘날 의류업계 사람들은 대부분 구김이 적

고 다림질할 필요가 없는 폴리에스터 원단의 우수성을 자랑한다. 하지만 그렇기에 자연스러운 구김을 가진 리넨의 낭만은 더욱 깊어진다. 리넨은 편안하면서도 점잖고 우아하며, 무관심과 무심함을 무엇보다 잘 드러내는 재주가 있다. 리넨 슈트를 입는다는 것은 일종의 자기 신뢰의 표현이다. 입을수록 생기는 가벼운 구김이나 주름을 침착하고 능숙하게 받아들일 수 있는 과하지 않은 자신감이 있어야만 입을 수 있기 때문이다. 고급 리넨은 세월과 함께 서서히 바라면서 색이 살짝 변하기 마련이다. 이를 파티나patina 효과라고 하는데, 그 옷이 이제는 오래된 친구라는 징표이자, 엄격한 규칙보다 자신만의 스타일이 중요하다는 것을 알려주는 좋은 예다. 그런 점에서 리넨은 미적감각이 아직 미숙한 사람보다는 자신만의 확고한 스타일이 있는 사람들을 위한 옷이다. 그들에게 리넨보다 더 좋은 건 없다.

리넨 말고 여름에 입기 좋은 원단은 또 어떤 것이 있을까? 대략 20세기 말부터 많은 사람들의 주목을 받고 있는 엑스트라 파인 메리노 울이 있다. 엑스트라 파인 메리노 울과 같은 혁신적인 원단의 등장은 의심할 여지 없이 20세기 후반 남성복을 견인한 고무적인 발전이었다. 오늘날 남성복 시장을 아우르는 주류라고 할 만한 것이 하나 있다면 이는 편안함의 추구다. 실제로 남성복은 내구성이나 범용성 측면에서 굉장한 발전을 이룩해왔다.

한번 생각해보라. 과거에는 대부분의 남성복이 정말 입기 괴로울 정도로 불편했다. 백 년 전 비즈니스맨들이 입던 전형적인 어두운 모직 슈트는 보통 미터당 350그램에서 500그램 사이의 원단으로 만들었다. 무거울 경우에는 550그램까지 나가기도 했다(보통 슈트 한 벌 만드는 데 3~4미터 정도의 원단이 필요하다). 슈트 안에는 빳빳하게 풀을 먹인 드레스 셔츠를 입었고, 머리에는 딱딱한 펠트 모자를 썼다. 그리고 여기에 발목까지 올라와 단추로 잠가야 하는 구두를 신었다. 겨울이 되면 이 위에 굉장히 두터운 모직(550그램 이상) 코트를 입었다. 이렇게 차려입으면 칙칙하고 빳빳해 보일 뿐만 아니라 옷도 번거롭고 불편할 뿐 아니라, 무엇보다 납덩이처럼 무겁다. 에어컨은 당연히 없었다. 그러나 당시 신사는 사무실에서 재킷을 벗지 않는 것이 예의였다. 잠시 시간을 줄 테니 과연 어떠했을지 한번 생각해보라.

남성복 혁신의 주요 동력이 편안함의 추구였던 것은 결코 놀랄 일이 아니다. 그러나 흥미롭게도 옷에 눌려 죽을 듯한 남자들을 자유롭게 해준 것은 **스타일상의** 변화가 아니었다. 실제로 남성복 스타일이나 장신구는 지난 백 년간 크게 변하지 않았다. 변한 것은 원단이다. 기술 덕분에 원단은 가볍고 부드러우면서도 잦은 세탁과 착용을 견딜 수 있을 만큼 내구성이 좋아졌다.

좋은 슈트를 만들기 위해서는 원단이 굉장히 중요하다. 원단이 하품이라면 최고의 테일러라도 도리가 없다. 전통적으로

테일러들은 울, 리넨, 면, 실크와 같은 천염섬유 원단을 사용했다. 18세기 위대한 포기 시기에(서문 참조) 남자들이 실크와 새틴에 등을 돌린 이후 모직물이 일반적인 기준이 되었다. 더불어 남성들은 체형을 반영하여 좀 더 몸에 잘 맞는 맞춤복을 찾기 시작했다. 이와 같은 실용성을 추구하는 움직임은 영국에서 처음 나타난다. 영국의 방직공들은 알다시피 수백 년간 모직물을 전문적으로 생산해왔다. 모직물은 많은 장점을 가지고 있다. 재단하기 좋고, 통기성과 내구성이 좋을 뿐만 아니라, 세탁과 다림질 그리고 수선도 용이하다. 또한 습기를 빨아들이는 힘도 가지고 있다. 원단 무게의 30퍼센트 이상의 수분을 흡수할 수 있고, 모세관 작용을 통해 빠르게 수분을 공기 중에 발산할 수 있어 잘 눅눅해지지도 않는다. 양들이 털 속에서도 편안해 보이는 것은 어찌 보면 당연하다.

오늘날 냉난방 조절 기능이 보편화됨에 따라 예전보다 가벼운 사계절 슈트가 등장했다. 이상하게 들릴 수도 있지만 이들 중 다수는 울 혼방 원단을 사용한다. 슈트를 맞출 때는 대개의 경우 좋은 양모로 시작하는데, 모두들 호주와 뉴질랜드 산 메리노 양에서 나온 울을 최상으로 친다. 부드러우면서도 믿을 수 없을 만큼 질겨 고급 슈트용 옷감으로 제격이다. 원단 생산자들은 최상급 원모를 경매에서 사입한 후 자신들의 방직공장에 배편으로 운송한다. 이곳에서 원모는 선별, 소모, 염색 작업을 거

쳐 방적사로 만들어진다. 그 후 이 방적사를 엮어서 플란넬과 트위드, 소모사, 개버딘, 트윌과 같은 다양한 원단을 만든다. 원단의 종류는 물론 이 외에도 아주 다양하다.

울 방직이 시작된 이래로 양모에는 항상 등급이 매겨졌다. 이는 다소 주관적이라도 양모의 섬도를 어떻게든 판단했다는 것을 뜻한다. 과거의 전문가들은 단순히 손가락으로 털을 만져보는 것만으로 등급을 측정했다. 이 때문에 심지어 오늘날에도 양모의 촉감을 손으로 만지는 것을 뜻하는 '핸들handle'을 줄여 '핸드hand'라고 부른다. 그러나 최근에는 양모의 등급을 정확하게 측정하기 위한 좀 더 과학적인 방법이 고안되었다. 정교한 전자현미경을 가지고 양모의 섬유조직을 마이크론(1마이크론은 사람의 머리카락보다 훨씬 가늘다) 단위로 측정하고, 섬도가 좋은 양모에는 '슈퍼파인superfine'이라는 이름을 붙인다. 슈퍼파인 양모는 가늘어도 더 길고 탄력도 뛰어나다. 양모 섬유의 직경이 50에서 200마이크론 사이인 슈퍼 100수 등급이면 굉장히 가늘어서 1그램의 원사를 갖고 100미터 길이의 실을 뽑아낼 수 있다. 이처럼 양모의 슈퍼 등급이 높을수록 기본적으로 원단은 더욱 섬세해진다. 어떤 원단들은 미터당 220그램 정도밖에 안되면서도 주름에 강하고 열과 습기 속에서도 모양새를 잘 유지한다.

1980년대 이후 슈퍼파인 원단이 꽤 많은 주목을 받긴 했지

만 그렇다고 다른 좋은 원단들이 모두 사라진 것은 아니다. 예를 들어 소모사로 제직한 프레스코 원단은 전통적인 여름철 옷감으로 1920년대부터 인기가 있었고, 지금도 탁월한 선택이다. 프레스코는 원단을 짤 때 원사를 여러 가닥으로 꼬아서 만든다. 이 특수한 제직 기술 덕분에 기분 좋은 바삭바삭한 느낌을 주고, 통기성도 굉장히 좋으며, 주름에 대한 저항도 강하다. 초창기 프레스코 원단은 조금 거친 면이 있어서 평판이 별로 좋지 않았다. 더불어 미터당 거의 400그램에 달했기 때문에 무거운 편이었다. 하지만 가벼운 원사를 꼴 수 있는 기계가 발명됨에 따라 프레스코 원단의 무게는 현격히 줄어들었다. 처음에는 260그램 정도였는데, 몇 년 전에는 200그램까지 내려갔다. 물론, 특유의 하늘거림이나 뛰어난 주름 복원력, 단단하면서도 성긴 조직감은 그대로다. 프레스코 원단은 슈트뿐만 아니라 스포츠재킷과 세퍼레이트 착장용 바지 원단으로도 탁월한 선택이고, 특히 여행복을 갖출 때 좋다.

캐시미어는 일반적으로 따뜻한 기후에 적합한 원단이라고 여겨지진 않는다. 아마도 20~30여 년 전까지만 해도 틀린 생각이 아니었을 거다. 캐시미어는 전통적으로 표면이 매끄럽지 않은 굵은 원사를 기모하여 털을 한쪽으로 나란히 해서 방적한 후 직조하는 '방모' 공정으로 만들었다. 트위드나 플란넬과 같은 무거운 원단들이 두터우면서도 푹신한 스펀지 같은 촉감이 느

꺼지는 것은 바로 이런 방모 방식 때문이다. 울을 직조하는 또 다른 대표적인 방식으로는 '소모' 방적 공정이 있다. 이 방식으로 직조한 원사는 매끈하고 부드러워 가벼운 원단을 만들 수 있다. 그런데 제2차 세계대전 이후 일련의 실험들을 통해서 다루기 어려웠던 캐시미어 섬유를 소모 방적기계로도 가공할 수 있게 되었다. 오늘날에는 거의 모든 원단 회사들이 220그램에서 250그램 사이의 가벼운 캐시미어 원단을 제조하고 있다. 경량 캐시미어는 굉장히 부드러워 마치 솜털 같고, 염색을 했을 때 발색이 빼어나다. 색조가 굉장히 부드러우면서도 선명하고 강렬하다.

　하지만 경량 캐시미어는 내구성과 복원력에서 단점이 있다. 프레스코처럼 여러 번 꼬아서 만든 원사를 사용한 원단이 가지고 있는 지속력이 없다. 그렇기에 바지 원단으로 사용하기에는 너무 섬세하다. 매일 입는 옷보다는 특별한 때에 입는 스포츠재킷과 같은 아이템의 원단으로 적합하다. 실크, 울 혹은 리넨과 같은 다른 섬유들과 혼방을 해서 캐시미어를 좀 더 다루기 쉽게 만들 수도 있다. 초기에는 혼방이라고 하면 합성섬유를 면이나 울과 직조하는 것을 말했지만, 오늘날은 각각의 천연섬유들이 가지고 있는 특성을 가장 잘 표현할 수 있는 조합으로 혼방하는 것이 일반적이다. 나는 이런 트렌드가 훨씬 더 바람직하다고 생각한다. 단순히 천연섬유가 통기성 측면에서 더 뛰어나

기 때문만은 아니다. 가령, 캐시미어와 실크를 섞은 가벼운 울 원단은 울의 구김 방지, 실크의 은은한 광택, 그리고 캐시미어의 부드러움을 전부 가질 수 있다. 블렌드에 사용할 섬유의 함량은 만들고자 하는 섬유의 특성에 맞추면 된다.

캐시미어와 실크와 울 혼방 이외에도 추천할 만한 여름 원단으로는 모헤어와 실크 혼방이 있다. 모헤어와 실크 원단은 둘 다 우아하고 도회적이며 가벼운 광택을 지닌 원단이며, 최근 다시 유행하고 있다. 1950년대 말과 60년대 초 라스베이거스의 샌즈 카지노 무대에서는 프랭크 시나트라와 딘 마틴, 새미 데이비스 주니어와 그들의 친구들이 활약했다. 그때 이후 모헤어가 가지고 있는 남성적 섹시미를 가장 잘 드러낸 것이 오늘날의 슬림 슈트다. 모헤어처럼 세련된 원단에는 면도날처럼 깔끔한 실루엣의 슈트가 최적이다. 그렇기에 시나트라와 그의 친구들의 시대보다 모헤어 슈트는 오늘날이 더 적기라고 생각한다.

과거에는 모헤어 원단을 다 자란 앙고라산양에서 얻은 모 섬유로 만들었다. 이 섬유의 특징은 길고 뻣뻣하며 광택이 좋고 만졌을 때 살짝 거친 느낌이 있다. 이는 섬유 구조가 약간 불안정하기 때문인데, 동일한 이유로 주름이 잘 가기도 했다. 오늘날 모헤어 원단은 어린 산양에서 채취한 털을 사용해 만든다. 이 때문에 '키드' 모헤어라고 부르기도 한다. 현대의 모헤어는 더 곱고 부드러우며 은은한 광택을 가지고 있다. 많은 원단회사

들이 모헤어의 품질을 향상시키고 덤으로 내구성도 좋게 하기 위해 약간의 고급 메리노 울과 혼방한다. 짙은 보라색, 검정, 암청색, 진한 황갈색, 어두운 회색이 특히 사랑받는 모헤어 색상이다. 보석처럼 투명하면서도 깊이감 있는 색감을 갖고 있어 야외 활동복보다는 턱시도나 세련된 슈트에 적합하다.

실크는 울뿐만 아니라 모헤어와도 종종 혼방한다. 모헤어처럼 실크도 은은한 광택이 있고, 더운 날씨에 적합한 원단으로는 리넨만큼 유구한 역사를 가지고 있다. 실크의 유래를 자세히 알고자 한다면 생물학 책을 권하고 싶다. 특히 실크 생산에 필요한 나방 애벌레를 자세히 다루어서 애벌레 몸 안의 여러 관과 침샘 그리고 방적돌기를 거쳐, 가는 실 같은 단백질 분비물이 뿜어져 나오는 과정을 알려주는 책이 좋겠다. 다만, 내게는 내용이 좀 자극적이었다.

신화와 전설이 가득한 실크 원단은 적어도 인류 역사만큼 오래되었다. 실크가 한국에서부터 지중해로 이어지는 유명한 무역 경로인 실크로드에 이름을 준 이래로, 실크의 역사는 대략 4천년 정도 거슬러 올라가는 무역상과 상인, 순례자와 군인, 황제와 도둑으로 가득한 파란만장한 실크로드의 전설과 교차한다.

양잠이 콘스탄티노플을 통해 처음으로 서양에 알려진 것은 대략 5세기에서 6세기경으로 추정되며, 14세기가 되면 이탈리아는 이미 고급 실크 원단 제조로 명성을 얻는다. 오늘날 대

부분의 서구 국가들은 더 이상 실크를 예전처럼 생산하지 않지만, 이탈리아의 몇몇 방직공장들은 여전히 실크 원단을 생산하고 있다. 특히, 유명한 산둥과 **도피오네**처럼 가공하지 않은 듯한 '거친raw' 느낌을 주는 실크 원단의 생산에 주력하고 있다. 산둥은 주로 넥웨어나 모자 띠 같은 액세서리 용도로 사용하지만 도피오네는 1950년대에 우아한 슈트나 야회복 원단으로 꽤 유행했다. 시나트라와 그의 친구들이 이 원단을 굉장히 좋아했다. 그들은 베벌리힐스에 남성복 매장을 소유한 유명 테일러 사이드보어가 만든 반짝이는 실크 턱시도와 칼같이 깔끔한 슈트를 입고 무대에 등장했는데, 그 덕에 **도피오네**는 멋쟁이들 사이에서 굉장히 인기가 있었다. 슬림한 디자인에 은은한 광택이 도는 실크 슈트는 우아함의 극치였고, 당시 도시적 감각의 여유와 자신감, 고급스런 세련미를 잘 포착하고 있었다. L.A의 멋, 라스베이거스의 세련미 그리고 대륙의 시크함이 골고루 있었다. 많은 사람들이 이 당시를 미국 남성패션의 전성기로 여긴다.

윤기 흐르는 완벽한 슈트, 라운드 칼라와 화려한 커프스의 하얀 셔츠, 반짝이는 은색 새틴 넥타이, 넓은 리본으로 장식한 밀짚 페도라, 대담한 색상의 포켓스퀘어, 잘 닦아 광이 나는 슬립온. 시나트라와 그의 친구들이 출연한 1960년 영화 〈오션스 일레븐〉을 보면 이 모든 것을 볼 수 있다.

마지막으로 소개할 여름 원단은 시어서커다. 오글오글한

줄무늬 때문에 눈에 띄는 여름 원단인 시어서커는 인도에서 처음 만든 것으로 알려져 있다('시어서커seersucker'라는 명칭은 페르시아어로 우유와 설탕을 뜻하는 시르샤커shir shaker가 변형된 힌디어다). 어쩌면 이 어원 풀이가 시어서커의 독특한 줄무늬를 설명해줄 수 있을지도 모르겠다. 시어서커의 특징인 줄무늬는 장력을 달리한 직조 방식의 효과이다. 평균 장력의 날실과 약하게 잡아당긴 날실을 엇갈려 직조해서 원단 자체에 굉장히 고유한 잔주름 패턴 줄무늬를 만든다.

시어서커로 만든 옷은 특성상 원래 주름이 있고, 그렇기에 애초에 다림질이 필요 없다. 이는 시어서커가 가진 가장 독특한 특징인 동시에 가장 큰 장점이다. 더운 기후에 적합한 옷을 만

들 때 이보다 좋은 해결책은 생각하기 힘들다.

미국 남부에서는 시어서커 원단을 저렴하고 실용적인 옷을 만드는 데 사용했다. 그러다 1920년대가 되어서야 북부 대도시에서 인기 있는 양복지로 재발견된다. 이를 이해하기 위해서는 약간의 사회학적 고찰이 필요한데, 이는 시어서커의 매력이 원단 자체의 구김과 연관이 깊기 때문이다.

일반적으로 위생 개념 때문인지 구김 없는 깨끗한 옷이 미적으로도 아름답다고 생각하는 듯하다(누군가는 분명 동의할 것이다). 나아가 보통 구겨진 옷은 그 사람의 게으름이나 부주의함을 드러낸다고 믿는다. 또한 구김 없는 옷은 그 사람이 육체노동을 할 필요가 없다는 것을 시사하는, 부의 상징으로도 해석할 수 있는 징표다. 그렇기에 우리가 구김 없는 옷을 점차 예찬하게 된 것은 바로 이런 종류의 욕구 발현으로 추측해볼 수 있다. 이는 산업혁명의 발생과 함께 중산층이 성장하면서 나타난 화이트칼라 증후군의 부차적 특징이기도 하다. 미국의 위대한 사회학자 소스타인 베블런이 『유한계급론』에서 굉장히 재미있으면서도 명료하게 제시한 과시적 소비 개념을 여기에 적용해볼 수 있다. 베블런의 관점에서 허리받이를 통해 커다란 스커트의 뒷자락을 부풀게 한 여성이나 구김이 전혀 없는 옷을 입은 남성은 동일한 것을 말하고 있다. "나는 육체노동을 할 필요가 전혀 없다."

이제 베블런이 저렴하고 구김방지 처리가 된 합성섬유에
대해서 무슨 말을 할지 쉽게 알 수 있다. 상대적으로 근래에 발
명된 합성섬유 덕분에 더 이상 판판한, 구김 없는 옷차림은 착장
의 목적이 될 수 없게 되었다. 이제 아무리 돈에 쪼들리더라도
누구나 주름 없는 옷을 입을 수 있는 시대다. 간단히 말해 비록
패션의 근본적인 원칙은 동일하더라도 기술이 패션이 가진 미
적 기준을 바꾼 것이다.

당연한 말이지만 시어서커는 주름방지 처리가 된 최첨단
섬유들의 정반대편에 있다. 그런 까닭에 1920년대까지도 작업
복에나 사용하는 원단으로 생각했다. 1930년대에는 브룩스 브
라더스에서 시어서커 슈트를 15달러에 판매했을 정도다. 그러
나 그때부터 대학생들 사이에서 시어서커가 유행하기 시작했
고, 그 위상은 캠퍼스를 시작으로 컨트리클럽으로 점점 빠르게
올라갔다. 오늘날 품질 좋은 순면을 사용해서 제대로 만든 시어
서커 슈트는 더 이상 저렴하지 않다(물론 폴리에스테르를 혼방한 보
다 저렴한 제품도 있다). 세련되고 지극히 편안한 시어서커는 그렇
게 여름 원단의 왕이 되었다. 시어서커 앞에서는 울이건 모헤어
건, 그리고 심지어 (그렇다) 리넨마저 고개를 들지 못한다.

## 25

# 터틀넥
Turtlenecks

날이 쌀쌀할 때 터틀넥 스웨터는 맞춤복에 반드시 필요한 아이템이다. 적어도 나는 그래야 한다고 생각한다. 터틀넥 스웨터와 슈트라고? 왜, 무슨 문제라도? 터틀넥과 슈트 조합으로 멋 부리지 않은 듯한 세련됨을 연출하는 것은 생각보다 굉장히 일반적인 착장이다. 1920년대 윈저 공은 스포츠재킷과 플러스 포스에 터틀넥을 입고 골프를 쳤다. 로버트 테일러, 더글러스 페어뱅크스 주니어, 에롤 플린 등 30~40년대의 할리우드 스타들은 슈트나 스포츠재킷에다가 터틀넥과 폴로칼라 스웨터를 받쳐 입었다. 이러한 세미캐주얼 스타일은 특이하게도 미국에서는 날이 따뜻한 캘리포니아에서 처음 시작한 것으로 보인다.

　과거에는 터틀넥이라고 하면 거칠고, 강인함에서 발현되

는 어떠한 자신감 같은 게 있었다. 사실 그게 바로 터틀넥을 입는 이유다. 터틀넥은 다양한 이미지를 연상케 한다. 활기찬 야외 노동자, 스포츠맨, 지식인, 혹은 범죄자일 수도 있다. 지식인부터 범죄자라니 이상하게 들릴 수도 있지만, 여기에는 나름의 이유가 있다.

대부분의 현대 남성복처럼 터틀넥(영국 사람들은 대개 '롤넥 roll neck'이라고 부른다)도 전적으로 실용적인 목적 때문에 만들어진 옷이다. 원래 터틀넥은 아일랜드 서부 아란 제도의 어부들과 같이 바다에서 생계를 꾸려나가는 어민들이 입는 옷에서 유래됐다. 아란 제도 사람들은 꼼꼼히 정련한 천연색의 양모로 씨족마다 고유한 짜임 패턴을 넣어 만든 스웨터를 입었는데, 익사했을 때 누군지 알아보기 위해 그렇게 만들었다고 한다.

여기서부터 터틀넥은 바로 레저스포츠의 세계로 진출한다. 터틀넥은 1880년대 자전거, 테니스, 요트 그리고 폴로 경기의 유행과 함께했다. 20세기 초 미국에서 가장 대중적인 잡지였던 『새터데이 이브닝포스트』는 운동복 차림의 남자답게 잘생긴 대학생의 일러스트레이션을 커버로 애용했다. 유명한 일러스트레이터 조셉 크리스천 레이엔데커J. C. Leyendecker의 하버드 교기가 들어간 골이 굵은 터틀넥을 입은 조정팀 그림은 지성과 체력을 겸비한 남성의 전형적인 예였다. 제1차 세계대전 이후 사냥과 낚시 이외에도 스키, 요트, 승마와 같은 야외 스포츠에 대한

관심이 증가했다. 그중에서도 하이킹의 인기는 실로 대단했다. 당시에 하이킹 복장이라 하면 베레모, 오픈넥 셔츠, 세탁 가능한 카키색 반바지, 터틀넥, 그리고 방수 배낭이었다. 이 시기 스포츠 사진을 보면 터틀넥을 쉽게 찾아볼 수 있다. 그러나 1950년대 요서프 카시가 찍은 그 유명한 헤밍웨이 초상 사진만큼 터틀넥을 상징적으로 잘 포착한 사진은 없다. 정면에서 바로 얼굴을 포착한 이 사진에서 헤밍웨이는 덥수룩한 수염과 투박하고 두툼한 터틀넥 덕분에 현대의 바이킹 같은 탐험가로 보인다. 분명 그가 원했던 모습일 거다.

터틀넥의 실용성은 상징적인 측면에서도 그렇고 실제 기능적인 측면에서도 변한 적이 없다. 제2차 세계대전 당시 북대서양해전에서 어둡고 긴 밤 동안 갑판 위에서 살을 에는 추위를 견뎌야 했던 많은 수병들은 굵은 털실로 만든 터틀넥과 워치캡 그리고 두툼한 피코트를 정말로 고맙게 여겼다. 누구나 이 시대를 그린 사진이나 영화 속 한 장면을 떠올려보면 피코트 안에 터틀넥을 입은 수병이 목에는 쌍안경을 걸친 모습을 떠올릴 수 있을 것이다. 북대서양에서 해군 소해정을 탔던 삼촌이 이와 똑같이 입었던 것이 기억난다.

터틀넥이 근면하고 성실한 남자라는 좋은 이미지를 가지고 있는 것도 분명한 사실이지만, 그것이 상징하는 바는 두 진영으로 양분되었다. 19세기에 이르러 터틀넥은 한편으로 과거에

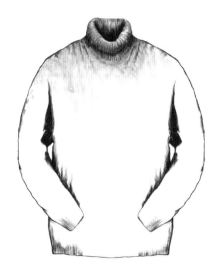

범죄자 계층criminal classes이라고 부르기도 했던 사람들과 밀접하게 결부되었다. 고전 탐정 스릴러물에서 범죄 조직의 브레인은 체크무늬 모자와 검정 마스크를 착용하고 어두운 색상의 터틀넥을 입고 있다. 여기에다가 '장물swag'이라고 쓰여 있는 커다란 캔버스 가방만 추가하면 완벽한 그림이 된다. 이런 범죄자들은 결국에는 래플스, 불덕 드럼몬드, 세인트, 팔콘, 보스턴 블랙키 같은 유명 탐정들에게 잡혔다.

한편 터틀넥은 온화하고 세련된 일련의 탐미주의자들과도 연관이 있다. 소설가 에블린 위는 1924년 11월의 어느 토요

일 저녁 과거에 자주 찾던 단골집을 방문하기 위해 런던에서 올라왔다가 옥스퍼드 대학 머튼 칼리지에서 열린 한 파티에 참석했다. 그는 파티에서 본 옷차림에 대해서 일기장에 다음과 같이 썼다. "모든 사람들이 칼라가 높은 새로운 종류의 스웨터를 입고 있었다. 타이나 장식 단추처럼 별로 로맨틱하지 않은 장신구들이 불필요하니 호색한들에게는 이보다 더 편한 것도 없겠다. 더불어 이 스웨터 덕분에 젊은 남자라면 대게 목에 있는 부스럼을 가릴 수 있을 것으로 보인다." 몇주 후 에블린 워도 터틀넥을 하나 구입했다. 하지만 별로 좋아하지는 않았다고 한다.

그 외에도 터틀넥을 입는 또 다른 개성의 탐미주의자들이 있었다. 제2차 세계대전 후 프랑스의 실존주의 보헤미안들(에블린 위가 터틀넥을 처음 경험한 후 얼마 되지 않아 사무엘 베케트가 터틀넥을 입기 시작한다)과 미국의 비트 세대들에게 검정 터틀넥은 일상복이었다. 프랑스에서는 장 폴 사르트르나 알베르 카뮈가 긴 검정 가죽 재킷과 검정 터틀넥을 함께 입었고, 미국의 경우에는 베레모, 염소수염, 청바지, 군용 카키색 바지와 필드 재킷, 검정 선글라스, 그리고 봉고 드럼과 같은 다양한 아이템들을 터틀넥과 연관지을 수 있다(제임스 딘과 말론 브란도의 사진들을 참조). 비트 세대의 탄생에 대한 스티븐 왓슨의 책을 보면 비트 세대의 대표 작가 윌리엄 버로스가 젊은 시절 모로코의 탕헤르에 있는 집 앞에(버로스는 이 집을 '무엇이든 허용되는 유일한 아지트', 빌라 데릴리움이라

고 불렀다) 서 있는 멋진 사진이 있다. 이 사진 속의 버로스는 필수품인 검정 터틀넥을 포함해서 앞서 얘기한 대부분의 아이템들을 착용하고 있다.

보헤미안과 비트족의 패션은 비록 약간 극단적인 면이 있지만 미국과 유럽의 많은 대학생들이 입는 옷과 사실상 크게 다르지 않았다. 대학생들의 상당수는 제대병이었고 이들은 육군이나 해군에서 나온 방출품인 카키색 바지와 더플코트, 그리고 터틀넥을 대학에서도 일상적으로 입었다. 프랑스의 소르본 대학에서는 보헤미아니즘의 새로운 물결 덕분에 검정 가죽 재킷이 학생들의 필수품이 되었다. 고등교육을 받은 젊은이들은 전후 실존주의를 이렇게 안티패션으로 표현했다. 영국에서는 헐렁한 오버사이즈 터틀넥이 리버풀, 리즈, 맨체스터, 버밍엄과 같은 대학들의 젊은 지성인들, 혹은 '분노한 젊은이'들의 상징이 되었다. 이들은 터틀넥에 골덴 바지를 입고 브로그가 굵직하게 장식된 구두를 신었다. 당시 영국 대학생들은 패션을 통해 어두운 슈트, 흰색 셔츠, 그리고 자신이 속한 클럽의 넥타이가 상징하는 보수적인 권력층과 기성세대에 대한 저항을 보여주고자 했다. 신좌파운동이 1960년대 중반 서구에서 등장하면서 이런 옷차림은 노동자계층과의 연대를 뜻하기도 했다.

학생들이 보여준 '노동자prole' 패션은 분명 스타일적인 측면에서 모방과 풍자가 용이할 뿐만 아니라 비용적인 측면에서

도 받아들이기 쉬웠다. 또한 당연한 말이지만 패션은 모든 것을 끌어들인다. 터틀넥은 어느덧 부유층에서도 인기를 끌게 되는데, 이에 따라 소재가 점점 더 고급스러워졌다. 돈 많은 한량들은 고급 벨루어나 실크 원단으로 만든 화려한 터틀넥을 입기도 했다. 휴 헤프너는 1960년대 중반 그 당시 잠깐 유행한 네루 재킷 안에 실크 터틀넥을 즐겨 입었다. 이제는 과거라고 말하고 싶겠지만 분명 어딘가에 사진이 남아 있을 거다. (네루 재킷은 인도의 첫 수상인 자와할랄 네루가 애용한 재킷에서 유래했는데, 아이러니하지만 그 군복처럼 생긴 이상한 재킷에 네루 본인은 무심했다. 현명하다고 생각한다. 그런데 역시나 아이러니한 것은 그 재킷은 유독 그에게만 잘 어울렸다.) 이 시기에는 터틀넥에 구슬 목걸이를 걸치는 것이 유행했다. 이것도 꽤 특이한 패션인데, 중산층 남자들 중 조심스럽게 히피 흉내를 내고 싶은 사람들에게 인기가 있었던 것 같다. 비트 세대나 보헤미안들이 입던 터틀넥과는 달리 몸에 딱 붙는 실루엣이 특징이었고, 사파리 슈트와 꽃무늬 셔츠 그리고 나팔바지를 판매하는 고급 상점에서 주로 취급했다.

네루 재킷의 인기는 다행스럽게도 금방 사그라졌다. 그 후 60년대에는 그야말로 블레이저 광풍이 불었다. 허리가 잘록하게 들어가고 깊게 파인 사이드 벤트와 재킷 앞판을 활주로처럼 밝히는 금속 단추가 달린 더블 네이비블루 블레이저가 큰 인기를 끌었다. 사람들은 블레이저 안에 (또 다시, 고급 면이나 실크로 만

든) 흰색 터틀넥을 받쳐 입었다. 유명 사진작가 안토니 암스트롱-존스가 이 새로운 패션을 주도했다. 그는 1960년 영국 왕실의 마거릿 공주와 결혼해 스노든 경이 된다. 안토니와 마거릿 공주 커플은 당시 런던의 화려한 파티계의 총아였다. 그들은 일부러 서민들이 애용하던 미니쿠퍼를 타고 이 파티에서 저 파티로 정신없이 드나들었다. 이 시절 대서양 양쪽 어디에서나 모임에 가면 더블 네이비블루 블레이저에 흰색 터틀넥을 받쳐 입은 남자들을 쉽게 찾아볼 수 있었는데, 이상하게도 독일 잠수함 사령관이 떠오른다.

앞서 언급했듯이 터틀넥은 원래 노동자계급의 옷이었다. 그런 점에서 터틀넥은 전통적으로 남성복이 유행하던 방식을 뒤엎은 최초의 현대 의복일 것이다. 역사적으로 스타일이란 항상 위에서 아래로, 가진 자에게서 그렇지 못한 자로 퍼져나갔다. 그런데 우리는 터틀넥을 통해 스타일이 거리에서 펜트하우스로 역류할 수도 있다는 것을 최초로 목격한 것이다. 그 후 지금까지 청바지, 플란넬 셔츠, 밀리터리 파카와 작업용 부츠가 동일한 경로를 걸었다.

하지만 그렇다고 이와 같은 '타락에 대한 동경'이 새로운 것은 전혀 아니다. 과거에도 사람들이 의도적으로 태만하게 보이고자 하던 시절이 있었다. 17세기 영국 찰스 1세 시대의 왕당파들은 옷차림에 무심한 것처럼 보이기 위해 굉장히 노력했다

(반 다이크의 그림이나 로버트 헤릭의 시는 이를 아주 자세히 기록하고 있다). 그리고 16세기 독일 귀족들은 이미 더블릿 재킷을 입을 때 (요즘 청년들이 청바지에다가 하는 것처럼) 일부러 칼집을 내어 안감이 보이게 했다. 혁명 이후의 프랑스와 영국의 리젠시 시대, 그리고 앤드류 잭슨 시절의 미국에서도 많은 사람들이 의도적으로 자신의 신분보다 복장의 격을 낮추어 입었다.

그렇기에 결국 거리의 건달과 탐미주의자는 크게 다르지 않다. 내 기억에 따르면 에블린 워의 대학 시절 동료들이 노동자들이 마시는 방법이라면서 그야말로 맥주를 목구멍에 들이부었다고 지적한 것은 조지 오웰이었다. 비트 세대와 그들의 후손 격인 70년대의 플라워파워 세대도 비슷했다. 이들은 미국에서는 처음 대도시의 가난한 흑인 밀집 지역에서부터 퍼지기 시작한 마약을 사용했고, 포크송과 블루스를 부르면서 사회의 밑바닥에 있는 보통 사람들과 스스로를 동일화하려고 했다. 바뀌면 바뀔수록, 점점 더 같아진다. 그렇지 않은가? Plus ça change, mes amis, plus c'est la même chose, n'est-ce pas?

26

# 웨더 기어
## Weather Gear

21세기에 들어 의복에 대한 기존 개념을 완전히 바꿔버린 옷이 등장한다. 그 주인공은 바로 궂은 날씨를 대비해 대부분의 남자들이 옷장에 하나쯤은 가지고 있는 튼튼한 아웃도어 재킷이다. 20세기에 탄생한 많은 외투들은 원래 운동복이나 전투복 용도로 고안되었다. 물론 비즈니스맨을 위한 옷도 일부 있었다(이런 외투들은 맞춤 슈트 위에 입을 수 있게 디자인했고 실제 맞춤으로 제작했다). 하지만 이제 군인과 노동자, 탐험가와 모험가들이 입던 코트와 재킷은 비즈니스맨에게도 일상복이 되었다.

　운동복이나 전투복에서 유래한 이 외투들은 스타일에 상관없이 모두 활동하기 편하고 튼튼하다. 그리고 이 외에도 몇몇 분명한 특징들이 있다. (1) 외투들은 두꺼운 캔버스, 나일론, 튼

튼한 가죽, 왁스코팅을 한 면, 멜턴이나 보일드 울처럼 가공을 해서 내구성이 좋은 울, 혹은 합성혼방소재처럼 실용적인 원단으로 제작한다. (2) 많은 경우 외투에는 거위털이나 합성보온소재, 혹은 두꺼운 모직 안감을 덧대거나 탈부착이 가능한 퀄팅 조끼가 달려 있다. (3) 종종 후드가 달려 있는데, 탈부착이 가능하거나 칼라 안에 접어 넣을 수 있다. (4) 외투에는 대개 다양한 크기와 모양의 주머니가 다수 달려 있다. 이러한 옵션들을 가지고 셀 수 없이 많은 조합을 만들 수 있는데, 아마도 이 때문에 오늘날 아웃도어 재킷이 마구 쏟아져 나오는 것이 아닐까 한다. 최근 랄프 로렌은 한 시즌에만 여러 종류의 봄버 재킷, 트러커 재킷, 오피서 코트, 피코트, 바이커 재킷, 더플코트, 파일럿 재킷, 그리고 랜치 코트를 선보였는데, 그 수가 총 198개나 된다. 한 디자이너 브랜드에서 한 시즌에 나온 가짓수다.

세련된 맞춤복에서 튼튼한 캐주얼 재킷으로의 이동은 예술사가 제임스 레이버의 이론을 잘 반영한다. 레이버는 근대 남성복은 운동복이나 군복으로 출발해서 일상으로 들어왔고, 세월이 흐름에 따라 점점 격식을 갖추게 되어 결과적으로는 특수한 상황에서만 입는 경직된 복장이 된다고 주장한다. 레이버는 이와 같은 변천의 예로 연미복을 제시한다. 19세기 초 연미복은 여우 사냥이라는 스포츠를 위한 복장이었지만 20세기 초에 이르러서는 가장 격식 있는 예복의 지위에 오른다. 오늘날 연미

복은 오케스트라 지휘자가 아니라면 굉장히 중요한 공식석상에서만 착용한다. 덕분에 이제는 연미복을 만들 줄 아는 테일러를 찾아보기도 힘들다.

레이버의 주장에 대해서는 할 말이 많지만, 일단은 외투 중에서도 폴로코트와 트렌치코트가 그의 이론을 잘 반영하는 좋은 예라는 것부터 언급하고 싶다. 목욕 가운처럼 허리에 느슨한 띠가 달려 있는 폴로코트는 본래 폴로 경기 선수들이 경기 도중 체온을 보존하기 위해 걸치는 옷이었다. 그런데 어느 순간 늠름하고 잘생긴 젊은이들이 이 코트를 평상시에도 입기 시작했다. 트렌치코트는 원래 제1차 세계대전 당시 영국군 장교용으로 만들어진 군용 외투였다. 전쟁에서 살아남은 장교들은 제대하면서 이 실용적인 코트를 군에서 갖고 나왔는데, 이것이 오늘날 트렌치코트의 기원이다. 아직까지는 폴로코트나 트렌치코트가 매우 격식 있는 옷이라고 받아들여지지 않는다. 하지만 이 두 종류의 코트는 턱시도를 포함해서 어떤 옷에도 잘 어울리면서도 정중한 멋을 품고 있다.

트렌치코트는 일상으로 들어온 대표적인 군복이다. 치열한 참호전이 벌어졌던 제1차 세계대전으로부터 한 세기가 지난 지금에도 다른 많은 패션의 변주들과 마찬가지로 최초의 트렌치코트 모델은 여전히 사랑받고 있다. 바람과 비, 특히 비를 막아주는 코트로는 아직까지 트렌치코트보다 나은 것이 없다. 좋

은 디자인과 실용성이 결합하면 지속 가능한 아이템이 된다는 것을 보여주는 탁월한 예다.

비록 대부분의 사람들은 디자인을 우선시하지만 트렌치코트와 같은 레인코트는 스타일상에 큰 차이가 없다. 오히려 중요한 것은 원단이다. 레인코트에 사용하는 방수 원단을 만드는 방법은 두 가지가 있다. 둘 다 예나 지금이나 동일한 방법을 사용하고 있고, 기능적으로도 차이가 없기 때문에 어떤 원단을 선택할지는 개인의 취향 문제다. (나일론으로 만든 저렴한 레인코트도 있는데 접어서 보관할 수 있고 휴대가 간편해 여행 시 매우 유용하다. 하지만 비상사태가 아니고서는 비즈니스 복장이나 우리가 생각하는 품격 있는 옷차림에는 절대 어울리지 않는다는 것만 유의하면 좋겠다.)

첫 번째는 원단에 고무를 접합시켜 방수 원단을 만드는 방

법이다. 이 방법이 두 번째보다 시기상으로도 살짝 더 빠른데, 1820년대 초 스코틀랜드의 찰스 매킨토시(1766-1843, 스코틀랜드 건축가이자 화가인 찰스 레니 매킨토시와 혼동하지 말아야 한다)가 처음 발명했다. 매킨토시는 화학자였는데 원단에 고무를 입히는 실험에 골몰했다. 스코틀랜드 트위드 강 이북에서는 술집을 하일랜드 사람들의 우산이라고 부를 정도로 비가 잦다. 그렇기에 스코틀랜드 사람들 마음 한편에는 어떻게 하면 비를 덜 맞을 수 있을까 하는 고민이 항상 있었다. 매킨토시는 다른 사람들보다 좀 더 특별히 이 문제에 집착했던 것 같다. 그는 결국에 두 겹의 천 사이에 고무를 한 층 접합시키는 방법을 고안해냈다. 자세한 내용은 화학자들에게나 흥미로울 테니 이쯤에서 넘어가겠다.

『의복과 패션 백과사전 *The Encyclopedia of Clothing and Fashion*』에 따르면 매킨토시는 그의 발명품을 '인도 고무 원단 India rubber cloth' 이라고 불렀다. 그의 설명에 따르면 "마, 모, 면, 견과 같은 천연 섬유뿐 아니라 가죽과 종이 같은 다양한 물질들도 물과 공기가 투과하지 못하게 할 수 있다. 석유를 증류할 때 발생하는 나프타를 사용하면 두 겹의 천 사이에 '샌드위치'된 고무를 녹여 융해할 수 있다." 이와 같은 접착 원단으로 제작한 코트는 곧 비옷의 대명사가 된다. 오늘날 영국에서는 레인코트를 보통 '맥 mac' 이라고 부른다. 더불어 비옷으로 유명한 영국 브랜드 매킨토시

도 있다(현재는 일본 회사의 소유다). 접착 원단으로 만든 코트는 물에 대한 내성은 탁월하지만 내부의 고무층 때문에 무겁고 뻣뻣할 뿐 아니라 통기성이 좋지 않다. 이 문제를 해결하기 위해 겨드랑이 밑에 통풍구(보통 그냥 작은 구멍들이다)를 달아, 코트가 숨을 쉴 수 있게 해준다.

초창기 비옷을 얘기할 때 빼놓을 수 없는 또 다른 천재는 토머스 버버리(1835-1926)다. 버버리는 두 번째 방수 원단의 발명자인데, 아마도 그의 발명품이 방수 원단 중에는 가장 고급스러울 것이다. 영국 잉글랜드 남부 서리에서 태어나고 자란 토머스 버버리는 시골 포목상의 견습생으로 원단 사업의 기초를 배운 후, 1856년 햄프셔 주의 베이싱스토크에 자신의 가게를 연다. 인근 면직공장 주인의 도움을 받아 버버리는 방수 원단을 개발하는 실험에 착수하고 끝내 굉장히 뛰어난 조합 공정을 찾아냈다. 버버리가 찾은 방법은 특히 방수 기능이 있는 면 원단을 만드는 데 굉장히 성공적이었다. 그는 (양모지를 정제한) 라놀린으로 처리한 면사를 촘촘히 직조해서 원단을 만들고 이를 다시 한 번 라놀린 가공처리 했다. 이렇게 만든 방수 원단은 고무 접착 원단보다 가벼울 뿐 아니라 당연히 통풍성도 더 좋았고, 방수 효과 또한 무척 훌륭했다.

버버리는 그의 '방수 처리된proofed' 원단을 사용해서 본인이 광적으로 좋아했던 야외스포츠에 적합한 내구성이 좋고 튼

튼한 옷을 전문적으로 만들어 판매하기 시작한다. 사업은 나날이 번창해 1891년에는 가게를 런던으로 옮긴다. (버버리의 플래그십 스토어는 원래 런던의 헤이마켓 30번지에 있었으나 현재는 리젠트 거리 121번지에 있다.) 런던에서 버버리는 온갖 종류의 외투를 제작하고 판매했다. 활동성을 향상시키기 위해 소매의 붙임선을 몸판 안으로 붙인 독창적인 피벗 슬리브가 적용된 사냥 망토와, 뒷주름을 넣은 승마 코트, 그리고 당시만 해도 새로운 스포츠였던 운전을 위해 만든 넉넉한 실루엣의 '더스터duster' 코트가 대표적이다. 로버트 스콧, 어니스트 섀클턴, 그리고 로알 아문센과 같은 극지 탐험가들도 모두 버버리가 디자인하고 만든 방풍방수 옷을 입었다. 아문센은 심지어 텐트도 버버리였다.

20세기 초 버버리는 유니폼 부서를 설립해서 다양한 군용 레인코트 패턴을 디자인하고 제작했다. 이중 하나가 제1차 세계대전 당시의 그 유명한 트렌치코트다. 트렌치코트는 원래 병사들이 참호전에서 겪게 되는 다양한 불편과 고통을 인내하는 데 도움을 주기 위해 고안되었다. 전쟁부 장관이자 영국 육군 원수로 유명했던 키치너 경이 트렌치코트를 입은 것이 보도되자 이 코트의 성공은 확실해졌다. (키치너 경의 함선은 1916년 6월 독일군의 기뢰에 의해 침몰해 승선한 전원이 사망하는데, 전해지는 말에 따르면 키치너 원수는 그날도 트렌치코트를 입었다고 한다.) 전쟁은 1914년에서 1918년까지 이어졌고 50만 명이나 되는 영국군이 버버리

의 트렌치코트와 우의를 착용했다. 트렌치코트는 방탄은 아니지만 비바람과 추위와 진창을 견뎌내는 데는 크나큰 도움이 되었다.

실용성 덕분에 트렌치코트는 세월이 흘러도 변함없이 인기 있다. 제2차 세계대전 당시에도 유용하게 쓰였고, 1940년대 느와르 영화의 사설탐정들에게는 필수품이었다. 〈해외특파원〉의 조엘 맥크리어, 〈안녕, 내 사랑〉의 딕 파웰, 〈잘가요 내 사랑〉의 로버트 미첨, 〈백주의 탈출〉의 앨런 래드, 〈카사블랑카〉의 험프리 보가트 등이 떠오른다. 한동안은 전통적인 발마칸 레인코트 때문에 트렌치코트의 인기가 시들해진 때도 있었지만 이제는 완전히 되돌아왔다. 오늘날 거의 모든 디자이너 브랜드 컬렉션에는 트렌치코트가 포함되어 있다. 유행에 따라 기장이 살짝 바뀐 정도를 제외하고는 군복의 정체성도 그대로다. 더블브레스티드, 카키색 방수면 원단, 견장, 비바람을 막기 위한 소매끈, 어깨의 스톰 플랩, 뒤판의 요크와 주름, 넓은 칼라와 덮개, 금속 D링이 달린 튼튼한 벨트가 특징이다(원래 이 D링은 수통, 수류탄, 대검, 지도 가방과 같은 장비들을 거치하는 용도였다). 아마도 대도시의 번화가에서 D링에 수통을 매달고 다닐 일이야 없겠지만, 카메라나 가벼운 여행용 우산을 매달기는 안성맞춤이어서 쓸모가 있을 수도 있다.

클래식 트렌치코트가 일상에서 복무하게 된 군복의 대표

라면 바버 재킷은 운동복이 어떻게 일상복이 되었는지를 보여
주는 좋은 예다. 오늘날 바버 재킷의 종류는 다양하다. 디자이
너 브랜드마다 바버 재킷 하나쯤은 출시하고 있고, 유사품을 만
드는 회사도 굉장히 많다. 하지만 바버 재킷은 영국의 바버 사
가 오리지널이며 지금도 가장 좋은 제품을 만들고 있다. (바버 재
킷은 기장이 짧은 뷰포트와 비데일 그리고 이보다 좀 더 긴 보더, 이렇게 세
가지 모델이 유명하다. 바버 사는 오랫동안 영국군과 야외스포츠를 즐기는
사람들을 위해 수십 가지의 모델들을 개발했는데 그중 가장 인기 있는 모델
이 바로 이 세 가지이다.)

　　존 바버(1849-1918)는 스코틀랜드 남서부 갤러웨이 지방 출
신으로 청운의 꿈을 안고 스무 살에 농사를 짓는 가족을 떠나
잉글랜드에서 행상을 하며 옷감을 팔았다. 떠돌이 생활에 진력
이 난 탓인지 1894년에 당시 막 성장하던 항구도시 사우스실즈
에 정착해 가게를 연다. 바버는 여기서 도시로 몰려든 선원들과
어부들에게 방수복을 만들어 판매하기 시작했다. 수년 안에 그
의 가게는 방수복을 생산하는 영국 내 최대 업체로 성장하는데,
뱃사람뿐만 아니라 농부와 다른 야외 노동자들에게도 인기가
있었다.

　　그 후 바버 사는 군복 제조로 사업을 확장한다. 대표적인
모델이 우르술라 슈트인데, 이 모델은 원래 제2차 세계대전 초
기 영국 해군이 건조한 U클래스 잠수함 우르술라의 함장 조지

필립스와 선원들이 착용한 제복이었다. 바버 사는 군복뿐만 아니라 영국 인터내셔널 오토바이 팀과 올림픽 승마 선수들의 유니폼도 제작했고, 야외활동을 좋아하는 사람이라면 왕족까지도 포함해 누구나 즐겨 입는 제품을 만들었다.

바버의 재킷이 많은 인기를 얻게 된 이유는 비바람을 아주 효과적으로 막으면서도 보온성이 좋기 때문이다. (고무를 원단 사이에) '접착bond'하는 방법 대신 바버는 이집트 면 위에 파라핀 왁스를 발라 코팅했다. 이렇게 하면 원단의 통기성과 유연성이 좋아지는 장점이 생기지만, 왁스를 주기적으로 다시 발라줘야 한다는 단점이 있다. 바버 사는 아마도 자신들이 판매한 옷에 대해 유지·관리 서비스를 제공하는 세계 유일의 의류회사일 것이다. 많은 사람들이 왁스칠이나 수선 때문에 사우스실즈로 재킷을 돌려보낸다.

제임스 레이버의 이론과 달리 바버 사가 처음부터 운동복이나 군복을 제조했던 것은 아니다. 바버 사는 노동자들의 보호 장비를 만들다가 운동복과 군복 제조로 나아갔다. 레이버는 기본적으로 노동자들의 옷차림은 전혀 고려하지 않았는데 아마도 그가 좀 더 오래 살아서 '워크 스타일work style' 패션의 등장을 보았다면 달라졌을 것이다. (레이버는 1975년에 사망했는데 당시만 해도 노동자 복장은 패션으로서는 아직 걸음마 단계여서 대학 캠퍼스나 히피 공동체 그리고 관광목장처럼 특정 지역에 국한되어 있었다.) 레이버의 이

론에 따르면 근대 남성복은 운동복과 군복에서 출발한 후 점차 격식을 갖추게 된다. 분명 수세기 동안 남성복의 스타일은 탑다운 방식, 즉 위에서 아래로 전파되었으나, 대략 20세기 중반 이후부터 남성복은 사회 밑바닥에서부터 위로 거슬러 올라가게 된다.

　이 두 방향성, 혹은 입장이 어떤 식으로든 과연 양립할 수 있을까? 알 수 없다. 하지만 한 가지 시사적인 예는 있다. 야외 활동복 중 노동자 복장에서 일류 디자이너 스타일로 급상승한 대표적인 옷이 바로 목장에서 입는 랜치 재킷이다. 엉덩이를 덮는 반재킷barn jacket과 비슷해 보이나 랜치 재킷은 기장이 허리

에 걸쳐 있다(그렇기에 반재킷의 앞춤에 달려 있는 큼지막한 주머니도 없다). 랜치 재킷의 시작은 미천했다. 하지만 히피 운동과 피콕 혁명이 1960~70년대 대학생들을 사로잡은 후 점차 사회 전반으로 널리 퍼질 무렵, 일부 부유층에서는 낡은 데님 랜치 재킷에 밍크 안감을 대어 입는 것이 유행했다. 이 대목에서 레이버가 했던 또 다른 주장이 생각난다. 그는 에드워드 시대(1901-1910)가 부유층이 대중들의 유흥거리로 자신의 부를 과시할 수 있었던 마지막 시대라고 주장한다. 그러나 레이버가 킴 카다시안과 카녜이 웨스트를 보았다면 분명 다르게 생각했을 것이다.

　랜치 재킷의 역사에 대한 연구는 아직 충분하지 않다. 하지만 아마도 청바지(6장 참조)와 같은 다른 위대한 웨스턴 복장과 마찬가지로 그 역사는 19세기로 거슬러 올라갈 것이다. 리바이 스트라우스가 청바지를 만들기 위해 본인의 회사를 1853년에 창업했다는 것은 널리 알려져 있다. 그와 제이콥 데이비스는 리바이스의 클래식 디자인을 1873년에 특허 등록했는데(미국 특허 번호 139,121), 그 후 청바지는 변한 것이 거의 없다. 데님으로 만든 랜치 재킷은 아마도 19세기 후반에서 20세기가 막 문을 열던 시기, 그 사이 어디쯤에서 탄생한 듯하다. 1920년대에는 서부영화가 인기를 끌었고 이어서 30년대에는 관광목장이 휴양지로 각광받았다. 청바지와 랜치 재킷의 대중적인 인기가 이와 관련 있는 것은 확실하다. 이제 1950년대가 되면 랜치 재킷은 블루칼

라 계열 젊은이들의 사랑을 독차지하고 점점 지금의 상징적인 위상을 구축하게 된다. 자신들만의 고유한 패션과 문화를 좇던 젊은이들에게 청바지와 티셔츠, 엔지니어 부츠 그리고 랜치 재킷은 일종의 유니폼이었다. 오늘날 거의 모든 디자이너의 캐주얼 컬렉션에는 이들의 패션이 어떤 식으로든 녹아들어가 있다.

랜치 재킷은 사촌인 검정 가죽 모토사이클 재킷과 마찬가지로 기장은 허리까지 오고, 소매는 세트-인[+] 방식이며 턴다운 칼라다. 하지만 랜치 재킷에도 고유한 특징들이 있다. 랜치 재킷에는 가슴에 한 쌍의 뚜껑주머니 그리고 허리춤에 넓은 입술 옆주머니 한 쌍, 이렇게 네 개의 주머니가 달려 있고, 재킷의 소맷부리뿐만 아니라 앞섶도 단추로 여민다. 서늘한 기후에서는 재킷 안쪽에 융으로 안감을 대기도 한다. 기본에 충실한 옷인데, 이 때문에 많은 디자이너들이 굉장히 다양한 실험을 하는 대상이기도 하다. 랜치 재킷은 디자인이 단순해서 어떤 스타일의 바지와도 잘 어울리며, 원단을 가리지 않아 거의 모든 종류의 가죽과 모피, 합성섬유, 천연섬유로 만들 수 있다. 강렬한 푸크시아 레드 색상의 악어가죽 랜치 재킷도 불가능하지는 않다.

랜치 재킷은 원래 미국 남서부의 거친 산타페 가도를 따라 소 떼를 모는 고독한 카우보이의 버팀목이었으나 이제는 그 이

---

[+]  일반적으로 거의 모든 옷의 소매는 세트-인 방식으로 제작된다.

상이 되었다. 사람들은 끊임없이 이 재킷을 새롭게 장식했다. 바이커들은 소매를 떼어내고 입었고, 컨트리 가수들은 재킷에 자수를 놓았다. 내슈빌의 유명 디자이너이자 테일러인 마누엘은 미국의 50개 주를 각각 상징하는 랜치 재킷을 만들었는데, 재킷마다 해당 주를 상징하는 새, 꽃 그리고 인장을 일일이 손으로 수놓았다. 가히 이 분야의 역작이다. 재킷마다 예술품이라고 할 수 있는데 특별할 것 없는 평범한 옷이 예술가를 만나면 어떻게 변할 수 있는지를 잘 보여준다.

　한편 리바이스나 다른 청바지 제조업체가 만드는 전통적인 랜치 재킷도 꿋꿋이 자리를 지켰다. 허리까지 오는 기장에 앞판에는 6개의 단추 그리고 소맷부리와 허리 조절끈에도 각각 단추가 달려 있다. 칼라는 작은 턴다운이며 가슴에는 한 쌍의 뚜껑주머니가 달려 있고, 허리춤 좌우에는 넓은 입술 주머니가 있다. 이 디자인은 백 년도 넘게 변하지 않았다. 재킷의 원단은 보통 300그램 정도의 데님을 사용하고, 단추는 금속 스냅 단추다. 재킷을 만드는 데 사용하는 오렌지색 실 역시 아주 튼튼하다. 그 외의 것은 모두 장식이다.

　당연한 말이지만 훌륭한 아웃도어 재킷과 레인코트는 비바람을 잘 막아주어야 한다. 하지만 이런 실용적인 것들 말고 우리가 고려해야 하는 다른 부분은 없을까? 험한 날씨에 모진 비바람으로부터 우리를 보호하기 위해 무엇을 입어야 단정해

보일까? 그리고 나아가 어떻게 입어야 좀 더 품위 있어 보일 수 있을까?

당연한 말이지만 대부분의 사람들은 이제 비바람에 예전처럼 노출되지는 않는다. 이제 사람들은 집에 붙어 있는 차고에서 일터로 향하고, 도착해서는 지하주차장에 주차를 한 후 엘리베이터를 타고 사무실로 올라간다. 그리고 퇴근할 때는 이 과정을 역으로 반복한다. 어쩌면 실제로 수십 년 동안 건물 밖으로 나가본 적이 없는 사람이 있을지도 모른다. 하지만 그래도 가끔은 모험을 할 필요가 있다. 때로는 아무리 튼튼한 바버 재킷이나, 발마칸 코트, 혹은 매킨토시라도 버티기 힘든 혹독한 날씨에 먼 길을 떠날 수도 있다.

이런 악천후를 대비해 고려해봄 직한 두 가지 기본 장비가 있다. 비 오는 날 우산은 여전히 필수다. 비옷과 마찬가지로 우산의 모양이나 스타일은 너무 많을뿐더러 소재도 다양하다. 그렇기에 품질이 더욱 중요하다. 단순히 미적인 문제가 아니라 실용적인 부분을 고려해서 하는 말이다. 저렴한 우산은 쉽게 망가지고, 결국 금방 버리게 된다. 그러니 값싼 우산이 실은 매우 비싼 우산이란 걸 알아야 한다. 품질에 투자하라. 좋은 우산은 수년을 사용해도 멀쩡하다.

비를 막거나 볕을 가리는 용도로 사용하는 우산은 적어도 3천 년의 역사를 가지고 있다. 우산 캐노피로 사용하는 소재는

종이에서부터 실크, 면, 새틴까지 다양하며, 레이스, 체크, 자수 등 다양한 장식을 넣을 수도 있다. 요즘 좋은 우산은 대와 살이 금속이나 나무로 되어 있고 캐노피는 촘촘히 직조한 나일론이나 왁스코팅을 한 면직물을 사용한다. 색상은 검정 말고도 다양한 선택지가 있다. 우산 손잡이를 만들 수 있는 소재는 무궁무진한데 어떤 소재를 사용하느냐에 따라 우산 가격이 결정된다. 전통적으로는 대나무나 등나무와 같은 하드우드를 사용해 손잡이를 만든다. 만약 손잡이에 가죽 덮개를 씌우거나 세공이 있다면 더욱 고가 제품이라 봐야 한다. 크리스털이나 다른 금속 부자재를 사용한 손잡이도 마찬가지다. 우산의 세계에 대해 제대로 알고 싶다면 런던에 있는 제임스 스미스 앤드 선스(뉴옥스퍼드 거리 53번지)를 알아둘 필요가 있다. 1830년부터 품질 좋은 우산과 지팡이 그리고 의자형 지팡이를 제조하고 있는 세계 최고의 우산 회사다. 이곳은 방대한 우산과 지팡이 제품 목록을 보유하고 있으며 주문 제작도 함께 한다.

　악천후에는 우산 외에도 적절한 신발이 필수다. 보통 이런 날씨에 남자들에게는 부츠가 가장 좋겠지만(2장 참조), 이사회나 결혼식 혹은 그와 비슷한 격식 있는 자리에 참석해야 할 경우 부츠는 아무래도 어려움이 있다. 중요한 행사에서 방수 기능이 있는 빈 부츠나 프라이 부츠를 신고 실내에서 쿵쾅거리고 돌아다닐 수는 없는 노릇이 아닌가.

이 경우 구두에 방수용 덧신인 갈로시를 착용하고 목적지에 도착한 후 기회가 났을 때 바로 벗으면 된다. 갈로시는 신고 벗기 용이할 뿐만 아니라 둥글게 말아 비닐봉지에 넣으면 서류 가방이나 코트 주머니에도 간편히 보관할 수 있다. 비 오는 날에 누구보다 깔끔해 보일 수 있는 최상의 방법이다.

도시 생활을 하는 현대인을 위해 갈로시를 좀 더 작게 만들어 구두의 일부만 덮는 제품들도 있다. 색상이나 스타일 모두 다양한데 (물론 검정이 가장 일반적이다) 보통 휴대가 좀 더 간편하고 무게도 가벼운 편이다. 구입하기 전에 반드시 가볍고 미끄럼 방지 기능이 있는지, 신고 벗기 편한지 확인해야 한다.

# 감사의 글

일부 챕터는 이 책에서 처음 소개되지만, 여기에 실린 것과는 다른 형태로 먼저 발표된 글들도 있다. 아래에 출처를 밝혀둔다.

ASuitableWardrobe.com

Boyer, G. Bruce. *Elegance: A Guide to Quality in Menswear.* New York: Norton, 1985

Boyer, G. Bruce. *Eminently Suitable: The Elements of Style in Business Attire.* New York: Norton, 1990

Ivy-Style.com

*L'Uomo Vogue*

MrPorter.com

*The Rake*

이 책이 나오기까지 알렉스 리틀필드의 기여가 무척 컸다. 그에게 특별히 감사한다. 리틀필드의 현명한 조언과 편집기술 그리고 열정 덕분에 즐겁게 일할 수 있었다. 작은 세부사항도 결코 소홀히 하지 않는 그의 애정과 관심 어린 인도가 없었다면 결코 이 책이 나올 수 없었을 것이다.

뉴욕패션기술대학교 박물관 부관장 퍼트리샤 미어스에게 도 많은 빚을 졌다. 이 자리를 빌려 그녀의 지원과 지혜로운 충고에 감사드린다.

## 남성패션 필독서

남자의 옷에 대해 좀 더 알고 싶은 사람을 위한
나만의 추천도서

1980년대 이후 패션 시장에서 남성복 디자이너의 역할이 점점 중요해졌고, 이와 함께 남성복 관련 패션 서적도 늘어났다. 당시 발간된 남성패션 서적은 진지한 연구서에서부터 대중적인 역사서까지, 잡지처럼 화려하고 두꺼운 책부터 옷차림새를 갖추는 방법에 대해 가이드를 제공하는 소책자까지 종류가 다양했다. 어떤 책들은 여러 접근 방식을 함께 취하기도 했고, 일부는 민망할 정도로 엉터리였다. 보통 사람들은 첫 페이지를 넘기기가 힘든 지나치게 현학적인 책도 있었다. 하지만 학문적이어도 진지함과 재미 사이에서 균형을 잘 잡아 일반 초심자도 쉽게 이해할 수 있는 좋은 책도 있었다.

내 서가에는 이미 패션 관련 서적들이 더 쌓을 수도 없을

만큼 가득 있다. 세상에 처음부터 나올 필요가 없던 책이나 읽어도 도움이 안 돼 다시 볼 일이 없는 책들도 상당수여서, 실상 버려야 하는 책들도 꽤 많다. 하지만 우열을 가리기 힘든 책들도 있다. 여기서 어쩔 수 없이 알파벳 순서로 나열한 책들은 모두 나에게는 큰 즐거움과 깨달음을 주었다.

Antongiavanni, Nicholas. *The Suit: A Machiavellian Approach to Men's Style.* New York: Collins, 2006.

니콜라스 안톤자바니는 이탈리아 르네상스 시대 명저 마키아벨리의 「군주론」을 모델로 삼아 수트 착용에 대한 유용한 가이드를 제시한다. 저자가 정형화된 규칙을 다소 지나치게 중요시해서 자연스러운 패션 변화나 새로운 흐름을 반영하지 않아 어쩔 수 없이 시대에 뒤처진 부분도 일부 있다. 하지만 내용만 놓고 보면 확실히 믿을 수 있다.

Bell, Quentin. *On Human Finery.* 2nd ed., revised and enlarged. New York: Schocken Books, 1976.

역사학자 쿠엔틴 벨의 책은 소스타인 베블렌의 과시소비 이론을 서구 사회의 패션에 적용한 굉장히 훌륭한 연구서이다. 역사학자의 심도 깊은 연구서이지만 일반 독자도 흥미진진하게 읽고 많은 것을 배울 수 있다. 쿠엔틴 벨은 예술가였고 버지니아 울프가 속

해 있던 블룸즈버리 그룹의 일원이기도 했다. 울프는 벨의 이모이다. 그가 멋진 옷에 대해 심미안이 있는 것도 놀랄 일이 아니다.

Boyer, G. Bruce. *Elegance: A Guide to Quality in Menswear.* New York : Norton, 1985.

클래식 남성복에 대해 쉽게 읽을 수 있는 에세이들을 이것저것 모아놓은 책이다. 부끄럽게도 내가 쓴 책이다. 이 책에서 독자들의 편의를 위해 수록했던 브랜드나 상점 목록 같은 정보는 이제는 오래되어 쓸모가 없다. 분명 그렇게 될 거라고 처음부터 출판사에 주의를 주었지만, 이제는 그저 내가 못된 점쟁이가 된 기분이다.

Breward, Christopher, ed. *Fashion Theory: The Journal of Dress, Body & Culture,* vol. 4, no. 4, Masculinities. Oxford : Berg, 2000.

권위 있는 학술지「패션 이론」의 남성복 특별호다. 남성패션 분야의 유명한 학자인 에든버러 대학의 크리스토퍼 브리워드가 편집을 맡았는데 1930년대 남성복과 제조 방식, 할리우드 의상, 그리고 20세기 후반의 다양한 남성복 패션 트렌드에 대한 매우 통찰력 있는 글들이 수록되어 있다.

Carter, Michael. *Fashion Classics from Carlyle to Barthes.* Oxford: Berg, 2003.
토머스 칼라일의「의상철학」에서부터 프랑스의 문화평론가이자 문학평론가인 롤랑 바르트의 저서에 이르기까지 19세기와 20세기의 패션 분야 고전들을 한 권으로 심도 깊게 분석하고 논평하는 매우 유용한 책이다.

Chenoune, Farid. *A History of Men's Fashion.* Translated by Deke Dusinberre. Paris: Flammarion, 1993.
이 책은 1760년부터 1990년까지 유럽과 미국의 남성복 역사를 대단히 잘 기록하고 있다. 화려한 화보만으로도 충분히 책값을 한다. 프랑스 패션에 중점을 두고 있는데 내용이 굉장히 참신하다. 실제로 저자 파리드 슈눈은 프랑스 패션에 정통한 전문가다.

De Buzzaccarini, Vittoria. *Men's Coats.* Modena, Italy: Zanfi Editori, 1994.
「20세기 패션 시리즈*The twentieth Gentury Fashion Series*」는 19세기 후반부터 현재까지의 대표적인 남성복장에 대해 고찰한 학술총서다. 이 책은 그 시리즈의 한 권으로서 코트와 재킷이 주제다. 주로 프랑스와 영국 그리고 이탈리아의 대표적인 남성잡지의 삽화나 사진을 인용하고 있다.

Elms, Robert. *The Way We Wore: A Life in Threads*. New York: Picador, 2005.

영국의 저명한 저널리스트 로버트 엘름스가 1965년부터 2005년까지 40년 동안 자신이 경험한 옷에 대해 쓴 아름다운 회고록이다. 엘름스는 이 책에서 60년대 중반 이후 시기마다 유행했던 거의 모든 트렌드를 자세히 다루고 있는데 곳곳에 깨알 같은 재미가 가득하다. 작은 보물 같은 책으로 고전이 될 만하다.

Flusser, Alan. *Dressing the Man: Mastering the Art of Permanent Fashion*. New York: HarperCollins, 2002.

앨런 플러서의 책은 무조건 읽을 가치가 있다. 이 책은 플러서의 최신작인데 지금까지 출간된 그의 책 중 가장 방대하고 두꺼운 책이다. 일상에서 옷을 제대로 갖춰 입는 법에 대해 플러서보다 더 잘 아는 사람은 없다. 그는 오랫동안 많은 옷 잘 입는 남자들의 등불이고 조언자였다.

Fussell, Paul. *Uniforms: Why We Are What We Wear*. Boston: Houghton Mifflin, 2002.

유니폼은 포함하며 동시에 배제한다. 학자이며 훌륭한 작가인 폴 푸셀은 문화와 역사에 대한 예리한 통찰력을 가지고 제복의 의미와 기능에 대해 적절한 일화를 제시하며 탐사한다.

Gavenas, Mary Lisa. *The Fairchild Encyclopedia of Menswear*. New York : Fairchild Publications, 2008.

필수 참고도서이다. 표제항은 보통 간단명료하다. 중요한 삽화들이 적재소에 배치되어 있고 참고문헌 역시 많은 도움이 된다.

Girtin, Thomas. *Makers of Distinction: Suppliers to the Town and Country Gentleman*. London : Harvill, 1959.

토머스 거틴의 책은 남성패션 분야의 몇 안 되는 고전이다. 이 책에서 거틴은 과거 영국 신사가 속옷과 레인코트를 제외하고는 거의 모든 옷을 맞춰 입던 시절을 매력적인 문체로 묘사하고 있다. 구세계 장인정신에 대한 지극히 아름다운 찬사, 사라진 장인들의 위대한 전성시대에 대한 매력적인 회고록이라고 할 수 있다.

Hollander, Anne. *Sex and Suits: The Evolution of Modern Dress*. New York : Knopf, 1994.

예술사가 앤 홀랜더는 일반인들은 상상도 할 수 없는 것을 초상화에서 읽어낼 수 있다. 저자는 18세기 이후 남녀 의복의 비교 대조를 통해 남자의 수트야말로 가장 현대적이고 합리적인 옷이라고 강력히 주장한다.

Kuchta, David. *The Three-Piece Suit and Modern Masculinity:*

*England, 1550–1850.* Berkeley : University of California Press, 2002.

이 책은 아마도 원래 저자의 박사학위 논문이었을 텐데 그렇다고 겁먹을 필요는 없다. 저자는 영국에서 16세기와 19세기 사이에 슈트가 어떻게 발전했는지를 꼼꼼하고 설득력 있게 설명한다. 탄탄하면서도 흥미로운 방식으로 복식의 사회사를 다룬 명저다.

Martin, Richard, and Harold Koda. *Jocks and Nerds: Men's Style in the Twentieth Century.* New York : Rizzoli, 1989.

노동자, 반항아, 댄디, 비즈니스맨 등 20세기 다양한 남성들이 직업이나 스타일에 따라 어떻게 달리 옷을 입었는지를 풍부한 삽화와 함께 보여주는 책이다. 현대 남성들은 생활방식이나 실제 가지고 있는 옷들이 많은 면에서 중복되기 때문에 남자의 옷차림을 이렇게 하나의 장르처럼 유형별로 구분하는 것이 일견 자의적인 면도 있다. 하지만 그래도 일독을 권할 수 있는 좋은 책이다.

McNeil, Peter, and Vicki Karaminas, eds. *The Men's Fashion Reader.* Oxford : Berg, 2009.

유명한 패션 전공 학자들이 정수만 모아 편집한 남성패션 관련 최고의 단일 저서라고 할 수 있다. 남성복의 역사와 발전, 남성성과 섹슈얼리티, 하위문화, 디자인, 그리고 소비유행과 같은 주제

를 다루고 있다. 참고문헌 목록도 굉장히 유용하다.

Moers, Ellen. *The Dandy: Brummell to Beerbohm.* London : Secker & Warburg, 1960.

고전이다. 이 책을 논하지 않고 댄디에 대해 연구한다는 것은 불가능하다. 이제는 댄디즘 연구도 다양해졌고 내용 면에서 더 심오한 책도 있지만 19세기 영국과 프랑스의 댄디즘을 연구한 책으로는 여전히 가장 좋은 책이다. 읽어보면 알 것이다.

Perrot, Philippe. *Fashioning the Bourgeoisie: A History of Clothing in the Nineteenth Century.* Princeton, NJ : Princeton University Press, 1994.

주석이 굉장히 꼼꼼히 달린 학술서적임에도 흥미롭게 읽을 수 있고 글도 명문이다. 아마도 사회사 분야에서 옷의 변천을 통해 한 문화를 사회학적으로 해석하려고 했던 최초의 연구일 것이다.

Roetzel, Bernhard. *Gentleman: A Timeless Guide to Fashion.* Potsdam : Ullmann, 2010.

면도와 수염 손질부터 구두 신는 법까지 옷차림새를 위해 필요한 모든 것을 풍부한 사진과 함께 설명하고 있다. 유용한 옷장 관리법 에세이가 실려 있다. 용어집과 참고문헌 또한 도움이 된다.

Schoeffler, O. E., and William Gale. *Esquire's Encyclopedia of 20th Century Men's Fashions.* New York : McGraw-Hill, 1973.

이 무거운 책이 40년 전에 출판되었을 때는 필독서였다. 이제는 수집가의 자랑거리이기도 하다. 특히 1930년대부터 60년대를 다룬 부분은 일상을 연구하는 미시사적인 관점에서도 훌륭하다. 누군가 최근 트렌드를 반영해서 개정판을 출간해야 한다. 그게 안 된다면 재판이라도 찍으면 좋겠다.

Shannon, Brent Alan. *The Cut of His Coat: Men, Dress, and Consumer Culture in Britain, 1860-1914.* Athens : Ohio University Press, 2006.

앞서 소개한 데이비드 쿠차의 연구를 이어받은 책이다. 저자는 이 책에서 1860년부터 제1차 세계대전까지의 남성복을 다루고 있다. 당시 소비주의에 대한 사회사적 고찰이 잘 녹아들어 있다. 참고문헌 역시 방대하다.

Sherwood, James. *The London Cut: Savile Row Bespoke Tailoring.* Milan : Marsilio, 2007.

클래식 남성복 전문가가 오늘날의 새빌로우를 소개하며 분석한다. 각각의 하우스의 역사와 스타일 그리고 고객들에 대해 매우

자세하고 꼼꼼히 설명하고 있다. 새빌로우의 바이블이라고 할 수 있다.

Tortora, Phyllis G., and Robert S. Merkel. *Fairchild's Dictionary of Textiles*. New York: Fairchild Publications, 1996.
섬유 분야에서는 표준 참고서다. 전문가뿐 아니라 초보자도 이해할 수 있도록 체계가 아주 잘 잡힌 사전이다. 상호참조도 잘되어 있다.

Walker, Richard. *Savile Row: An Illustrated History*. New York: Rizzoli, 1988.
전 세계에서 가장 유명한 비스포크 테일러들이 모여 있는 새빌로우의 역사에 대한 훌륭한 소개서다. 18세기부터 20세기까지의 새빌로우 테일러와 고객들을 다루고 있다. 도판도 풍부하고 전문용어와 은어를 풀이한 용어집도 유용하다.

# 저자 주석

## ── 들어가며

7.   대부분의 소통은 비언어적이다. – 원문은 "소통에 있어서
     가장 중요한 부분은 비언어적 행동이다."(Blake, "How Much of
     Communication Is Really Nonverbal?," The Nonverbal Group, August
     2011, http://www.nonverbalgroup.com/2011/08/how-much-of-
     communication-is-really-nonverbal).

11.  자신감 넘치는 자본가 계급 – David Kuchta, *The Three-Piece Suit and
     Modern Masculinity*: England, 1550–1850 (Berkeley: University of
     California Press, 2002), 104.

14.  모든 외적인 특성은 무시하고 – Captain Jesse, *Beau Brummell*,
     (London: Grolier Society, 1905), vol. 1, 55.

## —— 1장

26. 크라바트 광고 – Doriece Colle, Collars, Stocks, *Cravats: A History and Costume Dating Guide to Civilian Men's Neckpieces: 1655–1900* (Emmaus, PA: Rodale, 1972), 6.

29. 브러멜의 전기 – Ian Kelly, *Beau Brummell: The Ultimate Man of Style* (New York: Free Press, 2006), 98 – 99.

29. 은연중에 드러내기 때문이다 – Ibid., 100.

29. "오, 나리, 저것들은 실패작입니다." – 다음 책에서 재인용. Captain Jesse, *Beau Brummell* (London: Grolier Society, 1905), vol. 1, 56.

## —— 2장

45. 1940년대 후반 샌안토니오의 부츠 회사 루체스 – Sharon DeLano and David Rieff, *Texas Boots* (New York: Penguin, 1981), 104 – 106.

46. 설립자의 아들 네이슨 클락 – Mark Palmer, "The Boots That Built an Empire," *Daily Mail* (London), July 1, 2011.

47. 습지에서 사냥하는 것을 매우 좋아했다 – "L. L. Bean, Inc.,"*International Directory of Company Histories*, 1995, http://www.encyclopedia.com/doc/1G2 – 2841400135.html.

## —— 3장

51.  두 모델로 정형화된다. - 보다 자세한 논의는 다음의 책들을 참조. François Chaille, *The Book of Ties* (Paris : Flammarion, 1994), 109ff., 그리고 Alan Flusser, *Dressing the Man* (New York : HarperCollins, 2002), 160-164.

53.  "어떤 스타일로 크라바트를" - H. Le Blanc, *The Art of Tying the Cravat : Demonstrated in Sixteen Lessons*, 3rd ed. (1828 ; repr., Countess Mara, n.d.), 24-25.

## —— 4장

57.  "외모를 대단히 중요하게 여겼다" - Richard Sennett, *The Fall of Public Man* (New York : Norton, 1974), 161.

## —— 5장

73.  "얼마 전 친구와 함께" - *Scintillations from the Prose Works of Heinrich Heine*, translated by Simon Adler Stern (New York : Henry Holt, 1873), 94.

76.  "세상에 있는 어떤 물건이든" - 보통 19세기 영국의 예술 비평가이자 사회 비평가인 존 러스킨이 한 말로 알려져 있다. 하지만 저명한 러스킨 학자 조지 랜도에 따르면 러스킨의 저작 어디에서도 그가 이 말을 했다는 증거는 찾을 수 없다. (George P. Landow, "A Ruskin Quotation?," *The Victorian Web : Literature, History & Culture in the Age of Victoria*,

July 27, 2007, www.victorianweb.org/authors/ruskin/quotation.html).

## —— 6장

83. 네바다 주에 살던 재단사 제이콥 데이비스 – 데이비스와 리바이 스트라우스에 대한 이야기는 다음의 기사를 참고했다. "Levi Strauss and Jacob Davis Receive Patent for Blue Jeans," History.com, May 20, 2009, http://www.history.com/this-day-in-history/levi-strauss-and-jacob-davis-receive-patent-for-blue-jeans.

83. 데이비스와 리바이는 이 디자인에 대한 미국 내 특허를 획득한다. – Jacob Davis and Levi Strauss & Co. Improvement in Fastening Pocket-Openings. US Patent 139, 121 A, led August 9, 1872, and issued May 20, 1873.

## —— 7장

92. "오늘 아침" – Robert Latham and William Matthews, editors, *The Diary of Samuel Pepys* (Berkeley: University of California Press, 1979), 2:130.

## —— 8장

100. 방 안에는 오래된 낡은 카펫과 – Mark Hampton, *On Decorating* (New York: Random House, 1989), 133.

100. 각각의 취향은 지층처럼 - E. F. Benson, *As We Are: A Modern Revue* (London: Hogarth, 1985), 5.

101. 중상주의자들은 신사들에게 - David Kuchta, *The Three-Piece Suit and Modern Masculinity: England*, 1550-1850 (Berkeley: University of California Press, 2002), 12-13.

106. "서로 다른 스타일의 매력적인 집합" - Vita Sackville-West, *English Country Houses* (London: Prion, 1996), 24. 작지만 매우 멋진 책이다.

—— **9장**

107. 패션 전문기자 가이 트레베이 - Guy Trebay, "For Tuxedos, Blue Is the New Black," *New York Times*, May 21, 2014, www.nytimes.com/2014/05/22/fashion/for-tuxedos-blue-is-the-new-black.html.

110. 중국의 황제들은 - John Harvey, *Men in Black* (Chicago: University of Chicago Press, 1995), 41-70.

116. 윈저공은 자신의 회고록 - H.R.H. the Duke of Windsor, *Windsor Revisited* (Boston: Houghton Mifin, 1960), 158.

127. "클럽의 관례를 몰랐던" - Cole Lesley, *Remembered Laughter: The Life of Noel Coward* (New York: Knopf, 1976), 43.

## —— 10장

132. 브리지 프레임이라고 불리는 – 브리지 프레임에 대한 보다 자세한
설명은 다음의 책을 참조. Femke Van Eijk, *Spectacles and Sunglasses*
(Amsterdam: Pepin, 2005), 22.

135. 1930년대가 되면 최초의 열가소성 플라스틱인 셀룰로이드로 – 이
또한 위와 동일한 책을 참조.

## —— 11장

144. 일기나 관련 역사서를 읽어보면 – 역사서로는 크리스터퍼
히버트Christopher Hibbert의 두 권짜리 조지 4세 전기와 캐롤리
에릭슨Carolly Erickson의 『격동기-리젠시 시대 영국사』(*Our
Tempestuous Day: A History of RegencyEngland*)가 매우 추천할 만하다. 개인
기록으로는 유명한 코르티잔인 해리엇 윌슨의 회고록이 아마도
가장 상세할 것이다. 고전인 T. H. 화이트의 『스캔들의 시대*The Age
of Scandal*』또한 빼놓을 수 없다.

145. "청결과 질서는" – Benjamin Disraeli, "Speech at Aylesbury,
Royal and Central Bucks Agricultural Association, September
21, 1865," in *Wit and Wisdom of Benjamin Disraeli, Earl of Beaconseld*.
(London: Longmans, Green, 1886), 111.

## —— 12장

154-55. 플리니우스에 따르면 스키피오는 – Richard A. Gabriel, *Scipio*

*Africanus: Rome's Greatest General* (Washington, DC: Potomac Books, 2008), 3.

157. 안전면도기는 1880년대에 처음 - Mary Bellis, "History of Razors and Shaving," About.com, http://inventors.about.com/library/inventors/blrazor.htm, accessed March 25, 2015.

## ——— 13장

166. 신은 미켈란젤로의 디자인을 따라 - Mark Twain, *The Innocents Abroad* (London: New American Library, 1966), 215.

170. "피렌체에서 테일러에 대한 최초의 언급은" - Carole Collier Frick, *Dressing Renaissance Florence: Families, Fortunes, and Fine Clothing* (Baltimore: Johns Hopkins University Press, 2002), 13.

172. 아마도 이것이 이탈리아인이 - Luigi Barzini, *The Italians* (New York: Atheneum, 1964), 90.

173-174. "나는 인간의 입이" - Nathaniel Hawthorne, *Passages from the French and Italian Notebooks* (Boston: James R. Osgood and Company, 1876), 45.

174. "이탈리아, 오, 이탈리아!" - Lord Byron, "Childe Harold's Pilgrimage," Canto 4, Stanza 42, ll. 1 - 2, in *Lord Byron: The Major Works* (Oxford: Oxford niversity Press, 2008).

## —— 14장

197. 내 친구 크리스천 첸스볼드는 – 첸스볼드와의 대화에서. 보다 자세한 내용은 첸스볼드의 블로그 아이비스타일*Ivy Style*을 참조. 아이비스타일의 변화에 대한 다양한 글을 찾아 볼 수 있다.

## —— 16장

213. "추상적인 생각을 전달하는": François duc de La Rochefoucauld, *Maxims*, translated by L. W. Tancock (London : Penguin, 1959), 12.

## —— 17장

222. "외국인 테너가수처럼" – Lytton Strachey, *Queen Victoria* (New York : Harcourt, Brace, 1921), Chapter 4, gutenberg.org/les/1265/1265-h/1265-h.htm.

224. 패션이 메아리면 – Cornel West, "What Is Style?" YouTube video, 3 : 20, *Prepidemic Magazine*, May 23, 2010, youtube.com/watch?v=4SHcJPMvmzU.

## —— 18장

226. "진정한 기술은" – Baldesar Castiglione, *The Book of the Courtier*, translated by George Bull (London : Penguin, 1986), 67.

## ── 19장

235. 수전 손택이 통찰력 있게 지적한 대로 – Susan Sontag, *As Consciousness Is Harnessed to Flesh: Journals & Notebooks* (1964–1980) (New York: Picador, 2013).

235. "1830년대 남성복장은": Richard Sennett, *The Fall of Public Man* (New York: Norton, 1976), 163.

239. 1900년 영국에서 휴가를 보내던 존 브룩스는 – *Encyclopedia of Clothing and Fashion*, ed. Valerie Steele (Farmington Hills, MI: Charles Scribner's Sons, 2005), 1:197.

240. 뉴욕 그리니치빌리지에는 오하라가 – Charles Fountain, *Another Man's Poison: The Life and Writing of Columnist George Frazier* (Chester, CT: Globe Pequot, 1984), 41.

249. "슈트 재킷 단추를 채워 만들어지는" – Alan Flusser, *Dressing the Man* (New York: HarperCollins, 2002), 123.

## ── 20장

260. "그는 오늘날에는 익숙한 비즈니스 복장이지만"– Theodore Dreiser, *Sister Carrie* (New York: Library of America, 1987), 5.

## —— 21장

266. 원주민 병사들이 바지를 줄여 입었다 – W. Y. Carman, *A Dictionary of Military Uniform* (New York: Charles Scribner's Sons, 1977), 119.

267. 1930년대 영국에서 가장 인기 있는 스포츠는 – Robert Graves and Alan Hodge, *The Long Weekend: A Social History of Great Britain 1918–1939* (New York: Norton, 1963), 265 – 280.

269. "전쟁 기간 동안 강요되었던 순응에 대한"– O. E. Schoefer and William Gale, editors, *Esquire's Encyclopedia of 20th Century Men's Fashions* (New York: McGraw-Hill, 1973), 85.

270. "단색부터 화려한 격자무늬"– Schoefer and Gale, *Esquire's Encyclopedia*, 85.

## —— 22장

274. "이제는 어디에도 공적 자아는 존재하지 않는다."– Jill Lepore, "The Prism," *New Yorker*, June 24, 2013, 32 – 36.

275. 볼테르도 라 로슈푸코가 – 다음을 참조. François duc de La Rochefoucauld, *Maxims*, translated by L. W. Tancock (London: Penguin, 1959).

275. 그가 아들에게 보낸 편지는 – 다음을 참조. Lord Chestereld, Letters, edited by David Roberts (Oxford: Oxford University Press, 1992).

275.  "아마도 나는 모든 인간의 행동과" – Baldesar Castiglione, *The Book of the Courtier*, translated by George Bull (London: Penguin, 1986), 67.

276.  "천부적인 재능을 가지고" – Castiglione, *The Book of the Courtier*, 70.

276.  스티븐 포터 – *The Theory and Practice of Gamesmanship or The Art of Winning Games Without Actually Cheating* (New York: BN Publications, 2008).

277.  의상의 달콤한 무질서는 – Robert Herrick, "Delight in Disorder," in *The Norton Anthology of English Literature, vol*. 1, edited by M. H. Abrams (New York: Norton, 1968), 944.

283.  넥타이에, 물론, – 다음의 책에서 재인용. Ian Kelly, *Beau Brummell: The Ultimate Man of Style* (New York: Free Press, 2006), 98.

286.  진정한 편안함은 기예에서 나오는 것이지 – Alexander Pope, "An Essay on Criticism," ll. 362–363, in *The Poems of Alexander Pope*, edited by John Butt (New Haven, CT: Yale University Press, 1963).

—— **23장**

287.  "어제 회의에서 전하께서는" – *The Diary of Samuel Pepys, Vol. 7, 1666*, edited by Robert Latham and William Matthews, (Berkeley: University of California Press, 1974), 315.

288.  오늘 전하께서는 조끼를 입으셨다. – *Diary of Samuel Pepys*, 324.

289. "라운지 슈트는 품에 여유가 있어" - C. Willett Cunnington and Phillis Cunnington, *Handbook of English Costume in the Nineteenth Century* (Boston : Plays, Inc., 1970), 231.

290. "사실 지난 2세기 동안 기술과 경제 조직의" - Anne Hollander, *Sex and Suits* (New York : Knopf, 1994), 4 – 5.

—— **24장**

301. "내 생각에 남자가 나처럼" - "Mark Twain in White Amuses Congressmen, Advocates New Copyright Law and Dress Reform," *New York Times*, December 8, 1906, http://www.twainquotes.com/19061208.html.

302. "신사가 되다 만 놈이어도" - Brian Abel Ragen, *Tom Wolfe: A Critical Companion* (Westport, CT : Greenwood Press, 2002), 12.

303. "리넨의 확산" - Daniel Roche, *The Culture of Clothing: Dress and Fashion in the Ancien Regime* (Cambridge : Cambridge University Press, 1994), 156.

304. 장 자크 루소는 – 앞선 책의 저자 다니엘 로치Daniel Roche도 루소의 『고백록』에 기록된 이 사건을 인용한다. 대략 1750년경에 일어난 사건이다.

304. "매일 세탁해야 하는 많은 고급 리넨 셔츠" - Ian Kelly, *Beau Brummell: The Ultimate Man of Style* (New York : Free Press, 2006), 95.

## —— 25장

323. "모든 사람들이"– Evelyn Waugh, *The Diaries of Evelyn Waugh* (Boston: Little, Brown, 1976), 188.

323. '무엇이든 허용되는 유일한 아지트'– Steven Watson, *The Birth of the Beat Generation: Visionaries, Rebels, and Hipsters* 1944–1960 (New York: Pantheon, 1995), 243.

## —— 26장

330. 레이버는 이와 같은 변천의 예로 연미복을 제시한다.– James Laver, *The Concise History of Costume and Fashion* (New York: Abrams, 1969), 256–259.

333. '인도 고무 원단'– *The Encyclopedia of Clothing and Fashion, edited by Valerie Steele* (Farmington Hills, MI: Charles Scribner's Sons, 2005), 3:79.

## 역자의 말

나의 첫 번째 번역은 고독한 번역이었다. 책은 역량 너머에 있었으나 도움을 청할 스승도, 동료도 없었다. 그러나 이 책의 번역은 달랐다.

책의 번역과 출간에 기여한 사람들에 대해 짧게나마 기록하고자 한다. 동국대학교 경주캠퍼스 영어영문학과 번역스터디의 김희주, 이소희, 최수형, 채현진은 책의 처음 다섯 장을 초벌 번역했다. 그들의 번역을 함께 검토하고 토론한 것이 내게는 많은 공부가 되었다. 2017년 가을 '번역입문수업'을 수강한 학생들은 수업시간마다 이 책의 영어원문과 자신들의 번역, 그리고

나의 번역을 대조하고 품평했다. 학생들의 번역은 다양한 독자의 의견이었고 질책이었다. 그들 모두에게 큰 빚을 졌다.

나에게는 또한 친절한 저자와 마음씨 좋은 편집자가 있었다. 저자 보이어 씨는 장문의 답장으로 오역을 바로 잡아주었고, 편집자 김교석 과장님은 지체되는 일정 속에서도 끊임없이 기다려주었다. 책과 출판사를 소개해준 베스티스의 황재환 대표님에게도 감사드린다. 그와의 인연이 없었다면 이 책을 번역하는 행운도 없었을 것이다. 동국대학교 경주캠퍼스 영어영문학과의 구본철, 송민영, 박종언 교수님에게도 감사드린다. 선배 교수님들의 따뜻한 배려와 격려가 나에게는 큰 힘이었다.

마지막으로 들쑥날쑥한 나의 문장을 누구보다 열심히 읽어준 아내 이새암 선생에게 고맙다는 말을 하고 싶다. 아내와 어린 딸 민서의 이해가 없었다면 이 글을 쓰는 나는 불가능했을 것이다.

불행인지 다행인지는 알 수 없지만 나는 항상 가족이 읽지 않을 글만을 쓰고 번역했다. 내가 경험한 즐거움을 누구보다 가까운 독자와 공유할 수 있게 되어 기쁘다. 물론 거친 번역과 오역에 대한 두려움도 크다. 그러나 그 또한 나의 책임이고 일부

라는 것은 잘 알고 있다. 반성이 나태함으로 이어지지 않기 위
해 항상 노력하나, 그 노력이 어디에 이르렀는지는 아쉽게도 아
직 알지 못한다.

2018년 경주에서

김영훈

옮긴이 **김영훈**

동국대학교 경주캠퍼스 영어영문학과에서 근무하고 있다. 미국 대중문화가
주 연구 분야이다. 미국 텔레비전 드라마에 대한 논문을 다수 발표했다. 〈매
드맨〉, 〈보드워크 엠파이어〉와 같은 시대극을 연구하면서 복식의 역사와 문
화에 대해 관심을 가지게 되었고, 현재 관련 연구를 진행하고 있다.

# 트루 스타일

첫판 1쇄 펴낸날 2018년 11월 23일
　　3쇄 펴낸날 2021년  6월 22일

지은이  G. 브루스 보이어
옮긴이  김영훈
발행인  김혜경
편집인  김수진
책임편집  김교석
편집기획  조한나 이지은 유승연 임지원
디자인  한승연 성윤정
경영지원국  안정숙
마케팅  문창운 박소현
회계  임옥희 양여진 김주연

펴낸곳  (주)도서출판 푸른숲
출판등록  2003년 12월 17일 제 406-2003-000032호
주소  경기도 파주시 심학산로 10 3층, 우편번호 10881
전화  031)955-1400(마케팅부), 031)955-1410(편집부)
팩스  031)955-1406(마케팅부), 031)955-1424(편집부)
홈페이지  www.prunsoop.co.kr
페이스북  www.facebook.com/prunsoop   인스타그램  @benchwarmers

ⓒ 푸른숲, 2018
ISBN 979-11-5675-762-7 03600